陪你倒數

張國榮的音樂之旅

翟翊 著

第一次見到翟翊是 2000 年 11 月 4 日在張國榮深圳演唱會後台的化妝間，當時他是一位電台 DJ，也是位專寫音樂的資深記者。我對他印象很深刻，因為他的訪問跟一般娛樂記者很不一樣，都是做足功課，有備而來。他對港台的流行音樂有很深的認識，那次訪問雙方都很愉快。後來我才知道他也是一位「哥迷」，很支持港樂，每次香港有重要演出，他都會遠道來觀看，而且每次都會買很多香港歌手的黑膠唱片回去！幾十年下來，他的珍藏足以開一個香港流行音樂的博物館！

<div align="right">

——張國榮摯友、經紀人陳淑芬

</div>

序一

當我們在談論張國榮的時候，
怎能不談論 A 面和 B 面？

——愛地人

一轉眼，張國榮離開我們已經 21 年了。

21 年來，每一年的 4 月 1 日，已經成為全球華人的張國榮紀念日，即使過去這麼多年，每到這一天，媒體還是會留出大幅版面、大段畫面，通過音樂，通過影視劇，通過舞台的名場面，通過好友的回憶⋯⋯通過各種側面還原「哥哥」（張國榮的暱稱）這個人，還原他的音容笑貌，還原他的歌技演技，還原他光輝燦爛的演藝人生。

而關於張國榮的書籍，這 21 年間陸續不斷地推出，它們往往有著不同的角度，有各自的側重，通過回憶、採訪、寫真及工作、生活等多個維度，盡可能全面地呈現張國榮演藝人生的光彩細節。

慢著⋯⋯雖然截至目前，以張國榮為主題的報導、書籍可謂琳琅滿目、比比皆是，甚至很多作品的內容還會有大量的重疊，但似乎有一個重要的角度，始終無人涉及，至今還未出現。

作為一個張國榮的歌迷，我覺得這是一個重大的缺失，也是一個深深的遺憾！

以唱片作為切入點和支點，完整還原哥哥的音樂人生，也許並非沒有人想到，恐怕多是知難而退。因為這麼做的前提，是通過很長一段時間，足跡踏遍內地及香港、台灣地區，乃至日本、韓國、新加坡和歐美國家，將散落於全球唱片店、二手店及網絡賣家

手中的張國榮的唱片一網打盡。

這首先需要足夠喜歡張國榮的音樂，還需要有足夠的耐心去收集唱片，更需要有一定的唱片版本知識，人力、財力、腦力，一個都不能少。

直到聽聞翟翊老師說他恰恰就在寫這麼一本關於張國榮音樂生涯的書，我突然發現，他不就是最適合寫這個主題的人選嗎？作為明星的張國榮主要有兩重身份，一個是演員，一個是歌手。要從歌手的角度談論他，固然可以從單曲、從作品本身切入，絕大多數媒體人、歌迷其實也都是這麼做的。但我始終認為，哥哥的音樂生涯恰逢唱片的黃金時代，繞開那些專輯、繞開那些實體唱片去重現一位歌手，一定會遺失很多珍貴的細節。

比如張國榮生前曾先後簽約「寶麗多」、「華星」、「新藝寶」、「滾石」和「環球」五家唱片公司，它們為哥哥製作的唱片，恰好能夠根據音樂風格的變化，形成五段獨立又彼此關聯的斷代史。

而具體到每一張唱片，從物理層面，它可能僅僅是塑料片、膠木片，但它的選曲反映了歌手和團隊的音樂審美，每一張專輯又在很大程度上代表了所處年代的時尚潮流。

甚至廣而言之，像張國榮於《為你鍾情》專輯首推白色膠木唱片；內地「中唱廣州」以《浪漫》為名引進他的 Summer Romance '87 專輯，廣東歌從此得以正式進入內地市場……諸如此類關於唱片介質、發行背景等細節，更折射出香港音樂產業的一些歷史變遷。

唱片除了是音樂的載體，唱片上的文字、唱片背後的故事，同樣一直都在發聲……

以唱片為視角對張國榮的藝術人生進行全新的梳理，海外的歌迷我接觸不多，至少在內地，我認為沒有人比翟翊老師更為合適了。

首先，他有完整且全面的收藏，他的張國榮唱片庫，從我認識他至今一直在不斷地更新。其次，我所瞭解的翟翊老師，並非只收集張國榮的唱片，對於香港流行樂壇乃至整個華語流行樂壇的唱

片，他都有近乎偏執的收集慾望。

這似乎和張國榮沒有關係，我卻覺得很有關係。甚至我可以說，如果你只收集張國榮一個人的唱片，你縱然離哥哥很近很近，但其實又離他的音樂很遠很遠。因為只有從更大的格局出發，對華語樂壇有全面的瞭解，有豐富的訊息汲取，才能將張國榮置於群星璀璨的環境中，更客觀地解析他的特點、魅力之所在。

翟翊老師電台 DJ 和記者的身份，決定了他不是一個機械的收藏家，他玩物卻不喪志，他有審美、有見解，所以那些老唱片於他而言不是用來擺設的道具，更像是一張張電影膠片。

當唱片如同膠片，當旋律被串聯起來，音樂就開始匯成畫面，記錄張國榮的音樂人生，並旁逸斜出，將一路上的各種見聞和故事娓娓道來。音樂本身就是時間的藝術，當時間填滿空間，那些昔日的場景便會一一再現。

從 2023 年的張國榮開始，慢慢回到世紀之初，再進入 20 世紀 90 年代、80 年代，直至 70 年代……這本書藉張國榮《陪你倒數》的歌曲概念，主體部分以倒敘的方式，盤點了他的 34 張錄音室專輯（包括離世後重新整理並製作的錄音）、5 張混音 EP（迷你專輯）、12 張有特別意義和特殊曲目的精選輯，以及 5 張演唱會專輯。

「倒數」設計的精妙之處還在於，距離今天愈近，哥哥的歌迷愈多，而關於他早年間的音樂，瞭解的人則相對較少，通過「倒數」回溯，可以讓更多歌迷從最熟悉的張國榮開始，慢慢進入時光隧道，走進更遙遠的張國榮的音樂世界，由熟悉到陌生，再由陌生變得熟悉……這，真是「有心人」的設計。

在主體部分的基礎上，創作才情、白版唱片、韓日發行唱片、精選合輯等章節，同樣以唱片為支點，通過對音樂作品的解析、對版本的分析、對海外發行情況的梳理等，折射張國榮的才氣及國際影響力，從而將他的唱片人生徹底轉化為立體、鮮活、細節

滿滿的音樂人生。

在一定程度上，這是一本紀念哥哥的書，也是一本記錄唱片的書。文字是自由的，書籍這一載體，讓文字有了質感和重量。同樣，唱片也是一種載體，將音樂裝進身體，出品的年份就成為一段生命的起源。

唱片裡的歌曲是如何誕生的？有哪些幕後故事？是甚麼原因使唱片發行了多個版本？為甚麼某個版本在收藏圈價值連城？張國榮簽約過的唱片公司對專輯又有甚麼設計和審美上的不同⋯⋯每一張唱片在它「出生」前後，都會經歷各種各樣的過程，也不可避免地延展出各式各樣的問題。很多時候，唱片是解讀歌手的鑰匙，更是探索音樂的密碼。

感謝翟翊老師將個人的收藏以文字和圖片的形式轉化成這部充滿著歷史感和細節的書籍。當唱片的 A 面和 B 面都完整地呈現，張國榮的音樂人生，也就不僅是正面、側面，而是面面俱到了。

張國榮已經離去，張國榮又從來沒有離去，因為在那一張張經典又充滿故事的唱片裡，音樂是永恆的，他也因此變成了永恆！希望大家都能在老唱片裡和哥哥重逢，他的故事都在歌裡，而你對他的愛，歌聲會告訴他⋯⋯

序二

由你開始

<div align="right">——邱大立</div>

也許，無數人會這樣想——

這不是一本書，而是一段時光的階梯，一節、兩節、三節……沿著這溫暖的台階，就慢慢地又靠近了他，凝望著他，端詳中，他的光未曾暗淡，他的顏色不曾退去，他的回聲一直在盤旋……

I like dreamin'
cause dreamin' can make you mine...

也許，還有人會這樣想——

如果他沒有來過這個世界，我的生命會怎樣度過？

這個世界上會不會有另一位歌手也可以用同樣燦爛的光輝照耀我這一生？

Leslie,

每一個奔向未來日子，全賴有你。

人海中，能共你相遇相對，

無需要太多，

只需要你一張溫柔面容……

在一個個動人的故事裡，他用歌唱與四個時代深情相擁，如果你恰好生於 20 世紀 70、80、90 年代及 21 世紀的第一個十年，那麼他用盡的那些深情就不曾枉費。

你是否經歷過這樣一幕——在某個午後,當你匆匆穿過一條街,不遠處忽然傳來他的歌聲,一切就這麼定格了……原來,這麼多年後,你和他並沒有失去聯絡,這是你和他才懂的接頭暗號!天色已不那麼暗了,重生的熱情又充滿了你的胸膛……

　　他用歌唱做完了一個夢,夢醒一刻,他毫髮未傷,全身而退。每一張專輯,就像一個夢,大夢沉沉,夢思綿綿,夢到內河,夢到共同渡過。

　　我們來到這個世界上,擁有的不僅僅是生命,其實還有記憶,更有憧憬。那些日子,他想,陪你倒數,數一數今生今世有誰共鳴?數一數多少次夜裡無心睡眠?

　　一個又一個春夏秋冬,

　　在 Leslie 的護佑下,

　　我們分享整個世界。

　　風繼續吹,

　　繼續隨心,

　　繼續敢愛。

陪你倒數，生醉夢死都好

　　2003 年 4 月 1 日，愚人節，「哥哥」張國榮（Leslie）帶著幾多惆悵、幾多不捨、幾多眷戀、幾多無奈，縱身一躍，飛別人間，留給他的歌迷、影迷萬般悲傷和不解。傳奇盡皆化作昨夜星辰，曾經的歌聲魅影卻歷久彌新。那些我們聽過的哥哥的歌，從未因時間的流逝而散落無聲，反而化作天上人間的一脈清音，為世人悠悠傳唱，經久不息。

　　張國榮的音樂生涯從 1977 到 2003 年，以所屬唱片公司劃分，經歷了寶麗多（寶麗金前身）、華星、新藝寶、滾石和環球五個時期，包括其中幾家唱片公司的初創、成長和輝煌期。他的音像製品上也出現過很多其他唱片廠牌的名字——TVB（香港電視廣播有限公司）曾經用劇集主題曲作為賣點，推出精選專輯《儂本多情》，這其實是母公司蘼旗下唱片公司華星羊毛的產物。雖然華星和寶麗金是叮噹馬頭，但是張國榮《告別樂壇演唱會》的實體唱片，是由寶麗金出版發行，唱片上印著寶麗金特有的「Philips」標記。此外，寶麗金（台灣）曾經在張國榮退出歌壇之後發行了《風再起時》（張國榮告別歌壇紀念專輯）。

　　哥哥的第二任東家華星 1996 年因經營問題被南華早報集團收購，2001 年 10 月 20 日宣布停止運作，但保留公司品牌、商標及一切歌曲版權，直至 2008 年由商人林建岳旗下的豐德麗收購，成為東亞唱片（集團）旗下品牌。因此，日後張國榮的專輯上又出現了東亞唱片的 logo。而東亞唱片和華納唱片有著密切的合作關係，

華納為東亞提供了良好的發行通路，所以哥哥的唱片上出現代理發行的華納唱片的 logo 也不足為奇。1999 年，中國國家級音像出版集團中國唱片總公司通過寶麗金遠東辦事處中國業務部，引進了張國榮的版權，發行了《20 世紀中華歌壇名人百集珍藏版：張國榮》。

作為一代傳奇，張國榮的唱片上既有他的五個老東家寶麗多、華星、新藝寶、滾石和環球的印跡，也有 TVB、寶麗金、東亞、華納甚至很多人聞所未聞的泰國、韓國等海外發行機構的 logo⋯⋯他的歌唱生涯，可謂投射華語樂壇進化歷程的一面鏡子。

張國榮出道的 1977 年，粵語歌曲開始取代西洋歌曲成為市場主流，初代歌神許冠傑（Sam）單槍匹馬地打開了粵語歌的商業市場，但融合了「俚俗鬼馬」、「民間小調」、「西方搖滾樂」等諸多元素於一身的他，對香港其他歌手特別是張國榮而言並無太多參考價值——許冠傑的個人風格實在太明顯、太獨特，而接地氣的市井詼諧小調和哥哥與生俱來的貴族偶像氣質相悖，寶麗多當年只好根據哥哥旅英多年的成長背景，最初兩張唱片為他制定了偶像歌手路線。

和大多初入歌壇的新人一樣，彼時張國榮的唱功青澀稚嫩，首張粵語專輯《情人箭》的主打歌《油脂熱潮》，他甚至是捏著嗓子在唱，聲音位置十分奇怪，也不像之後的粵劇唱腔，他自己都戲稱之為「雞仔聲」⋯⋯

寶麗多發現為張國榮打造的曲風太過高冷走不通後，果斷掉轉方向迎合市場，讓他模仿正當紅的羅文、關正傑等演唱香港影視劇的中國風主題曲。可想而知，這種風格依舊不適合嗓音尚且稚嫩的張國榮，很多作品都能聽出明顯的模仿痕跡。其實，寶麗多為張國榮提供的專輯製作陣容和配置，幾乎和羅文平起平坐，《浣花洗劍錄》甚至和羅文的《小李飛刀》從詞曲、配器、製作上幾近趨同，也想讓哥哥以充滿民間小調氣息的唱腔處理征服聽眾，但二人

的演繹，高下立判。

經歷了被雪藏的張國榮終於在華星涅槃重生。這一時期，他備受日本和歐美經典歌曲的滋養，樹立了自己的演唱風格；在黎小田、顧嘉煇、黃霑等一眾優秀音樂人的加持下，他的「新中國風」作品已然成為港樂風景。彼時，「HK-pop」（香港流行音樂流派）的特質逐漸形成，作品不得不為迎合商業市場而在藝術水準上作出妥協，這一點，即使是張國榮也不能倖免。但若非如此，便不能成就他唱響歌壇——《風繼續吹》所呈現出的溫柔暖色讓哥哥一戰成名；Monica 動感的旋律與他的青春朝氣相得益彰，使他在眾多歌手中脫穎而出。他唱的歌亦動亦靜，既有《一片痴》的深情款款，也有《暴風一族》的活力四射……憑著對不同曲風的駕馭能力及過人的舞台唱跳天賦，張國榮在華星的打造下成為和譚詠麟比肩的超級偶像。

1987 年，張國榮回歸寶麗金大家庭，簽約了寶麗金與新藝城電影公司合資成立的新藝寶唱片，迎來他「電影、音樂全面開花」的巔峰時代。也正是在這一年，愈演愈烈的「譚張爭霸」白熱化，這應該是華人世界最早的「粉絲站隊」現象。「譚張爭霸」以譚詠麟宣布退出評獎、張國榮暫別歌壇告終。從 1987 年簽約到 1989 年封麥，張國榮新藝寶時期的演唱技巧日臻成熟，即使在強勁的旋律下也能演繹出他獨有的浪漫，令人耳目一新。特別是新藝寶後期，哥哥顛覆了他在華星時的演唱風格，大氣的唱腔盡顯陽剛之氣，魅力四射。比如同樣是快歌，《側面》和《打開信箱》的詮釋境界就完全不同。慢歌方面，哥哥低回性感的嗓音已全無早期的生澀。

張國榮復出歌壇牽手的是滾石唱片。作為華語歌壇最具人文氣質的唱片廠牌，滾石與在商業市場取得巨大成功的張國榮聯手，格外引人期待。這一時期的哥哥幾乎與之前完全不同——如果說 1995 年的專輯《寵愛》他只是改變了唱法，那麼 1997 年的專輯

《紅》則標誌著他整個音樂方向的轉變：商業色彩變淡而藝術性加強。這通常是有藝術追求的流行歌手的必經之路，他們多在年輕時迫於市場的壓力，製作唱片以商業性為首要考慮，直到功成名就不再有銷量壓力，才擁有更多的話語權。

在驚艷眾人的專輯《紅》橫空出世之後，張國榮和滾石的合作並沒有將二者的特長發揮到極致。即使是《紅》如此高光的呈現，滾石的功勞甚至不及哥哥特別邀請的製作人江志仁（C. Y. Kong）。這位香港的獨立音樂大師不僅可以創作出動人的旋律，而且是營造氛圍的高手，為哥哥帶來的迷幻電子的音樂包裝是張國榮滾石時期除了英式搖滾的淺嘗之外最大的突破。哥哥創作的《紅》和《怨男》也在江志仁的加持下顛倒眾生。只可惜，專輯 *Printemps* 濃重的商業色彩將《紅》的藝術特質拉回原點，讓哥哥的另類嘗試前功盡棄。

當然，張國榮在滾石時期的失意有被電影拍攝分心的原因，而作為東家的滾石唱片亦有不可推卸的責任——不得不承認，滾石並沒有給張國榮配置最好的製作班底及企劃包裝團隊，即使他在華星時期製作國語專輯《英雄本色當年情》時就和李宗盛、齊豫等有過合作。滾石廠牌的人文精神和批判特質未能助力張國榮的音樂天賦與商業潛質，這不能不說是一個巨大的遺憾。

梳理張國榮的音樂歷程不難發現，寶麗金（環球）才是最後的贏家——哥哥從寶麗多出道，告別歌壇的現場專輯由寶麗金代理發行，藝術人生則終結於收購了寶麗金的環球唱片。張國榮加盟環球之時，香港歌壇已經不復「譚張爭霸」、「四大天王」時期的輝煌，曾經風光無限的港樂開始走下坡路，唱片公司放棄藝術追求，注重攫取商業市場的短線利益……意欲重振歌壇雄風的張國榮，在這種環境下依然取得了巨大突破，實屬難能可貴。這或許也是哥哥選擇成為環球的合約歌手而非簽約歌手的重要原因——他一直都是掌控時尚座標的音樂先行者，而這種藝術先鋒特質和普羅大眾審美之間的巨大斷層，讓哥哥付出了沉重的代價。很多歌迷只喜歡

《風繼續吹》、《有誰共鳴》、Monica、《拒絕再玩》，喜歡看著官仔骨骨、玉樹臨風的偶像在舞台上唱跳勁歌熱舞，不理解哥哥為甚麼要唱《紅》、《偷情》，演繹《大熱》、《夢死醉生》，為甚麼要在演唱會的舞台上穿紅色高跟鞋，以長髮飄飛的狂野造型示人……

張國榮在環球時期的努力，讓他的作品顯現出獨立音樂和藝術搖滾的影子，他很多的音樂都是其他香港歌手不敢嘗試的，他很多的風格都是其他香港藝人不願碰觸的。在晦澀低沉的音樂中穿梭，大膽地進行時尚先鋒的藝術嘗試，需要莫大的勇氣——慶幸的是，張國榮做到了；不幸的是，只有張國榮做到了。

張國榮不僅是港樂的代表歌手，也是華語歌壇不可多得的一代巨星。他的嗓音脆而清亮、潤而醇厚，不同階段的不同音色處理絲毫不能掩飾他音域寬、音色好的事實，早期作品《追族》中 15 度跌宕起伏的音域令很多職業歌者汗顏。張國榮的低音如落花委地，搖曳迂折；中音渾厚深情，婉轉纏綿；高音則如沖天的煙火，在絢爛中綻放非凡的穿透力。更令人折服的是，他的氣息控制與情感表達共鳴輝映，是用靈魂歌唱的實力歌者。哥哥的情歌深情委婉，勁歌熱辣奔放，可謂收放自如。他做到了以情御歌，張揚個性。

不得不提的還有張國榮的創作才華——不管是他本人演繹的《想你》、《沉默是金》、《風再起時》、《深情相擁》、《我》，還是為他人量身打造的《如果你知我苦衷》、《忘掉你像忘掉我》、《這麼遠 那麼近》，無一例外飽含深情，優美動聽。張國榮的作品，無論是原唱還是翻唱，都會貼上其獨一無二的標籤，令他人無法超越，甚至難以企及。

回顧張國榮的音樂履歷，除了審視其聲線、演唱技巧及詞曲創作能力，更要看到他在大的歷史背景下對港樂甚至華語歌壇的引領作用。哥哥在自己音樂旅程的後期，突破性地為作品注入了大量的非流行元素。如果說他的早期音樂是 pop（流行）產品，那麼後

期已經可以用藝術作品來形容了。他突破了商業瓶頸，成為主流陣地上的音樂藝術家。

哥哥用天賦歌唱，用技巧歌唱，用閱歷歌唱，用生命歌唱。「過去多少快樂記憶，何妨與你一起去追……」有一種旋律從未遠離，始終陪伴著深邃而傷感的聲音，且聽風吟，唏噓不已。這是一個跌宕的悲劇，一段蝴蝶飛不過滄海的沉痛經歷。其間的執迷與痛楚，竟然糾纏了我們生命中最美好的年華……

時光，只會向不可預知的前方飛馳，我們再也回不去那個春天，唯有在流轉中循環隱現的作品提醒我們已不可能重新來過，回頭是散落一地無法躲避的彷徨。讓我們永遠記住音樂舞台上光芒四射、無人可及，記住那個擁有一把動聽嗓音，縱橫時代的歌壇巨星——Leslie，張國榮。

從 2003 年起，4 月 1 日被「哥迷」（張國榮歌迷、影迷的昵稱）刻進心裡，它是一道傷口，寄託著無盡的思念。媒體及公眾都已習慣在這個時刻回顧張國榮的演藝生涯，但多涉及其影視作品，用唱片串聯他精彩的音樂人生，尚未有人這樣做過，儘管費力勞神，作為哥迷的我卻樂在其中。

將哥哥的錄音室專輯、EP、混音作品、演唱會 live（現場）實錄、派台單曲白版碟、海外發行唱片、合輯精選等分類整理，致敬他的音樂旅程，雖不能滿足那些渴望以時間順序了解偶像唱片發行「大事記」的哥迷的需求，但至少在單個類別的細分下，作品的數量相對較少，可以更精準地排序。

需要特別說明的是，因為利益驅使，有的唱片公司會在張國榮解約離巢後，蹭其發行新專輯的熱度同時推出他的混音單曲、合輯精選等，所以按時間順序梳理哥哥的音樂之旅，並不等同於按其簽約的唱片公司的順序。

接下來，我們「由零開始」，從 *Remembrance Leslie* 到 *I Like Dreamin'*，讓哥哥用自己的音樂作品「陪你倒數」……

「二十九、二十八、A 君、B 君、十九、十八、C 君、D 君、四、三、二、一、你……」

目錄

第❷章　你所知的我其實是那面⋯⋯

第❸章　像失色照片乍現眼前⋯⋯

第❹章　只有你的情懷如昨天⋯⋯

第❺章 顏色不一樣的煙火……

第 ① 章

你離開了，卻散落四周……

最愛的歌，總算唱過：

張國榮的錄音室專輯

　　張國榮被親切地稱為「哥哥」，他是華語流行樂壇的殿堂級巨星、萬千歌迷永遠懷念的超級偶像。他曾被美國有線電視新聞網評為全球五大指標音樂人，斬獲香港樂壇最高榮譽「金針獎」，亦是首位打入韓國音樂市場的粵語歌手。哥哥的歌曾陪伴你我成長，成為無數人的青春記憶。2003 年 4 月 1 日，他猝然離世，但他的經典歌曲 20 年來始終傳唱不衰，並且必將繼續……

　　回顧張國榮的音樂旅程，不同的唱片公司、不同的發行版本、不同的呈現介質、不同的出版地域、不同的技術加工、不同的致敬理由……諸多因素造成了這樣一個客觀事實——很難精準梳理出他生前身後出版發行的專輯數量。但無論如何，錄音室專輯、混音 EP、「新歌＋精選」合輯、演唱會 live（現場）實錄，都是一名歌者音樂生涯最重要的履歷，張國榮亦是如此。

　　如果說代表演員最高藝術水準的作品不是電視劇、廣告，一定是電影的話，那麼代表歌者藝術造詣的一定是他的錄音室專輯或者 EP。在張國榮簽約的五家唱片公司所發行的 34 張錄音室專輯中，湧現出大批香港樂壇甚至華語樂壇的傳世經典：一曲成名的《風繼續吹》、成就巨星的 L·E·S·L·I·E、袒露心扉的《為你鍾情》、時尚多元的 Summer Romance '87、感性動聽的《側面》、致敬前輩的 Salute、大氣決絕的 Final Encounter、迷離妖嬈的《紅》、前衛絢爛的《陪你倒數》、二度創作的 Revisit……它們無不折射著哥哥作為天才歌者，在創作、演唱、舞台風格、審美品位等方面由青澀稚嫩到

成熟性感的蛻變，也是「陪你倒數」時最應被施以濃墨重彩的「第一序列」。

　　張國榮一直引領著華語樂壇的流行時尚，從 20 世紀 70 年代初期的粵曲小調、英倫情歌，到 80 年代嶄露頭角的流行經典、勁歌舞曲，再到 90 年代中期的搖滾曲風、電子風格，直至千禧年的清新民謠、前衛作品，他的每一次轉變，既展示著他不同側面的天賦才情，也反映了他對音樂的熱愛與探索，同時折射出他藝術駕馭能力的一次次攀升。張國榮對人生、對感情的深刻理解和精準詮釋，通過這些錄音室作品引發了大眾的思考與共鳴，不僅具有極高的音樂價值，更推動了華語流行文化的發展。

　　當顏色不一樣的煙火變成舊照片，當舊照片變成無法抹去的回憶，時間如沙漏般流逝，只有這些溫暖動人的聲音散落在四周，鑴刻著他過分美麗的絕代風華……

REMEMBRANCE LESLIE

環球唱片為紀念張國榮離世 20 周年的特別企劃，保留他珍貴的錄音聲軌，將多首經典金曲重新改編，再現哥哥的巨星風采。

專輯名稱　Remembrance Leslie

發行時間　2023 年 3 月 24 日

發行公司　環球唱片

專輯類型　錄音室專輯

首版介質　CD

製作人　梁榮駿

Ⓢ〔●●●○○〕注

Ⓒ〔●●●○○〕

Ⓥ〔●●○○○〕

注｜Ⓢ：專輯評分／Ⓒ：收藏指數／Ⓥ：唱片市值

01 作詞：林敏聰　作曲：郭小霖　編曲：J1M3｜02 作詞、作曲：谷村新司　改編詞：林振強　編曲：李智勝｜03 作詞：小美　作曲：張國榮　編曲：劉志遠｜04 作詞：袁瓊瓊　改編詞：林夕　作曲：馬兆駿　編曲：劉志遠｜05 作詞、作曲：Paul Francis Gray　改編詞：林夕　編曲：Enrico Fallea｜06 作詞：小美　作曲：張國榮　編曲：Enrico Fallea｜07 作詞：潘源良　作曲：盧冠廷　編曲：羅尚正｜08 作詞、作曲：Lewis Terry Steven/James Samuel Harris III　改編詞：林振強　編曲：ＡＮＡ｜09 作詞、作曲：Geneva Paschal/Lisa Montgomery/Michael Forte　改編詞：林夕　編曲：FORTYSIX｜10 作詞、作曲：Leon Russell　編曲：羅尚正｜

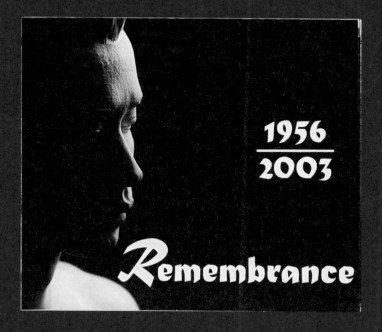

1956
2003

Remembrance

憂鬱奔向冷的天　撞落每點小雨點
張開口似救生圈　實驗雨的酸與甜

——《無心睡眠》

只要有市場，關於張國榮的「新專輯」，便永遠可以未完待續……

2023 年 3 月 17 日，距離哥哥離開我們 20 年還有 15 天，一首他的「新作」出現在各大音樂平台上。「為何離別了，卻願再相隨，為何能共對，又平淡似水……」這是一闋久違的歌詞、一段熟悉的旋律，盧冠廷作曲、潘源良作詞，收錄在林子祥的專輯《最愛》之中。張國榮錄製這首歌 34 年之後，經過他的御用製作人梁榮駿（Alvin Leong）監製，爵士樂教父羅尚正（Ted Lo）重新編曲，一首《最愛是誰 My Dearest》讓歌迷又一次重溫他極具魅力的磁性聲線。

一周之後，紀念張國榮離世 20 周年特別企劃大碟 Remembrance Leslie 全面上線。除了七首對哥哥舊作人聲的重新編曲之外，還收錄了三首珍貴錄音，包括《無心睡眠》從未曝光的人聲版本，以及兩首未經正式發行的翻唱歌曲《最愛是誰》和 A Song For You。總體上看，專輯不僅加入了流行的電子音樂元素，捷克愛樂樂團的參與更讓張國榮的舊作煥然一新，呈現出經典傳世的恢弘氣度。

Remembrance Leslie 延續了此前口碑不俗的專輯 Revisit 的企劃思路，依然由梁榮駿擔任製作人。與 Revisit 幾乎是「新瓶裝舊酒」不同，在 20 周年這一特殊時刻，環球唱片拋出殺手鐧——工作人員遠赴英國，成功找回一批張國榮在新藝寶時期錄下的珍貴母帶，將失落的錄音和未經發表的歌曲呈現在世人面前，可謂煞費苦心，卻也誠意十足。

和 Revisit 重新製作的張國榮環球時期的作品相比，他新藝寶

時期的專輯更具商業銷量及業內口碑，特別是 *Summer Romance '87* 和 *Salute*，那些彼時已完成製作但未被收錄其中的遺珠，顯然更有市場號召力。

率先出街的單曲《最愛是誰 My Dearest》原本就是林子祥的招牌經典。早在 1986 年的「濃情演唱會」上，張國榮就深情款款地演繹過這首動聽港樂。只不過那場演唱會的 live 唱片並沒有正式出版，網絡流傳的影片畫面模糊、音質粗糙。值得一提的是，這首《最愛是誰 My Dearest》是張國榮 1989 年「神專」*Salute* 的備選歌曲，代表著張國榮聲音條件到達黃金時期的演繹水準。34 載荏苒，歲月不曾讓哥哥的聲音褪色，它依然感性溫柔，依舊動人至深。

編曲羅尚正並沒有在這首歌中盡情展露他最擅長的爵士配器，而是以簡單的電鋼琴配搭弦樂，最大限度地烘托出哥哥新藝寶時期的聲線特質，營造出他傾訴愛意的款款情深。舉重若輕的編配聽上去似不甚用力，而力已透十分。填詞人潘源良創作這首歌詞時，正陷入對李麗珍的苦戀。在《最愛是誰 My Dearest》的 MV（音樂錄影帶）中，一鏡到底的畫面出現了 57 歲的李麗珍。當年，她和張國榮合作過電影《為你鍾情》，同名歌曲即為電影主題曲。MV 中的李麗珍全程不發一言，站在巴士上默默落淚，配合哥哥用情動人的歌聲，一切恍如隔世，令人內心隱隱作痛⋯⋯

第二波主打《無需要太多 Love is Enough》的原作由船山基紀編曲，收錄於張國榮 1988 年的專輯 *Hot Summer*，是已故台灣音樂人馬兆駿的代表作。經過梁榮駿和 Beyond 樂隊初代結他手劉志遠合作改編，新曲蘊含歐陸式、hip hop（嘻哈）、drum&bass（以鼓和低音為基本結構要素的電子舞曲）、broken beat（破碎打擊樂）、electronic music（電子音樂）等多種風格，既保留了原作精華，也為其注入了時代感，創新意味十足。配合張國榮高辨識度音色的細膩演繹，聽起來熠熠生輝。「無需要太多，只需要你一張溫柔面容」，代入感強烈的歌詞，仿佛是唱給多年以後仍深深思念著他的

歌迷朋友……

當年同樣由船山基紀編曲的經典勁歌《無心睡眠》，在全新企劃中則呈現出完全不同的音樂特質，也讓我們見識到張國榮的人聲在不同編曲氛圍下全新的可能性。《無心睡眠 Sleepless nights Restless heart》使用了張國榮從未曝光的錄音聲軌，音樂人 J1M3 的編曲讓樂迷感受到電影般的聲效設計和氛圍。他是梁榮駿夾帶的「私貨」，作為後者旗下 Passport Publishing 的音樂製作人，J1M3 深受英倫電子音樂的影響，遊走在主流和非主流之間。儘管有著和陳奕迅、張惠妹、華晨宇等主流歌手合作的經歷，但身為音樂廠牌 Greytone Music 的始創人和二人組合 Fabel 的昔日成員，J1M3 經常和地下音樂、嘻哈音樂聯手，使用不同於主流情歌的陰沉暗黑的編曲方式。他為《無心睡眠》注入了時下流行的電子元素，配器飽滿性感，緊迫的氛圍配合哥哥展現不羈魅力的演繹，烘托出「無心睡眠」、「腦交戰」的情緒糾纏。

有別於歌迷熟悉的版本，新版中一段副歌將歌詞「踏著腳在『懷念』昨天的你」改為「踏著腳在『忘掉』昨天的你」。或許，這是張國榮在錄製 Summer Romance '87 專輯時不經意唱錯的版本，卻無心插柳地成就了 36 年後的又一遺作。

面目全非的顛覆性編曲絕不會讓經典的記憶褪色，想必梁榮駿深諳此理。《想你 On My Mind》由劉志遠重新編曲，以簡約的琴聲襯托張國榮溫暖磁性的聲線，埋藏在心底的情緒順著歌詞脈絡鋪陳，直至傾瀉釋放。那迷人性感的薩克斯風 solo（獨奏）讓人浮想聯翩——哥哥感性的人聲、銷魂的舞步、白色的襯衫和由髮梢滴落至胸口的汗水……

Dreaming My Other Half 由 FORTYSIX 重新編曲，以弛放的 R&B（節奏藍調）為主調，襯托張國榮性感的演繹，一字一句撩動人心，散發著迷離變幻的魅力。

A Song For You 是全碟唯一一首英文作品，原唱為美國傳奇唱作

封套拉出後組成 Remembrance Leslie 字句

人利昂‧拉塞爾（Leon Russell），收錄於他 1970 年發行的首張個人專輯中。這首歌曾被無數歌手重新演繹，中國歌迷最熟悉的應該是卡朋特樂隊（Carpenters）翻唱的版本。張國榮的細膩聲線加之羅尚正的重新編曲，令真摯的情感再度昇華。

不可否認，得益於技術的進步，*Remembrance Leslie* 中張國榮的人聲更加溫暖清澈、充滿磁性，聽罷不禁讓人眼眶濕潤──那就是他風華絕代的黃金歲月！

與此同時，環球唱片還推出了同為紀念張國榮離世 20 周年的另一企劃專輯 *Remembering Leslie*，邀請環球唱片和 TVB 旗下的實力新秀及流量明星曾比特、炎明熹等，翻唱哥哥環球時期的經典作品。相較 2012 年由一眾老牌唱將演繹的 *Reimagine Leslie Cheung* 致敬專輯，此次新秀的翻唱讓「哥迷」不敢恭維。抑或說，只有張國榮，才能超越張國榮。

◎　經典曲目

Remembrance Leslie 的最大亮點是兩首管弦交響配器的作品，以及「新人」ＡＮＡ與 J1M3 參與編曲。

Miss You Much Missing you 由ＡＮＡ重新編曲，注入電子元素，融合 EDM（電子舞曲）、disco funk（的士高放克）風格，更保留充滿時代感的經典獨白，衝擊樂迷的既有印象。Funk 味道十足的結他節奏令人沉迷，加上靈動的打擊樂演奏，似乎讓熟悉的旋律幻化出全新的迷人舞步。

不同於日後香港歌手頻頻與交響樂團合作，20 世紀的港樂代表歌手鮮有讓自己的人聲駕馭交響樂編曲的嘗試。在張國榮離開 20 年之後，他的人聲終於在交響樂的映襯下，迸發出迷人璀璨的耀眼火花。相較於四平八穩的舊作編排，《由零開始 Will You Remember Me》由捷克愛樂樂團重新改編，配器用上全管弦樂，由哥哥的聲音帶樂迷進入瑰麗的歌劇院，感受其間的華麗與感動。無論是張國榮的精妙作曲還是優雅演繹，《由零開始》都是一首完美貼合弦樂配器的作品。

《側面 Silhouette》亦是梁榮駿聯手捷克愛樂樂團重新編製，以顛覆性的大交響、全管弦配器替代電聲器樂，恢弘龐大的聲效氣場讓舊作煥然新生，一首流行作品也因此擁有了成為時代金曲的無限可能。

◎　收藏指南

儘管哥迷一再聲討，但環球唱片確實創造了當下唱片市場的奇跡——將離世歌手的經典作品二度編曲呈現，使之成為不朽的歌壇傳奇，一直被我們熱愛並且懷念下去，還由此引發了實體唱片復興。*Remembrance Leslie* 首版 CD 於 2023 年 3 月 31 日在香港上市，首批購買者可獲贈封面同款海報一張。

REVISIT

① 春夏秋冬　A Balloon's Journey

② 大熱　The Acca-Jungle

③ 枕頭　Bedtime Soul

④ 寂寞有害　Ancient Boutique

⑤ 路過蜻蜓　Piano in the Attic

⑥ 左右手　The Paradox of Choice

⑦ 同道中人　Night Thoughts

⑧ 陪你倒數　The Sambass&Bossa

⑨ 夢到內河　A Rose's Spike

⑩ 我　The Hymn of Water Fairies

⑪ 發燒　Fervour of the Passionate

⑫ 全世界只想你來愛我　The Only Thing That Matters

⑬ 敢愛　Original Demo

⑭ 我（永遠都愛）　The Reprise

這張紀念張國榮的音樂專輯將哥哥的人聲重新包裝，全新的編曲也讓這些舊作煥發出了迷人的光彩。*Revisit* 成為 2020 年最高銷量的香港實體專輯，更一度重燃歌迷到唱片店買實體 CD 的熱潮。

專輯名稱　　Revisit

唱片編號　　3519299

發行時間　　2020 年 10 月 16 日

發行公司　　環球唱片

唱片銷量　　不詳

專輯類型　　錄音室專輯

首版介質　　CD

製作人　　　梁榮駿、唐奕聰、C.Y. Kong

Ⓢ〔●●●●○〕

Ⓒ〔●●●○○〕

Ⓥ〔●●●○○〕

① 作詞：林振強　作曲：葉良俊　編曲：唐奕聰｜② 作詞：林夕　作曲：張國榮　編曲：唐奕聰｜③ 作詞：周禮茂　作曲：唐奕聰　編曲：唐奕聰｜④ 作詞：林夕　作曲：張國榮　編曲：唐奕聰｜⑤ 改編詞：林夕　作曲：陳曉娟、袁惟仁　編曲：唐奕聰｜⑥ 作詞：林夕　作曲：葉良俊　編曲：C.Y. Kong｜⑦ 作詞：林夕　作曲：C.Y. Kong　編曲：C.Y. Kong｜⑧ 作詞：林夕　作曲：C.Y. Kong　編曲：C.Y. Kong｜⑨ 作詞：林夕　作曲：C.Y. Kong　編曲：C.Y. Kong｜⑩ 作詞：林夕　作曲：張國榮　編曲：C.Y. Kong｜⑪ 作詞：林夕　作曲：張國榮　編曲：唐奕聰｜⑫ 改編詞：林秋離　作曲：葉良俊　編曲：C.Y. Kong｜⑬ 作詞：黃敬佩　作曲：張國榮、唐奕聰　編曲：唐奕聰｜⑭ 作詞：林夕　作曲：張國榮　編曲：C.Y. Kong｜

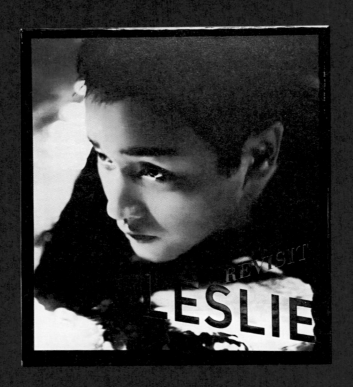

無人如你逗留我思潮上
從沒再疑問　這個世界好得很

──《春夏秋冬》

如果哥哥還在人世，2020 年他便是 64 歲了。這一年，香港環球唱片在疫情的陰霾籠罩下，斥重金將張國榮環球時期的經典名作重新製作，推出全新專輯 *Revisit*，以此延續哥哥的不朽金曲，讓更多歌迷感受他不同面向的美。

眾多音樂人的二度編曲創作和哥哥全新錄音版本的曝光，加上環球的企劃概念，還是讓歌迷看到了心意和誠意。整張專輯糅合了多種音樂風格，極具試驗性及探索性。*Revisit* 的選歌幾乎無可挑剔，專輯中所包含的歌曲與張國榮的音樂生涯十分契合，快、慢、輕、重都有涉及。如果非要挑出美中不足，或許是沒有一首作品被改編成爵士風格──哥哥的聲線及慵懶中透著敏感的唱腔，跟爵士樂簡直是天作之合。

Revisit 最大的賣點依然是未曝光作品的重現，這要感謝專輯製作人梁榮駿。新藝寶時期，哥哥就和他有過愉快的合作。入主環球之後，哥哥更是找來梁榮駿與他聯合監製唱片，此後二人還共同成立製作公司 Apex。可以說，在哥哥音樂生涯的後期，沒有人比梁榮駿更加了解他的聲音特質、演唱習慣。而哥哥總是喜歡為歌曲多保留一個不同的人聲版本，那些沒有在當年的專輯中採用的人聲，就成為梁榮駿日後二度創作的絕佳素材。

籌備製作 *Revisit* 時，梁榮駿無意中發現在過往的錄音帶中，居然保留了當年張國榮錄製《春夏秋冬》時不同的聲軌版本，其中恰有一個人聲版本從未被過往的專輯選用，於是便有了新版《春夏秋冬 A Balloon's Journey》。

此舉和 Revisit 經典重遇的主題十分契合，順理成章地成為這張專輯的最大驚喜。這首歌在器樂的選擇及和聲的編排上融合了許多古典樂的元素，對人聲音軌的高頻增強稍顯突兀，使得哥哥的聲音多了些清爽卻少了些溫暖與憂鬱。唐奕聰在編曲上花足心思，他用不同樂器代表四個季節，意在營造放眼世界的釋懷感，哥哥的聲音在重新製作的音樂氛圍下恍如隔世，令人唏噓。

張國榮當年錄製《同道中人》時，有主音與合聲兩版，此次 C. Y. Kong 嘗試將當時未被採用的哥哥的聲音配以精彩的編曲，呈現出異樣的風情。原版《同道中人》的編曲備受哥迷喜愛，因為它的風格與《我》非常相似，而新版的《同道中人 Night Thoughts》則反其道而行，將 Vaporwave（蒸汽波）風格融入傳統的配器方式，讓人拍案叫絕。

《全世界只想你來愛我》是《左右手》的國語版。如果說《左右手》唱出了感情的矛盾與糾結，那麼《全世界只想你來愛我》則唱出了對感情的義無反顧，展現出哥哥一柔一剛兩種風采。

《發燒》是《大熱》的國語版，唱愛情至上，愛到無藥可救。經過重新編曲的新版《發燒 Fervour of the Passionate》在帶來全新感覺的同時，無減原曲的熱烈溫度，再聽仍會跟著節拍舞動起來。

《左右手》選自 1999 年《陪你倒數》專輯，是張國榮的經典情歌之一。唐奕聰在首版編曲中加入電鋼琴，為作品營造出幽怨的情緒。而此次負責重新配器的 C. Y. Kong，當年曾參與製作《左右手》的 remix（混音）版本。這一次，他將壓抑的情緒貫穿歌曲始終，整首歌所表現出的糾結特質與歌曲的副標題「The Paradox of Choice」（選擇的矛盾）格外貼合。C. Y. Kong 還將原版末尾處的那段弦樂用在新版的開頭，是接續，更是流傳。

《枕頭》是一首頗具性感味道的情歌，原曲想營造 Bossa Nova（巴薩諾瓦）的感覺，在副歌部分加入了西班牙結他，後又增添了一些黑膠聲效。作為這首歌的作曲人，唐奕聰在重新編曲時精妙地設

計過，使新曲多了些哥哥喜歡的靈魂樂的味道。值得點讚的是太極樂隊成員雷有輝的和音，他與哥哥的聲音水乳交融，令歌曲變得華麗。當下重聽《枕頭 Bedtime Soul》最大的遺憾，莫過於製作 Revisit 之後，哥哥重要的音樂夥伴、太極樂隊靈魂人物唐奕聰也撒手人寰……

《敢愛》來自 2003 年《一切隨風》專輯，雖然只是其中的一曲 demo（歌曲小樣），卻是一首耐聽的遺珠，展現了哥哥生命最後階段的人生態度。這首歌由唐奕聰、張國榮作曲，黃敬佩填詞，唐奕聰編曲，梁榮駿監製，新的製作讓原曲大為增色。

Revisit 的成功不能掩飾個別作品的製作失誤，比如《夢到內河 A Rose's Spike》。它來自 2001 年的《Forever 新曲 + 精選》，C. Y. Kong 的編曲突出鋼琴、弦樂，為原曲增添了一份幽怨而迷離的藝術感。為了區別於原版，他在重新製作時使用鋼琴製造流水聲效，營造浪漫夢幻的氛圍。新版使用了電子編曲，這本無可厚非，畢竟張國榮在音樂生涯後期對電子聲效駕輕就熟；最大的問題在於對人聲的過度處理——將人聲從原版的 3 分 20 秒拉長為新版的 4 分 25 秒，哥哥的聲音被修出了大三度的顫音，這一畫蛇添足的創意直接導致他原本辨識度非常高的聲音發生了改變，給人疑惑的不真實感。

◎　經典曲目

C. Y. Kong 和張國榮的合作可謂親密無間，他為哥哥打造的四部曲《陪你倒數》、《夢死醉生》、《寂寞有害》和《同道中人》有口皆碑。此次為《陪你倒數》重新編曲時，C.Y. Kong 嘗試了當年不敢使用的形式，Bossa Nova、drum&bass 的編曲充滿輕盈的跳躍感，讓人情不自禁聯想到《阿飛正傳》中哥哥的感性扭動……

一定要留意專輯曲目中耐人尋味的副標題，如《陪你倒數 The Sambass&Bossa》中的「Sambass&Bossa」，這是一種巴西本土的音樂

風格，融合了很多巴西當地的音樂形式，包括 Samba（森巴舞曲）、Bossa Nova 等，充滿熱帶風情。華語歌壇鮮有採用這種體裁編曲的作品，而 C.Y. Kong 在原版《陪你倒數》人聲基礎上的創新嘗試，不僅得到哥迷的認可，也顯現出他不俗的編製實力。

《路過蜻蜓》由陳曉娟、袁惟仁作曲，哥哥在原曲中以其感性細膩的唱腔，演繹出成熟釋懷的情緒。新編版本中，唐奕聰用相對簡單的樂器，令哥哥憂鬱的聲音更為突出。這首歌的副標題是「Piano in the Attic」（閣樓中的鋼琴），因為聲場更小，閣樓裡的鋼琴聲相較於大廳中的，在音色上會顯得更暖、更哀，更能將那種緊繃的、一觸即發的悲傷情緒展現得淋漓盡致。

◎ 收藏指南

當下，張國榮的版權作品已成為環球唱片的搖錢樹，複刻、再版不計其數，除了不同科技含量版本的音色提升之外，一張唱片甚至可以用封面乃至碟片顏色區分為不同的版本，已經「無下限」到令人髮指的地步。相較之下，這張製作精良的 Revisit 值得購買收藏。Revisit 發行了黑膠和 CD 兩種版本，在香港引發搶購實體唱片的久違熱潮，是 2020 年香港唱片市場的銷量冠軍。較之精美的黑膠版本，CD 版亦值得擁有，因為其中有哥哥的人聲彩蛋。CD 版本還發行了帶編號的熱情慶功版，內有一張 CD、一張收錄 MV 的 BD（藍光光碟）、歌詞本，贈送一張海報和多張寫真明信片，限量發行 2,003 套。

Revisit 黑膠版本比較複雜，分為粵語版、雙語版和完整版，也有帶編號的「限量慶功版」，首批採用燙金閃爍字體印刷，內附大幅海報。其中完整版包含兩張黑膠，音色完美，值得入手收藏。

LESLIE CHEUNG LEGEND CONTINUES

Leslie Cheung Legend Continues 收錄了四首哥哥於錄音室錄製卻從未曝光的國語歌曲，將其粵語版原曲重新編曲，滿足哥迷聆聽、收藏的需求。

專輯名稱　Leslie Cheung Legend Continues

唱片編號　HM001（CD）、1012054（黑膠）

發行時間　2016 年 9 月 9 日

發行公司　Hello Music

唱片銷量　不詳

專輯類型　錄音室 EP

首版介質　CD、黑膠

製作人　　梁榮駿

S〔●●●○○〕

C〔●●●○○〕

V〔●●○○○〕

01 作詞：林夕　作曲：Thomas Ahlstrand/Peter Bertilsson/Peter Broman　編曲：陳珀 | 02 作詞：林夕　作曲：唐奕聰　編曲：C.Y. Kong | 03 作詞：林夕　作曲：陳偉文　編曲：羅尚正 | 04 作詞：林夕　作曲：陳曉娟、袁惟仁　編曲：C.Y. Kong |

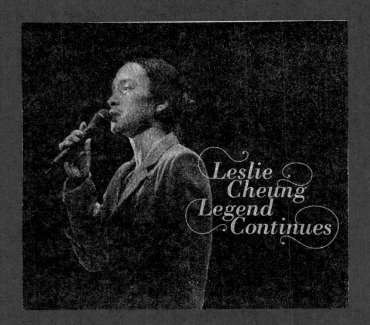

Leslie
Cheung
Legend
Continues

一首歌　比一首歌挑撥
我一句話　比一句話赤裸
我打算做甚麼　想甚麼
眼睛會代我說
　　　——《你聽見沒有》

　　哥哥離開後，空留下張張經典專輯和段段驚艷影像。說到張國榮優秀的專輯作品，唯獨他在寶麗多時期的兩張大碟和一張EP，以及他離開之後的三張大碟和兩張EP鮮被提及，但它們卻是我們認識張國榮不同時期藝術表現力的重要佐證。愛哥哥，理應愛他在各種狀態下的真實自我。如果說 2000 年以前的張國榮青澀不羈，千禧年之後的他則用成熟迷人的聲線醉倒了更多有心人。

　　2016 年 9 月 12 日，一張名為 Leslie Cheung Legend Continues 的唱片出現在唱片店顯眼的位置。這張哥哥御用製作人梁榮駿擔綱製作的 EP 唱片，趁張國榮 60 歲冥壽之機供想念他的眾多哥迷一同分享。

　　梁榮駿與林夕聯手輔助成就了張國榮的諸多經典。哥哥環球時期的唱片上，都印有他與梁榮駿共同創立的音樂製作公司 Apex 的名字，環球實則只負責張國榮專輯的推廣與發行。可見，哥哥希望將音樂的話事權牢牢地掌控在自己手中。因為 2003 年的專輯《一切隨風》引發了唐先生和環球及 Apex 的侵權官司，即使最終環球、Apex 勝訴，梁榮駿也極少碰觸自己手中保存的張國榮生前錄製的音頻資源。直到唱片設計師杜寶強極力遊說他將哥哥的遺作推出，這些未發行的作品才得以重見天日。

　　Leslie Cheung Legend Continues 收錄的作品《你聽見沒有》、《床單》、《愛得不夠壞》和《你的眼我的淚》分別是收錄於 2000 年《大熱》專輯中的《沒有愛》、2000 年 Untitled EP 中的《枕頭》、收錄

於《大熱》專輯中的《沒有煙總有花》，以及 *Untitled* 中的《路過蜻蜓》四首歌的國語版本。四首作品由四位和張國榮有過親密合作的優秀編曲大師操刀──梁榮駿擔任監製，C. Y. Kong、陳珀、羅尚正負責編曲製作，從這一點看，有歌迷詬病這張 EP 製作低劣似乎缺乏說服力。

聽過便知，*Leslie Cheung Legend Continues* 所呈現出的並非粗糙的 demo 水準──《床單》與粵語版的《枕頭》有著同樣深入骨髓的性感，C. Y. Kong 將原版編曲的彈性特質引申發揮，而充滿電子風情的招牌配器則向哥哥溫柔感性的吟唱讓步，一番改造相較唐奕聰編曲的粵語版本愈加風情萬種；《沒有煙總有花》為公益電影《煙飛煙滅》的主題曲，也是當年香港「無煙草運動」的主題曲，趙增熹的原版珠玉在前，《愛得不夠壞》流光溢彩的全新配器則彰顯了羅尚正的爵士才情；《你的眼我的淚》由 C.Y. Kong 親自打造，和原版編曲人陳偉文營造的結他編曲不同，善於使用鍵盤、合成器的 C. Y. Kong 依靠弦樂烘托，用鋼琴領奏，古典弦樂「蜻蜓點水」的演奏和歌曲靈魂相映成趣，加上哥哥深情詮釋，更具戲劇化的呈現令人回味不盡⋯⋯

相較於極富巧思的編曲配樂，專輯最大的敗筆似乎是略顯空洞尷尬，甚至有些國語歌詞不知所云。或許是林夕在粵語的運用上令人拍案叫絕的靈魂注入過於深入人心，至少面對相同的主題和場景，國語歌詞並未構建出迥異於粵語版的全新景象。儘管如此，忠實的哥迷絲毫不以為意，對他們而言，哥哥的一段哼唱甚至一聲歎息都值得珍藏，更何況是他離開 13 年後四首製作完整的成熟歌曲。

斯人已逝，眉目如畫、聲音充滿磁性的哥哥依然如星斗般明亮璀璨。2016 年的這四首國語新歌，讓哥迷在秋天又邂逅了心底那溫暖的聲音。

◎　經典曲目

當年《沒有愛》的 Bossa Nova 氛圍、不插電配器營造的是浪漫的夏日風情，即使在張國榮的演唱會上，它也是用木結他演奏的清新小品曲風。而陳珀引入氣勢恢宏的管弦樂團，讓《沒有愛》改頭換面，全新的古典配器使得《你聽見沒有》大氣又不失靈動。

◎　收藏指南

Leslie Cheung Legend Continues 全球限量版共有 1,956 張由日本印製的黑膠唱片，每張均附獨立編號。另外，首批限量顏色 CD 版本（金、銀、紅、紫、橙）於歐洲製作。然而，這張 EP 既沒有《一切隨風》的發行時機加持，又不像 2020 年的 *Revisit* 在製作上花足心思，因此即使有再多的宣傳噱頭，也沒能激起太多人購買的熱情。在數字唱片時代，一張僅有四首歌的 EP 卻發行了五種顏色的實體唱片，哥迷叫苦的同時，不免抱怨發行公司的吃相過於難看……

哥哥的歌

收錄了四首張國榮華星時期未發表的作品，數字 EP 由阿里音樂旗下的蝦米音樂與阿里星球獨家發佈，實體唱片由華星唱片、東亞唱片、華納唱片發行。

專輯名稱　哥哥的歌

唱片編號　1030268（黑膠）、EACD905（CD）

發行時間　2016 年 9 月 9 日

發行公司　華星唱片、東亞唱片、華納唱片

唱片銷量　不詳

專輯類型　錄音室 EP（CD 版為合輯）

首版介質　黑膠、CD

製作人　梁榮駿

Ⓢ〔●●●○○〕

Ⓒ〔●●●○○〕

Ⓥ〔●●○○○〕

01 作詞：文井一　作曲：林敏怡　編曲：林敏怡｜02 作詞：張龍光　作曲：吳大江　監製：李宗盛｜03 作詞：林振強　作曲：Ryudo Uzaki　編曲：黎小田｜04 作詞：林振強　作曲：Rick Springfield　編曲：C.Y. in London｜

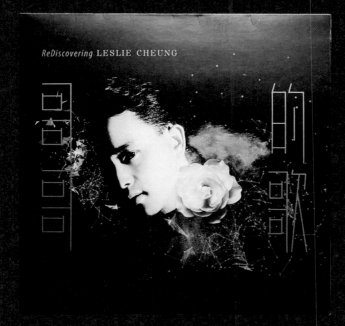

小夥子　撥去帽子
然而共處半生都過去　我偏偏又後悔
盼與你明日碰見
承認我為你的熱情未變

——《飛機師的風衣》

2016 年是張國榮 60 周年誕辰，9 月，四首未發表歌曲以《哥哥的歌》數字 EP 形式發行。實體唱片隨即推出黑膠版本和 CD 版本，前者只有四首歌，CD 則走精選合輯路線，三張 CD 共收錄 51 首歌。有趣的是，實體唱片上所印有的三家公司的 logo 可謂香港唱片業數十年來動盪整合的縮影：華星被東亞收購，東亞歌手漸漸過檔寰亞音樂；2014 年 6 月，寰亞音樂、華星唱片旗下歌手唱片交由華納唱片（香港）發行，同為東亞旗下、黎明掌舵的 A Music 的代理權則交給了環球，即東亞的兩個廠牌分別由兩大唱片公司代理發行渠道。因此，《哥哥的歌》創紀錄地出現了東亞、華納、華星三家唱片公司的 logo——東亞是原版權所有方華星的替代者，東亞又利用華納的發行渠道。更令人唏噓的是，當初首發數字專輯的阿里音樂旗下的蝦米音樂不久之後也灰飛煙滅，成為過往。

同為哥哥身後發表的作品，較之其他幾張專輯，《哥哥的歌》很少被提及。事實上，張國榮的遺作，除了《一切隨風》是「真遺作」之外，*Leslie Cheung Legend Continues* 收錄的是四首舊作的國語版，而 *Revisit* 和 *Remembrance Leslie* 則是對哥哥人聲的重新編曲包裝而已。所以，《飛機師的風衣》、《冰山大火》這樣全新的作品出街，有理由得到更多哥迷的支持，更何況這兩首歌還有另外的經典版本——1986 年張學友專輯《相愛》、1985 年梅艷芳專輯《壞女孩》中的同名作品。

細心的歌迷可能會提出疑問，如果說張國榮和梅艷芳曾經作

為華星的「一哥」、「一姐」，分別演唱同一首歌《冰山大火》合情合理，那麼華星與張學友簽約的寶麗金唱片屬競爭對手，為甚麼出現了《飛機師的風衣》的不同版本呢？

其實，張國榮當初錄製的《飛機師的風衣》只是 demo 版本，在尚未被選入任何專輯時，他就和華星約滿，更加信任經紀人陳淑芬的哥哥選擇加盟她成立的恒星娛樂，而陳淑芬經過慎重考慮，將他的唱片合約簽在新藝寶。華星唱片封存了張國榮版的《飛機師的風衣》，不妨礙作者將作品投給寶麗金的製作部門。

1986 年是張學友出道的第二年，憑藉粵語專輯 Smile、《遙遠的她 Amour》和國語專輯《情無四歸》，他已經成為星光熠熠的歌壇新秀，在他的第四張專輯中收錄《飛機師的風衣》，也屬公司的正常操作，因此這首歌並不存在誰是原唱誰是翻唱的問題。

雖然哥哥一定不願讓自己並不完美的 demo 曝光，但是《飛機師的風衣》還是吊足了歌迷的胃口。而哥哥在第一句中的轉音更是一下子將時光拉回到 20 世紀 80 年代，性感得讓人垂淚。即使只是 demo，他的演繹仍溫厚盡顯，讓歌迷又一次聆聽到了他標準的「華星唱腔」——真切深情、醇厚感性、優美沉穩。

《冰山大火》的原曲是山口百惠的《搖滾寡婦》（《ロックンロール・ウィドウ》），收錄於她 1980 年的同名專輯中，中文版首唱是梅艷芳，即 1985 年收錄於專輯《壞女孩》中的版本，張國榮和梅艷芳在慈善演出《白金巨星耀保良 1986》中的合唱版本亦是經典。這首歌動感十足，梅艷芳版的先入為主絲毫不妨礙哥哥以華星時期最佳狀態的聲音，將它演繹得情緒飽滿，極具張力。

而《千山萬水》所流露出的淡淡悲傷，總讓人聯想到哥哥的感情世界——「有風有雨有歡笑有寂寞」，這便是人生。「跋涉千山，橫渡萬水，飛躍海隅，走遍天涯」與你相知，可惜愛原來那麼艱難……

除了三首未曾發表的遺作，Stand Up 30 周年混音紀念版把張國

榮的聲音調得更清、放得更前，聽感生動，彰顯哥哥現場演繹的風采。

然而，再精良的混音和後期都不能掩蓋《哥哥的歌》實體唱片製作上的平庸——沒有創意的唱片封面、誠意欠奉的唱片內頁引發了哥迷對唱片公司圈錢、「割韭菜」的抱怨。

無論如何，有熟悉的聲音聽，有熟悉的畫面看，歲月當前，情懷當前，故人當前，人總是會「埋單」的。對於忠誠的哥迷而言，雖不齒有些冷飯總是被拿出來翻炒，但因為對哥哥的愛，他們還是會心甘情願地把一份份冷飯一口一口地吃掉……

◎　經典曲目

林敏怡的作曲、張學友的演唱都讓《飛機師的風衣》成為這張遺作中最受關注的一曲。相較於張學友的豪情萬丈，哥哥的版本更具故事性，他好似一位當事人，淡淡回憶，靜靜訴說……總之，能在「友生之年」聽到哥哥的「新歌」，也算萬分慶幸。

◎　收藏指南

2017 年 9 月，在 IFPI（國際唱片業協會）香港唱片銷量大獎頒獎禮上，張國榮憑藉《哥哥的歌》獲得全年最高銷量廣東唱片、十大銷量本地歌手、十大銷量廣東唱片三項大獎。不俗的市場反響無法掩蓋這張 EP 的黑膠版本製作平庸的事實，建議入手「新歌＋精選」的 CD 版，一張僅有四首歌的 EP 領銜三張 CD，讓人覺得物有所值。

一切隨風

《一切隨風》是張國榮的遺作，收錄了他臨終前所灌錄的十首歌曲，也是他參與創作最多的一張專輯，十首作品中有六首由哥哥親自作曲，其中《玻璃之情》是他作曲的最後一首作品。

專輯名稱　一切隨風

唱片編號　980978-0

發行時間　2003 年 7 月 8 日

發行公司　環球唱片

唱片銷量　20 萬張

專輯類型　錄音室專輯

首版介質　CD

製作人　梁榮駿

S〔●●●○○〕

C〔●●●○○〕

V〔●●●○○〕

01 作詞：林夕　作曲：C. Y. Kong　編曲：C. Y. Kong｜02 作詞：林夕　作曲：張國榮　編曲：Daniel Ling｜03 作詞：黃敬佩　作曲：張國榮、唐奕聰　編曲：唐奕聰｜04 作詞：林夕　作曲：Davy Chan　編曲：吳國恩｜05 作詞：周禮茂　作曲：張國榮　編曲：唐奕聰｜06 作詞：林夕　作曲：唐奕聰　編曲：唐奕聰｜07 作詞：陳少琪　作曲：張國榮　編曲：唐奕聰｜08 作詞：周禮茂　作曲：張國榮　編曲：Adrian Chan｜09 作詞：林夕　作曲：張國榮　編曲：趙增熹｜10 作詞、作曲：Peter Allen/Jeff Barry　編曲：趙增熹｜

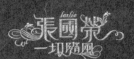

> 不信眼淚　能令失落的你愛下去
> 難收的覆水　將感情漫漫蕩開去
> 如果你太累　及時地道別沒有罪
> 牽手來　空手去　就去
>
> ——《玻璃之情》

　　電影《阿飛正傳》中有一句令我們記憶深刻的台詞：「1960 年 4 月 16 日下午 3 點之前的一分鐘，你跟我在一起。因為你，我會記得這一分鐘。由現在開始，我們就是一分鐘的朋友。這是事實，你改變不了，因為已經過去了。」它驚心動魄，闡明了時間和記憶之間的矛盾：記憶企圖挽留時間，但時間的本質是不可挽留的。還是很感激哥哥陪伴了那麼多人的成長歲月，讓我們在最好的年華有偶像可以熱愛，讓我們的青春不那麼單薄和暗淡。

　　2003 年 4 月 1 日，一顆星翩然隕落。多年之後，因為有心人，世間依然有哥哥渾厚醇美的歌聲，與我們一唱一和。

　　《一切隨風》收錄了十首歌曲，其中七首是張國榮從未發表的作品。專輯投射著風煙裡的背影和一顆不願再跳動的心。沒有矯情浮躁，為自己的生活而活，專輯傳遞的同樣是這樣的訊息。很難有歌手會像哥哥一樣給人如此統一的印象，歌我所歌，愛我所愛，無怨無悔。

　　《一切隨風》最大的亮色自然是張國榮的創作，除了主打歌《玻璃之情》是他作曲的最後一首作品，他還創作了《敢愛》、《紅蝴蝶》、《我知你好》、《挪亞方舟》和《我》五首歌曲，已漸進到隨心所欲的境地。

　　這些由哥哥自己作的歌盡顯平淡與大氣，安靜的吟唱就像 20 世紀 80 年代的懷舊曲，無驚無險，娓娓動聽，傾訴著歷經滄桑、看透世事的心境，感悟著愛與生命的真諦。

錄製這張專輯時，張國榮已病得很厲害，嗓子紅腫得像蘋果，因此很多歌最終呈現的都是試唱版，是哥哥在勉強可以錄音時錄製的。按照正常流程，正式錄製前還要反復修改，所以《一切隨風》所反映的一定不是哥哥演唱及專輯製作的真實水準。但他在病痛折磨之下依然盡心歌唱，使專輯依舊感性動聽。

令人遺憾的是，哥哥沒能等到這張專輯發行。環球唱片更因擅自「蹭熱度」將專輯出版，惹得唐先生將其告上法庭……

可以說，《一切隨風》是一張萬眾矚目卻難免令人失落的專輯，不過因為張國榮大量參與作曲，依然值得仔細聆聽。

開篇《千嬌百美》由 C. Y. Kong 擔綱作曲、編曲，他不遺餘力地使用四個不同韻部把歌詞打扮得異常嬌媚。這樣一曲四韻很考歌者功夫，哥哥唱來竟然毫不費力，高低音切換和主副歌轉韻均流暢自如，全無雕琢過的痕跡。和《千嬌百美》異曲同工，《蝶變》也流露出哥哥漂泊於紅塵中的磊落不羈。

張國榮歌唱生涯後期的演繹方式獨具特色，沙啞的聲音非但沒有顯得不和諧，反而配合了歌曲的氣氛。但《一切隨風》中的一些作品卻因為他被疾病折磨而稍顯失色，《敢愛》中的一聲「輕咳」更是揉碎了不少聽者的心。這首歌在張國榮的輕吟細唱間流露出他的灑脫不群，那一聲微微的咳嗽，那幾秒舒心的哼唱，無不潛藏著一個歌者對音樂不息的鍾愛與堅貞的感情。

環球後期的張國榮對歌曲的演繹比前期更新鮮也更有味道，其實他的作品無一例外地打上了他的印記，與其說無人超越，不如說無可取代。

愈美麗的東西愈不可觸碰，《我知你好》便因為太甜蜜而讓人很少有勇氣聆聽，用「淒美」來形容這首歌再合適不過。誠然，陳少琪的詞可以給人滿心的溫暖，張國榮的演繹卻映襯著悲涼。這首歌的創作初衷、歌詞中的「我」和「你」、這張專輯所代表的意義早已不是秘密，這首感激愛人的歌謠，每一句都唱得那麼決絕。

這是一首歌唱終老的作品，但他們卻沒有終老。「一起走世上都羨慕，一起飛我面容驕傲，烽煙四處仍可跳舞，同認真地想終老，沒有甚麼都好，你給我這城堡……」不禁讓人想起《傾城之戀》，想起白流蘇和范柳原在烽煙四起的香港熱戀。我願意用整座城市換個你，多麼豪邁，而豪邁背後卻滲著冰冷。

專輯中的三首舊曲歌迷們都耳熟能詳，特別是國語版的《我》，有人抱怨環球唱片沒有把第二版《我》收入此專輯，卻間接滿足了哥哥追求完美的心願——他因為此前版本中的「闊」字沒有唱準，而重新錄製了一次。

《挪亞方舟》是 2001 年香港作曲家及作詞家協會「金帆獎」頒獎典禮主題歌，不僅旋律出色，「挪亞方舟」的寓意更是充滿新意，令人叫絕。

儘管我們在《一切隨風》裡聽到了急墜的碎玻璃，看到了泣血的紅蝴蝶，但並不能說這些歌曲反映出甚至決定了哥哥將走完人生的最後一程。

縱觀張國榮的藝術生涯，無論是音樂還是影視作品，都有著深入骨髓的悲劇感，作為完美主義者，他的人生在來到世界的那一刻，或許就已經註定要走這樣一程。但這絕非終結，對於愛他的人來說，一切並沒有隨風。風，繼續吹；他，在我們的呼吸間永恆。

◎　經典曲目

主打歌《玻璃之情》的歌詞十分淒怨，以玻璃來形容脆弱的愛，描述一個人對愛情的憤恨。張國榮譜寫的旋律不再如《大熱》般華麗，而是蒼涼內斂。他的聲音猶如天湖中泛起的一圈漣漪，在稀薄的空氣中輕輕盪來，慢慢散去，「牽手來，空手去，就去」。

與《玻璃之情》的暗自神傷形成鮮明對照的，是同樣由張國榮作曲的《紅蝴蝶》。歌曲前奏的鋼琴聲瞬間帶聽眾回到 20 世紀 60

年代的餐廳，遣詞則頗為激昂鏗鏘，使用「撇脫」、「餘孽」、「恨斷義絕」等入聲詞韻表達歌中人不惜一切與舊愛一刀兩斷的決絕，足見詞作者周禮茂對一詞一韻的運用甚是講究。張國榮的演繹加重了歌曲的內在力度，卻不至於激進失措，一字一句都恰如其分。

◎　收藏指南

　　《一切隨風》作為張國榮的遺作，唱片公司為襯托其形象特別使用紫紅色絨布來製作封套，以燙銀字印刷，代表哥哥送給歌迷的禮物。唱片上唯一一張哥哥穿西裝的照片，是以五位數港幣向某報館購買的，因此這張唱片的成本比一般的唱片貴三倍。內地同步引進了《一切隨風》，甚至紫色的絨布包裝都和港版如出一轍，內頁中的簡體字較之港版的繁體，可以清晰區分版本的不同。為滿足內地歌迷的聆聽習慣，引進的版本同時有立體聲錄音帶的介質。

　　如果說環球唱片把哥哥去世前錄好的七首新歌和三首舊曲組合成一張新專輯賣給歌迷，這樣的商業行為姑且無可厚非，那麼唱片印刷的錯漏百出實在令人難以忍受——絲絨外包裝有一條印著歌名的透明套帶，上面的英文歌名出現拼寫錯誤，而同樣的錯誤在歌本內頁竟又連犯兩次；歌詞的錯誤則更多，隨便一翻，「滿目瘡痍」。如果哥哥未曾離去，一生追求完美的他定當不會允許這種荒唐的事情發生。可悲，可歎！

CROSSOVER

Crossover 是一張合唱 EP，也是張國榮生前最後發行的錄音室作品，共收錄五首歌曲。2003 年，歌曲《這麼遠　那麼近》獲華語流行樂傳媒大獎十大華語歌曲獎以及 CASH（香港作曲家及作詞家協會）金帆音樂獎最佳另類作品獎。

專輯名稱　Crossover
唱片編號　064008-2
發行時間　2002 年 7 月 20 日
發行公司　環球唱片
唱片銷量　40 萬張
專輯類型　錄音室 EP
首版介質　CD（AVCD）
製作人　張國榮、黃耀明、梁榮駿

Ⓢ〔●●●●○〕
Ⓒ〔●●●●○〕
Ⓥ〔●●●○○〕

01 作詞：黃偉文　作曲：張國榮　編曲：李端嫻　演唱：黃耀明　旁白：張國榮｜02 作詞：周耀輝　作曲：黃耀明、蔡德才　編曲：蔡德才　演唱：張國榮｜03 作詞：林夕　作曲：張國榮　編曲：梁基爵　演唱：黃耀明｜04 作詞：林夕　作曲：黃耀明、蔡德才　編曲：蔡德才　演唱：張國榮｜05 作詞：林夕　作曲：黃耀明、李端嫻　編曲：李端嫻　演唱：黃耀明、張國榮｜

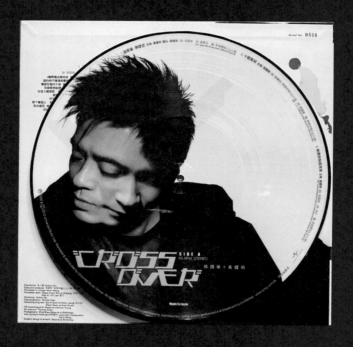

明知我心裡苦衷
仍放任我做好夢
難得你這個朋友
極陶醉　但痛

——《如果你知我苦衷》

　　張國榮在環球時期有兩張 EP 發行——*Untitled* 和 *Crossover*。EP
是一個歌手隨性不拘泥於制式的表現，只要概念完整了，情感到位
了，想要的都有了，就可以推出了。環球給了哥哥這樣任性、自我
的空間讓他發揮，也讓歌迷得以欣賞到這些只有幾首歌卻十足精彩
的「大碟」。

　　張國榮在製作過程中又是失蹤，又是抱病，讓這張專輯變得
神秘起來。而原定要由兩人共同完成的封面拍攝，也因哥哥的缺席
變成了數碼設計。

　　時任環球唱片總裁陳少寶對 2001 年年末《同步過冬》中的一
小段合唱印象深刻，在他的提議下，方才有了這張 EP。就藝術水
準而言，這張「巨星 × 鬼才」的合作專輯已臻化境，算得上香港
樂壇的代表精品。

　　兩位音樂人的合作方式成為專輯製作過程中考量的重點，簡
單的每人各唱一半的做法肯定無法向兩人的歌迷交代。香港娛樂圈
一直有「王不見王」的傳統，但兩位無論在創作領域還是演唱方面
都已成為強者的音樂人，完全以音樂為重，最終交出了令人滿意的
答卷。不同音樂元素的碰撞，也讓他們實現了對自我的超越。

　　Crossover 由五首歌和一首 MV 組成，兩位演唱者各自翻唱了對
方兩首創作歌曲（《春光乍洩》、《十號風球》和《如果你知我苦
衷》、《這麼遠　那麼近》），張國榮還採用獨白的方式為對方作加
持（《這麼遠　那麼近》），最後兩人合唱一首《夜有所夢》——在

一唱一和中，這張具有歷史意義的專輯大功告成。

Crossover 是哥哥生前最後發行的錄音室作品，這張 EP 推出僅九個月他便撒手人寰，錄製專輯時，正是他抑鬱症發作的初期。直到他走後，外界才知道他的病情竟然發展到如此嚴重的地步。這張 EP 自始至終都很壓抑，編曲製作屬非主流，其實並不適合一個抑鬱症患者來演繹，但哥哥還是詮釋得那麼好，那麼妙。從整體來看，專輯的填詞和譜曲形成了一個完整的製作概念，不管是有心還是無意，都是一次驚艷且必將永恆的合作……

翻過封面上的曖昧連體照，打開亂紅紛飛的歌詞內頁，首先映入眼簾的是編曲欄裡李端嫻、蔡德才、梁基爵等幾個熟悉的名字；結他則是唱片內除了歌聲外最重要的一種聲音，僅僅五首歌就請來四位結他好手。其中最出彩的要數蔡德才重新編曲的《春光乍洩》，香港資深結他手 Tommy Ho（何永堅，藝名谷中仁）極富拉丁韻味的彈撥，如同身著長裙的探戈女郎唇邊輕咬一朵滴血紅玫瑰，在幽藍昏暗的舞池中翩翩旋轉，將滿場觀眾撩撥得意亂情迷，成就了一支放肆張揚的探戈舞；而哥哥在歌曲進行到 2 分 18 秒時用氣聲吐出的「一樣」二字，則漫布著頹廢的性感，霎時讓人回想起何寶榮在阿根廷的放浪與哀傷。這首歌帶有鮮明的原唱者的色彩，帶著「亂花漸欲迷人眼」的性感。張國榮雖然也有《紅》、《偷情》這樣走迷幻妖嬈路線的歌曲，還是更偏向於深情和溫婉。哥哥只需稍稍降下一點聲調，低沉的嗓音便會在瞬間爆發出迷離和性感，特別是那句「意亂情迷極易流逝，難耐這夜春光浪費」，簡直懾人心魄。

《如果你知我苦衷》是張國榮寫給周慧敏的經典歌曲，周慧敏的原唱是清亮的，略帶憂傷的，唱出了一個女孩在愛情中的堅持和受傷。此次的翻唱版本則用沙啞的嗓音唱出無言的心痛，「如果你知我苦衷，何以沒一點感動」——這不再是一個清純少女的告白，更像一個歷經愛情苦痛的痴心人在暗夜裡的自省。作詞、作曲、演

唱——三個細膩男人的合作，為這首玲瓏剔透的情歌營造出太多想像的空間……

相比於《如果你知我苦衷》的舉輕若重、娓娓纏綿，《春光乍洩》的開闊明朗、熾烈坦然，《夜有所夢》是兩人都很擅長的挑逗情歌，在電子迷離的處理之下，二人的合作珠聯璧合，勝過《這麼遠　那麼近》中念白和唱的分工，適合在所有愛慾擴張的夜晚聆聽。

這張 EP 的名字 Crossover 即改變、轉型之意，今天重溫，不得不對哥哥不甘臣服於命運和現實的那份執著感到唏噓，彼時的他是多麼想突破自己，突破心理上的困局！然而現實總是太過殘酷，那種痛，也總是那麼徹心徹骨……

◎　經典曲目

《這麼遠　那麼近》是這張專輯的重頭作品，創作靈感來自幾米的漫畫《向左走，向右走》，也是專輯中流傳度最廣、最別致的一首歌。在《這麼遠　那麼近》裡，念白佔據了和演唱同等重要的地位，二者忽而熱烈，忽而冷峻，相得益彰。大氣磅礴的演唱道盡愛得光明磊落卻又暗湧悲傷，編曲出神入化地把南美洲的潮潤溫熱融入英倫電子氣息，加上哥哥飄忽不定的磁性感人獨白，以豐富的層次營造出一種愛之不得的迷離氛圍，讓所有迷路的靈魂為之傾心不已，超脫不能。如果說《春光乍洩》是一朵哀怨纏綿的紅玫瑰，那麼《這麼遠　那麼近》便「不是凡花數」了。

「在池袋碰面，在南極碰面，或其實根本在這大樓裡面。但是每一天，當我在左轉，你便行向右，終不會遇見。」

「我由布魯塞爾坐火車去阿姆斯特丹，望著窗外，飛越過幾十個小鎮，幾千里土地，幾千萬個人。我懷疑，我們人生裡面唯一可以相遇的機會，已經錯過了……」

　　無論是在街角擦身而過的人群裡發現，還是在廣闊的世界中找尋，錯過都太過輕易。就像這張專輯，在兜兜轉轉的香港樂壇，兩個惺惺相惜的音樂人，只有這唯一的一次合作，只得這五首歌曲，好似歌中所唱：「命運，就放在桌上。」

◎　收藏指南

　　Crossover 的版本不少，香港首版和二版很難區分，最明顯的不同是封面上貼紙的文字內容。*Crossover* 首次採用了 AVCD 的介質存儲，即碟裡既包含 CD 也包含 VCD，用 VCD 機讀取便可看到《這麼遠　那麼近》的 MV。

　　Crossover 在張國榮發行的正版 CD 中非常緊俏，且發行的版本最少，也是哥哥首版唱片中最難入手的之一。當年幾十港幣的 EP 如今身價暴漲，很多歌迷只能望而興歎。儘管日後環球發行了「圖案黑膠」（畫碟 LP）版本，可是黑膠的介質滿足不了大多數年輕歌迷的聆聽需求。

　　其實，環球並不是沒有再版 *Crossover*，除了首版 EP 之外，這張唱片曾被收入一套環球 24K 金碟合輯中，但是這限量 1,500 套的 *Leslie The Apex Collection*（24K Gold 5CD）如今亦是天價。

FOREVER

收錄了 *Tonight and forever*、《夢到內河》、《潔身自愛》及《月亮代表我的心》四首新歌，亦重新灌錄了《沒有煙總有花》及《我》（國語版）兩首舊歌。

專輯名稱　Forever（新曲＋精選）

唱片編號　0140952

發行時間　2001 年 3 月 21 日

發行公司　環球唱片

唱片銷量　30 萬張

專輯類型　錄音室合輯

首版介質　CD＋VCD

製作人　張國榮、梁榮駿

S〔●●●○○〕

C〔●●●○○〕

V〔●●○○○〕

① 作詞、作曲：Thomas Ahlstrand/Peter Malmrup　編曲：Thomas Ahlstrand｜② 作詞：林夕　作曲：C. Y. Kong　編曲：C. Y. Kong｜③ 作詞：林夕　作曲：陳曉娟　編曲：陳偉文｜④ 作詞：林夕　作曲：陳偉文　編曲：陳偉文｜⑤ 作詞：孫儀　作曲：湯尼　編曲：陳偉文｜⑥ 作詞：林夕　作曲：張國榮　編曲：唐奕聰｜⑦ 作詞：林夕　作曲：陳曉娟　編曲：陳偉文｜⑧ 作詞：林振強　作曲：葉良俊　編曲：陳偉文｜⑨ 作詞：周禮茂　作曲：唐奕聰　編曲：唐奕聰｜⑩ 作詞：林振強　作曲：徐日勤　編曲：徐日勤｜⑪ 作詞：林夕　作曲：葉良俊　編曲：唐奕聰｜⑫ 作詞：林夕　作曲：張國榮　編曲：趙增熹｜⑬ 作詞：林夕　作曲：C. Y. Kong　編曲：C. Y. Kong｜

快救活我
溫暖我十秒
快將我怨念傳召

——《夢到內河》

　　張國榮生前在華星唱片、新藝寶唱片和環球唱片都留下了水準不俗的精選輯。較之華星時期的《情歌集‧情難再續》、《勁歌集》，以及新藝寶時期的 Dreaming，Forever 可以說是張國榮音樂生涯中最精彩的一張「新歌＋精選」。

　　1999 年起，張國榮發行了《陪你倒數》、Untitled、《大熱》，舉辦了「熱‧情演唱會」，專輯、EP、演唱會玩了個遍，獨缺一張「新歌＋精選」，Forever 便誕生了。

　　這張唱片的封面備受哥迷推崇——哥哥凌亂的髮絲、眺望的眼神，以及他身後綿延的黃沙，讓人聯想到人生漫漫，流年匆匆。而他溫婉厚重的聲音演繹，則給人剎那間天荒地老的錯覺。

　　新作《夢到內河》的 MV 由張國榮自導自演，他唱著苦戀的情歌，扮演的卻是無情的愛人。這首歌的歌詞和旋律無可挑剔，在某種程度上，它甚至比《我》更貼近張國榮，更像他的自我表達。《我》是坦蕩的，面對世人的，驕傲宣稱我就是我，站在世人面前展示自己的坦誠；《夢到內河》則是自己面對自己的坦誠，比面對世人更深入更直白，因為這首歌是寫自我，水仙少年臨水看花，愛上了完美的自己。

　　同為新歌的《潔身自愛》是一首略帶哀怨色彩的苦情歌，作曲是陳曉娟，王菲的《流年》、陳奕迅的《失憶蝴蝶》、莫文蔚的《愛》等都出自她手。陳曉娟上一次和張國榮合作是《路過蜻蜓》，可以說她是一位難得的音樂才女。相較之下，《潔身自愛》的詞稍顯晦澀，但一句「求你不要，頑劣不改，做孤雛只許潔身自愛，你不算

苦，我不算苦，我們應該苟且偷生脫苦海，求你不要迷戀悲哀，示威怎逼到對方示愛」道盡了苦情的苦。整首歌沒有大開大合、高潮迭起的旋律，前面的鋪陳淡得像在對聽眾講故事，副歌部分哥哥近乎哀求、哭訴的情緒演繹，細品不比《夢到內河》差。

Tonight and Forever 翻唱自美國組合 B3，曾出現在張國榮 2000 年發行的日版專輯《大熱 +untitled》中，此次收錄的是他重新演繹的版本，兩次灌錄的時間間隔不足一年。這首作品的日本版並不像《我》那樣存在明顯的瑕疵，一個歌手在短時間內兩次進棚錄製同一首歌並唱出不同的味道實屬罕見，不難看出張國榮不斷探索的認真與執著。日版和港版的音調和對高潮部分的重複都不盡相同，後者一遍遍重複演繹副歌，柔中體現變化，剛中凸顯硬朗，中間的一句突然變調，都盡顯張國榮的用心。較之溫柔的日版，我個人更加偏愛激情陽剛的港版，讓人聽後莫名感動。

此次收錄的《月亮代表我的心》是演唱會現場版，想感受哥哥煽情、傾情、動情的歌唱，聽這首就對了。這首歌被無數次翻唱，而歌迷似乎只對鄧麗君和張國榮的版本印象深刻。張國榮版本的點睛之筆，非他在現場演繹前的那段真情告白莫屬，從此，《月亮代表我的心》只能唱給自己生命中最重要的人。這首歌無論調式還是歌詞都十分簡單，不過是告訴對方自己的情真意切，回憶過去竟然只有「輕輕的一個吻」，張國榮的演繹可以用「誓言」二字道盡。若要評選他的「感情三部曲」，除了《為你鍾情》、《奇跡》，第三首便應是這首源於舞台的《月亮代表我的心》。

除了上述四首新歌，《沒有煙總有花》完全可以算作 *Forever* 中的第五首新歌，因為這裡收錄的是重新製作的版本。相較《大熱》中的版本，此次的前半部分更接近 a cappella（無伴奏演唱）的唱法，後面才加入了結他、鼓點、鍵盤等。從三個版本的《左右手》到兩個版本的《沒有煙總有花》可以看出，張國榮愈發知道自己想要甚麼味道的音樂，與其匆忙製作一些新歌，不如把舊曲做精，這

也是他追求完美的最好佐證。

而 *Forever* 中另一個張國榮追求完美的佐證，便是重新錄製了《我》（國語版），原因是首版中有咬字錯誤的問題。

總之，*Forever* 將張國榮環球時期的佳作一網打盡，它好像在以戀戰舞台的王者之姿昭告天下：你要永遠記得 Leslie 這位不朽的天才！

◎ 經典曲目

張國榮演藝生涯後期對藝術的探索，最深刻、最具代表性的主題無疑是「自我」。這一主題嘗試始於 2000 年的專輯《大熱》，確切地說是《我》這首歌，他在 2000 年至 2001 年的「熱‧情演唱會」上對此進行了反復詮釋。這一探索以《夢到內河》結尾——在 2001 年的「熱‧情演唱會」中，《夢到內河》取代了《我》的壓軸位置，可見其中深意。

《夢到內河》編曲綿密緊湊，是 C. Y. Kong 擅長的鋼琴和弦樂。歌詞運用大量意象，配合張國榮連綿流暢的唱法及略帶沙啞的唱腔，色調冰冷陰暗，別有一股絕望的味道。

這首歌的 MV 更加詭異，其中張國榮和日本舞蹈家西島千博裸體共舞的場景尤為著名。MV 表現的是希臘神話中美少年納西索斯終日只對著水面欣賞自己的容貌，最後化作水仙花的傳說，呼應著張國榮反復探求的「自我認識」與「自我欣賞」的過程。這一點從歌曲的原題《天鵝》中便可見一斑——天鵝在湖中顧影自憐，而「我」在「內河」眺望，望著的或許就是潮水漲落下自己的影子。歌詞中反復出現的「你」表面上看似乎是已分手的情人，深入探究或許指的還是自己。當然，對於這首歌的解讀見仁見智，就連哥哥也說，你看到甚麼就是甚麼，他不會過多解釋。

無疑，在藝術表現上，《夢到內河》達到了張國榮音樂生涯的

高峰。它那用表演和影像呼應音樂主題的 MV 更是一部非常具有象徵意義的作品——張國榮代表著克制、禁慾、清醒，西島千博則代表著赤裸的慾望，兩個人分別呈現出一個人身上兩種矛盾的特質，這是一種自我審視，是並不表態的，是既接受又抗拒的。在此之後，張國榮對「自我」主題的探索歸於沉寂。

總而言之，《我》和《夢到內河》是「自我」這一主題的兩根支柱和兩座高峰，而後者更艱澀隱晦，更高超卓越，每個人都能從中聽出一個自我。

◎ 收藏指南

Forever 最值得收藏的是環球唱片首版推出的「透明厚盒雙碟版」。神奇的是，這張唱片再版的市場售價遠高於首版，原因可能是增加了一個靚麗的紙殼封面，比原本極簡的首版更加立體生動。之後的諸如 24K 金碟版則滿足了歌迷的收藏需求。而其內地引進版 CD 以《永遠》命名。

Forever 目前市場流通的四個黑膠版本是 2012 年首版黑膠，以及日後的 ARS 版黑膠、透明膠和圖案彩膠。但其最珍貴的發行介質是 MD（迷你磁光盤）版本。MD 是日本索尼公司（Sony）於 1992 年正式批量生產的一種音樂存儲介質，流行時間不長。環球唱片曾發行了一些正版 MD 作品，因數量不多極具收藏價值。而張國榮的 *Forever* MD 版本，更是環球發行的華語歌手 MD 當中，最值得珍藏、最價值不菲的一張。

錄音帶版本的 *Forever* 有兩種，一種是內地引進的《永遠》，另一種則是非常罕見的韓國版。

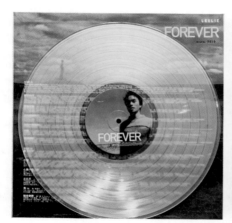
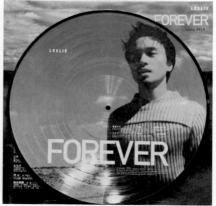
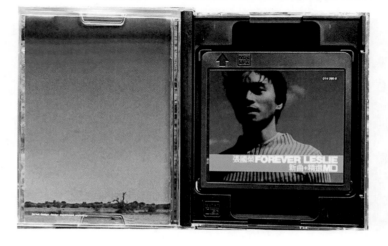

左｜再版透明膠
右｜再版圖案膠
下｜MD 打開效果

大熱

這是為了配合張國榮 2000 年的「熱‧情演唱會」而推出的專輯。製作人由張國榮、梁榮駿共同擔任，張國榮還操刀了專輯中四首歌的作曲。

專輯名稱　大熱

唱片編號　542967-2

發行時間　2000 年 7 月 1 日

發行公司　環球唱片

唱片銷量　40 萬張

專輯類型　錄音室專輯

首版介質　CD（AVCD）

製作人　張國榮、梁榮駿

Ⓢ〔●●●●○〕

Ⓒ〔●●●○○〕

Ⓥ〔●●○○○〕

⑴ 作詞：林夕　作曲：張國榮　編曲：趙增熹｜⑵ 作詞：林夕　作曲：張國榮　編曲：唐奕聰、陳偉文｜⑶ 作詞：林夕　作曲：Eric Kwok　編曲：Peter Kam｜⑷ 作詞：林夕　作曲：松本俊明　編曲：陳偉文｜⑸ 作詞：林夕　作曲：徐日勤　編曲：徐日勤｜⑹ 作詞：周禮茂　作曲：Nylen/Sela　編曲：唐奕聰｜⑺ 作詞：林夕　作曲：Davy Chan　編曲：陳偉文｜⑻ 作詞：林夕　作曲：Thomas Ahlstrand/Peter Bertilsson/Peter Broman　編曲：陳偉文｜⑼ 作詞：林振強　作曲：羅文　編曲：陳偉文｜⑽ 作詞：林夕　作曲：陳偉文　編曲：趙增熹｜⑾ 作詞：林夕　作曲：張國榮　編曲：唐奕聰｜⑿ 作詞：林夕　作曲：張國榮　編曲：趙增熹｜

你快聽聽　聽聽　你聽聽
在我背後　千里外　甚麼也沒有
只餘風沙吹奏

——《侯斯頓之戀》

　　專輯名定為「大熱」，是為了迎合「大而熱的愛情」這一主旨。它品質上佳，口碑不俗，所收錄的歌曲詞曲配合得恰到好處，張國榮唱快歌時的性感狂野與唱慢歌時的款款柔情在這張專輯中都有著淋漓盡致的體現。

　　張國榮復出之後，將很多精力轉向幕後製作，寫了很多歌，抒情風格佔絕大多數。專輯中的《我》是哥哥表達人生態度的創作。他先完成作曲，並把第一句歌詞確定為一部電影的台詞「I am what I am」（我就是我）。林夕寫完歌詞拿給哥哥看，哥哥說：「果然就是我要的。」

　　粵語版《我》濃縮了張國榮一生的不羈氣質，他仿佛懷著天地初開時的單純與自豪，向世人宣示自己的與眾不同。理想的世界是多麼公平而美好，沒有歧視沒有戰爭，自我本色獲得最大的認同和尊重；明亮而堅定的歌聲承載著不經修飾的美麗與剛強，背景聲中澎湃如海的弦樂，便是無數心靈的共鳴與廣闊天地的合唱。

　　專輯《大熱》之所以吸引人，主要是因為這樣連續的三首歌——《大熱》的熱火燒過冰山乍現，《侯斯頓之戀》的縹緲又真實，以及《身邊有人》的無奈與可奈。

　　和此前在華星、新藝寶時期主打勁歌作品不同，張國榮無論在滾石還是在環球，主打歌都是些抒情歌或者輕快小品，專輯《大熱》卻是個例外——它的主打是哥哥在音樂生涯後期少有的動感十足的同名勁歌，並且由他自己作曲。《大熱》編曲華麗，稍顯怪異的背景音樂和躁動的節奏營造出一種緊張的氛圍，張國榮的演繹

則始終保有新人的激情和天真。

《侯斯頓之戀》和《午後紅茶》兩首小品同樣讓人驚艷。《侯斯頓之戀》將男女主角的距離拉至月球和地球間這般遙遠，縱有引力，卻無助於他們再次相聚。在信息科技發達的時代，人與人之間卻更容易失去聯繫，有時人與人之間心靈的排斥，比物理世界所有引力疊加起來還要強大。哥哥的演唱貌似無憂，卻透著悲涼與蒼黃。歌曲旋律清新淡雅，節奏明快；歌詞的意象則甚為天馬行空，仿佛一個美麗的童話故事，表現出作者渴望人與人之間真誠的心靈溝通。

《身邊有人》用淡淡的口吻描述一幕啼笑皆非的情境劇：男主角剛在電話中提出分手，卻聽見電話另一頭女主角情人的聲音，林夕用其生花妙筆再一次調戲了世間愛情，也配合了張國榮久經滄桑的一面。

《午後紅茶》有使人為之一振的驚喜。哥哥的詮釋，帶著一種柔和唱腔少有的坦誠與驕傲，而寓情於物、以小見大更是林夕一貫的拿手好戲，「山水畫只可景仰，難住進現場」，立志將現代詩寫入流行歌曲的他，再一次顯現出自己的匠心獨運，詞中佳句不斷。張國榮則拋掉了他的氣聲唱法、短促吐字和力量變化，不是在音樂中突出個性，而是將自己融合到音樂意境中，最終讓這杯《午後紅茶》有平淡有苦澀，更值得回味……

電影《戀戰沖繩》的主題曲《沒有愛》，旋律慵懶，充滿夏日的感覺，是一首舒服的中板情歌。《願你決定》既有飽含感情的奔放，更有情感沉澱於心底的娓娓道來，哥哥的演唱使之如同一首意味深長的抒情詩歌，平凡中方見不朽。《沒有煙總有花》則是張國榮自編自導並主演的無煙草電影《煙飛煙滅》的主題曲，同時亦是「千禧年共創無煙草香港運動」主題曲。

《奇跡》是哥哥唱給心中摯愛的一首作品，因此在演繹時傾注的感情要超過其他歌曲，副歌哽咽般的嘶啞嗓音聽上去萬分動情。「那日我狂哭不止，不再哭，才只不過是為了，為了伴侶歡喜」，

表達的顯然是他患病後飽受身心折磨，情緒經常難以自控，有時甚至傷害到摯愛，因為痛而「狂哭不止」，可又怕對方擔心與傷心，只得止住眼淚，配合治療，自己痊癒還是其次，主要是「為了伴侶歡喜」，曲調之纏綿催人淚下，傳達的不過是一個「情」字。不懂哥哥的情，就聽不出《奇跡》的好；或者說沒聽過《奇跡》，很難說真懂張國榮。

◎　經典曲目

　　張國榮的勁歌熱舞，一直都是港樂中最耀眼的一道風景。和早期勁歌的青春逼人相比，《大熱》多了一份成熟感性，它是狂躁的、熱情的、綻放的，有著鮮明的季節感，是每年夏天一定要聽的粵語歌。哥哥以其奔放、無拘束、酣暢淋漓的演繹，成就了這首港樂經典舞曲。

　　專輯最後兩首歌《發燒》和《我》，是《大熱》和粵語版《我》的國語版本。縱觀張國榮的音樂生涯，《有誰共鳴》與《風再起時》可以代表他早期及中期的心路歷程，哥哥親自創作的《我》則成為後期一首重要作品，屬張國榮自傳式表達，展現了他最真的性情、最灑脫的人生態度。歷盡千帆，藉此歌回首半生，哥哥真正做到了笑罵由人，活出真我。放眼眾生，每個人都是獨一無二的，都是葡萄園裡唯一的水仙子。

　　相較於粵語版《我》，張國榮顯然更偏愛國語版，在 2000 年的「熱‧情演唱會」上，他每場都要唱兩遍——中場唱一遍，終場再唱一遍，將此曲演繹得深情又大氣，歌唱技巧爐火純青。變化多端的和聲以及簡潔而又色彩豐富的背景音樂，加強了歌曲的藝術性。

　　兩個版本的《我》在歌詞方面有明顯的承繼性和對照性，粵語版是「萬世沙礫當中一顆」，國語版是「十個當中只得一個」——在萬物眾生中看似渺小卻明白自己的獨特，從而對世界充滿誠懇的

感激，是立於凡塵的謙卑和溫和。後者用「顏色不一樣的煙火」和「孤獨的沙漠裡一樣盛放得赤裸裸」的薔薇，表達堅定的自信、舉世獨立的清高和傲然。二者一於地一在天；一個是對「我是甚麼」的自我叩問並最終得到自我肯定的過程，一個是發「我就是我」的驕傲宣言，展現光明磊落的非凡氣度；一個是「站在屋頂」的平實坦然，一個是「在琉璃屋中」的華貴超然……這首表現歌者自我感受的作品，歌詞與音樂均營造出一種超脫自我的感覺。前後呼應的歌詞，洶湧澎湃的音樂，為整張唱片畫下一個絕美的感嘆號。

◎　收藏指南

《大熱》分別以紅、黃、綠為背景色，發售了三個封面的 CD 版本，張國榮抬頭仰望的側面照與專輯中的歌曲《我》相呼應。

嚴格講，首版《大熱》的介質是 AVCD，放在 VCD 機中讀取，就可以看到《沒有愛》的 MV。專輯首發時三色 CD 售價相同，但經過炒作、哄抬，漸漸形成了紅、黃、綠價格依次降低的市場現狀。

三色封面也為環球唱片日後再版提供了多版本的理由，《大熱》於是成為黑膠回潮背景下發行黑膠版本最多的一張專輯，除了三色的 12 吋版本，還發行了三色彩膠版和圖案畫膠版共七個版本。

新千年之後，錄音帶發行基本退出歷史舞台，因此《大熱》的錄音帶版本格外珍貴。存世的有中國內地版和新馬版，極少出現在流通市場上。

三色封面 CD

UNTITLED

這是張國榮入主環球唱片後發行的首張 EP，據說推出不足一周即被搶購近五萬張，榮獲 2000 年度四台聯頒音樂大獎大碟獎，其中收錄的《路過蜻蜓》是香港四台冠軍歌曲。

專輯名稱　Untitled

唱片編號　157635-2

發行時間　2000 年 3 月 1 日

發行公司　環球唱片

唱片銷量　60 萬張

專輯類型　錄音室 EP

首版介質　CD（AVCD）

製作人　張國榮、梁榮駿

S〔●●●●○〕

C〔●●●○○〕

V〔●●●○○〕

01 作詞：林夕　作曲：陳曉娟　編曲：陳偉文｜**02** 作詞：林夕　作曲：陳偉文　編曲：陳偉文｜**03** 作詞：林夕　作曲：葉良俊　編曲：崔炎德｜**04** 作詞：周禮茂　作曲：唐奕聰　編曲：唐奕聰｜**05** 作詞、作曲：Peter Allen / Jeff Barry　編曲：趙增熹｜

Leslie untitled

哭　我為了感動誰
笑　又為了碰著誰
看著你的眼　勾引我的淚
為何流入溝渠

——《路過蜻蜓》

　　2000 年的情人節之後，張國榮接連發行了 EP *Untitled* 和大碟
《大熱》，為之後的「熱・情演唱會」造足了聲勢。時下回看，
Untitled 還是具備一定的「圈錢」相，因為這張 EP 的發行時間恰好
位於 1999 年度各大頒獎典禮剛剛進行完畢之時，早在 1995 年復出
樂壇就宣布不再領取任何競爭性質獎項的張國榮，依然在這一年強
勢地拿下了代表港樂最高成就的「金針獎」、勁歌金曲榮譽大獎等
多個分量十足的獎，加盟環球唱片後的首張大碟《陪你倒數》推出
兩個月便售出超過六萬張，所收錄的歌曲《左右手》更是在多個頒
獎典禮上獲頒年度金曲……在「四大天王」的熱度逐漸被陳奕迅、
謝霆鋒等迅速崛起的新人取代的世紀之交，張國榮能重回巔峰，不
得不令人稱歎。

　　Untitled 收錄的五首作品包括一首翻唱的 *I Honestly Love You* 和
《陪你倒數》的大熱主打《左右手》的重新編曲版，因此這張 EP
實際上只有《路過蜻蜓》、《你這樣恨我》和《枕頭》三首新歌，
可見製作之倉促。儘管如此，沒有人會否定 *Untitled* 的偉大，不僅
因為單憑這三首新歌就足以讓人對此細碟感到滿意，更因為整張專
輯在製作上的統一性。正如宣傳文案所說，五首歌的編曲都沒有用
到鼓，張國榮「想把唱片弄得很輕很輕，有如晚風吹過，沒有半點
激情來要你痛心疾首，只要平平靜靜地享受，享受音樂，也是享受
生命」。

　　回望張國榮的音樂生涯不難發現，他是一個喜歡用 EP 及時展

示創作和表達情緒的歌手，每個時期都有精彩的細碟呈現。與歐美、日本等唱片業發達的地區不同，20 世紀的華語歌壇，歌手普遍發行大碟，甚少出版單曲，介於單曲與大碟之間的 EP 則多在新人試水、唱片公司利用當紅歌星的人氣榨取商業價值，抑或唱片製作尚不完備又急於發片之時推出，所以這種漸趨「不純潔」的出版物的質量，常常被用來衡量歌手的職業素養以及唱片公司的節操。所幸，張國榮的 EP 唱片，無一例外皆屬精品。

　　按照張國榮本人的解釋，因為 Untitled 在情人節之後發行，所以希望賦予它情歌的特質——《路過蜻蜓》的傷感，I Honestly Love You 的甜蜜，《左右手》的動情，《你這樣恨我》的淡然，《枕頭》的性感⋯⋯每一首都是不同味道的情感表達。是因為首首感覺不同，將 EP 命名為「無題」？又或者感情太過複雜，無法用簡單的詞語概括？對此，張國榮給出的回答是：「因為想不到用甚麼名，而每次見到自己喜歡的黑白相，都會在相上寫個『無題』，所以今次決定用『untitled』為名。」

　　這是一張讓人聽後如沐春風的唱片。張國榮的音樂風格從寶麗多時期的英倫老派、華星時期的青春洋溢，到新藝寶時期的成熟大氣、滾石時期的電子迷幻，直至「重回」環球體系的前衛自我，一路走來，Untitled 成為他進階旅途中的小小喘息。此時，聽者可以認真安靜地欣賞他的發聲、吐字、換氣⋯⋯和此前《紅》的妖媚、Printemps 的翠綠、《陪你倒數》迷亂的色彩疊加不同，無題的 Untitled 好似一張白紙，留給聽者大面積思考與想像的空間⋯⋯

　　《你這樣恨我》初聽就是流行歌，細看歌詞，「溫馨被單都變成負荷」、「和你分手時候，仿似割斷你千秋」、「就狠心期望，祝我與舊信火葬」等佳句，就好像對面坐著正惡語相向準備分手的情侶，勸他們給彼此留一點餘地。作曲兼編曲陳偉文則用結他和弦樂的配器方式為面臨分手的負心人開脫出「你這樣恨我」的完美藉口。

　　《枕頭》是張國榮和唐奕聰、周禮茂的合作。毋庸置疑，《枕

頭》是極曖昧的。把愛人當枕頭，已然能證明愛人的真實感和依賴感。周禮茂的詞總有個性的「情愛」色彩，而《枕頭》的性感也被張國榮拿捏得恰到好處。唐奕聰的創作才華早已通過《怪你過份美麗》等作品展露無遺，他在張國榮音樂生涯的後期扮演了重要的角色。

張國榮的歌唱啟蒙是學唱西方流行歌曲，這張 EP 他選擇翻唱了一首 I Honestly Love You。這是一首哥哥小時候就非常喜歡的浪漫作品，深情地直訴衷腸，很柔，很甜，作為結束曲，讓這張 EP 可以沒有包袱地聽完。或許這是哥哥有意帶給歌迷的甜蜜回饋，歌名「我真的好愛你」便是他對歌迷的胸臆直抒。

◎　經典曲目

《路過蜻蜓》張國榮以蜻蜓自喻，輕輕扇動翅膀路過你我的生活，不插手不取悅，只是想活好自己，那句「不笑納也不必掃興」是一種傾訴，也是一種自省。一隻蜻蜓路過，一張很輕的 EP 拉開帷幕——張國榮和陳曉娟的首次合作就擦出了火花。陳曉娟出人意料地把握住張國榮的聲線，喚醒了昏黃的痴心。一串樸素的結他聲滑出，他微帶著沙啞落寞地唱，憂鬱緩緩地以立體的方式包圍，沒有洶湧的急，沒有潺潺的悠，唯有蔓延的溫柔，將一隻路過蜻蜓的告白娓娓道來。

重新編曲的《左右手》，木結他如清泉細流直入心房，情感鋪墊細膩無聲。相比之下，《陪你倒數》裡的原版偏重煽情，國語版《全世界只想你來愛我》爛俗到成為當年的敗筆；附送碟裡的「調亂左右版」雖有所改動但仍不夠輕盈、感人……前後出現四個版本，足見張國榮對這首歌的重視程度，只可惜獲獎的是味道最濃重的原版。值得一提的是，重新編曲的結他民謠版開頭和結尾都模擬了電話的音效，哥哥仿佛在遙遠的另一端訴說著心緒，朦朧的氛圍賦予《左右手》新的意境。

◎　收藏指南

　　Untitled 雖然只是一張收錄了五首歌曲的 EP，卻一改張國榮此前作品濃厚的商業氣質，繼 *Salute* 之後，哥哥再一次親自撰寫了唱片的文案，其間反復用到「我好中意」、「我好愛」一類的句子，可見 *Untitled* 的不簡單。

　　這張 EP 的首版除了五首歌曲，還附贈張國榮「1999 年獎項巡禮 + 封套拍攝過程 + 新歌自述」的影片，電腦即可讀取，因此嚴格意義上說，這是一張 AVCD。

　　由於銷量可觀，環球唱片在首版發行僅半個月之後即推出了 *Untitled* 的特別版，除了一張 CD，還特別加贈六張卡片，附送的一張 VCD 則收錄了《路過蜻蜓》和《枕頭》兩首歌的 MV，比首版更珍貴。

　　Untitled 和隨後專輯《大熱》合二為一的日本版值得永久珍藏——無論壓盤音色還是包裝設計都異常精美，代表了那個時期日本唱片製作的最高水準；歌詞本更像一冊寫真般豐富厚實，且發行量極少，升值空間較大。值得一提的是，*Tonight and Forever* 只收錄在這張日版碟中，還有哥哥珍貴的字跡。

　　Untitled 僅有的內地版錄音帶成為搶手貨，黑膠介質目前有 ARS 和圖案畫膠兩個版本。

圖案畫膠

陪你倒數

《陪你倒數》是張國榮在 1999 年 7 月 3 日加盟環球唱片後的首張錄音室專輯,由他和梁榮駿聯合製作。專輯主打歌《左右手》獲得 1999 年叱咤樂壇流行榜至尊歌曲大獎、香港十大中文金曲獎等多項大獎。專輯推出同月,張國榮自編自導自演的音樂電影《左右情緣》上映,其中五首歌均為此專輯所屬。

01 夢死醉生

02 左右手

03 春夏秋冬

04 寂寞有害

05 心跳呼吸正常

06 小明星（電影《流星語》主題曲）

07 同道中人

08 不要愛他

09 陪你倒數

10 你是明星（《小明星》國語版）

11 全世界只想你來愛我（《左右手》國語版）

專輯名稱　陪你倒數

唱片編號　464453-2

發行時間　1999 年 10 月 13 日

發行公司　環球唱片

唱片銷量　6 萬張

專輯類型　錄音室專輯

首版介質　CD

製作人　　張國榮、梁榮駿

S〔●●●●○〕

C〔●●●○○〕

V〔●●●○○〕

01 作詞：林夕　作曲：C. Y. Kong　編曲：C. Y. Kong｜02 作詞：林夕　作曲：葉良俊　編曲：唐奕聰｜03 作詞：林振強　作曲：葉良俊　編曲：陳偉文｜04 作詞：林夕　作曲：張國榮　編曲：C. Y. Kong｜05 作詞：林振強　作曲：徐日勤　編曲：徐日勤｜06 作詞：林夕　作曲：張國榮　編曲：Alex San｜07 作詞：林夕　作曲：C. Y. Kong　編曲：C. Y. Kong｜08 作詞：林夕　作曲：陳偉文　編曲：陳偉文｜09 作詞：林夕　作曲：C. Y. Kong　編曲：C. Y. Kong｜10 作詞：林夕　作曲：張國榮　編曲：Alex San｜11 作詞：林秋離　作曲：葉良俊　編曲：唐奕聰｜

陪你倒數
LeSLiecHeunG

經過願意後悔　　有心變心
經過挽手放手　　快感冷感
經過重聚離別　　一身濕了
乾了上次下次　　訓身轉身

——《同道中人》

Printemps 銷量上的不如人意讓張國榮想要收復自己的香港市場。雖然此時的他大可隨性而為，完全不需要用獎項或銷量來證明自己的歌壇地位。

1999 年，張國榮從滾石唱片跳槽至環球唱片，並推出了加盟之後的首張大碟《陪你倒數》，意在用音樂與歌迷一同倒數，迎接新世紀。這張專輯在 C. Y. Kong 的電子編排下甚為精彩搶耳，也在年度頒獎典禮上獲得了認同。同年香港電台舉行的「世紀中文金曲選舉」中，張國榮的 Monica 高票入圍世紀十大金曲，高山仰止讓一眾後輩興歎。

《陪你倒數》開篇一曲《夢死醉生》就奠定了專輯的迷幻基調，張國榮的聲線迷幻，C. Y. Kong 的編曲迷幻。《陪你倒數》專輯名稱本身亦非常貼合揮別舊世紀邁向新紀元的迷惘和不安。詭譎的電子風讓《陪你倒數》詞曲、編曲、演唱三者的默契度比專輯《紅》時期更好，除了珠聯璧合、水乳交融的物理效果，更碰撞出或迷幻、或疏離、或絕望、或悲傷的化學反應，那悲情滲入骨血，令人動容。《夢死醉生》也是「熱・情演唱會」的開場曲，張國榮身穿西裝、白羽緩緩從白色幕布中走出，前奏結束他開口唱道：「當雲飄浮半公分……」所有人瞬間尖叫，轉而又沉醉於哥哥迷人的歌聲中。在新世紀鐘聲敲響之前，《夢死醉生》先聲奪人，波瀾壯闊的弦樂與淒迷詭秘的電子節奏互相襯托，鋪展出一幅瘋狂尋歡的惶惶末世畫卷，間雜其中的幾聲晨鐘暮鼓般的音效令人醍醐灌頂。

有人抱怨，張國榮音樂生涯後期的作品歌詞晦澀，旋律華麗妖冶。然而，這何嘗不是他不願重複過往，勇於探索的表現。無論藝術氣質還是對時尚潮流的感知和引領，特立獨行的張國榮此時早已沒有對手，他用一張籠罩著濃濃末世情懷的《陪你倒數》揭開了世紀末的驚夢。張國榮的詮釋妖艷、華麗、性感、詭異，帶一點看破世情的滄桑和冷傲，在世紀末那炫目的燈光下放浪形骸，縱情聲色，對世俗的指責橫眉冷對，不屑一顧。唱片的整體氣質用紙醉金迷、珠光寶氣形容毫不為過，華麗得一塌糊塗。

　　專輯《陪你倒數》以紅色為基調，又超越了如滴血般妖艷的《紅》，是一種陽光般溫暖燦爛的紅，驕傲地灑下一地餘暉，氣定神閒中帶著高貴的疏離感，非常符合張國榮當時的歌壇地位。

　　專輯中的六首作品《夢死醉生》、《寂寞有害》、《不要愛他》、《同道中人》、《陪你倒數》和《春夏秋冬》組成了「看破六部曲」。《寂寞有害》和《不要愛他》在動盪不安的節奏中清晰地表達著對愛情的不安全感，玩世不恭的戀愛態度背後潛藏著對現代愛情遊戲的無限絕望。《同道中人》是專輯中的一顆遺珠，用寥寥數十字道盡愛情的悲歡離合與聚散無常。它有著風雨中獨舞的意境，既高貴又性感。張國榮的聲音在克制中流露出悲傷的情緒，中間的一段旋律在極速上升後戛然而止，接著又傾瀉而下，恰到好處地營造出內心暗流湧動，表面波瀾不驚的感覺。

　　整張《陪你倒數》充斥著醉生夢死的氣息，令人不禁深陷其中。在「熱·情演唱會」上，張國榮幾乎演繹了專輯中的全部歌曲，除了對新碟的宣傳推廣之外，他對這張專輯的鍾愛可見一斑。當下看來，專輯的經典幾乎是全方位的，無論是詞曲的創作水準、錄製的配器編排、後期的縮混處理、曲目的排列順序，還是夏永康拍攝的專輯封面、張國榮的聲線控制……它們共同成就了這張哥哥音樂旅程中的經典之作。

◎ 經典曲目

《左右手》是首精彩的情歌，講述了一段左手相擁右手告別的戀愛故事，主人公以左手寄托與戀人過往的幸福回憶，又以右手來寫分手的傷痛，比喻極具巧思。

《陪你倒數》無情地揭示了殘酷的宿命，連綿不斷的細碎木結他聲帶來的短暫安寧轉瞬即逝，鋪天蓋地的狂亂節奏挾著勢不可當的弦樂奔湧而來，幻化出一幅幅焦土瓦礫、兵荒馬亂的末日慘景。喧囂過後一切在瞬間歸於平靜，低回盤旋的音樂緩緩推進，天邊隱隱傳來莊嚴的唱詩聲，再加上哥哥那夢囈般陰森森的倒數聲，透出無限殺機，格外驚心動魄。至此，末世驚夢完成了它命定的涅槃。

張國榮說過民謠是不死的。其實從 Printemps 開始，他就在嘗試民謠風，《春夏秋冬》終於達成他之所願。林振強，香港樂壇的頂尖填詞人，如果要說他的歌詞有哪幾首是傳世之作，《春夏秋冬》理應是劃時代的存在。「熱・情演唱會」上，張國榮在木結他的伴奏聲中輕輕扭動身體，面帶微笑娓娓道來的畫面令人記憶猶新。

從當年的《明星》，到此刻的《小明星》，成熟低調的張國榮已經成為華語歌壇閃耀的恒星。《小明星》是電影《流星語》的主題曲，它和國語版《你是明星》都是哥迷的摯愛。悅耳的旋律，哥哥的呢喃細語，給人一種浮游之感，輕柔流暢。

◎ 收藏指南

《陪你倒數》這張頗具前瞻性的專輯一直是哥迷的心頭好，在其眾多 CD 版本中，最受追捧的是日版 CD，市場上「見本版」（即樣本 CD，唱片公司在正式發行唱片前作為樣品分發給唱片銷售商）較為罕見，「直輸版」較為普通。新馬版的《陪你倒數》CD 封面有啤酒贊助廣告貼紙。除此之外，港版流傳較廣，其中有一個

88

被哥迷稱為「調亂左右」的錯版——CD2 第六首《左右手（調亂左右版）》的準確時長為 3 分 54 秒，但環球唱片因生產失誤，將封套印刷為 4 分 14 秒，而且出貨的專輯 CD2 和 CD1 的《左右手》是相同的版本。環球唱片並未召回出錯的專輯，只是後來加印了小部分正確的版本。未拆封的專輯根本無從辨別裡面的 CD2 是否為修正的版本，買二手 CD 一定要與賣家確認 CD2《左右手》的時長以作判定。

黑膠版本中，2012 年日本壓盤的限量編號首版最受歡迎，ARS版則較為普通，此外還有圖案畫膠版本。

《陪你倒數》的錄音帶版本，新馬版和韓國版甚為罕見。

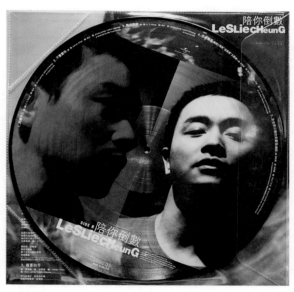

圖案畫膠

PRINTEMPS

Printemps 是張國榮滾石時期的最後一張唱片，全程在日本和中國台灣地區製作，也是他音樂生涯的最後一張國語大碟。張國榮用暖心的詮釋，讓這張帶有「台灣標籤」、「東洋味道」的音樂作品呈現出浪漫、清新、甜蜜、溫暖的特質。整張專輯風格輕快，給人回歸大自然的感覺，最後附贈一首 Love Like Magic 的日文版《マシュマロ》（棉花糖），這也是語言天才張國榮首次在專輯中演繹日文歌。

專輯名稱　Printemps（春天）

唱片編號　RD-1468

發行時間　1998 年 4 月 21 日

發行公司　滾石唱片（台灣）

唱片銷量　20 萬張

專輯類型　錄音室專輯

首版介質　CD

製作人　劉志宏、劉思銘

S〔●●●①○〕

C〔●●○○○〕

V〔●●○○○〕

01 作詞：楊立德　作曲：陳小霞　編曲：周國儀、陳愛珍｜02 作詞：劉思銘　作曲：劉志宏　編曲：周國儀、陳愛珍｜03 作詞：姚謙　作曲：Chage　編曲：周國儀、陳愛珍｜04 作詞：劉思銘　作曲：劉志宏　編曲：周國儀、陳愛珍｜05 作詞：劉思銘　作曲：劉志宏　編曲：周國儀、陳愛珍｜06 作詞：劉思銘　作曲：劉志宏　編曲：洪敬堯｜07 作詞：姚若龍　作曲：張國榮　編曲：周國儀、陳愛珍｜08 作詞：劉思銘　作曲：劉志宏　編曲：周國儀、陳愛珍｜09 作詞：肯尼、劉思銘　作曲：周國儀、劉志宏　編曲：周國儀、陳愛珍｜10 作詞：劉思銘　作曲：劉志宏　編曲：周國儀、陳愛珍｜11 作詞：Chage　作曲：Chage　編曲：周國儀、陳愛珍｜

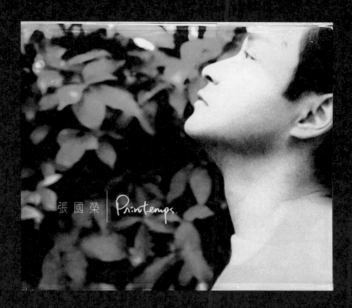

張國榮 | Printemps

愈走愈遠　我真的不情願
你早就是　我擁有的一切
愛早就是　我和你唯一的語言
在夜的黑

——《電風扇》

「春天該很好，你若尚在場。」每每懷念張國榮，很多人都會用《春夏秋冬》的經典歌詞道盡心中的無限感傷。而「很好」的除了本該有哥哥在場的 4 月，還有 1998 年 4 月滾石唱片推出的這張大碟。

春天走來，對哥哥的思念就會不斷累積。時序就是這樣，春暖、夏艷、秋爽、冬狂。從「默默向上游」的苦苦打拼，到「猶如巡行和匯演」的巨星呈現，既有告別歌壇時，「最愛的歌最後總算唱過」的不捨，也有「風再起時，默默地這心不再計較與奔馳」的光輝璀璨，張國榮就是這樣一路走來，從妖嬈的《紅》，走到明媚的 *Printemps*。

考慮到粵語表達上的不雅尷尬和英文「spring」不夠貼切，張國榮滾石時期的第三張專輯以法語中的「春天」一詞—— printemps 命名，其實當年流行的音樂發布系統沒有法文輸入選項。

《紅》和 *Printemps*，一紅一綠，一前一後，一沉淪一清澈，甚至連內地引進版的唱片碟面都做得好似上下集，一如哥哥的舞台之魅和生活之美。*Printemps* 中，他的詮釋在感性中透著隨意，含蓄中流露出不羈。那縹緲的聲音似乎存在於每個角落，卻不能輕易抓住，一如他令人捉摸不透的人生。

Printemps 暖暖的、綠綠的、新新的、滿滿的，以最自然、最原始的生命力打動心扉。這是一張帶著季節軌跡的唱片，歌曲的情緒從春天盪漾到夏天——在《取暖》的溫泉破開了山谷的冰層後，緊

接著的三首歌帶來山花爛漫。忽然間，那輕盈的帶點 chillout 的電子樂讓身體潮濕起來，5 月的街頭《宿醉》是因為《真相》的神傷，重新《作伴》，《知道愛》的後知後覺，《電風扇》輕快地吹來轉眼而至的炎夏……淡淡的電子樂總是令人產生幻覺，那種在海邊公路駕駛電單車飛馳的幻覺：頭頂是藍得憂傷的天，遠處是暑氣繚繞的雨林，就像《阿飛正傳》裡的那一片沉寂，風一來又無比不羈。《被愛》有往事如昨的感動，以此作為結尾，讓專輯充滿感恩，一如哥哥對待身邊人的方式。

　　Printemps 由知名音樂人劉志宏與劉思銘共同製作，所收錄的歌曲除了上述二人的作品外，還包括張國榮、陳小霞、楊立德、姚謙、姚若龍的創作，可以說集市場上最優秀的創作者於一身。值得一提的是，滾石唱片力邀日本音樂人 Chage（柴田秀之，恰克與飛鳥組合成員）特別為張國榮量身打造了一首作品，張國榮則分別以國語版 Love Like Magic 和日文版《マシュマロ》回饋所有熱愛他的歌迷。日文版 J-POP（日本流行音樂）的曲風加上哥哥準確的日語發音，成為專輯的一大亮點。

　　這是一張傾注了張國榮很多心血的專輯，他為此不惜推掉了兩部電影，全身心投入到製作和宣傳中。拍攝 MV 時張國榮不慎摔傷，但他依然堅持帶病完成了全部工作。張國榮格外鍾愛曾經為中森明菜、福山雅治、觀月亞里沙等日本明星拍攝寫真集的攝影大師久保田昭人，後者為哥哥在京都拍攝了大量寫真。由於對靚照和製作精良的歌曲難以取捨，張國榮最終聽取哥迷的意見，才定下了專輯的封面和主打歌。

　　張國榮滾石時期的三張大碟、一張 EP 傳達出各不相同的情緒，Printemps 在中國內地、香港和台灣市場反響平平，讓牽手四年的張國榮與滾石唱片之間的緣分走到了盡頭……

◎　經典曲目

　　這是一張生在春天的專輯，開篇就是《取暖》。相比《這些年來》EP 中的粵語版《最冷一天》，《取暖》不再悲傷絕望，張國榮的演繹也變得積極、溫暖。或許和珠玉在先的《紅》相比，《取暖》的詮釋太過淡然，可這份淡然見證著哥哥從妖艷到沉淪再到憂傷之後的真實蛻變，是一抹散發著陽光味道的平淡。當人們期待他將上一張大碟中的妖冶之美更上一層樓時，他卻突然展現鉛華洗盡的清澈和溫暖，給人以即使不能一起走到世界盡頭，仍會一路並肩取暖的信念。

　　《作伴》由張國榮親自作曲，旋律與節奏無不顯現出他在創作上的積澱。

◎　收藏指南

　　在中國內地市場銷量低迷的 *Printemps*，海外銷售喜人，全亞洲售出 20 萬張。因此，各種版本的 *Printemps* 都是收藏這張唱片的珍貴拼圖。

　　Printemps 在台灣地區和香港地區發行的版本最值得收藏，二者均有硫酸紙外封（盤脊處除部分台灣版外，均有虛線摺痕，易開裂），內夾一張盒裝 CD 及一本張國榮攝於日本京都的精裝寫真集（香港版書芯為線裝，台灣版書芯為膠釘）。

　　從外包裝看，塑料外薄膜封面貼有「Channel [V] 強檔主打星」標誌，或封底貼有滾石唱片激光標誌的，為台灣地區發行的版本。除此之外，二者間並無其他差別，唯有打開 CD 盒作區分。首先，附贈的歌迷卡外觀不同——台灣版為黃底，香港版為白底，並印有「滾石唱片愛香港」字樣；台灣版另夾帶「導買指南」宣傳頁。其次，CD 內圈標注不同——台灣版在台灣壓盤，內圈碼由「繁體

中文＋數字」組成；香港版由日本 Sony 壓盤，音質更佳，內圈碼由「英文＋數字」構成。

　　台灣地區亦發行了極其罕見的「音樂熒幕保護程式（光碟版）」，將光碟放入電腦，不僅可以聆聽四首歌曲，還可以觀賞《被愛》、《取暖》和《當愛已成往事》三首歌的 MV 及張國榮京都寫真、「跨越 97 演唱會」現場特寫等靚照，另有與哥哥相關的電腦鎖定畫面桌布、滑鼠游標設計及桌面萬年曆。

　　此外，Printemps 由上海音像引進的內地版經歷了數度再版，亦發行了新馬版、韓國版和日本版。其中，日本版的封面與其他版本不同，並更名為 Gift，天龍壓製，價格昂貴。

這些年來

① 這些年來（《被愛》粵語版）

② 上帝（*My God* 粵語版）

③ 以後（《作伴》粵語版）

④ 最冷一天（《取暖》粵語版）

整張 EP 收錄了四首歌曲，時長僅 17 分 38 秒，卻是張國榮滾石時期最不商業化的愛情訴說。

專輯名稱　這些年來

唱片編號　ROD-5168

發行時間　1998 年 2 月 14 日

發行公司　滾石唱片（香港）

唱片銷量　60 萬張

專輯類型　錄音室 EP

首版介質　CD

製作人　陳淑華、黃文輝

Ⓢ〔●●●●○〕

Ⓒ〔●●○○○〕

Ⓥ〔●●○○○〕

① 作詞：林夕　作曲：劉志宏　編曲：周國儀、陳愛珍｜② 作詞：林夕　作曲：劉志宏　編曲：周國儀、陳愛珍｜③ 作詞：林夕　作曲：張國榮　編曲：周國儀、陳愛珍｜④ 作詞：林夕　作曲：陳小霞　編曲：周國儀、陳愛珍｜

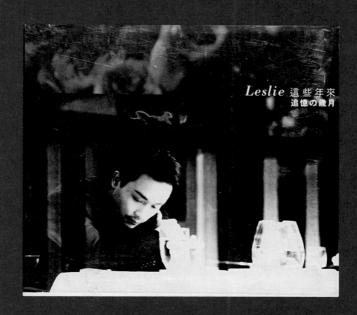

Leslie 這些年來
追憶の歲月

如果傷感　比快樂更深
但願我一樣　伴你行
當抬頭迎面　總有密雲
只要認得你　再沒有遺憾

——《最冷一天》

1998 年是張國榮出道 20 周年，已在「跨越 97 演唱會」表明心跡的他徹底擺脫束縛。相較復出後無比驚艷的《紅》，在情人節發行的《這些年來》充滿溫暖，一臉輕鬆的哥哥坐在暖暖的陽光裡，呷著咖啡，慢慢地講述他多年來的愛情秘密，與聽者間毫無距離。整張 EP 雖然只有四首歌，卻從始至終洋溢著濃濃的滿足和感激之情，即使翻來覆去聽一整晚，也不會覺得厭倦。

唱片的裝幀可圈可點——封面上，張國榮在黑色背景和大紅玫瑰的映襯下，沉靜莊重，風度翩翩；唱片內頁和上一張大碟《紅》的妖嬈詭譎相比，圖片真實且溫暖：杯中漂浮著的並蒂草莓如相擁的愛侶，魚攤、水果攤是最平凡的柴米油鹽，黑白照片中愉悅的老人是情已至深歸於平淡的老夫老妻，沉思的哥哥嘴角那一絲隱藏不住的恬淡微笑是擁有這一切的滿足與慶幸……

四首歌呈現統一的概念性，可以說《這些年來》是張國榮最鬆弛、最真實、最溫暖的一張唱片。他先將歌詞中的情緒慢慢消化，繼而用他感性的低吟釋放出來。

張國榮音樂生涯的重要節點總與 EP 有關——他的音樂生涯始於 EP *I Like Dreamin'*，終於 EP *Crossover*。作為他滾石時期四張唱片中唯一的一張 EP，《這些年來》雖然總時長不足 20 分鐘，卻有著太多的內涵，就好比在情感和閱歷面前，言語總是顯得那麼膚淺。這張恰到好處的 EP，如精緻小巧的藝術品，令人沉醉其間，無法自拔。

◎　經典曲目

　　張國榮演繹《最冷一天》時的嗓音狀態是動情，甚至是疲憊的。第一遍演唱「唯願在剩餘光線面前，留下兩眼為見你一面」，他的聲音似乎在顫抖，令聽者的心為之一緊。第二次演繹，他的聲音已歸於平和，卻讓人更覺壓抑。而近乎哭腔的「茫茫人海取暖度過最冷一天」，足夠冰封每一個感性的靈魂。這首歌日後被陳奕迅翻唱得婦孺皆知，二人的最大不同在於，張國榮甚至在副歌部分都沒有爆發式的情感宣洩，隱忍的控制賦予了歌曲意想不到的留白空間。

◎　收藏指南

　　《這些年來》雖為 EP，卻製作精良。以日版 CD 為例，採用雙碟包裝，一張 CD，一張 VCD，共有三個版本——最早在日本發售的滾石「直輸版」是環保包裝，帶日本滾石歌迷卡，有黑色、單色側標；後期的滾石「復刻版」是黑色日文側標；還有一個雙色側標的「特別版」在二手市場流通，價格最高。三個版本的區分很簡單，首版的側標封面一側為三豎行日文，特別版為左側第一縱日文加上了藍色的底紋，而復刻版則有「復刻」字樣。

　　香港的滾石紙盒首版附送收錄了《這些年來》MV 的 VCD，環保包裝，附畫冊、滾石歌迷卡和正視音樂卡。香港版封面有「滾石好音樂」貼標，區分於台灣滾石版。值得一提的是，台版和港版的《這些年來》也有漂亮的黑色側標。再版則把技術相對落後的 VCD 改為 DVD。上海音像引進發行的內地版《這些年來》不再採用環保包裝，依然保留了黑色側標。

　　1998 年，港台地區已經鮮有唱片公司發行錄音帶介質，而內地引進時發行了《這些年來》的錄音帶介質，A 面與 B 面曲目編排相同，皆為 EP 中收錄的四首歌曲。而新加坡和馬來西亞地區也有錄音帶版本發行，帶體為新馬版標誌性的透明帶體。

　　滾石唱片日後又發行了《這些年來》的黑膠版本，七吋 45 轉黑膠碟正反面各兩首歌，值得一一收藏。

紅

《紅》是張國榮加盟滾石唱片之後推出的第二張大碟、首張粵語專輯，名字是哥哥自己選的，因為紅是他最鍾愛的顏色。他只指定了《紅》這首歌的歌名，其他的則全由填詞人自由發揮，成就了張國榮音樂旅程中的一張經典。《紅》之後，張國榮的前綴可以當之無愧地加上「藝術家」。

專輯名稱　紅

唱片編號　ROD-5132（CD）、ROC-5132（錄音帶）

發行時間　1996 年 11 月 26 日

發行公司　滾石唱片（香港）

唱片銷量　12 萬張

專輯類型　錄音室專輯

首版介質　CD、錄音帶

製作人　梁榮駿、張國榮

Ⓢ〔●●●●●◗〕

Ⓒ〔●●●●○〕

Ⓥ〔●●●○○〕

02 作詞：Al Dubin　作曲：Harry Warren｜**03** 作詞：林夕　作曲：C. Y. Kong　編曲：C. Y. Kong｜**04** 作詞：林夕　作曲：張國榮　編曲：辛偉力｜**05** 作詞：林夕　作曲：黃偉年　編曲：辛偉力｜**06** 作詞：林夕　作曲：C. Y. Kong　編曲：C. Y. Kong｜**07** 作詞：林夕　作曲：辛偉力　編曲：辛偉力｜**08** 作詞：林夕　作曲：陳輝陽　編曲：陳輝陽｜**09** 作詞：林夕　作曲：唐奕聰　編曲：唐奕聰｜**10** 作詞：林夕　作曲：陳小霞　編曲：陳偉文｜**11** 作詞：林夕　作曲：張國榮　編曲：辛偉力｜**12** 作詞：林夕　作曲：張國榮　編曲：C. Y. Kong｜

是你與我紛飛的那副笑臉
如你與我掌心的生命伏線
也像紅塵泛過一樣　明艷

——《紅》

1996 年 11 月，香港唱片市場低迷，加之海水赤潮爆發，港人於惴惴中談紅色變。忽一日，突然滿街滿樓貼滿火紅的海報，甚至地鐵、車站都火紅一片，翻開報紙亦是觸眼皆紅……誰？誰那麼大膽？抬頭看看海報，那個十幾年如一日被大眾寵愛的男子站在一片火紅之中，展示著他奇跡一般十年如一日的青春和美貌，眼裡像燃了把火，灼灼地注視著每一個人——噢，原來是他！大家釋然接受——只有他，才敢這麼做；也只有他，才配這麼做。這個人，還能有誰？他，就是張國榮。

雖然《寵愛》是張國榮加盟滾石唱片後的第一張專輯，但是這張收錄了《風月》、《白髮魔女傳》、《金枝玉葉》、《霸王別姬》、《夜半歌聲》、《阿飛正傳》六部電影的主題曲或插曲的電影歌曲合輯，顯然缺乏整體的企劃性和概念性。直到《紅》發行，滾石時期的張國榮才首次呈現出其真正的藝術特質。與國語演繹的《寵愛》相比，粵語版的《紅》是張國榮源於內心的顏色聲明。從音樂上講，這張英倫風格的專輯是新藝寶時期張國榮充滿妖艷氣質的舞台風格的延續，另一方面，得益於林夕的妙筆生花，《紅》更鮮明地塑造了哥哥亦舞台亦個人且更偏個人化的音樂形象。

《紅》推出後受到廣泛關注，一片血紅的唱片封面在香港流行音樂史上前所未見，引入世界流行的 Trip Hop（神遊舞曲）音樂增加了整張專輯的可聽性，哥哥浮華、曖昧、性感的演繹則完全顛覆了他以往深情款款的白馬王子形象，標誌著他已進入成熟的藝術境界。《紅》、《偷情》、《有心人》、《怪你過份美麗》在各大排行榜

上輪流登頂，獲得了業內與歌迷的一致認同。

　　專輯《紅》的十首歌是十種風格，表達的卻是同一含義，可以說這是一張概念大碟。性感的《偷情》、妖嬈的《怨男》、自負的《怪你過份美麗》、搖滾的《談情說愛》……這些歌不僅曲風大膽，歌詞內容更令人瞠目結舌──《偷情》和《談情說愛》討論愛情中的背叛，《怨男》則是在唱一個男人內心的寂寞和性別抗拒……

　　專輯所呈現出的音樂元素與風格的多樣性，並非製作人梁榮駿的預先設定，而是在製作過程中想到甚麼就做甚麼，用音樂記錄瞬間的感覺。張國榮對梁榮駿十分信任，兩人在很多方面都一拍即合。而對於首次合作的 C.Y. Kong，張國榮同樣給予了最大的創作空間和足夠的信任。C.Y. Kong 覺得張國榮的聲線是他最大的靈感，每當幻想張國榮會如何演繹一首歌時，那些旋律、感覺就會通通浮現在他的腦海裡。作為作曲家，C.Y. Kong 帶來了張國榮未曾嘗試的淡淡的英式電子味道，讓他再次站到了潮流的最前沿，強烈的時尚感覺和朦朧的眼神糾結，隱約透露出他生命中一直秘而不宣的陰鬱。

　　張國榮的創作天賦在這張專輯中繼續展現，他親自創作了三首歌曲，除了電影《金枝玉葉 2》的主題曲《有心人》，另有唱片的同名主打歌《紅》和《意猶未盡》。

　　單純至情的《有心人》，節奏強烈的《談情說愛》，無所顧忌的《怨男》，以及哥迷最想對哥哥講的《怪你過份美麗》……一別七年，試水之作《寵愛》和精選輯《常在心頭》都不如《紅》這般徹底。雖然哥哥的嗓音已逐漸沙啞，不再是巔峰狀態，但他的閱歷更深，情感更盛。他開始以閱歷賦予歌曲滄海桑田的層次，更難得的是每首歌的感情拿捏都恰到好處，令聽者隨他入境。

　　由《紅》開始，正式回歸歌壇的哥哥將一個全新的「赤裸裸」的張國榮展現在世人面前。在這張個人風格顯著的專輯中，他首次嘗試注入同性元素，即忽略性別因素，轉向更大的對「人」的認同。他不再局限，無所顧忌，在音樂中的表達開始大膽而綺麗，令

哥迷震驚感慨之餘不禁驚艷讚歎。他努力尋找更適合自己的表演方式，逐步走向「藝術家張國榮」。

◎　經典曲目

專輯同名主打歌《紅》充滿象徵意義，在鼓聲的碰撞中，營造出無比曖昧的情緒，妖嬈無雙。《紅》並不像《偷情》那樣刺激與強烈，也不像《枕頭》那樣直接與明艷，而是哥哥眾多作品中最耐人尋味的一首。透過歌詞，光怪陸離的世界借助或晦暗或刺眼的紅色被呈現出來；歌曲詭異、神秘的前奏仿佛一隻無形的手，在揭開一層層帷幕後的真相；張國榮的聲音是魅惑的，是沉溺的，是迷幻的，是欺騙的；編曲則給旋律增加了向上的飄浮感和向下的墜落感，使之充滿張力。

「模糊地迷戀你一場，就當風雨下潮漲……」《有心人》無論是旋律還是演繹，都有一種戲劇化的成分蘊藏其間，迷戀又怕背叛的糾結感情被張國榮溫柔低沉的噪音詮釋出更深的愁緒，讓人沉醉在朦朧的氛圍裡。這也是張國榮最具閨閣芬芳的一首作品，人歌合一，聲色並舉。

◎　收藏指南

《紅》的首版封面，除了側標上印有不太明顯的專輯名稱及出版訊息，封套完全用大紅色填滿，拋棄大頭照、以單色封面示人的做法在華人歌手中實屬罕見。而再版專輯則棄用了全紅封套，改以張國榮的頭像照片。

《紅》除了香港硬殼紙包裝的環保首版之外，也在日本和韓國發行過不同介質的版本，包括 CD、LD 乃至 VHS（錄影帶）版。它們延續了日韓版的一貫特色——設計用心，製作精良，即使放

到現在，看上去依然前衛和迷幻。日本版的《紅》收錄了張國榮特別翻唱的 Constance Bennett 的代表作 *Boulevard of Broken Dreams*，而內地引進版則將《談情說愛》一曲刪除，取而代之的是《深情相擁》。

《紅》在海外發行的 CD 版本紛繁複雜。日版《紅》有四個版本——最昂貴的是紅色側標的天龍「楓葉版」，首版內圈標有 1MM1，有日語和中文歌詞頁，二手市場價格是其他版本的十餘倍；紅、白、黑三色側標的「三色版」為直輸版，帶有黃色繁體中文和日文的滾石歌迷卡；紅色側標、黃色字體版本的《紅》售價親民，值得入手；另有一個側標同樣為紅色，字體顏色有紅、黃、白三色的版本……除天龍楓葉版外，後三種版本均為中國台灣地區壓盤。新馬版的《紅》，CD 封面帶有心形絲帶貼標，首版沿用香港版紅色紙殼包裝，封面左下角有「張國榮」的名稱標誌，附贈 1997 年日曆卡。韓國版《紅》除了通過文案辨認外，有些專輯在發售時封面貼上了帶有韓文的透明貼標，但二手市場中，也有因為流通原因而缺失封面貼標的情況，需要通過文案和內圈碼作辨別。

《紅》的錄音帶版本同樣眾多，有韓版、新馬版、內地上海音像引進版等。其中，白色帶身的香港版在收藏市場售價不菲，是罕見的張國榮錄音帶精品。

膠碟方面，七吋《紅》有畫膠和紅膠兩個版本，被市場炒高的則是限量發行的 12 吋紅膠，其次為 12 吋粉紅膠。

寵愛

01 　A Thousand Dreams of You（電影《風月》插曲）

02 　深情相擁（電影《夜半歌聲》插曲，張國榮、辛曉琪合唱）

03 　夜半歌聲（電影《夜半歌聲》主題曲）

04 　今生今世（電影《金枝玉葉》插曲）

05 　當愛已成往事（電影《霸王別姬》主題曲）

06 　一輩子失去了妳（電影《夜半歌聲》插曲）

07 　追（電影《金枝玉葉》插曲）

08 　眉來眼去（電影《金枝玉葉》插曲，張國榮、辛曉琪合唱）

09 　紅顏白髮（電影《白髮魔女傳》主題曲）

10 　何去何從之阿飛正傳（電影《阿飛正傳》主題曲）

《寵愛》是張國榮復出歌壇之後推出的首張專輯，共收錄十首歌曲。專輯在香港的年度銷量超過六白金（每五萬張為一白金），位居國際唱片業協會（IFPI）香港分會公布的全年唱片銷量榜榜首；全亞洲年度銷量突破 200 萬張，成為張國榮銷量最高的專輯，其中，在韓國售出超過 50 萬張，創造了華語唱片在韓國的最高銷量紀錄。在 1995 年的第 18 屆香港十大中文金曲頒獎典禮上，張國榮憑藉《寵愛》摘得全年最高銷量歌手大獎。

專輯名稱　寵愛

唱片編號　RD-1319（CD）、RC-479（錄音帶）

發行時間　1995 年 7 月 7 日

發行公司　滾石唱片（台灣）

唱片銷量　200 萬張

專輯類型　錄音室專輯

首版介質　CD、錄音帶

製作人　周世暉

Ｓ〔●●●●○〕
Ｃ〔●●●●○〕
Ⅴ〔●●○○○〕

01 作詞、作曲：Louis Alter/Paul Francis Webster/Fats Waller/Louis Armstrong　編曲：郭宗韶｜02 作詞：黃鬱、莫如昇　作曲：張國榮　編曲：鮑比達｜03 作詞：莫如昇　作曲：張國榮　編曲：George Leong｜04 作詞：阮世生　作曲：許願　編曲：George Leong｜05 作詞：李宗盛　作曲：李宗盛　編曲：George Leong｜06 作詞：厲曼婷　作曲：張國榮　編曲：George Leong｜07 作詞：林夕　作曲：李迪文　編曲：George Leong｜08 作詞：林夕　作曲：趙增熹　編曲：George Leong｜09 作詞：林夕　作曲：張國榮　編曲：George Leong｜10 作詞：黃鬱　作曲：E. Lecuona/J. Cacavas　編曲：George Leong｜

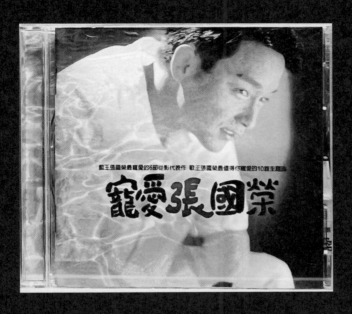

從前和以後　一夜間擁有
難道這不算　相戀到白頭

——《紅顏白髮》

　　1995 年，闊別六年的張國榮復出樂壇，加盟滾石唱片，開啟了對歌唱藝術的更高追求。因為沒有獎項和商業因素的束縛，《寵愛》堪稱張國榮音樂生涯最成功的專輯之一，也讓他的演藝事業到達巔峰。專輯封面上赫然印有這樣的文案：「戲王張國榮最寵愛的六部從影代表作，歌王張國榮最值得你寵愛的十首主題曲。」

　　相較於眾多經典的粵語歌，張國榮的招牌國語作品在數量上「相形見絀」。20 世紀 80 年代，他只發行過三張國語專輯《英雄本色當年情》（《愛慕》）、《拒絕再玩》和《兜風心情》。此次復出，張國榮交出了一張半數作品為國語歌曲的大碟，除了試水，亦彌補了對內地歌迷的虧欠。經過電影《霸王別姬》的洗禮，哥哥的國語發音愈加純正動聽，《寵愛》中清一色的慢板抒情歌，彰顯出他深情款款的一面，成為他能夠流傳許久的國語經典。

　　與此同時，張國榮的作曲功力也大幅提升，《深情相擁》、《夜半歌聲》、《一輩子失去了你》、《紅顏白髮》——他第一次在一張專輯中交出了四首歌的創作成績，可謂首首凝聚著他的心血。張國榮的創作偏向詠歎調，讓人愈聽愈沉醉其中，在他磁性嗓音的加持下更令人無法自拔。演唱方面，無論曲調的拿捏、情緒投入的分寸還是唱腔的轉換，張國榮都表現得十分到位，全然聽不到粗聲換氣，輕鬆自然，全情投入而不做作。

　　專輯中沒有了像 Monica、《無心睡眠》這樣的快歌，一首首慢歌卻也各有各的味道，絕無雷同，實屬難得。三首翻唱作品同樣可圈可點——《風月》的插曲 *A Thousand Dreams of You* 將 Mildred Bailey 演唱的原版重新編曲，張國榮在這首爵士小品裡把握住了搖擺樂最

精妙的風情，加之搖擺樂在舊上海盛行的背景，更加襯托出電影所要表達的悲情；《阿飛正傳》的主題曲《何去何從之阿飛正傳》則將 Xavier Cugat 與 His Orchestra 的 *Jungle Drums* 填上了中文歌詞；《當愛已成往事》已經被林憶蓮和李宗盛演繹得痴情決絕，作為電影《霸王別姬》的主題曲，回歸電影中，也只有程蝶衣最能體會「當愛已成往事」的酸楚，這首歌經過重新編曲，在哥哥一個人的演繹下更打動人心，無可替代。

張國榮的第一張國語專輯《英雄本色當年情》當年由華星唱片授權滾石唱片製作發行，而 1995 年，滾石唱片已成為他的東家，其製作精良的品牌特質勢必要全面而深入地注入他的專輯中。恰逢張國榮重返歌壇，滾石唱片選擇從大眾最為熟悉的電影入手，在樂迷心中重新構建他的形象，《寵愛》就是這樣應運而生。

《寵愛》收錄的十首歌，幾乎都是張國榮退出歌壇期間主演的電影的主題曲、插曲，雖然首首經典，關聯度卻並不高。但張國榮退出歌壇的六年間，電影音樂作品成為哥迷感受他演唱魅力的唯一途徑，《寵愛》作為重逢的見證，紀念意義遠大於一切。

專輯的平面設計親和力十足——金黃的色調和水波紋的質感華貴而溫暖，攝影由杜可風與張叔平操刀，每一張寫真哥哥的眼神都直抵人心，文案用心感人。

◎　經典曲目

辛曉琪與哥哥合作的《深情相擁》不僅成為男女對唱歌曲的經典，也讓她被更多人所熟知。雖然張國榮對這首歌的演繹還是流行腔，但勝在演唱經驗豐富以及感情投入老到，加上辛曉琪的戲劇功底，這首歌成為張國榮音樂生涯最為戲劇化的作品。

另一首出自電影的同名歌曲《夜半歌聲》，張國榮的演繹極具魅力。「只有在夜深，我和你才能敞開靈魂去釋放天真……」他的

歌聲純淨、醇厚，平淡卻勝過萬語千言。

有人說因為電影《金枝玉葉》記住了《今生今世》和《追》這兩首歌，也有人說是因為這兩首歌記住了電影，總之，這兩首好歌和這部電影都已成為哥迷最重要的回憶。哥哥在電影裡輕撫琴鍵，低聲唱著「好光陰縱沒太多，一分鐘那又如何，會與你共同度過都不枉過」，簡直令人腸斷百截，他的優雅與高貴總是太輕易使人崩潰。《追》作為專輯《寵愛》的主打歌，繼電影上映之時再度於香港大紅大紫，歌中對愛人的表白多了一份豁達和徹悟，不再只有縈繞在心頭的糾纏。

《紅顏白髮》是張國榮第一首為電影創作的插曲，曲調緩慢悠長。哥哥的演繹氣息連貫，起伏跌宕，與電影中剛烈執著的愛情悲劇相得益彰。

◎ 收藏指南

張國榮滾石時期及環球時期的作品版本最為複雜，CD 是彼時的主要發售介質。從《寵愛》開始，諸如日本天龍版、日本索尼版、台灣地區壓製日本直輸版、韓國版、新馬版、中國台灣版、中國香港版、中國內地版……再加上形形色色的再版，讓人眼花繚亂。《寵愛》除了流傳最多的上海音像發行的內地版本，以及日後的「星外星」再版，台灣地區的滾石 Ml 首版 CD 也有著非常好的市場銷量。日本版則有「單白側標」和「白紅雙側標」兩個版本，另有韓國版和新馬版……如果一時難以選擇，建議收藏台灣地區版和內地首批「港壓」版本。

錄音帶當時依然在部分地區有針對性地出版發行，《寵愛》流傳最多的是上海音像發行的內地版本，而台灣地區的滾石首版最為靚聲。新馬版和韓國版則因為發行量少而身價不菲。區分不同版本最簡單的方式，就是看錄音帶顏色——台灣地區滾石版均為黑色

卡帶，香港版本為白色卡帶，而新馬版則是慣用的透明卡帶。

　　膠碟方面，截至目前，《寵愛》有 12 吋畫膠版、12 吋黃膠版、12 吋白膠版、七吋黑膠版。黃膠版本因為音色出眾備受追捧，首發的限量編號版黃膠更是「洛陽紙貴」。

圖案畫膠

FINAL ENCOUNTER

Final Encounter 是張國榮 1989 年退出歌壇之前在新藝寶唱片發行的最後一張專輯，所謂「final encounter」意即哥哥執意告別歌壇前與你最後一次相遇。潘偉源的一句「感慨中握你雙手歡聚散」（《寂寞夜晚》）寫出了張國榮此時的糾結——欲聚還離，那樣一種糾纏的離別，是最後的離別。

專輯名稱　Final Encounter

唱片編號　CP-1-0038（黑膠）、CP-2-0038（錄音帶）、CP-5-0038（CD）

發行時間　1989 年 12 月 18 日

發行公司　新藝寶唱片

唱片銷量　20 萬張

專輯類型　錄音室專輯

首版介質　黑膠、錄音帶、CD

製作人　張國榮、梁榮駿

S〔●●●●○〕

C〔●●●○○〕

V〔●●●●○〕

01 作詞：陳少琪　作曲：張國榮　編曲：黎小田 | **02** 作詞：林振強　作曲：James Harris III/Terry Lewis　編曲：林鑛培　口白：柏安妮 | **03** 作詞：林振強　作曲：Bruce Springsteen　編曲：杜自持 | **04** 作詞：林夕　作曲：周華健　編曲：杜自持 | **05** 作詞：因葵　作曲：T. Steel/J. Holliday/J. Christoforou/M. Zekavica　編曲：林鑛培 | **06** 作詞：鄭國江　作曲：Song Si Hyun　編曲：盧東尼 | **07** 作詞：林振強　作曲：Elliot Wolff　編曲：Raymond Wang | **08** 作詞：潘偉源　作曲：周治平　編曲：盧東尼 | **09** 作詞：林振強　作曲：Babyface/L. A. Reid/Daryl Simmons　編曲：Raymond Wang | **10** 作詞：林夕　作曲：Jon Bon Jovi/Richie Sambora　編曲：盧東尼 |

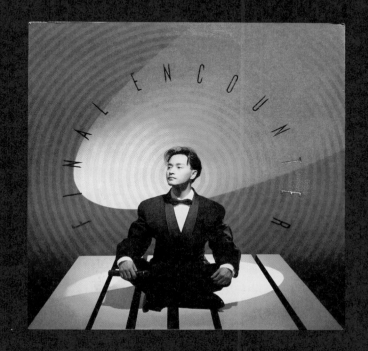

冬季秋季春季氣候縱是變又改
我心也跟你不變就如未離開
I miss you much

——*Miss You Much*

1989 年的香港歌壇屬於 33 歲的張國榮——推出四張唱片（一張國語、三張粵語），連開 33 場告別演唱會，拍廣告、拍電影、跑宣傳……從年初到年尾，他馬不停蹄。既然去意已決，遂當表明心曲，「我最愛的歌最後總算唱過」，此生該是無憾了吧……

Final Encounter 的封面上，在紅色背景的映襯下，貴氣十足、堅定灑脫的張國榮身著禮服坐在聚光燈下深情側望，讓人察覺不出絲毫不捨。最後一次回眸當然會牽動最多情感，*Final Encounter* 這樣擺明臨行告別的作品必會得到最多的情感認同。這張哥哥新藝寶時期的收官之作，被他告別演唱會的光芒遮蓋，銷量約 20 萬張。

同為翻唱專輯，如果說 *Salute* 體現了張國榮演唱中低音慢歌的實力，*Final Encounter* 則展現了他駕馭不同風格歌曲的能力。他的節奏感在這張專輯中表露無遺，在高中低音區又都有著尚佳的表現，因此不少哥迷在張國榮的音樂作品中最愛 *Final Encounter*，雖然從多種角度而言，它都不能算是哥哥最好的一張唱片。

Final Encounter 是一次告別的見證，源自一位當紅藝人對娛樂圈的厭倦，這也是太多明星人物的悲哀——入行前揮灑淚水和汗水努力打拼，在歷經磨難終於出頭之後卻發現，娛樂圈並非如外行人看到的那般光鮮，何況在香港這個彈丸之地，藝人的自由度更加所剩無幾。

不可否認，*Final Encounter* 在所難免地呈上了那個時代、那個大環境下讓人愉悅的歌曲，甚至因為創作缺乏，超半數作品改編自歐美流行音樂，但僅憑開篇曲《風再起時》，這張專輯便具有了其特

殊價值——這首歌不僅是張國榮告別歌壇的絕唱，亦是香港樂壇第一個偶像時代的絕唱。

　　除了「告別樂壇演唱會」主題曲《風再起時》和已於數月前曝光的《天使之愛》（粵語版《寂寞夜晚》），專輯的另八首作品都是致敬之作，將其視為張國榮《情人箭》、Salute 之外的第三張翻唱專輯並不為過。拋開寶麗多時期稚嫩的《情人箭》不提，較之致敬華語樂壇前輩的偉大作品 Salute，Final Encounter 放眼世界——Miss You Much 改編自 Janet Jackson 1989 年的同名金曲，不同於原版那火辣的健身曲，張國榮的版本充滿詭譎的頹廢感，更加從容、低沉，餘韻繞梁；韓國殿堂級歌手李仙姬將一曲《愛情凋謝的地方》唱得盪氣迴腸，而鄭國江填詞的《月正亮》意境優美，哥哥用他標誌性的聲線將這首詞曲俱佳的作品演繹得深情含蓄，中國味十足；《絕不可以》原曲為 Wild Wild West，是英國流行搖滾樂隊逃生俱樂部（The Escape Club）1988 年發行的首張錄音室專輯的同名主打歌，選擇致敬這首作品對於甚少嘗試說唱風格的張國榮來說是個不小的突破，中文歌詞非常香艷，用一本正經的唱腔演繹此類輕佻的歌曲正是哥哥的拿手好戲；《禁片》原曲為 Paula Abdul 的金曲 Cold Hearted，填詞林振強非常注重漢語音節與原曲的妥帖感，尤其善於將漢語的重音以節奏的形式加入音樂中，營造出獨特的魅力，而張國榮對節奏的掌控恰到好處，帶有一點搖滾的味道，完全不遜於原唱；《Forever 愛你》改編自美國「藍領歌王」Bruce Springsteen 的 Fire，鄧麗君曾在「十億個掌聲」巡迴演唱會上表演過這首作品，原曲配合林振強的歌詞，張國榮唱得慵懶又甜蜜；《未來之歌》原曲為美國重金屬搖滾樂隊 Bon Jovi 的 I'll Be There for You，張國榮的版本雖沒有搖滾的撕裂音，卻也唱得跌宕起伏、中氣十足，高中低音區的表現都相當完美；Why?! 原曲 It's No Crime，由美國 R&B 天王 Babyface 創作並演唱，被認為是「new jack swing」（一種 R&B 與 hip hop 融合的曲風）風格的代表曲目，張國榮使用他在 20 世紀 80 年

代詮釋勁歌的唱法，每個音都唱得清楚有力，一句「狂敲擊路和車」真音唱到 A4 時仍然穩定，高音區的表現再度令人驚艷。

除此之外，《我眼中的她》是國語歌曲《眼眶之中》的粵語版，和《無需要太多》、《別話》兩首翻唱自台灣地區的歌曲不同，《我眼中的她》張國榮最擅長的低音不多，高音則相對多一些，但他並未刻意降調來唱。相比於周華健和潘越雲都曾演唱的國語版，哥哥的粵語版更有味道。

值得一提的是，張國榮在新藝寶時期推出的六張粵語專輯——1987 年的 *Summer Romance '87*，1988 年的 *Virgin Snow*、*Hot Summer*，1989 年的 *Leslie*（《側面》）、*Salute*、*Final Encounter*，名稱均為英文，甚至連唱片封底和歌詞頁中的幕後人員名單，也沒有出現中文名字。其實如果細心對照，便會在製作陣容中找到一眾香港音樂圈的幕後大咖。

◎　經典曲目

《風再起時》是 *Final Encounter* 中最有價值的作品，由張國榮親自作曲，這首歌日後經常出現在紀念他的節目中，童安格翻唱的版本名為《風再吹起》。1996 年年末的香港紅磡體育館，重返舞台的張國榮正是在這首歌中登場。2003 年春天，數萬香港市民在 SARS 的陰雲籠罩下仍自發走上街頭，鼓掌送哥哥最後一程，只因《風再起時》中有句歌詞「但願用熱烈掌聲歡送我」……《風再起時》與張國榮 1983 年的成名作《風繼續吹》相呼應，所不同的是，《風再起時》唱出了他在樂壇打拼十餘年的甜酸苦辣以及對歌迷的答謝。1989 年是張國榮告別歌壇前事業、嗓音都達至巔峰的一年，而這張壓軸的 *Final Encounter* 盡顯他揮灑自如的王者之風。專輯發行不久，一架飛往加拿大的飛機就載著張國榮和他曾有的夢想遠去……

專輯中居於次席的作品是周治平作曲的《寂寞夜晚》，張國榮

在「告別樂壇演唱會」上以情帶聲的現場表演尤其出色。多年後，陳奕迅為紀念哥哥在演唱會上演唱的《寂寞夜晚》也極為出彩，從對這首歌的詮釋來看，兩人的演唱風格頗有相似之處。

◎　收藏指南

　　Final Encounter 和 *Salute* 一樣，都是張國榮新藝寶時期唱片收藏的首選，不管是首版黑膠還是日本天龍 24K 金碟，都是二手市場的寵兒。相比於其他新藝寶時期的專輯作品，這兩張大碟的市場價格一騎絕塵、叮噹馬頭。

　　Final Encounter 因其「告別」的性質在收藏市場深受哥迷喜愛。首版黑膠採用雙封套設計，是少見的對開包裝。翻開後別有乾坤：一面中間鏤空，顯示下層地球的遙望影像，一面則是沿用「告別樂壇演唱會」的主視覺封面延展畫面；十首歌曲的歌詞依次印刷在對開的內頁中，將其整體翻轉豎起，又是一張完整的海報……收藏，刻不容緩！

　　Final Encounter 的新馬版錄音帶較為罕見，其市場價值遠遠高於香港版和台灣版。此外，*Final Encounter* 的「玻璃 CD」版本現已接受預定，無論從收藏價值還是聽覺體驗，都是 CD 界的天花板。

黑膠封套展開效果

SALUTE

在 1989 年退出歌壇前，張國榮一口氣在新藝寶唱片發行了一張國語、三張粵語共四張唱片。和此前水準不俗的《側面》、此後同樣精彩的 *Final Encounter* 相比，*Salute* 雖然是翻唱致敬專輯（專輯名「salute」即為致敬之意），但張國榮用他完美的演繹成就了這張華語歌壇翻唱作品的不朽經典。製作方面，無論是編曲、配器還是後期，*Salute* 同樣幾近完美，無愧於張國榮音樂之旅中最出色的唱片之一。1989 年，*Salute* 在 IFPI 香港唱片銷量大獎中獲得本地白金唱片大獎。它同樣是發燒友的心頭摯愛，是音響試音專用的發燒天碟。

專輯名稱　Salute

唱片編號　CP-1-0031（黑膠）、CP-2-0031（錄音帶）、CP-5-0031（CD）

發行時間　1989 年 8 月 23 日

發行公司　新藝寶唱片

唱片銷量　500 萬張

專輯類型　錄音室專輯

首版介質　黑膠、錄音帶、CD

製作人　張國榮、梁榮駿

S 〔●●●●●〕

C 〔●●●●●〕

V 〔●●●●●〕

01 作詞：鄭國江　作曲：根田成一　編曲：Richard Yuen｜02 作詞：唐書琛　作曲：盧冠廷　編曲：盧東尼｜03 作詞：許冠傑　作曲：許冠傑　編曲：鮑比達｜04 作詞：黃霑　作曲：黃霑　編曲：盧東尼｜05 作詞：林振強　作曲：郭小霖　編曲：鮑比達｜06 作詞：林振強　作曲：Cindy Guidry/Gregory Guidry　編曲：Iwasaki Yasunori｜07 作詞：湯正川　作曲：李雅桑　編曲：林鑛培｜08 作詞：林敏驄　作曲：林敏怡　編曲：Fujita Daito｜09 作詞：盧國沾　作曲：邰肇玫　編曲：Fujita Daito｜10 作詞：鄭國江　作曲：喜多郎　編曲：Richard Yuen｜

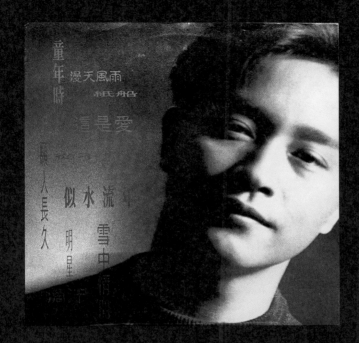

何時能再與你家鄉中相見天未亮
我這裡每晚每朝也會對你想一趟

——《童年時》

說到翻唱專輯，港樂歷史上從來不乏精彩之作——關淑怡的 *EX All Time Favourites* 跳出原框架，大刀闊斧的改編充滿創新與想像力，她獨樹一幟的聲音及氣息運用讓情緒表達登峰造極；王菲的《菲靡靡之音》放大、加深了原曲的空間感，為作品增添了她空靈輕盈、冰冷清冽的個性標籤；徐小鳳的《別亦難》既有新曲做舊，又有老上海經典，徐小鳳以其低沉、大氣、優雅而富有感情的演繹，讓二者在「新古典主義」的企劃之下成為一體；而黃耀明的《人山人海》則憑藉詭異妖嬈的演繹、華麗迷幻的電子氛圍，以及大時代下的人文關懷，至今仍震撼著華語歌壇……但相較之下，*Salute* 的高度顯然難以逾越。

一張翻唱專輯的成敗與否，最重要的就是選曲，而 *Salute* 幾乎濃縮了 20 世紀 80 年代粵語歌壇的精華，包括在香港紅極一時的歐美及日本金曲翻唱，更多的則是香港音樂人的作品。張國榮製作這張專輯的初衷，即是將每一首翻新的作品送給原曲的創作者和演唱者，以表達對他們在樂壇辛苦耕耘的敬意。

張國榮原創專輯的收歌數量一向是十首，*Salute* 同樣收錄了十首歌曲，他認為這有十全十美的意義。

在寶麗多時期，張國榮就翻唱了前輩徐小鳳的作品，但彼時哥哥版本的《大亨》多少有些「自取其辱」。十年之後，他終於可以舉重若輕地演繹偶像小鳳姐的《漫天風雨》。

《明星》這首歌的原唱叫張瑪莉，當時的歌名叫《當你見到天上星星》，後來被葉德嫻翻唱成《明星》後大紅。張國榮將這首歌的酸楚、無奈、悽怨、哀歎演繹到無以復加的真實，給人深深的震

撼。特別是在「告別樂壇演唱會」的最後一場，哥哥一襲白衣，強忍眼中淚水「封麥」而去，更留下一段絕世傳奇。

《童年時》則是向「香港搖滾教父」夏韶聲致敬，哥哥將略顯平坦、清勁有餘而回味不足的原唱版本徹底顛覆，演繹得高亢回轉，當真讓人感歎「人生若只如初見，何事秋風悲畫扇？等閒變卻故人心，卻道故人心易變」。

張國榮還向粵語流行曲第一人許冠傑致敬，此前在《沉默是金》、《烈火燈蛾》中親密無間的合作，讓他詮釋起一代歌神的舊作《紙船》顯得得心應手。哥哥版本的《紙船》經過鮑比達重新編曲，變得豐滿立體起來，他的聲音也更感性，加上精緻的歌詞，一份濃濃的思念之情立時彌散開來。

為致敬同輩兼好友梅艷芳，張國榮翻唱了《似水流年》。作為港樂鼎盛時代最輝煌的巨星，張國榮、陳百強和譚詠麟都翻唱過這首歌。性格決定命運，他們所演繹出的味道，也昭示了日後的人生走向。不同於梅艷芳歌聲中濃濃的滄桑和疲倦，哥哥的版本對聲音和氣息控制自如，恍如潮起潮落的詮釋用無懈可擊來形容毫不為過。時隔多年再聽這首歌，似乎是個弔詭的隱喻，冥冥中好像命運的密碼。

張國榮從不吝惜提攜後輩，他用翻唱《滴汗》致敬小他十歲的林憶蓮。性感有很多種，不同人會有不同的欣賞，但哥哥對《滴汗》的性感演繹令無數人心醉。這首充滿了誘惑的情歌，讓他唱出了一種飄忽的、令人不安的煎熬。

Salute 在 20 世紀 80 年代舞曲風盛行的香港樂壇可謂反其道而行，十首抒情慢歌在哥哥低沉渾厚嗓音的演繹下各自精彩，交相輝映。《童年時》的神往，《雪中情》的純愛，《滴汗》的性感，《似水流年》的懷舊……淡淡的憂鬱哀愁貫穿專輯始終，在這黯淡愁雲中，可品味《似水流年》的悵然若失、《紙船》的欲語還休，感傷於《但願人長久》的默默祈願、《從不知》的驀然回首，恍惚於《明

星》的彷徨迷惑、《漫天風雨》的深情款款……在歌聲中感動，在傷感中沉醉——可以說，*Salute* 把傷感之美張揚到了極致。

相信 *Salute* 是張國榮傾注最多心血的專輯之一，他不僅為每首作品寫下宣傳文案，甚至為這張翻唱大碟撰寫了自序：

「幾個不能安睡的夜晚，我開始為這一張唱片作籌備工作！一直以來都有一種強烈的感覺，而這感覺亦極可能潛伏在每一個歌者的心底深處，就是希望能夠有機會去演繹一些其他歌手的精彩作品！我得承認這張唱片在製作上比起其他我個人的唱片更加困難，理由是因為已有『珠玉在前』！但為了能夠將自己一直以來喜歡的作品演繹出來，我唯有盡心地去將每一首作品努力地唱好！最後，亦是這張專輯面世的最主要原因，便是將每一首翻新的作品送給原來歌曲的主唱者、作曲者、填詞人、編曲人，以作為他們在樂壇辛苦耕耘的回報及我個人向他們的 salute。」

這張唱片的封套設計也堪稱一絕，高貴的深藍色背景定格了哥哥的深情一刻。時至今日再看 *Salute* 的封面，恍若哥哥俊秀沉靜的面孔倒映在神秘深邃的深藍背景中，他就那樣淡淡地凝望著你，望進了你的靈魂深處……

由發行時的一片唱衰聲，到後來累積銷量超過 500 萬，*Salute* 體現出了與其品質相比肩的價值，終究成為張國榮 20 世紀 80 年代音樂生涯的一座高峰。只是對於渴望突破自我的哥哥來說，從來都是沒有最好，只有更好。

出於對香港需要優秀的演藝人才，但演藝學院的經費向來捉襟見肘的考慮，哥哥將這張專輯的收益全部捐獻給了香港演藝學院，以「張國榮紀念獎學金」的形式贊助學院發展。

翻唱怎麼翻？*Salute* 無疑是最好的教科書，這些在前的珠玉亦成為張國榮個人的經典。他迷幻濃酣的嗓音在這些經典中張揚，二者珠聯璧合，相得益彰。如水的聲音流過，如水的年華掠過，張國榮拋開商業壓力，以其對音樂單純的執拗為香港樂壇獻上了一次完美的「salute」。

◎　經典曲目

《童年時》、《但願人長久》、《紙船》、《明星》、《從不知》、《滴汗》、《漫天風雨》、《這是愛》、《雪中情 '89》和《似水流年》——十首年份各異的老歌，無一例外地煥發出新的姿彩。*Salute* 為我們架起了追尋香港樂壇詞、曲、編中堅力量及資深前輩歌手的橋樑，亦為我們留住了一個巔峰時期的張國榮，他用那溫潤如玉、醇厚如酒的磁性嗓音，遊刃有餘地詮釋了何謂情歌⋯⋯

◎　收藏指南

無論黑膠、錄音帶，還是 CD 唱片在不同時期以不同形式再版，張國榮的全部音樂專輯中，只有 *Salute* 的價值居高不下。而它也是張國榮被再版最多、致敬最多的一張專輯，是感受張國榮藝術人生最重要的作品。對於忠實哥迷來說，任何介質、以任何形式重新出版的 *Salute*，都應該一一珍藏。連一張 *Salute* 的實體唱片都沒有，熱愛哥哥恐怕只是妄談。

不同介質中，首版日本壓盤的 *Salute* 黑膠是張國榮除前三張寶麗多時期的作品之外最昂貴的一張。作為他口碑最好的專輯作品，*Salute* 的 CD 版本有多種技術噱頭的再版，其中韓國壓製的首版和日本天龍 24K 金碟最受哥迷喜愛，天龍版音色最佳，當下市場價值在 2,000 元人民幣左右。*Salute* 還發行了「玻璃 CD」，超過萬元的昂貴價格依然不能阻止哥迷將其收入囊中。

Salute 錄音帶最常見的是香港版，亦有新馬版和內地版。內地版錄音帶由廣西音像出版社引進發行，封面並沒有採用經典的藍色原版設計方案，成為美中不足的遺憾。

兜風心情

《兜風心情》是張國榮新藝寶時期的第二張唱片，也是他退出歌壇前的最後一張國語唱片。除《兜風心情》和《天使之愛》兩首新作之外，其餘八首都是他新藝寶後期粵語金曲的國語翻唱。

專輯名稱　兜風心情

唱片編號　CP-9-0002（黑膠）、CP-10-0002（錄音帶）、CP-D-0002（CD）

發行時間　1989 年 7 月 10 日

發行公司　新藝寶唱片

唱片銷量　30 萬張

專輯類型　錄音室專輯

首版介質　黑膠、錄音帶、CD

製作人　張國榮、梁榮駿

Ⓢ〔●●●○○〕

Ⓒ〔●●●○○〕

Ⓥ〔●●●●○〕

01 作詞：娃娃（陳玉貞）　作曲：盧東尼　編曲：船山基紀｜02 作詞：梁弘志　作曲：梁弘志　編曲：盧東尼｜03 作詞：劉虞瑞　作曲：Paul Gray　編曲：林鑛培｜04 作詞：蔣慧琪　作曲：盧東尼　編曲：盧東尼｜05 作詞：林敏驄　作曲：Glenn Frey　編曲：何永堅｜06 作詞：劉虞瑞　作曲：大森俊之　編曲：大森俊之｜07 作詞：劉虞瑞　作曲：周治平　編曲：林鑛培｜08 作詞：宋天豪　作曲：張國榮　編曲：藤田大土｜09 作詞：謝明訓　作曲：張國榮　編曲：鮑比達｜10 作詞：范俊益　作曲：張國榮、許冠傑　編曲：盧東尼｜

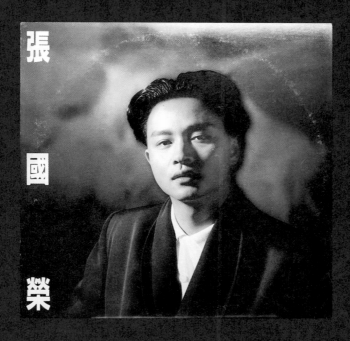

張國榮

你溫柔的眼和喜悅的臉
給了我愛戀　也給了我思念
夢裡的藍天　明亮又耀眼

——《夢裡藍天》

　　20 世紀 70 年代，台灣地區的國語時代曲深刻影響了香港樂壇；到了 80 年代中後期，香港歌手憑藉時尚靚麗的外形、市場化的商業包裝登陸台灣寶島，形成了強勁的「港星潮流」，張國榮就是其中之一——1986 年，他的首張國語專輯《英雄本色當年情》由華星唱片授權滾石唱片（台灣）製作發行；張國榮從華星轉投寶麗金體系下的新藝寶唱片之後，台灣地區的齊飛唱片又分別於 1988 年和 1989 年代理發行了《拒絕再玩》和《兜風心情》。

　　和日後滾石唱片（台灣）專門為張國榮量身打造的國語專輯 Printemps 不同，《英雄本色當年情》、《拒絕再玩》、《兜風心情》無一例外都是粵語金曲的翻唱合輯，因此聽這幾張唱片，我們總會情不自禁地聯想到某一首歌的粵語版本。

　　《兜風心情》專輯中收錄的十首作品，有八首是張國榮新藝寶後期粵語金曲的國語版（前期作品成就了《拒絕再玩》），其中四首出自 1988 年的專輯 Hot Summer（Hot Summer、《貼身》、《再戀》、《沉默是金》），四首出自 1989 年的專輯《側面》（《側面》、《由零開始》、《情感的刺》、《烈火燈蛾》）。另外兩首新作分別是張國榮和柏安妮合唱的專輯同名主打歌，以及《天使之愛》——這首歌的粵語版是 12 月發行的專輯 Final Encounter 中的《寂寞夜晚》。

　　歌迷對於《兜風心情》中經典粵語歌的國語翻唱口碑不一。蔣慧琪填詞的《守住風口》是勁歌《貼身》的國語版。對很多哥迷而言，張國榮就是個風一樣的男子，他的作品也盡顯「風」情——「蕭瑟的風中遺落了你，休止的音符在心中」，從《風繼續吹》到

《不羈的風》，從《暴風一族》到《十號風球》，從《漫天風雨》到《我要逆風去》，從《風再起時》到《守住風口》……如風的哥哥用音樂演繹著風一樣的人生。

歌曲《沉默是金》如同一本回味無窮的書，張國榮的曲寫得抑揚頓挫，箏聲點點入心。謝明訓創作的國語版《明月夜》的歌詞延續了《沉默是金》的哲理韻味，還原了《沉默是金》的情景。但「明月夜，等離人」的意境，顯然不及許冠傑「現已看得透，不再自困」那般灑脫、淡然。

說起《在你的眼裡看不見我的心》，連資深歌迷都未必能立刻想起它的旋律，但提及《由零開始》，很多人可以馬上哼出曲調，唱出歌詞。難怪有歌迷抱怨，這些畫蛇添足的國語版本，最終成為食之無味、棄之可惜的雞肋。好在哥哥純正的國語發音、無懈可擊的完美演繹，依然保證了這些國語翻唱版的存在價值。

《狂野如我》是《側面》的國語版。1989年，張國榮對《側面》的現場演繹張力十足，那是一種拒絕再玩的傲氣，足下如蜻蜓點水，跌盪不羈的舞姿遠勝循規蹈矩，沒有弱點，聲如裂帛，能承載千鈞不怕彎折——那一年的《側面》，聽得人心潮澎湃，誰能有那麼好的黃金歲月？這首歌的原曲是澳大利亞樂隊 Wa Wa Nee 的 *Sugar Free*，是哥哥非常中意的作品。這些年來，我們始終津津樂道哥哥的「側面」，那「狂野如我」的驚艷側面……

◎　經典曲目

張國榮 20 世紀 80 年代的國語歌曲，除電影音樂之外，《兜風心情》的傳唱度頗高，它既是 Yamaha 電單車的廣告歌，也是高收視率的交友聯誼綜藝節目《來電五十》的片頭曲，想當年真是沒聽過都難。張國榮的合唱作品不多，首首經典。與他合唱《兜風心情》的柏安妮是一個英國、中國與馬來西亞的混血兒。她於 1984

年出演電影《恭喜發財》（1985 年公映）出道，1985 年與張國榮共同主演電影《為你鍾情》，1988 年又與張國榮、鍾楚紅聯合主演了電影《殺之戀》。她形象靚麗，惹人憐愛，以至於她即使暴露出些許的唱功弱點，也不會有太多歌迷苛責計較。

在這張專輯中，張國榮首次和台灣音樂巨匠梁弘志合作，他為哥哥創作了歌曲《透明的你》。梁弘志是 20 世紀 70 年代末台灣校園民謠的代表人物，一生創作了 500 多首作品，其中《請跟我來》和《變》堪稱世紀經典。和香港音樂人的商業創作套路及日本音樂人的時尚動感不同，梁弘志的作品曲調優美，文辭婉約，充滿意境和韻味，有人甚至稱其為「敘述情感的音樂大師」。《透明的你》那動聽的旋律和感性的演繹可謂兩位天才音樂人的一次完美合作，然而在哥哥離開一年之後，僅 47 歲的梁弘志也因病過世，令人不勝唏噓。

Glenn Frey 曾是 20 世紀 70 年代美國最偉大的樂隊老鷹樂隊（Eagles）的核心成員及主唱之一。1980 年樂隊解散後，Glenn Frey 單飛發展，1982 年發表的首張個人專輯誕生了多首金曲，其中就包括被張國榮翻唱為《夢裡藍天》的 *The One You Love*。哥哥對這首被公認為不朽經典的英文情歌的國語翻唱，雖為致敬，卻比原唱更深情、更有味道。

◎ 收藏指南

張國榮退出歌壇之前的國語唱片在收藏市場的價格一直居高不下。哥哥華星時期和新藝寶時期的首版黑膠普遍相對平價，其中，收藏他的國語專輯是不錯的選擇。

《兜風心情》亦在韓國發行，美中不足的是，為了宣傳韓國巧克力品牌廣告歌 *To You*，韓版封面在原本憂鬱動人的哥哥的頭上，硬生生加上了巨大的「TO-YOU」字樣，破壞了畫面的美感。

最值得收藏的是《兜風心情》香港寶麗金首版黑膠，其與台灣版的區別是台灣版封底右下方標注了台灣地區的地址，二者的盤芯設計也不盡相同。香港版市值遠高於台灣版。

　　《兜風心情》首版 CD 為韓國壓製，銀圈內碼 T113 01，無 IFPI 碼。錄音帶介質有台灣版、香港版和新馬版，前兩者為黑色帶體，新馬版是乳白色卡帶。

黑膠內頁

側面

《側面》是張國榮新藝寶時期的一張超級佳作，當年在頒獎典禮上風光無兩。即使拋開社會效應及種種榮譽不談，純粹就歌曲水準和專輯的整體流暢度來評判，這張大碟絕對也是分量十足的樂壇經典。

專輯名稱　側面（Leslie、由零開始）

唱片編號　CP-1-0025（黑膠）、CP-2-0025（錄音帶）、CP-5-0025（CD）

發行時間　1989 年 2 月 22 日

發行公司　新藝寶唱片

唱片銷量　35 萬張

專輯類型　錄音室專輯

首版介質　黑膠、錄音帶、CD

製作人　張國榮、梁榮駿、歐丁玉

S〔●●●●○〕

C〔●●●○○〕

V〔●●○○○〕

01 作詞：小美　作曲：張國榮　編曲：藤田大土 ｜ **02** 詞曲：張國榮、許冠傑　編曲：盧東尼 ｜ **03** 作詞：林夕　作曲：Paul Gray　編曲：林鑛培 ｜ **04** 作詞：向雪懷　作曲：郭小霖　編曲：中村哲 ｜ **05** 作詞：潘偉源　作曲：Dobie Gray/Bud Reneau　編曲：盧東尼 ｜ **06** 作詞：林振強　作曲：Archie Gottler/Con Conrad/Sidney Mitchell　編曲：唐奕聰 ｜ **07** 作詞：陳少琪　作曲：盧東尼　編曲：盧東尼 ｜ **08** 作詞：潘偉源　作曲：梁弘志　編曲：盧東尼 ｜ **09** 作詞：陳少琪　作曲：五輪真弓　編曲：藤田大土 ｜ **10** 作詞：鄭國江　作曲：齊秦　編曲：盧東尼 ｜

人離不開　只因真摯未變異　坦率相對
全憑有你祝福　萬句千句

——《由零開始》

　　張國榮有幾張專輯因沒有精準的名稱而很難分辨，比如華星時期的《愛火》，新藝寶時期的《拒絕再玩》和《兜風心情》，它們的封面上都只有「張國榮」三個字。按照慣例，「同名專輯」的命名方式每位歌手只會使用一次，無奈之下歌迷只好以主打歌為唱片命名區分。如果說張國榮 1984 年的熱賣大碟 *L·E·S·L·I·E* 可以用 *Monica* 命名的話，那麼 1989 年的這張 *Leslie*，只好姑且稱之為《側面》了。

　　漂亮的髮型，炯炯有神的目光，波點領巾，燙金的字體，黑白柔光處理的照片……《側面》的封面讓那些「外貌協會」瞬間愛上張國榮這個「第一眼帥哥」，難怪它在 1989 年賣出了 35 萬張。全碟十首歌找不出一首需要快進的平平之作——《側面》與《放蕩》在「熱・情演唱會」上唱得妖嬈熾烈，《暴風一族》是精選輯必選，《由零開始》和《需要你》深沉感性，《別話》作為《大約在冬季》的粵語版唱出了和國語版截然不同的味道……專輯獲得 1989 年度叱咤樂壇流行榜叱咤樂壇大碟 IFPI 大獎及 IFPI 香港唱片銷量大獎本地白金唱片大獎。

　　創作方面，華星時期的張國榮只是在填詞上小試牛刀，而新藝寶時代，他的作曲才情被完全激發出來——從 *Virgin Snow* 中的《想你》、*Hot Summer* 中的《沉默是金》，到《側面》中的《由零開始》、《烈火燈蛾》，他在連續三張粵語專輯中穩扎穩打，奉獻了四首精彩的個人創作。不難發現，張國榮寫歌並不一味追求強烈的音樂風格，作品普遍具有較強的抒情性。做了多年勁歌之王的哥哥自己卻甚少創作勁歌，或許他的創作作品，更能體現他的真性情。

說 1989 年是「張國榮年」毫不為過——三張唱片張張經典，「告別樂壇演唱會」美輪美奐，只是璀璨的煙火終要歸於沉寂，一代巨星做出了退出歌壇的決定。小美在寫《由零開始》的歌詞時，張國榮希望她表達出向眾多朋友告別的意思，他又親自為這首歌譜曲，可見告別並非一時衝動的決定。這首歌具有張國榮創作的一般特點：作曲技法上運用轉調和模進，形成一種含蓄悠長的西式效果，在「暫別遠去，遠去找那自由再衝刺」一句轉調後回到原調，增添了變化和起伏。小美的詞盡訴哥哥的心聲：「Will you remember me? 若我另有心志，暫別遠去，遠去找那自由再衝刺。來日我會放下一切，尋覓舊日動人故事，即使其實有點不依……」離開樂壇的張國榮，避開了當時已經失去理智的歌迷之爭，靜下心來投入電影表演，《阿飛正傳》、《霸王別姬》、《東邪西毒》等都成為華語影壇的傳世之作，他也終於成為華語演藝界在歌壇、影壇都達到殿堂級水準的一代巨星。

張國榮的有些作品非常性感，甚至「露骨」，他總可以把這樣狂野的作品唱出獨具特色的美感，散發出迷人的魅力。歌曲《放蕩》便是如此，陳少琪的詞很狂放，寫出了一個情人的妒忌，張國榮無論在錄音室還是「熱・情演唱會」上，都把這首歌演繹得狂野十足、活力勁爆、感性妖嬈。

《暴風一族》是張國榮和製作天王歐丁玉唯一的一次合作，這首歌微妙地強化了張國榮公眾形象中叛逆的一面。如果說譚詠麟是大家庭中溫情、莊重、大氣的家長，張國榮就是晚輩內心深深認同又明知這樣未必可以成正果的瀟灑、出色的二叔，在掙扎中流露出人性層面的深意。《暴風一族》是首極為難唱的強拍慢歌，這首經過重編後還有其他人聲伴奏的的士高舞曲，最大的特點就是足夠大膽、叛逆，大有玩轉人生舞台的氣勢。張國榮以他完美的低音共鳴聲將這首歌唱得灑脫不羈，連續六個「no」充滿激情，給人以生命力頑強的年輕人抵抗命運不公之感。

《情感的刺》更為人所知的是它的國語版《透明的你》，梁弘志的曲總是百轉千回，賺盡眼淚；改編自五輪真弓作品的《抵抗夜寒》糾結絕望，屬於滄海遺珠；翻唱自齊秦《大約在冬季》的《別話》是專輯的最後一首歌，張國榮以他獨特的聲線和吐字將離別話語演繹得絲絲入扣，每每聽到都令人不能自已……哥哥的叛逆是不徹底的，他憑藉低沉醇厚的聲線、高辨識度的音色、一流的音準和良好的節奏感，將專輯中的所有歌曲都演繹出了他獨有的性感。

◎　經典曲目

剛勁卻隱藏著虛無的快歌佳作《側面》是 1989 年度香港十大中文金曲，意味深長。在眾多的香港藝人中，張國榮是最具藝術家氣質的一個。他理性也感性，他古典也現代，他懷舊也時尚，他頹廢也激昂，他冷漠也溫暖，他狂野也憂鬱，他深情也絕情……「你所知的我其實是那面」──《側面》幫哥哥說出了如此真實的心聲。轟轟烈烈的風光背後，有太多說不出的苦，「透視我吧，可感到驚訝」？

《烈火燈蛾》是張國榮慢歌的代表作，亦是他與許冠傑繼《沉默是金》之後的第二次合作。上一次張國榮寫曲許冠傑作詞，這一次兩位藝術家共同完成了詞曲創作。或許是題材所限，《烈火燈蛾》不及《沉默是金》受矚目，但這首歌同樣不可多得──舒緩輕柔的旋律講的卻是一個悽婉執著的故事，不刻意煽情，情感卻深蘊其中。的確，燈蛾撲向烈火，一如人們撲向那明知不可為的愛情，一切只是出於本能。歌詞雖無古韻，照樣可以留下「仍像那燈蛾，盲目往火裡撲，燦爛一瞬間」這樣的佳句。

張國榮新藝寶時期的作品，除了 *Salute*，在收藏市場都反響平淡，但這並不妨礙將這些經典專輯的首版收入囊中。《側面》首版黑膠除了封套絕美之外，還附送一張封面同款大幅海報，只是因發行量大，市場價值無法達至匹配其經典性的高度。

就收藏而言，《側面》韓國壓製的首版 CD 以及內地「深飛銀圈」版（內地引進飛利浦生產線壓製）值得入手。只是內地引進版中，將《暴風一族》和《放蕩》換成了國語的《透明的你》和《守住風口》。

《側面》在收藏市場上最昂貴的版本是限量版單層進口 SHM SACD（超高材料超級音頻光碟），綠色碟身，需專業 SACD 唱機讀取，是發燒友珍藏的佳品。

錄音帶介質的《側面》有透明帶身和乳白色帶身兩種帶體版本，內地引進版錄音帶由廈門音像出版社發行，曲目和引進版 CD 相同，名稱也變成《由零開始》。

HOT SUMMER

01　Hot Summer

02　貼身（「百事巨星演唱會」主題曲）

03　無需要太多（原曲：馬兆駿《我要的不多》）

04　可否多一吻（電影《我愛太空人》主題曲）

05　Hey! 不要玩（原曲：吉川晃司 *Pretty Date*）

06　沉默是金

07　繼續跳舞（原曲：Madonna *Everybody*）

08　濃情（電影《殺之戀》主題曲）

09　內心爭鬥

10　再戀（原曲：Glenn Frey *The One You Love*）

Hot Summer 是張國榮 1988 年推出的第二張專輯，也是被歌迷公認為 *Summer Romance '87* 之後水平最高的一張。2006 年正東唱片為慶祝十周年紀念舉辦「10x10 我至愛唱片」評選，選出簽約過正東、上華和新藝寶三家唱片公司歌手的十大唱片，張國榮便以新藝寶時期的 *Summer Romance '87* 和 *Hot Summer* 獨中兩元。

專輯名稱　Hot Summer

唱片編號　CP-1-0017（黑膠）、CP-2-0017（錄音帶）、CP-5-0017（CD）

發行時間　1988 年 7 月 29 日

發行公司　新藝寶唱片

唱片銷量　25 萬張

專輯類型　錄音室專輯

首版介質　黑膠、錄音帶、CD

製作人　張國榮、楊喬興

S〔●●●●○○〕

C〔●●●◑○○〕

V〔●●●○○○〕

01 作詞：潘偉源　作曲：盧東尼　編曲：船山基紀｜02 作詞：陳少琪　作曲：盧東尼　編曲：盧東尼｜03 作詞：林夕　作曲：馬兆駿　編曲：船山基紀｜04 作詞：潘源良　作曲：泰迪羅賓　編曲：盧東尼｜05 作詞：因葵　作曲：村松邦男　編曲：杜自持｜06 作詞：許冠傑　作曲：張國榮　編曲：鮑比達｜07 作詞：潘偉源　作曲：Ciccone　編曲：唐奕聰｜08 作詞：林敏聰　作曲：林敏怡　編曲：林敏怡｜09 作詞：林敏聰　作曲：徐日勤　編曲：船山基紀｜10 作詞：潘源良　作曲：Glenn Frey　編曲：何永堅｜

無需要太多　只需要你一張溫柔面容
隨印象及時掠過　空氣中輕輕撫摸

——《無需要太多》

Hot Summer 是張國榮音樂之旅中非常性感的一張專輯。僅看封面，一個呆萌少年在海天一線的藍色背景下悠閒地輕咬指甲，清涼爽利，聽後卻發現，哥哥的歌可以點燃夏天。

專輯同名主打歌即營造出一個盛夏的世界，以及被盛夏烘托出的比天氣更加炎熱的心情。在 1988 年的演唱會上，張國榮以其新藝寶時期醇厚又富有彈性的聲音和性感又不失大氣的肢體語言，將盛夏的酷熱表現得淋漓盡致。「她於沙裡躺，令沙灘加倍熱燙」，觀眾仿佛被熱浪籠罩，「手心也流汗……呼吸都燥乾，血管衝擊似潮浪」，思想情不自禁地搖盪、走光。

專輯中最著名的傳世經典，必然是《沉默是金》。這首歌的緣起是新藝寶唱片策劃推出許冠傑與新一代樂隊合作的專輯 Sam and Friends，因為合作對象是樂隊，起初並未邀請張國榮參與。1988 年 2 月 8 日，張國榮和許冠傑在共同錄影間歇聊出一個構思：兩人合唱一首由許冠傑作曲、張國榮作詞的歌，收錄在許冠傑的專輯中。後來，就有了這首《沉默是金》，不過是張國榮作曲，許冠傑填詞。除了合唱版本，張國榮和許冠傑還分別於同年錄製了《沉默是金》的獨唱版本，Hot Summer 中收錄的即是哥哥獨唱的版本，合唱版及許冠傑獨唱版則收錄在專輯 Sam and Friends 中。

合唱版的《沉默是金》入選 1988 年的第 11 屆香港十大中文金曲，同時入圍的還有《無需要太多》。《無需要太多》翻唱自馬兆駿 1987 年首張個人國語專輯《我要的不多》的同名主打歌，由他本人親自創作，很可惜這位人稱「馬爺」的台灣音樂才子 2007 年因病猝逝，享年僅 48 歲。

林敏怡與林敏驄姐弟合作的《濃情》是張國榮與鍾楚紅主演的電影《殺之戀》的主題曲，也是 Hot Summer 專輯中最為「濃情」的作品，被哥哥詮釋得深情卻不悲情。

《再戀》是 Hot Summer 中的一首遺珠，翻唱自 Glenn Frey 的 The One You Love。原曲旋律引人入勝，歌詞是站在旁觀者的角度講一段畸形的戀情，《再戀》則變為傾訴被戀人拋棄的離愁別緒，在張國榮低沉、磁性、溫柔的聲線演繹下，分外感性動人。

◎　經典曲目

張國榮創作《沉默是金》時，「譚張爭霸」正處於白熱化階段——譚詠麟宣布不再領獎，張國榮即刻成為眾矢之的，獎項、鮮花和掌聲背後是無休止的暗箭和中傷……《沉默是金》是張國榮獨立作曲的第二首作品，似有藉歌明志之意。歌曲的旋律結合了古典與流行元素，歌詞充滿慧識和豁達，鮑比達的編曲將古箏貫穿其中，營造出濃郁的中國風意境。

1988 年，張國榮簽約成為百事可樂首位亞洲區代言人，與 Michael Jackson 同屬第一代百事巨星。7 月，攜新專輯發行之勢，張國榮連開 23 場「百事巨星演唱會」，《貼身》便是演唱會主題曲，並獲評當年香港十大勁歌金曲。這首歌由菲律賓裔音樂人盧東尼作曲並擔綱編曲，傳唱度遠遠超過同為盧東尼創作的專輯同名主打歌 Hot Summer。

◎　收藏指南

新藝寶時期的張國榮不僅歌唱實力有目共睹，在唱片製作上也時常出新，成為業內首創，幾乎每張專輯都是精品。儘管這張 Hot Summer 經常被 Summer Romance '87 和 Salute 的鋒芒掩蓋，其創意十足

的包裝和精良的音樂製作，還是值得我們細細品味。

　　Hot Summer 黑膠版是香港首次採用 3D 封套的唱片，戴上附送的 3D 眼鏡觀看，封面、封底以及歌詞頁照片全部呈現立體效果。收藏首版黑膠的時候，一定要注意 3D 眼鏡這個周邊附件。

　　CD 版本中，韓國壓製 T113 01 首版、限量版單層進口 SHM SACD 為首選。錄音帶方面，香港版為透明帶體，新馬版則是淺色不透明帶體。

黑膠附帶 3D 眼鏡

拒絕再玩

《拒絕再玩》是張國榮加盟新藝寶唱片後推出的首張國語專輯，也是他首張被內地正式引進的國語專輯。

專輯名稱　拒絕再玩

唱片編號　CP-9-0001（黑膠）、CP-10-0001（錄音帶）、CP-D-0001（CD）

發行時間　1988 年 3 月 7 日

發行公司　齊飛唱片、新藝寶唱片

唱片銷量　30 萬張

專輯類型　錄音室專輯

首版介質　黑膠、錄音帶、CD

製作人　周治平、張國榮、楊喬興、梁榮駿

Ⓢ〔●●●○○〕

Ⓒ〔●●●○○〕

Ⓥ〔●●●●○〕

① 作詞：娃娃　作曲：玉置浩二　編曲：唐奕聰｜② 作詞：林振強、周治平　作曲：谷村新司　編曲：盧東尼｜③ 作詞：林敏驄　作曲：郭小霖　編曲：船山基紀｜④ 作詞：娃娃　作曲：吳大衛　編曲：Nakamura Satoshi｜⑤ 作詞：黃霑　作曲：顧嘉輝　編曲：顧嘉輝｜⑥ 作詞：劉虞瑞　作曲：張國榮　編曲：Iwasaki Yasunori｜⑦ 作詞：黃慶元　作曲：船山基紀　編曲：船山基紀｜⑧ 作詞：陳桂珠　作曲：盧冠廷　編曲：何永堅｜⑨ 作詞：謝明訓、黃文隆　作曲：D. Whitten　編曲：Takada Ken｜⑩ 作詞：黃霑　作曲：黃霑　編曲：Romeo Diaz｜

當年離散的時候
我已忘記用了甚麼藉口
把他留在黑暗中

——《失散的影子》

　　繼華星時期的《愛火》之後，這又是一張封面上除了「張國榮」
三個字，沒有任何唱片名稱訊息的專輯。依照慣例，用主打歌為其
命名為《拒絕再玩》。

　　和《英雄本色當年情》一樣，《拒絕再玩》也是張國榮退出歌
壇之前面向國語市場發行的一張唱片。唯一不同的是，《英雄本色
當年情》是張國榮的老東家華星唱片授權滾石唱片製作發行；《拒
絕再玩》則是新藝寶唱片授權當年與寶麗金唱片體系合作無間的台
灣齊飛唱片獨家製作發行。兩張專輯有頗多相似之處，如各自保
留了一首張國榮的招牌粵語勁歌——《英雄本色當年情》收錄的是
Monica，《拒絕再玩》將《無心睡眠》收入其中。

　　鑒於《英雄本色當年情》與《愛慕》的「換湯不換藥」，《拒
絕再玩》被公認為張國榮的第二張國語唱片。專輯中的十首歌曲，
六首改編自 1987 年發行的大碟 Summer Romance '87，分別是《拒絕
再玩》、《無心睡眠》、《共同渡過》、《你在何地》、《倩女幽魂》、《情
難自控》；四首改編自 1988 年發行的專輯 Virgin Snow，分別是《想
你》、《奔向未來日子》、《愛的兇手》、《從未可以》。亦即是說，《拒
絕再玩》是張國榮加盟新藝寶唱片發行兩張專輯大獲成功之後，順
勢推出的國語作品。

　　儘管專輯中收錄的國語歌曲都是粵語金曲的翻唱版本，但不
可否認，填詞人的功力和張國榮的演繹為一些國語版賦予了獨特的
魅力。《情難自控》雖不是哥哥的大熱粵語金曲，卻繞梁三日，令
人百聽不厭；國語版《找一個地方》，謝明訓和黃文隆的填詞可謂

錦上添花，又為這首作品增色不少。粵語版《想你》珠玉在前，國語版《為你》同樣帶給人不可思議的驚喜，猶如一道清新雅致的午後甜品，張國榮出色的國語演唱散發出懾人心魄的巨星魅力。國語版《倩女幽魂》體現出黃霑深厚的古典詩詞底蘊，張國榮以其渾厚而富有磁性的發音唱出了這首歌的歷史積澱，悠揚的曲調和幽遠的詞境使之成為華語樂壇「中國風」作品的經典範例。

有些時候，經典作品的粵語版太過深入人心，一些填詞人就會在改編國語版本時畏首畏尾，更有甚者只是對粵語的表述略加改動，沒有重新立意押韻，這樣的國語翻唱未免會讓經典失色不少。相比之下，《拒絕再玩》所收錄的歌曲，旋律和填詞都比張國榮的首張國語大碟《英雄本色當年情》出色，周治平的加入無疑能夠讓歌曲更溫情、更好聽、更貼近台灣國語市場的流行脈搏，而張國榮藉機發揮出的醇厚的聲音特質，出人意料地為大部分粵語金曲的國語版賦予了充滿個性的獨立靈魂。

◎　經典曲目

《拒絕再玩》是玉置浩二的經典金曲，國語版由著名音樂人娃娃（陳玉貞）填詞，她在同名粵語版失落情歌的基礎上，寫出了狂野叛逆的少年在都市叢林中的失敗與教訓，「不重複同樣的錯誤」這樣的金句完全可以成為年輕人的人生格言。

《無心睡眠》是張國榮加盟新藝寶唱片後發行的專輯 *Summer Romance '87* 的主打單曲。1987 年，剛回香港不久的郭小霖突然接到陳淑芬的電話，說張國榮想找他寫歌，於是就約在半島酒店見面。一般這樣的工作會議歌手都由經紀人代為出席，讓郭小霖意外的是，當天張國榮親自到場，並特地安排了包廂讓大家邊吃邊談。陳淑芬想為張國榮參加日本音樂季演出找一首完全顛覆之前曲風的歌，於是郭小霖便創作出節奏感強烈的《無心睡眠》。《無心睡眠》

因為日式的調配張揚盡顯，前半部分的淺吟低唱和後半部分的雄渾大氣相得益彰，林敏驄將這首心痛到心碎的失戀情歌寫得前所未有地絕望，激盪的節奏讓人情緒焦灼，糾結不安，張國榮的唱腔特點得以充分體現。

◎　收藏指南

《拒絕再玩》主要面向台灣地區市場，所收錄的九首國語歌曲都是在台灣錄音，由寶麗金唱片在台灣的發行機構齊飛唱片發行，水準精良，具有不俗的收藏價值。1989 年，新藝寶唱片又發行了《拒絕再玩》的香港版 CD，韓國壓盤。

中國唱片廣州公司引進了《拒絕再玩》的黑膠版本，更名為《英雄本色》，也是內地引進的兩張寶麗金授權發行的張國榮精品黑膠之一（另一張為 *Summer Romance '87*，引進版《浪漫》）。

《拒絕再玩》後期 CD 化再版售價不高，甚至不如黑、白兩種帶體的立體聲錄音帶。

VIRGIN SNOW

01 愛的兇手

02 熱辣辣（原曲：Patti Labelle *Lady Marmalade*）

03 奔向未來日子（電影《英雄本色 II》主題曲）

04 雪中情（原唱：關正傑）

05 從未可以

06 想你

07 燒毀我眼睛（原曲：澤田研二《愛の逃亡者》）

08 你是我一半（原曲：中森明菜《ミック・ジャガー
に微笑みを》）

09 妒忌

10 最愛（原曲：潘越雲《最愛》）

Virgin Snow 是張國榮加盟新藝寶唱片
之後的第二張大碟，無論是音樂製作
還是平面設計的理念及質量，處處顯
示出哥哥的巨星格調。在皚皚初雪的
映襯中，張國榮首次交出了作曲成績
單——他創作的《想你》成為日後
的不朽經典。

專輯名稱　Virgin Snow

唱片編號　CP-1-0014（黑膠）、CP-2-
0014（錄音帶）、CP-5-0014（CD）

發行時間　1988 年 2 月 5 日

發行公司　新藝寶唱片

唱片銷量　25 萬張

專輯類型　錄音室專輯

首版介質　黑膠、錄音帶、CD

製作人　張國榮、楊喬興、梁榮駿

S〔●●●○○〕

C〔●●●○○〕

V〔●●○○○〕

01 作詞：林振強　作曲：船山基紀　編曲：船山基紀｜02 作詞：林振強　作曲：Robert Crewe/ Kenny Nolan　編曲：
Shigeki Watanabe｜03 作詞：黃霑　作曲：顧嘉煇　編曲：顧嘉煇｜04 作詞：盧國沾　作曲：邱肇玫　編曲：Fujita Daito｜
05 作詞：潘源良　作曲：吳大衛　編曲：Satoshi Nakamura｜06 作詞：小美　作曲：張國榮　編曲：Iwasaki Yasunori｜07 作
詞：林振強　作曲：Wayne Bickerton　編曲：Fujita Daito｜08 作詞：潘偉源　作曲：竹內瑪莉亞　編曲：Shigeki Watanabe｜
09 作詞：陳少琪　作曲：吳大衛　編曲：船山基紀｜10 作詞：鄭國江　作曲：李宗盛　編曲：顧嘉煇｜

無謂問我今天的事
無謂去知不要問意義
有意義無意義怎麼定判
不想不記不知

——《奔向未來日子》

　　在技驚四座的 *Summer Romance '87* 之後，張國榮再度出擊，於 1988 年 2 月 5 日交出了 *Virgin Snow* 這張成績單，徹底擺脫了華星時代的日式包裝風格，進一步體現出大氣的國際視野。*Virgin Snow* 讓張國榮遇到了梁榮駿，這位日後與哥哥在漫長的音樂道路上合作無間的幕後音樂人，懂得怎樣找到他的特色，並無條件地支持他完成音樂理想。從 *Virgin Snow* 開始，張國榮可以通過歌聲表露更加真實的自己，梁榮駿功不可沒。

　　除了音樂製作方面的成熟，*Virgin Snow* 的唱片封面及內頁設計同樣可圈可點。其中最惹眼的莫過於唱片封套上的皚皚白雪，兩張哥哥遠赴北美拍攝的雪景照片交疊在一起，形成了面部特寫若隱若現的特殊視覺效果。在香港流行樂壇的黃金歲月，正值巔峰期的張國榮發行了這張製作豪華、包裝精美的唱片，簡直是天作之美。

　　Virgin Snow 在保持 *Summer Romance '87* 整體水準的基礎上，氣氛更加私人化，更加自我。對於習慣了張國榮超級偶像感覺的歌迷而言，這樣有些偏離主流、獨具個性魅力的作品，很難不令其怦然心動。遺憾的是，雖然張國榮和新藝寶唱片煞費心血，推出前的宣傳聲勢更是排山倒海，*Virgin Snow* 僅僅在銷量榜冠軍位置停留了一周時間。

　　專輯中，張國榮翻唱了五首作品，精彩的演繹完全不輸原唱。或許是為了契合雪這一主題，他翻唱了盧國沾填詞的《雪中情》。原唱關正傑的演繹豪氣盡顯，乾淨利落，毫無黏滯，聽上去

恍如眼前是漫天飛雪，情義直沖雲天，而張國榮的翻唱則更加柔情萬種。1989 年，這首作品亦被收錄在哥哥向香港流行樂奠基人致敬的經典翻唱專輯 Salute 中。

勁歌《熱辣辣》翻唱自美國殿堂級靈魂樂女歌手 Patti Labelle 的代表作 Lady Marmalade，歌詞中的一句法文讓這首歌在當年險些被禁。至於這首曲子那時在街頭巷尾達到了怎樣的熱辣程度，周潤發在香港十大勁歌金曲頒獎禮上獎未揭開先說了一句「熱辣辣」可作為注腳。《熱辣辣》非常適合現場表演，多次被張國榮選為演唱會曲目。

李宗盛作曲的《最愛》可謂華語樂壇的神作，有潘越雲的國語版在先，收錄在她的專輯《舊愛新歡》中，是 1986 年張艾嘉主演的同名電影的主題曲。後翻唱版本無數，國語版除了李宗盛本人，齊豫、何嘉麗亦演唱過；粵語版由張國榮首唱，黃凱芹、許志安都曾在現場致敬演繹。這首歌主歌部分一字一頓，用力收斂，進入副歌，熾熱的情感瞬間從四面八方洶湧而來。張國榮性感的唱腔緩緩鋪開，營造出一種霧氣慢慢氤氳散開的意境，當旋律進入高潮，猶如風乍起吹皺一池春水，萬般情懷一下子在春風中復蘇。鄭國江所作的粵語歌詞中規中矩，不及鍾曉陽的國語版細膩婉約，但經哥哥豐富的聲音演繹，直叫人「萬縷熱愛在滲透」……

Virgin Snow 中水準較高的幾首作品如《奔向未來日子》、《最愛》、《想你》，氣氛都較為冷感和低調，一改張國榮大眾情人的熱辣形象，這或許可以解釋為甚麼此張專輯銷量遇冷，卻成為許多樂迷心中的私藏。

◎　經典曲目

《奔向未來日子》是電影《英雄本色 II》的主題曲，它的價值在於張國榮找到了極富個人特色的聲音位置，將明日天涯、前路茫

茫的感覺唱得異常動人。作品出自顧嘉煇、黃霑之手，《英雄本色》的主題歌《當年情》亦為二人創作。《奔向未來日子》緊密貼合《英雄本色》的電影主題，歌詞將千帆過盡的情緒表達得淋漓盡致：「無謂問我今天的事，無謂去知，不要問意義，有意義、無意義，怎麼定判？不想、不記、不知⋯⋯」

《想你》是張國榮的作曲處女作，小美填詞。在 1989 年的「告別樂壇演唱會」上，哥哥對這首慢熱情歌的演繹令人記憶猶新，他即興的性感表演，風華絕代，傾倒眾生。正是從《想你》開始，張國榮的作曲才情得以施展，雖然創作數量不多，卻首首經典，曲曲動人。這首《想你》，便成為他的代表作之一。

◎　收藏指南

Virgin Snow 首版黑膠是不折不扣的白菜價，甚至不及日後的環球再版⋯⋯

張國榮的 CD 版本眾多，拋開當下各種主打音色還原噱頭的版本不提，新藝寶時期他的 CD 都在韓國壓製，而華星時期 CD 介質的專輯則在日本製作。除首版黑膠和錄音帶之外，張國榮新藝寶時期的 CD 與華星時期的日版銀圈 CD 值得收藏。

Virgin Snow 在收藏市場售價最高的是限量 SHM SACD 版本，其次是韓國壓製的銀圈版本。香港版錄音帶有透明帶身和淺色帶身兩個版本，新馬版錄音帶也是淺色帶身。

SUMMER ROMANCE '87

01 拒絕再玩（原曲：安全地帶《じれったい》）

02 無心睡眠

03 你在何地

04 無形鎖扣（原曲：因幡晃《涙あふれて》）

05 妄想

06 共同渡過

07 情難自控（原曲：Crazy Horse *I Don't Want to Talk About It*）

08 夠了

09 請勿越軌（原曲：荻野目洋子《灣岸太陽族》）

10 倩女幽魂（電影《倩女幽魂》主題曲）

Summer Romance '87 是張國榮轉投新藝寶唱片之後的首張大碟，也是中國內地正版引進的首張張國榮的專輯（更名為《浪漫》），不僅取得了當年香港地區的銷量冠軍，與日本團隊的全面合作更讓張國榮的音樂風格開始西化。最重要的是，他終於有機會唱自己想唱的歌。*Summer Romance '87* 被認為是香港流行音樂發展的里程碑，標誌著香港主流流行音樂的新趨勢。

專輯名稱　Summer Romance '87

唱片編號　CP-1-0010（黑膠）、CP-2-0010（錄音帶）、CP-5-0010（CD）

發行時間　1987 年 8 月 21 日

發行公司　新藝寶唱片

唱片銷量　40 萬張

專輯類型　錄音室專輯

首版介質　黑膠、錄音帶、CD

製作人　張國榮、楊喬興、唐奕聰

Ⓢ〔●●●●○〕

Ⓒ〔●●●○○〕

Ⓥ〔●●●○○〕

01 作詞：林振強　作曲：玉置浩二　編曲：唐奕聰｜02 作詞：林敏驄　作曲：郭小霖　編曲：船山基紀｜03 作詞：潘源良　作曲：盧冠廷　編曲：Tommy Ho｜04 作詞：卡龍　作曲：杉本真人　編曲：杜自持｜05 作詞：林夕　作曲：唐奕聰　編曲：幾見雅博｜06 作詞：林振強　作曲：谷村新司　編曲：盧東尼｜07 作詞：張國榮　作曲：D. Whitten　編曲：Ken Takada｜08 作詞：林振強　作曲：盧東尼　編曲：Ken Takada｜09 作詞：林振強　作曲：山崎稔　編曲：杜自持｜10 作詞：黃霑　作曲：黃霑　編曲：Romeo Diaz｜

> **不想多講情難自控**
> **心中多衝動**
> **每次愛你令我不可放鬆**
> **每次愛你令我心中　頓覺洶湧**

——《情難自控》

　　1987 年，張國榮接拍了新藝城電影公司出品的《倩女幽魂》，並將唱片合約轉至該公司旗下的新藝寶唱片，引發轟動。張國榮之所以不為老東家華星唱片開出的優厚條件所動，甚至不懼對方母公司 TVB 強大的宣傳能力轉投新藝寶唱片，一方面是力挺經紀人陳淑芬，另一方面也因為新藝寶唱片背靠新藝城電影公司，有能力保護張國榮及其經紀公司恒星娛樂不被封殺，並且在某種程度上避開了華星唱片所屬的寶麗金唱片「一山不容二虎」的尷尬。

　　新藝寶唱片成立於 1985 年，是鄭中基之父鄭東漢特邀陳少寶開設的歸屬寶麗金唱片的獨立廠牌，張國榮可謂其發展史上的首位一線歌手。對於哥哥一心做好音樂這樣樸實而單純的訴求，陳少寶給予了無條件的支持，從而成就了他四年新藝寶生涯唱片製作水平的全方位提升。

　　Summer Romance '87 共收錄十首歌曲，勁歌、慢歌各五首，達到了快慢相宜的平衡。專輯由張國榮、楊喬興和唐奕聰共同製作。快歌、舞曲是加盟新藝寶唱片之後張國榮最想嘗試的風格，因此他和陳少寶更加青睞新派創作者，比如郭小霖、潘源良等，而楊喬興和唐奕聰分別作為玉石樂隊的低音結他手和太極樂隊的鍵盤手，都以製作勁歌見長；同時，張國榮提出到日本編曲、做後期的要求，陳少寶悉數答應——有了創作上的新鮮血液及製作中的資本加持，十首作品都成為哥哥的經典之作，首首動聽，皆可主打，專輯大獲成功也在情理之中。當年，*Summer Romance '87* 銷量突破七白金，

成為香港樂壇唱片銷量冠軍；十首歌輪流登上排行榜，其中最成功的單曲《無心睡眠》更是風頭無兩，熱爆全城。

張國榮華星時期的作品幾乎可以用「黎小田的慢歌＋翻唱日本勁歌」概括，而 *Summer Romance '87* 則由內至外重塑了一個更加大氣、更具國際風範的張國榮。音樂製作方面，部分曲目邀請日本音樂人編曲，緊跟當時世界領先的音樂潮流；整張專輯的錄音在日本完成，高質量的錄音水準最大限度地釋放出張國榮寬厚、磁性的聲音特色，讓他徹底告別了 20 世紀 70 年代末那種港樂的鄉土味。包裝方面，日本造型團隊將哥哥打造成一個時尚、儒雅、成熟的男人形象，封面照片亦由日本攝影師在東京拍攝。

專輯中有三首作品翻唱自日文歌，其中《拒絕再玩》改編自日本樂隊安全地帶的《じれったい》（《令人著急》），與玉置浩二的演繹相比，唐奕聰為張國榮準備的是在強勁節拍下更灑脫更穩重的編曲，更符合哥哥瀟灑不羈的氣質。

《請勿越軌》則翻唱自荻野目洋子的《灣岸太陽族》，這首歌的曲作者山崎稔正是羅大佑首張專輯中《鹿港小鎮》、《戀曲1980》、《童年》、《錯誤》的編曲人。當年羅大佑和山崎稔依靠書信往來完成了編曲。譚詠麟《第一滴淚》的編曲，也出自這位日本大阪的搖滾音樂人之手。

除此之外，《情難自控》是專輯中唯一一首西洋翻唱歌曲，原作為 *I Don't Want to Talk About It*，最早收錄於 Crazy Horse 樂隊的同名專輯中，後被 Rod Stewart 唱紅。張國榮的版本清淡舒緩，他在悠揚的薩克斯風聲中輕柔開唱，像是在聽者的耳邊囈語，即便副歌也沒有破壞這份意境，如行雲流水，非常耐聽。

專輯中最異類的一首當數《倩女幽魂》。這原本是華星唱片最為擅長的武俠歌曲，新藝寶唱片以合成器製造出的簡單節奏為底色，並多次運用民族樂器，令「中國風」更顯現代和大氣，在聽覺上更符合當時年輕人的審美。據說這首歌是黃霑隨《倩女幽魂》電

影劇組到康城參加電影節時寫的,他將東方古典的宿命主題,融入到略帶陰氣的旋律氛圍裡,讓一部商業鬼片因為這樣底蘊悠悠的主題曲而有了更深的內涵,無愧於「中國風」作品的經典範例。

Summer Romance '87 雖是標準的主流作品,但張國榮方方面面微妙的轉型,以及首次流露出的自由與自信,使之成為他音樂事業全方位起飛的重要轉折。這張專輯為張國榮奠定了他偏西化音樂方向的基礎,他得以快速建立屬於自己的音樂風格。此外,得益於 *Summer Romance '87* 被完整地引進到內地,張國榮的影響力得到更廣泛的傳播。

◎ 經典曲目

日本音樂人船山基紀編曲的《無心睡眠》,是整張專輯的實際主打歌,郭小霖這位香港作曲者的作品,因為日式的調配顯得更大氣、更張揚。加之 MV 中張國榮的動作編排及整張專輯夏日專賣的季節效應,《無心睡眠》成功擠掉譚詠麟的 *Don't Say Goodbye* 獲得當年香港十大勁歌金曲年度金曲金獎。

《共同渡過》是張國榮自訴衷腸獻給哥迷的作品,既是對他個人心路歷程的回顧,也是對一直支持他的人的回饋,用情很深很真摯,字字句句有情義。這首歌幾乎出現在張國榮所有的演唱會上,並多次成為安歌曲。2000 年的「熱‧情演唱會」,哥哥更是唱到哽咽,全場大合唱的畫面溫馨感人。

關於《共同渡過》的來歷,坊間有著不同的版本:一說是張國榮翻唱谷村新司的《花》,一說是谷村新司為張國榮量身創作,在《共同渡過》發行之後,谷村新司才重新填詞並演唱了日語版《花》。在致電陳淑芬女士之後,真相終於浮出水面——日本東京在 20 世紀 80 年代經常舉辦有中國歌手參加的東京音樂節,《花》是谷村新司為東京音樂節創作的主題曲,當時作為嘉賓出席的張國

榮和陳淑芬在現場欣賞到他的精彩演繹，立即喜歡上這首歌動聽的旋律。辦事麻利的陳淑芬隨即通過關係找到谷村新司的版權公司，雙方迅速簽訂了版權使用合同，後經林振強填詞，便有了 *Summer Romance '87* 中的《共同渡過》。亦即是說，張國榮是這首作品的錄音室版原唱，而谷村新司是現場版原唱。多年之後，谷村新司才將《花》收錄進專輯中。

其間還有一個插曲：當時在台下欣賞谷村新司表演並喜歡上這段旋律的，還有歌壇天王譚詠麟。事後他也找到谷村新司表達翻唱的願望和請求，谷村新司當即應允，殊不知他的版權公司已將翻唱權第一時間簽給了張國榮⋯⋯

谷村新司很欣賞張國榮，曾多次在紀念演出中演唱《花》來紀念哥哥，更是對著大屏幕上哥哥的照片潸然淚下，這無疑是一位偉大的藝術家對另一位偉大的藝術家的尊敬與懷念。

◎　收藏指南

Summer Romance '87 是內地引進的首張張國榮的專輯，引進版更名為《浪漫》。值得一提的是，引進版「一刀未剪」，內地哥迷得以第一次完整領略張國榮的音樂魅力。除香港地區的黑膠首版之外，韓國亦有這張大碟的黑膠版本發行。

收藏方面，*Summer Romance '87* 黑膠和錄音帶首版在當年發行量巨大，當下市值不高。而這張唱片的日本天龍 1A1 首版 24K 金碟非常值得入手，能夠使用該技術壓製實則是對專輯錄音及後期水準最好的褒獎。張國榮還有 *Salute*、*Final Encounter* 兩張專輯和一張精選發行了 1A1 首版 24K 金碟。此外，*Summer Romance '87* 還發行了「玻璃 CD」版本。

Summer Romance '87 香港版錄音帶是透明帶身，頗為常見，台灣發行的黑色帶身的齊飛版因數量稀少而市價昂貴，讓多數藏家望而卻步。

愛慕

① 愛慕（原曲：西城秀樹《追憶の瞳～Lola》）

② 停止轉動（《不羈的風》國語版）

③ 痴心的我（《痴心的我》國語版）

④ 午夜奔馳（《隱身人》國語版）

⑤ 悲傷的語言（《為誰瘋癲》國語版）

⑥ 讓我消失去（電影《英雄正傳》主題曲）

⑦ 當年情（《當年情》國語版）

⑧ 不確定的年紀（ Crazy Rock 國語版）

⑨ 叫你一聲（《為你鍾情》國語版）

⑩ 背棄命運（《第一次》國語版）

《愛慕》是《英雄本色當年情》的「姐妹篇」，亦是張國榮在華星唱片的最後一張大碟，在韓國創造了 20 萬張的銷量奇跡，不僅幫助哥哥成為首位進軍韓國的粵語歌手，更打破了韓國市場歐美音樂壟斷的局面。

專輯名稱　愛慕

唱片編號　RR-132（黑膠）、RR-132C（錄音帶）

發行時間　1987 年 1 月 25 日

發行公司　華星唱片

唱片銷量　20 萬張

專輯類型　錄音室專輯

首版介質　黑膠、錄音帶

製作人　黎小田、齊豫

Ⓢ〔●●●○○〕

Ⓒ〔●●○○○〕

Ⓥ〔●●○○○〕

① 作詞：鄭國江　作曲：關口俊行　編曲：船山基紀｜② 作詞：陳家麗　作曲：大澤譽志幸　編曲：羅迪｜③ 作詞：呂承明　作曲：黎小田　編曲：黎小田｜④ 作詞：詹德茂　作曲：大野克夫　編曲：羅迪｜⑤ 作詞：李宗盛　作曲：B. Arcaio/A. Ceccarelli　編曲：黎小田｜⑥ 作詞：黃百鳴　作曲：黎小田　編曲：奧金寶｜⑦ 作詞：詹德茂　作曲：顧嘉煇　編曲：顧嘉煇｜⑧ 作詞：詹德茂　作曲：Annie　編曲：蘇德華｜⑨ 作詞：凌嶽　作曲：王正宇　編曲：奧金寶｜⑩ 作詞：陳昇　作曲：細野晴臣　編曲：黎小田｜

愛慕　張國榮

都只因你太好　找不到應走退路
我要進已無去路
進退　我不知點算好

——《愛慕》

　　在復出歌壇加盟滾石唱片發行《寵愛》之前，張國榮的國語
專輯數量比較模糊。從時間上看，他正式發行的首張國語專輯，是
華星唱片與滾石唱片（台灣）1986 年 11 月 26 日在台灣地區推出
的《英雄本色當年情》。然而也有說法稱，張國榮華星時期的最後
一張大碟《愛慕》，是他的首張國語專輯，由華星唱片於 1987 年 1
月 25 日在香港地區發行。

　　從所收錄的曲目上不難發現，《英雄本色當年情》與《愛慕》
實際是兩張所差無幾的「姐妹專輯」——《愛慕》不過是抽掉了《英
雄本色當年情》中的 Monica 與《握住一把寂寞》，增加了《愛慕》
和《讓我消失去》兩首粵語歌。兩張專輯中相同的八首作品，均
是哥哥華星後期粵語專輯的國語翻唱——五首出自 1985 年的專輯
《為你鍾情》，包括《不羈的風》、《隱身人》、《第一次》、《為你鍾
情》、《痴心的我》；兩首出自 1986 年專輯《愛火》的黑膠版本，
分別是《當年情》和 Crazy Rock；《為誰瘋癲》則出自 1986 年的大
碟 Stand Up。而《愛慕》則出自 1986 年專輯《愛火》的 CD 版本，
《讓我消失去》為首次收錄的新歌。亦即說，將《英雄本色當年情》
和《愛慕》都標注為張國榮的首張國語專輯勉強可算精準。

　　張國榮的首張國語專輯多為翻唱舊作，欣賞過之後卻意外地
鮮有「違和感」。當然，不排除有些經典歌曲的粵語版已成為哥迷
的骨血記憶，即使張國榮的國語演繹再精彩，依然會給人失掉了粵
語版韻味之感，這也算是拓展市場必然會遇到的無奈吧。

　　出道伊始，張國榮被譽為「香江動感偶像」，樂感和舞蹈的節

奏感都非常出色，再經過日後苦練，形成了青春活潑的舞台風格，令人耳目一新。從起初只是作為歌手唱著別人為自己寫的歌在台前表演，到後來逐漸參與到作曲、編舞、舞台設計、藝術總監等幕後工作中，張國榮一直在追求和探索屬於自己的藝術風格。專輯《愛慕》便是瞭解哥哥多元化才情的一扇窗口，他標準的國語同時為他在中國大陸及台灣地區，甚至韓國、日本等海外市場都贏得了大量擁躉，最終成為一代巨星。

不可否認，《英雄本色當年情》和《愛慕》並沒有太多經典作品流傳下來，也難怪 1995 年張國榮復出歌壇首先推出了半數曲目為國語演繹的唱片《寵愛》。即便如此，當我們再度認真聆聽這些哥哥當年的國語舊作，較之那些熟悉的粵語版本，仍會在不經意中發現新的驚喜。

◎　經典曲目

《愛慕》可謂張國榮演唱會開嗓專用曲目，他早些時候唱是單純的悲情無助，之後愈唱愈厚重，愈唱愈柔情萬種，這種無奈的痴心若未經過感情的歷練如何演繹得出？歌曲呈現出一種病態掙扎、自我對抗、徹底絕望的情緒，日後的作品《夢到內河》亦有相同的表達。

◎　收藏指南

張國榮在海外發行的專輯一直被忠實哥迷熱捧。國語專輯《愛慕》在韓國的銷量超過 20 萬張，收藏一張韓版黑膠，翻看其韓語歌詞、文案，也是對哥哥的別樣懷念。

《愛慕》的首版介質沒有 CD，僅有淺色帶身的錄音帶版本和黑膠版本。1995 年，華星唱片發行了 CD 版，配有黑色紙質封套。

英雄本色當年情

01　停止轉動（《不羈的風》國語版）

02　午夜奔馳（《隱身人》國語版）

03　握住一把寂寞（《分手》國語版）

04　Monica（粵語）

05　不確定的年紀（*Crazy Rock* 國語版）

06　當年情（《當年情》國語版）

07　悲傷的語言（《為誰瘋癲》國語版）

08　背棄命運（《第一次》國語版）

09　叫你一聲（《為你鍾情》國語版）

10　痴心的我（《痴心的我》國語版）

《英雄本色當年情》是張國榮的首張國語唱片，亦是他開拓台灣地區市場的試探之作，由華星唱片授權滾石唱片（台灣）發行，譜寫了港台地區唱片公司合作推出張國榮專輯的新篇章。齊豫罕見地出現在製作人陣容中，主要負責國語人聲「監棚」工作。

專輯名稱　英雄本色當年情

唱片編號　RR-132（黑膠）、RC-132（錄音帶）

發行時間　1986 年 11 月 26 日

發行公司　華星唱片、滾石唱片（台灣）

唱片銷量　20 萬張

專輯類型　錄音室專輯

首版介質　黑膠、錄音帶

製作人　黎小田、齊豫

Ⓢ〔●●●●○〕

Ⓒ〔●●●●○〕

Ⓥ〔●●●●◐〕

01 作詞：陳家麗　作曲：大澤譽志幸　編曲：羅迪｜02 作詞：詹德茂　作曲：大野克夫　編曲：羅迪｜03 作詞：凌嶽　作曲：黎小田　編曲：黎小田｜04 作詞：黎彼得　作曲：Nobody　編曲：黎小田｜05 作詞：詹德茂　作曲：Annie　編曲：蘇德華｜06 作詞：詹德茂　作曲：顧嘉輝　編曲：顧嘉輝｜07 作詞：李宗盛　作曲：B. Arcaio/A. Ceccarelli　編曲：黎小田｜08 作詞：陳昇　作曲：細野晴臣　編曲：黎小田｜09 作詞：凌嶽　作曲：王正宇　編曲：奧金寶｜10 作詞：呂承明　作曲：黎小田　編曲：黎小田｜

英雄本色當年情

張國榮
獨家專輯

擁著你　匆匆往事訴不盡
散不去　好夢難成愁酒易醒
——《當年情》

　　1986 年，借助電影《英雄本色》在亞洲產生的巨大影響力，
張國榮正式進軍台灣地區國語唱片市場。老東家華星唱片找到彼時
正冉冉升起的台灣唱片業明日之星滾石唱片，陳淑芬親自飛往台
灣，會晤之後將唱片發行權交予滾石唱片。

　　採用「電影名＋插曲名」的方式為專輯命名，唱片公司絲毫不
掩飾借力電影之意，畢竟《英雄本色》在 1986 年的台灣電影金馬獎
上拿下最佳導演、最佳男主角、最佳攝影及最佳錄音四項大獎。

　　這是張國榮音樂生涯的首張國語專輯，發行時間距離他出道
已將近十年。30 歲的哥哥，面龐光潔，笑容燦爛——首次進軍寶
島台灣，他自信滿滿，因為唱片公司採取了最穩妥的方式，將他經
典的粵語歌用國語詮釋。此時張國榮的國語雖然不及日後拍攝《霸
王別姬》那般流利自如，但《不羈的風》國語版《停止轉動》、《第
一次》國語版《背棄命運》、《為你鍾情》國語版《叫你一聲》等
歌曲，仍舊迅速得到台灣地區歌迷的追捧，儘管這些曲目大多已是
「二手」翻唱，即它們的粵語版就翻唱自國外的作品。此舉既節省
了專輯製作成本，又擴大了唱片公司的商業版圖，只是這港星赴台
發展的常用套路，讓台灣本土音樂人少了用武之地。

　　值得一提的是，滾石唱片的人文氣質也在這張專輯中得到顯
現，製作陣容中出現了很多熟悉的名字——

　　首先，齊豫加盟擔綱製作人，讓張國榮的國語作品有了更高
的品質保證。其實，齊豫的角色是「配唱製作人」，即國語人聲「監
棚」，主要任務是幫哥哥解決國語發音問題。這也是齊豫為數不多
的以製作人的身份出現。然而，這也成為她和張國榮僅有的交集，

即使日後張國榮加盟滾石唱片（台灣），兩人成為名副其實的「一家人」，也未再合作。

其次，在高手如雲的填詞人陣容中，李宗盛的名字赫然在列，他為 Stand Up 專輯中的《為你瘋癲》填寫了國語歌詞，成為《悲傷的語言》。同樣，這也是李宗盛和張國榮的唯一一次合作，即使後來兩人成為同門，李宗盛也未再給張國榮寫歌，張國榮翻唱《當愛已成往事》是他們僅有的一點關聯。

另一位大牌詞人陳家麗也奉獻了自己的「金句」。陳家麗論作品數量不算高產，卻可謂台灣樂壇的「金句王」——「我的未來不是夢」、「特別的愛給特別的你」、「忘記你我做不到」皆出自她手。早年她作為老闆的音樂製作公司「朱雀文化」打造了蘇慧倫，和滾石唱片（台灣）也是代理發行的關係。

《英雄本色當年情》這樣一張改編填詞專輯，會聚了諸多大牌詞人，說明滾石唱片（台灣）非常看重和華星唱片的合作，藉張國榮這位「過江天王」大張聲勢。在華星唱片和滾石唱片（台灣）的雙重護佑下，《英雄本色當年情》取得了驕人的銷量成績。

◎　經典曲目

吳宇森導演的《英雄本色》是一代人記憶中永不褪色的經典。就像貫穿電影始終的兄弟情，吳宇森拍了《英雄本色》，黃霑便不收錢幫他寫了《當年情》。這首電影主題曲的國語版由詹德茂填詞，是《英雄本色當年情》專輯裡最讓人津津樂道、心馳神往的作品——口琴開場，溫暖悠揚，回憶點滴浮現；張國榮不僅唱出了兄弟間的熱血激昂，也夾雜著一絲無奈和柔情。那熟悉的旋律依然能令我們憶起張國榮充滿英氣的警官形象，以及 20 世紀 80 年代港片黃金歲月的快意恩仇。

　　因為滾石唱片更高的製作水準，《英雄本色當年情》無論是黑膠版本還是立體聲錄音帶，較之其「姐妹作」《愛慕》都更具收藏價值。需要注意的是，台灣首版並無 CD 介質。

　　張國榮首版發行的黑膠唱片中，國語唱片的市值相對高於粵語唱片，這張《英雄本色當年情》首版黑膠和《風繼續吹》、*L·E·S·L·I·E* 圖案畫膠，成為收藏市場最被哥迷認可的三張華星時期的黑膠作品。如果想收藏黑膠卻止步於首版昂貴的價格，不妨考慮入手中唱廣州的內地引進版。《英雄本色當年情》除滾石首版和中唱引進版，至今未再版 180 克黑膠介質。

　　中唱廣州還引進發行了《英雄本色當年情》的 CD 版，與黑膠引進版一樣，封面照片選用的是 *Summer Romance '87* 的封面系列造型。

左｜中國內地引進版黑膠
右｜中國內地引進版 CD

愛火

唱片封面只有「張國榮」三個字，亦有人稱之為同名專輯。這是張國榮留給華星唱片的最後一張粵語專輯，也是他華星時代最出色的注腳。張國榮的名字第一次出現在相當於專輯製作人的「監製」名單中，標誌著他開始對自己的音樂作品有了把控權。

專輯名稱　愛火（迷惑我）

唱片編號　CAL-03-1040（黑膠）、CAL-03-1040C（錄音帶）、CD-03-1040（CD）

發行時間　1986 年 10 月 1 日

發行公司　華星唱片

唱片銷量　20 萬張

專輯類型　錄音室專輯

首版介質　黑膠、錄音帶、CD

製作人　黎小田、張國榮

Ⓢ〔●●●●○〕
Ⓒ〔●●●●○〕
Ⓥ〔●●●○○〕

01 作詞：鄭國江　作曲：關口俊行　編曲：船山基紀｜02 作詞：楊保羅　作曲：小林明子　編曲：奧金寶｜03 作詞：卡龍　作曲：黎小田　編曲：黎小田｜04 作詞：林振強　作曲：大野克夫　編曲：羅迪｜05 作詞：黃霑　作曲：顧嘉煇　編曲：顧嘉煇｜06 作詞：潘偉源　作曲：Motoaki Masuo　編曲：羅迪｜07 作詞：小美　作曲：谷村新司　編曲：趙增熹｜08 作詞：林振強　作曲：澤村拓二　編曲：Namba Hiroyuki｜09 作詞：張國榮　作曲：林哲司　編曲：姚志漢｜10 作詞：林振強　作曲：Annie　編曲：蘇德華｜11 作詞：卡龍　作曲：Steve Davis/Justin Peters　編曲：杜自持｜

愛之火
炎炎的燙熱我
延續著一個愛那並未算是禍

—— 《愛火》

在眾多香港歌手中，張國榮能夠憑藉鮮明的特色脫穎而出，很大程度是因為他親自參與專輯的製作，能夠把自己對音樂的理解和個性的掌控灌注到唱片中。從這個角度來說，《愛火》無疑是張國榮音樂生涯重要的作品之一，他首次成為監製，在專輯製作過程中行使自己的主動權。張國榮試圖以舒緩的曲風表現起伏的情緒，而非一味依賴缺乏思想和個性的快節奏的士高舞曲來製造商業市場的成功。歌曲《愛火》的填詞，張國榮的文字如同少年墜入愛河，陶醉其間。而他激情似火的唱法，表達出對愛情的奮不顧身。儘管時代賦予的創作局限是無法跨越的，年輕的張國榮還是在那個青澀的年代，用他簡單質樸、直抒胸臆的歌詞，展露了他的創作才情。

這個時候，張國榮早已退去了 1983 年時的青澀和稚嫩，變得更加自信和成熟。他運用胸腔共鳴，充分發揮中低音優勢，聲音愈發迷人和動情，使得專輯中的作品不再輕狂和浮躁，而是在性感中多了幾分穩重與優雅。

《情到濃時》是香港電台廣播劇《雲上雲上》的主題曲，隨著輕柔飛揚的音樂，張國榮朗聲唱道：「你的溫柔印象，像那初夏的雨。」《隱身人》是老牌詞人林振強的作品，寫出了單戀的艱辛與無奈，旋律雖不及碟中其他抒情慢歌般優美，輕快的節奏和哥哥清晰的吐字發音卻也顯得意趣盎然。Crazy Rock 和《烈火邊緣》都是比較搖滾的勁歌，給人以熱血沸騰的感覺。《愛的抉擇》節奏感強烈，面對一個熱情如火的少女，男主角困於選擇的兩難——「愛也極苦，愛是糖，愛也是鹽。」張國榮與鄧志玉合作的《願能比翼

飛》、與梅艷芳合唱的《緣份》、與陳潔靈對唱的《只怕不再遇上》等皆為經典，此次他與麥潔文對唱的 *Miracle*，同樣為歌迷津津樂道。

《愛火》的唱片封面上，黑直的劍眉、挺拔的鼻樑以及緊閉的雙唇，無不顯露出哥哥內心的堅定，他在紅色西裝的襯托下，愈加清淡而溫厚，輕柔而硬朗，孤寂而豐滿，高貴而不俗艷，憂鬱而有韻味，恍如童話中走出來的王子……

◎　經典曲目

在 1986 年的香港十大勁歌金曲頒獎禮上，《愛火》這張專輯叫好又叫座，其中收錄的《當年情》和《有誰共鳴》同時入選「十大」，《有誰共鳴》更是得到年度金曲金獎。

《當年情》是一首看似是情歌，實則超越情歌的作品。歌曲以溫馨和誠摯的心緒，感謝人生中的好友知己。顧嘉輝所營造出的青蔥氣息和濃郁的惆悵氛圍，為《英雄本色》這部場面火爆、結局慘烈的電影起到了重要的中和作用。

2003 年的香港電影金像獎頒獎典禮，被稱作「金像獎歷史上笑容最少的一屆」。張國榮憑遺作《異度空間》獲得最佳男主角提名，主辦方最大限度地節制了悲情，精心選擇了這首《當年情》，由「四大天王」劉德華、張學友、黎明、郭富城攜手清唱：「輕輕說聲，漫長路快要走過，終於走到明媚晴天……今日我，與你又試肩並肩。當年情，此刻是添上新鮮……」在特殊的背景下，這首歌被賦予了並肩奮鬥、共渡難關、再迎晴天的勵志色彩。

《有誰共鳴》那古典優美的曲調出自日本音樂人谷村新司之手，小美的詞非常契合原曲的意境，僅最後一句「夜闌靜，問有誰共鳴」就足以叫人唏噓。清新流暢的旋律和充滿哲理的歌詞，讓《有誰共鳴》頗有《沉默是金》一般警示勸慰的味道。

◎ 收藏指南

《愛火》的 CD 版比黑膠版多收錄一首《愛慕》，東芝 1A1 TO 首版（東芝亦有 1M TO 的首版編碼）是收藏首選。華星唱片的市場拓展使得這張《愛火》大碟亦有韓國版黑膠發行，價格便宜，音質遜色於在香港地區發行的黑膠版本。

《愛火》的錄音帶收藏也值得一提——港版的立體聲錄音帶有紅、白兩版，紅色版為半透明帶體，上噴白字；白色版根據字跡噴塗顏色又分為多個版本，和紅色帶體形成反差效果。

STAND UP

張國榮站上樂壇之巔離不開 *Stand Up* 的奠基，這張跳著唱著動感著的專輯是哥哥華星時期的完美一筆。企劃人員在包裝上出奇制勝，無論黑膠、錄音帶還是稍晚問世的 CD，*Stand Up* 不同顏色的版本在華語歌壇唱片發行史上，成就了特殊時代的輝煌傳奇，超過八白金的銷量讓張國榮歌壇王者的地位無可撼動。

專輯名稱　Stand Up

唱片編號　CAL-03-1034（黑膠）、CAL-03-1034C（錄音帶）

發行時間　1986 年 4 月 12 日

發行公司　華星唱片

唱片銷量　40 萬張

專輯類型　錄音室專輯

首版介質　黑膠、錄音帶

製作人　黎小田

Ⓢ〔●●●○○〕

Ⓒ〔●●●●○〕

Ⓥ〔●●●○○〕

01 作詞：林振強　作曲：Rick Springfield　編曲：黎小田｜02 作詞：林振強　作曲：國吉良一　編曲：蘇德華｜03 作詞：黎彼得　作曲：黎小田　編曲：黎小田｜04 作詞：黎彼得　作曲：Motoaki Masuo　編曲：黎小田｜05 作詞：潘偉源　作曲：B. Arcadio/A. Ceccarelli　編曲：黎小田｜06 作詞：黎彼得　作曲：王正宇　編曲：蘇德華｜07 作詞：林敏驄　作曲：H. Hedback/K. Laitinen　編曲：黃良昇｜08 作詞：鄭國江　作曲：王正宇　編曲：奧金寶｜09 作詞：林振強　作曲：Motoaki Masuo　編曲：蘇德華｜10 作詞：鄭國江　作曲：黎小田　編曲：黎小田｜

可否一起笑著　愛到徹底
一晚浪漫都可　永遠美麗

——《黑色午夜》

　　1986 年，在和華星唱片即將約滿的大背景下，如日中天的張國榮得到公司重磅加持，推出粵語專輯 *Stand Up*。「快用節拍墊腳底，我要與你跳出天際，身體必須用力搖，有了節拍勝於一切，搖擺的你不要擔凳仔，stand up……」這是一張節奏猛烈、充滿搖滾味、快歌當道的專輯，也是助力張國榮在勁歌領域封神的一張專輯。可以說一張高質量的勁歌專輯既符合當時哥哥的偶像定位，也迎合了聽眾對歌曲的欣賞口味。

　　華語男歌手中，張國榮對勁歌的節奏和力度的把握無人能出其右，並擅長在舞曲中控制高音和氣息。他在鏗鏘的節奏中以狂放的演繹宣洩著內心不羈與反叛的情緒，對年輕人激情的煽動不言而喻。*Stand Up* 這張主打快歌的專輯，製作人竟然是黎小田。能夠把控自己不擅長的領域，也是一個製作人能力全面的證明。

　　值得一提的是，張國榮 *Stand Up* 之後的粵語唱片，幾乎都有他本人參與製作，因此，這張風格另類的專輯可謂哥哥音樂事業的分水嶺。全碟十首歌首首精彩，堪稱全主打專輯——*Stand Up*、《打開信箱》、《黑色午夜》、*Love Me More*、《寂寞獵人》、《愛情離合器》勁爆颯爽，展現出張國榮活力動感的一面，讓人百聽不膩；佔據少數比重的慢歌《分手》、《為誰瘋癲》、《刻骨銘心》、《可人兒》則堪稱情歌典範，哥哥的聲音愈加醇厚自然，情感運用愈發熟稔，唱功漸入佳境，值得反復品味。可以說專輯 *Stand Up* 前半張年輕氣盛，後半張年少言愁，又有勁歌又有「芭樂」（Ballad 的音譯，意思是民歌、民謠，後來指節奏緩慢的抒情歌曲）。

　　專輯《為你鍾情》在香港首推的純白色膠碟讓人眼前一亮，

並成功在銷量上取得突破。到了 *Stand Up* 這一張，香港首創的黃、綠、紫三色彩膠和三色錄音帶如同一顆重磅炸彈投向市場，帶動銷量一路高歌突破 40 萬張。負責設計唱片封套的香港著名設計師陳幼堅毫不諱言，在他所經手的張國榮的專輯中，*Stand Up* 是除 *Virgin Snow* 外，封面效果最令他滿意的一張：「之前的唱片設計都很靜態，到了 *Stand Up* 的時候，因為是快歌，要跳舞，自然需要有動感，所以出現了這張搖滾封面。」

封面上，張國榮手持結他，形象勁爆。而現實中，他甚少有結他表演。「愚人音樂坊」主理、樂評人 Ben 曾經回憶，張國榮在一次晚會上表演專輯當中的《黑色午夜》，應該是他為數不多的幾次在現場彈結他的名場面之一。許多人爭論他是否為真彈，或是水平如何，其實大可不必。首先，張國榮肯定是會彈結他的，但是《黑色午夜》的編曲和結他 solo，都是蘇德華完成的。搖滾歌手、職業結他手和結他演奏家，是音樂圈中不同的工種，都需要用到結他，只是側重點不同。在流行音樂領域，更重要的還是創意和靈感，技術只是一方面。可能以張國榮的結他或鋼琴演奏水平只能彈彈和弦，但這絲毫不妨礙他寫出《沉默是金》、《風再起時》、《我》這樣的名曲。

另據陳幼堅介紹，*Stand Up* 專輯呈現了幾款不同顏色的膠碟，當時的構思是張國榮已吸納很多歌迷，他希望歌迷可以收藏他不同顏色的唱片。此前發行《為你鍾情》的白膠唱片，效果很好，增加了銷量，彰顯出歌迷對他的忠誠度，這在當時來說是非常原創的宣傳發行創意。那時做唱片，除了包裝歌手的形象外，還要想辦法增加銷量，所以 *Stand Up* 做了三款不同顏色的膠碟。大賣之後唱片公司並沒有收手，又發行了黑色膠碟版配合早先三色膠四管齊下，終於助力張國榮在全年銷量大戰上大勝樂壇宿敵。戰勝與超越，一切來得如此之快又如此漫長，如此意外又如此情理之中！

有專業「金耳朵」對 *Stand Up* 專輯四款顏色碟片的聲效進行了

評估——從靚聲程度排序，分別是黑膠版、紫膠版、綠膠版、黃膠版。黑膠版整體音質最佳，背景寧靜，音域廣闊，音場飽滿，人聲與樂器搭配清晰、自然，層次感或線條感分明，張國榮的男中音厚潤、突出，具有磁性，聽起來猶如被軟綿綿的羊毛包裹著般舒坦。紫膠版主要在飽和度方面稍遜於黑膠版，綠膠版與黃膠版主要在背景、飽和度、層次感或條線感、寧靜度等方面不及其他版本。

◎　經典曲目

　　Stand Up、《黑色午夜》這兩首張國榮的招牌勁歌旋律動聽、活力四射，曾經響徹當年的的士高舞廳，見證著巔峰狀態下張國榮的性感熱辣，即使在當下欣賞依然百聽不厭。在歌曲的詮釋上，張國榮的聲音加強了力量感，比此前的快歌處理明顯提高一個檔次。在「跨越 97 演唱會」上，哥哥又將這些作品詮釋出了全新的味道。

　　《打開信箱》的原唱者是芬蘭音樂人 Markku Aro，即便今天在網上能查到的資料也很少。想當年，香港的唱片製作人能夠選到如此偏門的作品供哥哥翻唱著實讓人佩服。

◎　收藏指南

　　出於促進銷量的商業考慮，*Stand Up* 膠碟發行了黃、綠、紫、黑四種顏色碟身，卻也成就了具有歷史印記的文化產品。三色彩膠中，紫色膠數量最少，黃色最多，綠色中等。唱片的平面設計也打破常規，照片以不正統的擺法，打斜對角，頗具舞台動感。

　　相比於三色彩膠，黑膠版本的 *Stand Up* 因發行量少在收藏市場價格更高。但最珍貴的還是黃、綠、紫三種顏色交錯在一起的多色透明版本，源於唱片壓製時的調色嘗試，在市面上已成珍品。

　　Stand Up 的錄音帶同樣有黃、綠、紫三種顏色發行，帶身和外

盒都是彩色，堪稱華語樂壇錄音帶多色發行首創，深受哥迷喜愛，
加上新馬版的黑色金字錄音帶，也算是湊齊了四種顏色。首版 CD
中，日本壓製的東芝 1A1 TO 首版最為珍貴。

上｜多色版透明彩膠
下｜四色膠碟及對應顏色錄音帶

全賴有你：夏日精選

全賴有你

少女心事

儂本多情

只怕不再遇上（張國榮、陳潔靈合唱）

藍色憂鬱

一片痴

留住昨天

08 H_2O

默默向上游（重唱版）

緣份（張國榮、梅艷芳合唱）

戀愛交叉

風繼續吹（重唱版）

《全賴有你：夏日精選》是張國榮第一張「新曲＋精選」專輯，收錄了《全賴有你》、《只怕不再遇上》、《留住昨天》三首新歌，並重新灌錄了《風繼續吹》及《默默向上游》兩首舊歌。

唱片編號　CAL-03-1024（黑膠）、CAL-03-1024C（錄音帶）

發行時間　1985 年 7 月 28 日

發行公司　華星唱片

唱片銷量　20 萬張

專輯類型　錄音室合輯

首版介質　黑膠、錄音帶

製作人　黎小田

S〔●●●○○〕

C〔●●●○○〕

V〔●●○○○〕

01 作詞：林振強　作曲：Gavin Sutherland　編曲：杜自持｜02 作詞：林敏驄　作曲：小坂明子　編曲：黎小田｜03 作詞：鄭國江　作曲：黎小田　編曲：黎小田｜04 作詞：鄭國江　作曲：翁家齊　編曲：鮑比達｜05 作詞：林敏驄　作曲：都倉俊一　編曲：奧金寶｜06 作詞：鄭國江　作曲：黎小田　編曲：黎小田｜07 作詞：黃霑　作曲：顧嘉煇　編曲：顧嘉煇｜08 作詞：林振強　作曲：加瀨邦彥　編曲：黎小田｜09 作詞：鄭國江　作曲：顧嘉煇　編曲：顧嘉煇｜10 作詞：盧國沾　作曲、編曲：奧金寶　｜11 作詞：林敏驄　作曲：網倉一也　編曲：徐日勤｜12 作詞：鄭國江　作曲：宇崎龍童　編曲：徐日勤｜

身邊有你　心中有你
前面山坡　必跨過

——《全賴有你》

　　推出精選唱片從某種意義上就是對歌手樂壇成績的肯定，也是回饋歌迷的市場行為。《全賴有你：夏日精選》是張國榮為 1985 年「佰爵夏日演唱會」造勢的作品，標誌著他成為老幼皆宜的全民偶像，登上歌手生涯新的高峰。

　　唱片公司推出精選輯，一般做法是搜羅過往的金曲重新集結出版，充滿「割韭菜」的味道。但好在《全賴有你：夏日精選》有三首全新作品《全賴有你》、《只怕不再遇上》和《留住昨天》，再加上《風繼續吹》及《默默向上游》兩首舊作的全新錄製，這張雲集了張國榮華星時期前四張專輯金曲的合輯讓人覺得誠意滿滿。

　　專輯主打歌《全賴有你》堪稱張國榮的經典作品，他本身醇厚乾淨、清澈透亮的音色與原唱 Rod Stewart 形成巨大反差，反而給聽者帶來完全不同的藝術享受。早期港樂歌手，如羅文、關正傑，都有字正腔圓的傳統演唱特質，而張國榮早期演繹電視劇主題曲時，也有意模仿羅文的發聲唱法。《全賴有你》中的那句「途上有你」就有羅文的聲線特點，陽光健康的詮釋和這張合輯「夏日精選」的主題相得益彰。而《留住昨天》這首「輝黃作品」收錄其中，更是為此張合輯增色不少。《留住昨天》延續著《為你鍾情》的深情專注和雋永優美，張國榮的演繹更是痴纏繾綣，餘韻繞梁。

　　兩首重新錄製的歌曲，都做了小小改動，特別是張國榮在演唱《默默向上游》時，將原先歌詞中的「求能做好鼓手」唱成了「求能做好歌手」，這也是已經成為好歌手的他表明心聲的真情告白。

　　縱觀整張唱片，林振強重新作詞的主打歌《全賴有你》，鄭國江作詞、張國榮與陳潔靈合唱的《只怕不再遇上》，盧國沾填詞、

張國榮與梅艷芳合唱的《緣份》，顧嘉煇作曲、黃霑作詞的《留住昨天》，黎小田作曲、鄭國江作詞的《一片痴》，顧嘉煇作曲、鄭國江填詞的《默默向上游》……這些歌曲的詞曲作者均是香港樂壇教父級的人物，新歌老歌搭配，以慢歌或偏慢歌為主，歌詞有意無意地訴說著一位年輕歌手成為巨星前的艱辛故事。加上清新的快歌《少女心事》、H_2O 和《藍色憂鬱》，快歌慢歌精心搭配，整張唱片曲韻悠揚，可聽度極高，值得「一針到底」，反復聆聽。

《全賴有你：夏日精選》能取得銷量佳績，除了金曲雲集、新作出色之外，陳淑芬特別邀請著名設計師劉培基擔任形象設計。原本劉培基只為梅艷芳設計造型，但他同樣為哥哥這位努力上進的好朋友的成績感到興奮，一口答應了設計工作。

劉培基察覺到，張國榮剛出道時不紅，不是他的實力不夠，而是唱片的封面不夠惹眼，例如《風繼續吹》和《張國榮的一片痴》，封面都用了哥哥酷酷的照片。於是劉培基定下設計基調：把年輕帥氣的張國榮塑造成簡單、青春、一臉笑容的大男孩，並找來一群天真活潑的小朋友在他身後追逐，營造受到小朋友歡迎的感覺……為了這張唱片的形象設計及張國榮「佰爵夏日演唱會」的造型，劉培基獨自飛往巴黎幫哥哥選購衣服，據說那身藍色西裝和黃色格子褲出自一位日本設計師之手。

值得一提的是，《全賴有你：夏日精選》中張國榮的所有造型，都配有一頂別致的禮帽 —— 早年他尚未走紅時，曾經在表演中向觀眾擲帽被拋回，劉培基劍走偏鋒的設計讓業已成名的張國榮一雪前恥。1985 年的十場「佰爵夏日演唱會」上，張國榮每晚都會在舞台上再現專輯封面造型，當他頭戴禮帽露出自信的笑容，總會引發台下一片歡呼。最後一晚，張國榮更是把帽子摘下拋向觀眾席，歌迷熱情的爭搶也讓他從此解開了「擲帽拋回」的不愉快心結。

這張精選輯由黎小田製作並參與混音，他此時已成為張國榮唱片的質量把控人。有人說黎小田為青銅時代的張國榮找準了定

位，把既柔情似水又烈火青春的哥哥調教得溫柔性感，自然流露。

◎　經典曲目

《全賴有你》的原曲是著名歌手 Rod Stewart 的代表作 *Sailing*
（《遠航》），這是一首紅遍全球的金曲，而張國榮的粵語版唱出了
自己的特點。他早期在華星唱片的作品，透過林振強詠物而入情的
歌詞娓娓道來，似在訴說他自己的經歷，「種種辛酸，種種冷笑」，
正是張國榮早期歌壇生涯的真實寫照。這首《全賴有你》在某種程
度上和《風再起時》、《風繼續吹》同屬於張國榮內心情感的道白，
成為哥迷鍾愛的張國榮經典。

◎　收藏指南

《全賴有你：夏日精選》首版黑膠屬於「平靚正」的收藏選擇。
這張唱片幾乎濃縮了當時香港樂壇的全部流行元素，見證了香港樂
壇發展的重要階段，遲早會被市場挖掘出其應有的價值。

張國榮華星時期大多數專輯的黑膠版本、錄音帶版本，在當
下二手市場價格親民，反而是無 IFPI 碼的東芝 1A1 TO 首版 CD 價
格堅挺。

為你鍾情

哥哥的道白作品，對他本人和哥迷都具有重要意義。專輯首版開香港歌手製作、發行白膠唱片之先河。

專輯名稱　為你鍾情

唱片編號　CAL-03-1023（黑膠）、CAL-03-1023C（錄音帶）

發行時間　1985 年 5 月 14 日

發行公司　華星唱片

唱片銷量　25 萬張

專輯類型　錄音室專輯

首版介質　黑膠、錄音帶

製作人　黎小田

Ⓢ〔●●●○○〕

Ⓒ〔●●●○○〕

Ⓥ〔●●●○○〕

01 作詞：林振強　作曲：大澤譽志幸　編曲：羅迪｜02 作詞：黎彼得　作曲：細野晴臣　編曲：黎小田｜03 作詞：鄭國江　作曲：黎小田　編曲：黎小田｜04 作詞：鄭國江　作曲：小田裕一郎　編曲：羅迪｜05 作詞：薛志雄　作曲、編曲：林敏怡｜06 作詞：黃霑　作曲：王正宇　編曲：奧金寶｜07 作詞：林敏驄　作曲：小坂明子　編曲：黎小田｜08 作詞：向雪懷　作曲：黎小田　編曲：黎小田｜09 作詞：潘偉源　作曲：林慕德　編曲：林慕德｜10 作詞：潘偉源　作曲：木森敏之　編曲：黎小田｜

張國榮為妳鍾情

然後百年　終你一生
用那真心痴愛來作證

——《為你鍾情》

　　這是一張浪漫、甜蜜的唱片。同名主打歌不僅是同名電影的主題曲，更是張國榮送給唐鶴德的定情曲。黃霑的創作初衷是寫一首中國人自己的《婚禮進行曲》，因此歌詞盡顯愛情的神聖與純潔。

　　專輯將各佔一半的東洋熱歌和港樂原創有機融合，呈現出完整的音樂氛圍；對動感勁歌和抒情慢歌的比例拿捏，恰到好處地表現出張國榮亦動亦靜的風格特點，為他樹立了「激情快歌＋溫柔情歌」的早期歌壇形象。

　　專輯《為你鍾情》的亮色依然來自東洋曲風的流行作品。20世紀 80 年代流行的的士高舞曲風，是張國榮在深情款款的娓娓道來之外的另一種時尚基調——在專輯 L·E·S·L·I·E 中將吉川晃司的《モニカ》翻唱為 Monica 嚐到甜頭之後，哥哥又在《為你鍾情》中翻唱了對方的 La Vie En Rose。這首《不羈的風》雖未掀起 Monica 般的熱潮，卻也稱得上張國榮的招牌勁歌，並獲選當年的第八屆香港十大中文金曲。俊朗不羈的外表、優美的舞姿及掌控全場的台風配合動感十足的旋律，使哥哥成為魅力四射的「少女殺手」。他用沉靜的態度演唱快歌，除了解放身體，也為作品賦予了內涵和想像力。

　　《第一次》翻唱自日本女歌手中森明菜的《禁區》，在張力十足的陣陣鼓聲中，張國榮的歌聲總給人一種深深的悲切之感，經久不散；《甜蜜的禁果》由小田裕一郎作曲，原為動漫劇集《貓眼三姐妹》的主題曲 Cat's Eye；小坂明子作曲的《少女心事》是張國榮演唱會的常客，他灑脫率性的演繹讓這首東洋情歌成為港樂中的勁歌經典。

當然，張國榮的情歌同樣出色。他的聲音有一種現實的美，若隱若現的、起起伏伏的憂鬱情感始終貫穿在音樂的氛圍中。哥哥以純淨得不含一絲雜質的聲音，唱出了真摯的心聲。款款深情的聲線，絲滑細膩的轉音，當真是柔情蜜意蔓延心間，張國榮的情歌已然成為經典。

　　專輯美中不足之處，在於錄製和後期製作、混音效果。樂評人愛地人就曾指出，專輯中千篇一律的合成器編曲，單調沒有層次感。黎小田親自混音的專輯在技術上有一個重大缺陷──在回音延時的處理上顯得效果急迫，這也使得《我願意》和《為你鍾情》的意境沒能達到更進一步的曠遠和飄逸。這一問題也許在黑膠時代因為黑膠唱片本身透明度的局限而並不明顯，但在 CD 時代就突顯了出來，成為張國榮華星時期最大的遺憾。如果他可以在日後重新錄製這些以當時的技術條件難以把握的歌曲，一些缺陷明顯的作品便也可以擁有如晚期經典一樣完成度較高的版本。

　　張國榮一向重視美學效果呈現，除了寶麗多時期，他每張唱片的封面設計都堪稱經典，而《為你鍾情》格外受到歌迷青睞──封套上的英俊青年靜靜地凝望著，眉梢眼角微微含笑，纖塵不染。

◎　經典曲目

　　《為你鍾情》依然由張國榮的好搭檔黎小田操刀，意在延續此前的成功作品《儂本多情》，古典主義的編曲完美突出了張國榮醇厚感性的迷人聲線，在明亮簡單的鋼琴氛圍下，哥哥深情款款地訴說著他對愛情的堅貞和忠誠的誓言。

　　《為你鍾情》也是張國榮演藝生涯中別具意義的一首作品──1985 年，他此生第一場個人演唱會的第一首歌；1986 年，他此生第二次個人演唱會的終場曲；1988 年，「百事巨星演唱會」每晚必唱的歌；1989 年，33 場「告別樂壇演唱會」的開場告白；1996 年，

他開的咖啡店以此命名，是「跨越 97」重提的舊夢⋯⋯

黃霑說，這是中國人自己的「婚禮進行曲」，然後百年，他早已同用他的姓。而張國榮把這首歌唱得溫柔繾綣，細水綿長，餘音嫋嫋⋯⋯

◎ 收藏指南

張國榮很喜歡白色，在製作這張唱片的時候，他提出要用白膠碟，純白的膠片不僅美輪美奐，更代表著他單純真摯的愛情觀念。為了實現哥哥的想法，陳淑芬親自在唱片壓製流水線監工，保證沒有一絲一毫黑色墨跡殘留。而《為你鍾情》也成為香港首張白色膠碟，開創了香港有顏色唱片的先河。

分不同樣式出版同一張唱片，其實是從商業角度出發，激發音響發燒友、唱片收藏家及歌迷購買、收藏的熱情，以達到增加銷量的目的。事實上，此舉不但增加了銷量，還增加了唱片的多樣性，是一個成功的市場策略。

從音響鑒聽和收藏角度，白膠唱片模擬味要稍顯濃厚，黑膠唱片些微帶有數碼的味道。從發行數量及價格上看，白膠唱片較為普遍，黑膠唱片則較為少見，故黑膠唱片要比白膠唱片在收藏領域價格高。對應的錄音帶介質，《為你鍾情》也是黑白雙色發行，完全對應著黑膠的發行思路。CD 收藏方面，首選自然是日本的東芝 1A1 TO 首版。

總之，《為你鍾情》是一張對愛人訴衷情的唱片，詞、曲、錄、唱、製俱佳，從聲音厚潤通透及模擬味好等方面綜合衡量，這張專輯的白膠碟在張國榮所有唱片中當屬上乘之作，值得聆聽珍藏。

黑、白膠碟設計

L·E·S·L·I·E

01 始終會行運（無綫電視劇《鹿鼎記》主題曲）

02 Monica（原唱：吉川晃司）

03 柔情蜜意

04 H_2O

05 緣份（張國榮、梅艷芳合唱，電影《緣份》主題曲）

06 這刻相見後

07 不怕寂寞

08 誰負了誰

09 藍色憂鬱

10 儂本多情（無綫電視劇《儂本多情》主題曲）

11 全身都是愛（電影《緣份》插曲 I）

12 一盞小明燈（電影《緣份》插曲 II）

如果說《風繼續吹》讓張國榮唱響歌壇，那麼 L·E·S·L·I·E 則是他成為天王巨星的標誌。專輯主打曲 Monica 唱至街知巷聞，被公認為香港流行音樂史上最具里程碑意義的作品之一，開創了港樂勁歌熱舞的新時代。

專輯名稱　L·E·S·L·I·E

唱片編號　CAL-03-1014（黑膠）、CAL-03-1014S（圖案膠）、CAL-03-1014C（錄音帶）

發行時間　1984 年 7 月 15 日

發行公司　華星唱片

唱片銷量　20 萬張

專輯類型　錄音室專輯

首版介質　黑膠、圖案膠、錄音帶

製作人　黎小田

S〔●●●●○〕

C〔●●●○○〕

V〔●●○○○〕

01 作詞：黃霑　作曲：顧嘉煇　編曲：顧嘉煇｜02 作詞：黎彼得　作曲：NOBODY　編曲：黎小田｜03 作詞：鄭國江　作曲：網倉一也　編曲：趙文海｜04 作詞：林振強　作曲：加瀨邦彥　編曲：黎小田｜05 作詞：盧國沾　作曲：奧金寶　編曲：奧金寶｜06 作詞：盧國沾　作曲：林敏怡　編曲：林敏怡｜07 作詞：潘偉源　作曲：黎小田　編曲：黎小田｜08 作詞：鄭國江　作曲：林哲司　編曲：趙文海｜09 作詞：林敏驄　作曲：都倉俊一　編曲：奧金寶｜10 作詞：鄭國江　作曲：黎小田　編曲：黎小田｜11 作詞：盧國沾　作曲：黎小田　編曲：黎小田｜12 作詞：盧國沾　作曲：黎小田　編曲：黎小田｜

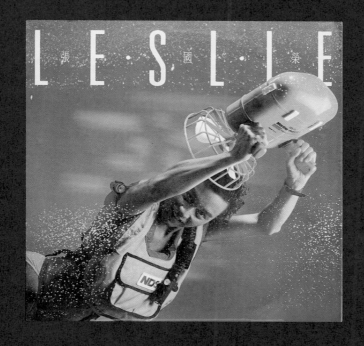

好多謝一天你改變了我　無言來奉獻
柔情常令我個心有愧

——Monica

　　關於這張唱片的名稱有很多不同的版本。有人稱專輯名為
Leslie，若果真如此，張國榮便有兩張專輯都是以自己的英文名命
名，唱片公司應該不會出現如此的「低級錯誤」。也有人用專輯大
熱作品把唱片命名為 *Monica*，還有人用專輯第一首歌《始終會行
運》來為其標識……直到向時任華星唱片負責人陳淑芬求證，才
知悉了華星唱片當年設計專輯名稱時的精巧創意——將張國榮英
文名的每個字母之間加入用來間隔的中圓點，也就是 *L·E·S·L·I·E*。

　　這張專輯曲風多元，製作精良，首首皆為經典——有跳躍動
感的 *Monica*、*H₂O*，有浪漫淒美的《儂本多情》、《不怕寂寞》，亦
有溫暖甜蜜的《柔情蜜意》、《一盞小明燈》，還收錄了大熱影視劇
的主題曲和插曲，如《始終會行運》、《緣份》、《全身都是愛》等。

　　因為華星唱片擁有得天獨厚的日本版權資源優勢（陳淑芬和日
本版權公司合作，代理了大量日本優秀作品的翻唱版權，*L·E·S·L·I·E*
呈現出當年流行的東洋時尚特質，其中五首日本流行音樂翻唱作品
延續著從《風繼續吹》開始，讓張國榮在香港歌壇頗為受益的日式
曲風。除了主打歌 *Monica* 翻唱自吉川晃司的金曲《モニカ》之外，
哥哥在這張專輯中還致敬了其他一些優秀的日本流行歌手，如勁歌
H₂O 翻唱自日本殿堂級歌手澤田研二的作品。和吉川晃司一樣，澤
田研二也非常有魅力，其塑造的前衛形象被香港的當紅巨星們爭相
模仿，林子祥更以一首《澤田研二》直抒胸臆。《誰負了誰》翻唱
的是清水宏次郎的作品，《藍色憂鬱》的原曲是都倉俊一作曲、鄉
裕美詮釋的《ほっといてくね》（《別管我》）……

　　從某種意義上說，*L·E·S·L·I·E* 是一張改變了香港歌迷審美習慣

的唱片。在此之前，香港歌壇流行的幾乎都是中、慢板的情歌，排行榜上充斥著中規中矩、多以旋律見長的流行作品。即使有快歌，也沒能引發集體性的審美追捧。*Monica* 的出現改變了這一切——歌曲節奏強烈，旋律簡單上口，經由張國榮性感醇厚的嗓音以及熾熱的情感詮釋，輔以他的獨創舞步，舉手投足間將對戀人的不捨與歉疚表現得淋漓盡致。可以說，張國榮的特別演繹使 *Monica* 成為香港歌壇乃至華語歌壇的經典。這首歌當年的躥紅程度，用摧枯拉朽形容絲毫不為過。而 *Monica* 也為張國榮確立了 20 世紀 80 年代勁歌熱舞的路線，並奠定了他在香港樂壇的地位——從此成為可以與譚詠麟分庭抗禮的天王巨星，「譚張爭霸」的格局正由此形成……

張國榮似乎也格外喜歡 *L·E·S·L·I·E* 中的作品，這張令他大紅大紫的專輯，至少有一半歌曲是他日後演唱會曲目單的常客——*Monica* 自不用說，《儂本多情》在「熱 • 情演唱會」上的深情演唱是對它最好的注解。除此之外，經典勁歌 H_2O 和《藍色憂鬱》是必不可少的唱跳作品，哥哥完美的現場詮釋在「跨越 97 演唱會」上即可見一斑；《柔情蜜意》和《不怕寂寞》也都是他分外鍾情的遺珠。

◎　經典曲目

Monica 的成功得益於兩位幕後功臣，第一位是陳淑芬。當年策劃專輯 *L·E·S·L·I·E* 時，陳淑芬帶張國榮參加日本東京音樂節，兩人現場觀看了吉川晃司的表演。演出過程中，張國榮即被《モニカ》這首東洋勁歌動感的旋律吸引，決定翻唱；而當吉川晃司用一個後空翻結束表演時，陳淑芬與張國榮更是被這首歌賦予舞台的強大氣場深深折服。此後，陳淑芬動用了全部資源，終於在 *L·E·S·L·I·E* 發行前拿到了 *Monica* 的翻唱版權。另一位幕後功臣是音樂人黎彼

得，他為 *Monica* 創作中文歌詞時剛剛失戀，偏偏製作人黎小田又要他寫一首開心的快歌，於是黎彼得獨闢蹊徑，寫出了一個男人失去愛人追悔莫及的吶喊與心酸。

Monica 打破了香港樂壇抒情作品佔據主流的格局，張國榮以充滿青春激情的演繹為歌曲平添異彩，掀起了香港樂壇勁歌熱舞的風潮，在業界及公眾中都影響深遠，稱其為粵語勁歌的鼻祖亦不為過。這首歌曾榮獲 1984 年香港十大中文金曲及十大勁歌金曲獎，並在 1999 年獲得第 22 屆十大中文金曲獎 20 世紀百年十大金曲獎。

◎ 收藏指南

專輯的高銷量，對應的自然是日後收藏市場的市值疲軟。*L·E·S·L·I·E* 在當下的二手唱片市場屬物美價廉的搶手貨，適合剛剛「入坑」的哥迷收藏、聆聽。值得一提的是，這張專輯開香港樂壇「圖案膠」版本之先河，華星此舉引發了香港歌手發行「畫碟」的風潮。因此與 *L·E·S·L·I·E* 黑膠版本幾百元的白菜價形成反差，這張經典首版圖案膠成為價值不菲的收藏珍品。

L·E·S·L·I·E 的錄音帶版本有黑色帶體和白色帶體兩種，首版 CD 介質為東芝 1A1 TO 版，是張國榮華星時期東芝版唱片中較為昂貴的一張。

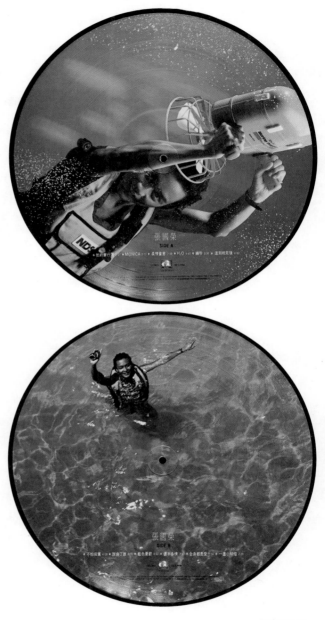

張國榮
SIDE A

張國榮
SIDE B

圖案膠兩面

張國榮的一片痴

《張國榮的一片痴》（慣用名《一片痴》）是哥哥在華星唱片發行的第二張專輯，相比第一張《風繼續吹》遜色不少，畢竟 12 首歌曲多是未被後者收錄的作品。其中，《情自困》是張國榮獨立作詞的第一首歌。除了創作才情初現，哥哥對勁歌的演繹能力也在這張專輯中得以彰顯。

專輯名稱　張國榮的一片痴

唱片編號　CAL-03-1009（黑膠）、CAL-03-1009C（錄音帶）

發行時間　1983 年 10 月 25 日

發行公司　華星唱片

唱片銷量　不詳

專輯類型　錄音室專輯

首版介質　黑膠、錄音帶

製作人　黎小田

Ⓢ〔●●●○○〕

Ⓒ〔●●●○○〕

Ⓥ〔●●○○○〕

01 作詞：鄭國江　作曲：黎小田　編曲：黎小田｜02 作詞：鄧偉雄　作曲：黎小田　編曲：趙文海｜03 作詞：何重立、何重恩　作曲：趙文海　編曲：趙文海｜04 作詞：鄭國江　作曲：黎小田　編曲：林敏怡｜05 作詞：林敏聰　作曲：林敏怡　編曲：林敏怡｜06 作詞：張國榮　作曲：徐日勤　編曲：徐日勤｜07 作詞：林敏聰　作曲：網倉一也　編曲：徐日勤｜08 作詞：林敏聰　作曲：濱田省吾　編曲：徐日勤｜09 作詞：鄭國江　作曲：黎小田　編曲：黎小田｜10 作詞：鄭國江　作曲：Mitsuo Hagita　編曲：許錫雄｜11 作詞：鄭國江　作曲：周聰　編曲：趙文海｜12 作詞：鄭國江　作曲：黎小田　編曲：黎小田｜

張國榮的一片痴⋯

可會知
在我的心中你是那樣美
可會知
存在我心裡的一片痴

——《一片痴》

《風繼續吹》的斐然成績讓華星大為振奮，為了趁熱打鐵，華星決定儘快為張國榮推出下一張專輯。《一片痴》中收錄的大部分作品都是製作《風繼續吹》時挑選好的，因此說這張專輯是《風繼續吹》的續篇並不為過。

值得一提的是，或許有很多哥迷並不熟悉這張唱片所收錄的歌曲，卻對其封面上哥哥風度翩翩、官仔骨骨的帥氣造型印象深刻。

整張專輯透著濃濃的古風俠氣，而主打歌《一片痴》則呈現出傳統老派的時代感。此時的張國榮年輕氣盛，細膩敏感，滿懷希望，這首深情之作被他演繹得纏綿悅耳，成為他在華星時期的經典之一，後多次被晚輩翻唱。作為歌手，兼有深情和唱功者不在少數，但可以像哥哥這樣將形象氣質和演唱功力完美融合，把平實的曲調唱得風生水起者，寥寥無幾。

儘管《一片痴》被《風繼續吹》蓋過了風頭，但這張大碟依舊是哥哥歌唱生涯的重要節點——在華星的歲月裡，他的歌亦快亦慢，而正是在這張專輯中勁歌的嘗試，讓他拓展了自己多元化的舞台風格，成為「香港歌壇第一位全方位男歌手」。這一時期的張國榮聲線仍顯單薄，唱功亦有些稚嫩，對歌曲的演繹總會在不經意間夾雜著青春的氣息與另類的不羈，一如專輯的封套設計，一個英俊的青年站在憂鬱的藍色背景中。

或許是外在太過奪目，張國榮的創作才情往往被忽略，他會作曲，能填詞，這張專輯中的《情自困》就是他首度發表的獨立填

詞作品。歌詞藉夕陽、街燈、燭光抒情，充滿哀傷的意境，文字運用簡潔利落，真摯感人，凸顯哥哥在語言表述上的自我風格。

值得一提的是，《一片痴》記錄著哥哥和黎小田先生的親密合作——專輯中近半數都是黎小田譜曲的作品。從《風繼續吹》合作最多的顧嘉煇到黎小田，兩位香港教父級音樂大師的加持為張國榮的星途鋪平了道路。不得不說，華星旗下的張國榮、梅艷芳之所以能夠成為獨領風騷的港樂代表，作為音樂總監的黎小田功不可沒。彼時，香港歌壇沒有嚴格意義上的「製作人」概念，多以「監製」、「音樂總監」來體現，而黎小田當年除了是位金牌監製，還身兼作曲、指揮、配器、錄音等數職。

張國榮與黎小田相識於1977年麗的電視舉行的亞洲歌唱比賽，當時張國榮是參賽者，黎小田是大賽的音樂總監。在黎小田的出色編曲下，張國榮拿到了大賽亞軍。其實哥哥在寶麗多時期便開始演唱黎小田的作品，雖未因此走紅，卻不妨礙兩人結為好友。張國榮轉投華星後的首張唱片《風繼續吹》即由黎小田操刀製作，哥哥憑藉同名主打歌一炮而紅。自此之後，黎小田為張國榮量身打造了很多作品，幾乎每一首都膾炙人口。黎小田把張國榮那原本略顯輕佻的高音調改為唇齒間性感流淌的中音，發掘了他的「儂本多情」，也賦予了他「黑色午夜」般奔放不羈的「烈火青春」。

在這些黎小田作曲的歌曲中，他與詞作者鄭國江的「雙劍合璧」同樣為張國榮立足歌壇起到了保駕護航的作用。比如《迷路》，哪怕稱不上經典金曲，聽來依然令人心動不已。

除黎小田之外，專輯《一片痴》的創作者中還出現了另一位音樂大師周聰的名字。周聰1931年生於廣州，香港播音員、作曲家及填詞人，被譽為「播音皇帝」、「播音王子」。他能作曲，能作詞，能演唱，開風氣卻不為師，被黃霑尊稱為「粵語流行曲之父」。周聰的作品在20世紀五六十年代頗受歡迎，專輯《一片痴》中《無膽入情關》的原曲曾被誤認為傳統童謠，實際上則是周聰創

作並演唱的《一枝竹仔》。

鮮為人知的是，周聰也是張國榮演藝生涯的幕後推手——哥哥入行初期多出演配角，且角色不甚討好，正是周聰向好友、《鼓手》導演楊權推薦，他才有了演藝人生中的第一部電影代表作。

當下，我們在緬懷哥哥的同時，也不應忘記這些為他辛苦付出的伯樂。

◎　經典曲目

除了主打歌《一片痴》，專輯中最為哥迷記掛的作品非《戀愛交叉》莫屬。可以看出，哥哥也十分中意這首動感十足的勁歌，日後經常把它放到演唱會的串燒表演中。而這首歌曲 MV 的女主角，是後來走諧星路線的香港影星吳君如。

◎　收藏指南

較之《風繼續吹》，《一片痴》的銷量不甚理想，無論黑膠還是錄音帶都存量不多。首版黑膠和錄音帶於 1983 年發行，黑膠內頁設計極具巧思——每一首歌詞都以一張書籤的形式呈現，在香港樂壇實屬首創。《風繼續吹》的大賣讓《一片痴》獲得商業廣告投放，宣傳性質的某電池廣告出現在專輯當中。

和日本 1989 年就發行了《風繼續吹》的東芝 1A1 TO 版 CD 相比，專輯《一片痴》直到 2004 年才被華星首次 CD 化，發行的 DSD（Direct Stream Digital，直接比特流數字編碼）版可以算作首版。需要注意的是，這張專輯從未發行過東芝 TO 版，市面上銷售的都是高仿自製品。

黑膠內頁

風繼續吹

《風繼續吹》是張國榮轉投華星唱片後的第一張專輯，也是他唱響歌壇的成名之作。首版香港發行超過三萬張，全亞洲銷量超過五萬張，成為張國榮音樂生涯的首張金唱片。其中收錄的由顧嘉輝與鄭國江聯手創作的《人生的鼓手》、《默默向上游》、《我要逆風去》被譽為「勵志三部曲」。同時，張國榮的個人創作也出現在專輯中。自此，哥哥開啟了他的巨星生涯……

專輯名稱　風繼續吹

唱片編號　CAL-03-1004（黑膠）、CAL-03-1004C（錄音帶）

發行時間　1983 年 5 月 1 日

發行公司　華星唱片

唱片銷量　全亞洲超過 5 萬張

專輯類型　錄音室專輯

首版介質　黑膠、錄音帶

製作人　黎小田

Ⓢ〔●●●●○〕

Ⓒ〔●●●●○〕

Ⓥ〔●●●●○〕

01 作詞：鄭國江　作曲：宇崎龍童　編曲：徐日勤 | **02** 作詞：鄭國江　作曲：黎小田　編曲：黎小田 | **03** 作詞：張國榮、何重立　作曲：John Henly/Sonny Limbo/Bertie Higgins　編曲：黎小田 | **04** 作詞：石朗（林敏驄）　作曲：濱田省吾　編曲：奧金寶 | **05** 作詞：鄭國江　作曲：黎小田　編曲：黎小田 | **06** 作詞：石朗（林敏驄）　作曲：林敏怡　編曲：林敏怡 | **07** 作詞：黃霑　作曲：顧嘉輝　編曲：奧金寶 | **08** 作詞：黎彼得　作曲：R. Heatlie　編曲：徐日勤 | **09** 作詞：鄭國江　作曲：David Foster/Peter Cetera　編曲：徐日勤 | **10** 作詞：鄭國江　作曲：顧嘉輝　編曲：顧嘉輝 | **11** 作詞：鄭國江　作曲：顧嘉輝　編曲：顧嘉輝 | **12** 作詞：鄭國江　作曲：顧嘉輝　編曲：顧嘉輝 |

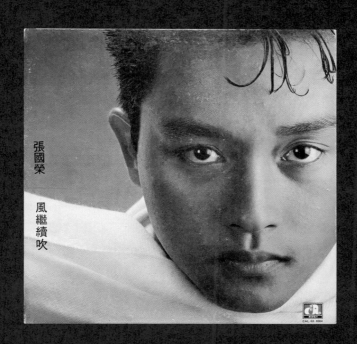

張國榮

風繼續吹

要將憂鬱苦痛洗去
柔情蜜意我願記取
要強忍離情淚
未許它向下垂

——《風繼續吹》

儘管張國榮的歌唱事業起步於 1977 年的 *I Like Dreamin'*，但很多人直到 1983 年才通過《風繼續吹》真正認識他。這一年，注定要載入香港樂壇的史冊——譚詠麟制霸四方，奠定「一哥」地位；陳百強憑藉半英文半粵語的創作專輯一炮而紅，成為風靡全港的青少年偶像；一張專輯改變了張國榮的演藝生涯，顛覆了大眾對華語歌壇的刻板印象，請謹記，專輯名稱——《風繼續吹》。

1983 年可謂張國榮音樂人生和演藝事業的分水嶺，此前寶麗多時期的種種艱辛坎坷沒有令他氣餒，從甩賣《情人箭》的噩夢中驚醒，從角色叛逆而被人輕視的尷尬中解脫，告別心灰意冷的張國榮走上了他全新的音樂征程——和陳淑芬結緣，加盟華星，開始在歌壇大展拳腳。

前兩張專輯石沉大海，張國榮消沉過，但他從未言棄。苦苦堅持下，哥哥終於得到華星唱片御用音樂人黎小田的青睞。為了打造這位華星新秀，黎小田不僅親自擔任《風繼續吹》專輯的製作人，更祭出自己為愛妻創作的歌曲《緣份有幾多》，而同樣出自黎小田之手的《那一記耳光》也憑藉輕快俏皮、活潑流暢的旋律為哥迷所鍾愛。

這張錄製於 1982 年的唱片，幕後陣容會集了華星唱片的全部製作精英，顧嘉煇、黎小田、黃霑、鄭國江、林敏怡、徐日勤等香港詞曲大家的加持，為唱片提供了質量保證。值得一提的是，港樂一代天驕「煇黃」聯袂，為哥哥創作了《讓我飛》。張國榮被港視

選派代表香港參加第一屆夏威夷音樂節，演唱的正是這首歌曲，美國方面曾多次與華星接觸，希望將此曲填上英文歌詞出版。這首歌的 MV 也是張國榮出道後的首支 MV。

據說，當時香港填詞界大腕鄭國江受邀為張國榮主演的電影《鼓手》的主題曲填詞，鄭國江一首歌 3,000 港元的填詞費令剛剛成立的唱片公司望而卻步，於是張國榮親自與鄭國江交流，並用真誠打動了對方，鄭國江慷慨表示可以只收取半價報酬。然而唱片公司依然不肯接受，欲找其他填詞人取代鄭國江。最終，在哥哥的不懈堅持下，人善又識人的鄭國江決定繼續降價為其創作，歌迷才得以在《風繼續吹》中欣賞到包括電影《鼓手》的主題曲在內的七首鄭國江的作品，不僅成就了其中的「勵志三部曲」，專輯概念的統一性也由此得到保證。

作為加盟新東家華星唱片的首張成績單，《風繼續吹》對於張國榮而言有著非同尋常的意義。為了告別此前被人詬病的「雞仔聲」，哥哥不分日夜地聆聽許冠傑、林子祥、關正傑、羅文等前輩的唱片，揣摩他們的演唱優點。可以說，事業的挫敗和生活的歷練帶給張國榮的滄桑與落寞，恰好和《風繼續吹》的基調不謀而合。

◎　經典曲目

專輯同名主打歌從電影《縱橫四海》中響起，張國榮身穿高領毛衣伏在欄杆上，海風吹著他的劉海，眼中盡是瀟灑與淡然——每一幀畫面和每一句台詞，都叩擊著觀眾的心弦……

《風繼續吹》的前奏延續彼時香港懷舊音樂的一貫風格，充滿 20 世紀時代曲獨有的年代感和意境。這首歌改編自日本歌手山口百惠的《再見的彼端》，是她告別歌壇的點題作品。宇崎龍童譜出的旋律低回婉轉，鄭國江填寫的中文歌詞通過張國榮的細膩演繹，於

平淡和坦然中流露無奈與哀愁，那份濃情繾綣直透聽者耳中，曲盡意不盡。

《風繼續吹》淒美沉鬱的意境，也奠定了張國榮日後演繹慢歌的風格，歌名中的「風」字，更成為他音樂生涯的一個標誌性符號。

《片段》是一首張國榮的經典遺珠，翻唱自金曲 Casablanca（《卡薩布蘭卡》），原唱 Bertie Higgins 在 1982 年看過同名電影後，創作並演唱了這首動人的情歌。與原曲相比，張國榮以磁性低沉的聲線將懷舊、追憶、思念的複雜情緒表達得淋漓盡致，唱出了無奈傷感的離人心聲。

◎　收藏指南

張國榮加盟華星唱片後，專輯在音樂製作和包裝設計上都較寶麗多時期有了大幅提升。《風繼續吹》在唱片封套的裝幀設計上首次採用對開形式，除了海報和歌詞內頁之外，還設計了精美的信紙作為附贈品，使其成為張國榮華星時期最具收藏價值的粵語專輯。

1989 年，《風繼續吹》的 CD 版本在日本發行，也就是東芝 1A1 TO 版，並延續多有附贈的傳統——前 12 首歌與黑膠版本相同，後增加了專輯《一片痴》中的四首歌曲《一片痴》、《戀愛交叉》、《愛情路裡》、《闖進新領域》。

1995 年，華星唱片發行了《風繼續吹》的港版 CD，曲目與 1989 年的日版相同，封面則使用了黑膠版本的封面，封底卻忘記增印《一片痴》中的四首歌曲。

一如哥哥在寶麗多初期發行的歌曲收錄在兩張《多多寶麗多》合輯中，他加盟華星後首次正式發行的作品，其實是收錄在合輯《430 穿梭機》（錄音帶，發行於 1982 年 12 月）中的兩首兒歌——鄭國江作詞、顧嘉煇作曲的少兒節目《430 穿梭機》的同名主題曲（原唱林子祥），和鄭國江作詞、小林亞星作曲的動畫片《宇宙大帝》

的同名港版主題曲。這兩首兒歌，後來還被收錄在華星於 1994 年發行的 CD 合輯《兒歌精選》及 2005 年發行的 CD 合輯《成人兒歌》中。張國榮的演繹別具個性，喜歡哥哥的朋友不妨照單全收。

左下｜《430 穿梭機》錄音帶
上｜《成人兒歌》CD 合輯
右下｜《兒歌精選》CD 合輯

情人箭

張國榮音樂生涯的第一張粵語大碟，多為電視劇的主題曲或插曲。值得一提的是，這張唱片致敬了多位優秀歌手，可視為除經典的 *Salute* 之外，張國榮的另一張翻唱專輯。

專輯名稱　情人箭

唱片編號　2427323（黑膠）、3225323（錄音帶）

發行時間　1979 年 9 月 10 日

發行公司　寶麗多唱片

唱片銷量　全亞洲 5,000 餘張

專輯類型　錄音室專輯

首版介質　黑膠、錄音帶

製作人　鄧錫泉、關維麟、J. Herbert

S〔●●○○○〕

C〔●●●●○〕

V〔●●●●○〕

01 作詞：盧國沾　作曲：Hunter-Keller　原唱：Eruption｜02 作詞：盧國沾　作曲：David Gates｜03 作詞：盧國沾　作曲：于粦　原唱：李龍基｜04 作詞：盧國沾　作曲：黎小田　原唱：關正傑｜05 作詞：黃霑　作曲：顧嘉煇　原唱：徐小鳳｜06 作詞：詹惠風　作曲：黎小田｜07 作詞：簫笙　作曲：黎小田｜08 作詞：盧國沾　作曲：Gregory Carroll/Doris Payne｜09 作詞：鄭國江　作曲：大野克夫｜10 作詞、作曲：奧金寶、A. Morris｜11 作詞：葉紹德　作曲：于粦｜12 作詞：盧國沾　作曲：顧嘉煇　原唱：鄭少秋｜

輕身既衫甘先正規
揸起隻梳梳俾你睇
我既扮相標準油脂仔

——《油脂熱潮》

隨著粵語歌時代的到來，1979 年，張國榮迎來了自己在寶麗多時期的第一張粵語專輯，也是他在寶麗多的最後一張專輯。

因為第一張 EP 和第一張英文大碟均反響欠佳，此張《情人箭》專輯，帶著明顯向市場屈服的意味。寶麗多在選曲上花足了心思，然而事與願違，很多歌曲即便搭上了當時熱播電視劇或是熱門社會現象的便車，也沒能挽救張國榮的專輯一直以來在市場上的頹勢。

《情人箭》整張專輯的歌曲排列順序呈現出一股濃濃的古早港味，12 首歌類型多樣——有反映當時流行風潮的《油脂熱潮》，有「穩中求勝」的電視劇主題曲如《浣花洗劍錄》、《追族》、《情人箭》、《沈勝衣》，也有翻唱自 20 世紀 70 年代香港樂壇中流砥柱關正傑、徐小鳳、鄭少秋的《變色龍》、《大亨》、《大報復》。寶麗多的名曲翻唱策略，一方面是為了順應市場，製造話題，另一方面或許是劍走偏鋒，為還是新人的張國榮找尋突破口。

《情人箭》的幕後陣容包括黃霑、黎小田、盧國沾、鄭國江、顧嘉煇等，這儼然是香港樂壇彼時幕後大咖的半壁江山，他們的加持仍未能使《情人箭》一炮而紅，不得不說是一種遺憾。

專輯中的《變色龍》是黎小田與盧國沾這對黃金組合的通力之作，主題是面對生命中的種種變數要自我調整，笑望人生。然而，張國榮對這首作品的詮釋並未引發歌壇反響，他稚嫩的嗓音和淺顯的閱歷根本承載不了這首歌應有的厚度，與其怨天尤人，不如說這或許是時間對他的歷練與考驗。

徐小鳳版的《大亨》可謂珠玉在前，她唱出了「大亨」這一主

人公在獲得成功和榮譽後對生命的慨歎和感悟。反觀張國榮在《情人箭》中的呈現，不僅編曲毫無氣勢，他青澀的嗓音也過於單薄。要知道當年哥哥只有 23 歲，致敬前輩小鳳姐的經典力不從心倒也情有可原。相信假以時日，他一定可以把這首作品演繹得迴腸盪氣、唏噓感人。然而，在張國榮日後的星途中，再不見《大亨》與《變色龍》。

《浣花洗劍錄》則是香港老歌手李龍基首唱、和《小李飛刀》齊名的經典時代曲，盧國沾為這兩首歌的填詞也頗為相似。而且，這首歌作為張國榮主演的首部古裝電視連續劇的主題曲，可謂佔盡天時地利人和。然而，最終的呈現卻格外尷尬——無論是編曲、旋律，還是張國榮的唱腔，似乎都在有意無意地模仿著前一年羅文對《小李飛刀》的駕馭……此時的張國榮並沒有形成日後的標籤化風格，除了《浣花洗劍錄》，《沈勝衣》也被樂評人和歌迷指出有模仿羅文的痕跡——傳統香港劇集主題曲往往帶有粵曲小調的唱腔。

張國榮對《情人箭》這張專輯的駕馭，在字正腔圓的羅文式古典唱法的基礎上，加入了一點個性化的「小拐彎」，雖不及羅文、關正傑等前輩成熟大氣，卻也帶著青澀的稚氣與可愛。作為一張有著香港大時代色彩的流行音樂專輯，《情人箭》並不能代表張國榮的演唱特質，更不是大多數哥迷所鍾愛的「哥哥 style」，但它切實反映了張國榮破繭成蝶前的真實狀態，仍值得認真聆聽，悉心收藏。

其實，即便我們當下再愛張國榮，也無須為他在寶麗多時期的生不逢時感到委屈——拋開前兩張英文作品，寶麗多至少在《情人箭》這張專輯的製作上為他網羅了最好的資源。主持、唱歌、演戲多棲發展的張國榮面對公司的鼎力加持，按理說想不紅都難，可惜，他就是沒紅，《情人箭》甚至讓世人聽到了最「糟糕」的張國榮。幸運的是，歷經事業的挫折和生活的風浪，張國榮的渾厚嗓音

和天王氣質，終於在下一張偉大的專輯《風繼續吹》中得以顯現，並一發不可收拾。

◎　經典曲目

顯而易見，作為《情人箭》專輯的第一首歌，《油脂熱潮》是為迎合彼時年輕人的時髦話題而設計。

這首歌的歌詞所記錄的是 20 世紀 70 年代末期，香港的年輕人愛看的電影《油脂》和愛用的油脂化妝品。而翻唱英文歌曲 One Way Ticket（《單程車票》），更是為這首歌上了「雙保險」。

可惜，雖然歌中唱道「油脂女、油脂仔，時勢所趨，輪到我執位」，但當時離張國榮「執位」的日子還很遙遠。以後來張國榮在演藝圈的地位回看這首《油脂熱潮》，難免令人忍俊不禁，感慨天王原來曾有這樣一面。

◎　收藏指南

張國榮在寶麗多時期的三張唱片，由於時間久遠、發行量少，而今都有不錯的市值。《情人箭》亦有台灣黑膠版，值得收藏。

2003 年 5 月 7 日，環球唱片再版張國榮的早期專輯，推出了內含 Daydreamin' 和《情人箭》的紙盒 2CD 套裝版。2004 年，環球唱片再度發行《情人箭》，依然延續老套路，採用圖案膠版本，成為市場熱點。

《情人箭》徹底結束了張國榮與寶麗多的三年「蜜月期」，口碑與唱片銷量的慘淡直接導致了他被公司擱置，繼而從樂壇銷聲匿跡數年。1982 年，張國榮在香港香滿樓餐廳遇到日後的「貴人」陳淑芬，才得以結緣華星唱片，憑藉《風繼續吹》一戰成名。而翻唱方面，直到十年之後的 1989 年，哥哥才憑藉香港流行音樂史上

最偉大的翻唱專輯 Salute 打了個漂亮的翻身仗。因此有人說,從默默無聞到脫穎而出,即便是張國榮也要用十年時間⋯⋯

　　若想聆聽生動還原的張國榮在「油脂熱潮」下的青澀聲線,《情人箭》的黑膠甚至是錄音帶都是不錯的選擇。其中錄音帶版因發行數量稀少,近年來身價暴漲,二手市場價格已經超越首版黑膠。

上｜香港版黑膠內頁
下｜台灣版黑膠

211

DAYDREAMIN'

01	Daydreamer
02	We Are All Alone
03	Even Now
04	Before My Heart Finds Out
05	Good Morning Sorrow
06	Undercover Angel
07	I Like Dreamin'
08	I Need You
09	You Made Me Believe In Magic
10	Just The Way You Are
11	(A) Little Bit More
12	Pistol Packin' Melody

張國榮音樂生涯的首張大碟,也是他唯一一張英文專輯。

專輯名稱　Daydreamin'

唱片編號　2427016(黑膠)、3225016(錄音帶)

發行時間　1978 年 1 月

發行公司　寶麗多唱片

唱片銷量　全香港 600 張

專輯類型　錄音室專輯

首版介質　黑膠、錄音帶

製作人　J. Herbert

S〔●●◐○○〕

C〔●●●●●〕

V〔●●●●●〕

01 作詞、作曲:Terry Dempsey | 02 作詞、作曲:Boz Scaggs | 03 作詞:Manilow　作曲:Panzer | 04 作詞、作曲:Randy Goodrum | 05 作詞:H. Moss　作曲:Inaba Akira | 06 作詞、作曲:Alan O'Day | 07 作詞、作曲:Kenny Nolan | 08 作詞、作曲:Beckley | 09 作詞、作曲:Len Boone | 10 作詞、作曲:Billy Joel | 11 作詞、作曲:Bobby Gosh | 12 作詞、作曲:Randy Edelman |

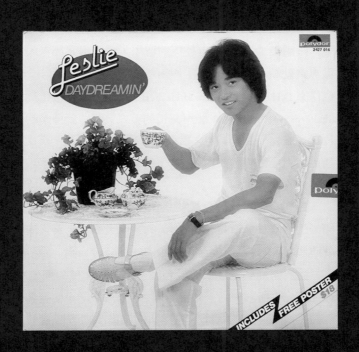

I remember April
When the sun was in the sky
And love was burning in your eyes
Nothing in the world could bother me

——*Daydreamer*

　　張國榮 13 歲時獨自赴英國留學，中學畢業後考入利茲大學紡織專業就讀，出於對英語文學的喜愛，他專修了自己最喜歡的兩位作家 D.H. 勞倫斯（David Herbert Lawrence）和莎士比亞（William Shakespeare）的作品，能用純正的英式英語背誦莎翁的長詩及劇本片段。據說「張國榮的文學水平超過中文系學生，英文水平超過普通英國人」。放眼當年甚至當下的華語歌壇，擁有張國榮般動聽純正英音的歌手寥寥。

　　長期身居海外的生活背景和由此培養出的審美習慣，正是張國榮的歌壇試水單曲 EP 及出道的首張大碟皆用英文演繹的原因，就連他本人的名字用的都是英文名 Leslie。

　　由於家庭廣泛接觸社會名流，加之本人長相英俊——就像日後倪匡先生所形容的「眉目如畫」，張國榮從小便有著十足的貴族氣質。縱觀哥哥的藝術生涯，他的確很少唱苦情歌，也幾乎未演過社會底層的小人物。在他的首張正式專輯 *Daydreamin'* 裡，這種貴族氣質便初步顯現。客觀評價，這張專輯水準平平，甚至可以用不盡如人意來形容。當年的港樂市場，英文歌是主流價值觀的體現，寶麗多的製作策略顯然是為了迎合市場。儘管製作保守，*Daydreamin'* 還是盡顯哥哥的貴族氣質和清新的少男情懷。

　　專輯中的歌，乍聽起來會覺得是他人在演繹，那聲線似乎不屬於我們熟悉的厚重深情的張國榮。就連哥哥本人日後也表示，*Daydreamin'* 製作並不成熟，甚至自嘲當時的聲音是「雞仔聲」。但在鍾情於他的哥迷看來，那時的演唱即便不動人，也依然動聽。

總而言之，張國榮在 *Daydreamin'* 中的聲音表現青澀單薄，和他成熟時期的低沉婉轉完全不可同日而語；在感情注入方面，同樣沒有他後來的蝕骨情深。因此，首張專輯遇冷也就不足為奇了。畢竟，那時的張國榮還不叫哥哥，還不是舞台上那個華麗的王者。但無論如何不起眼，*Daydreamin'* 還是讓哥迷接收到了少年不識愁滋味的張國榮在 20 世紀 70 年代末期的少男心事。

遺憾的是，在後來大紅大紫的歲月裡，張國榮幾乎從未在公開場合演唱這張專輯中的歌曲。這或許是出於當年唱片銷量的考慮，或許是對那個時代的遺漏與錯失，又或許好的事物只有小部分人欣賞才更顯彌足珍貴。

避開那些有口皆碑的熱門歌曲的「紛擾」，當下，我們重新聆聽哥哥的首張專輯，仍可深切感知這張被很多人遺忘的作品中所流露出的真摯和清純……

◎　經典曲目

整張專輯的 12 首歌盡是少男心事的寫照，開篇 *Daydreamer* 便是一首少男渴望愛情的小清新作品。這首歌鼓點節奏輕盈，高潮部分僅輔以少量的電子樂稍稍強化情緒，張國榮的唱腔矜貴中透著些許「匠氣」，這一特點也在他日後的作品中有所延續。

Daydreamin' 歌曲類型混雜，風格不一，年輕的張國榮便能夠輕鬆駕馭。此時他的高音有點「悶」，或許就是他所謂的「雞仔聲」。然而這並不能掩蓋他唱腔的特色及這些歌曲較好的完成度帶給聽者的愉悅與享受。

◎　收藏指南

Daydreamin' 雖然沒有太高的製作水準，但專輯選曲依然充滿誠

意，可惜大眾並不買賬，這張專輯曾被以每張一港元的價格賤賣，對於貴氣的張少爺而言無疑是一個沉重的打擊。日後據張國榮回憶，他出道初期在酒吧演出時，拋下舞台的帽子都會被觀眾原樣扔回來……彼時那些對哥哥不屑一顧的聽眾，或許很難想到他將會成為叱吒華人世界的歌者、驚艷於世的演員，成為不朽香江名句中光輝的一頁。

有些諷刺的是，除了張國榮的第一張 EP *I Like Dreamin'* 之外，*Daydreamin'* 的收藏價值而今漸漸顯現。某種程度上，這要歸功於它當年有限的全港 600 張銷量。

這張唱片的封面很受哥迷青睞——坐在椅子上的哥哥一手端著咖啡杯，一手自然地搭在腿上，他旁邊的小圓桌以一瓶插花作為點綴。和日後時尚迷人、舉重若輕的巨星風采不同，初涉歌壇的張國榮走的是保守優雅、文靜帥氣的「小鮮肉」路線。在 *Daydreamin'* 的黑膠唱片中，除了歌詞內頁，還附贈一張哥哥的巨幅寫真海報，這張唱片當下能夠價值萬金似乎也在情理之中。

2003 年，環球唱片以 CD 形式重新發行了 *Daydreamin'*，美中不足的是左右聲軌與黑膠相反，且左聲軌比右聲軌的音量偏大。2004 年，環球唱片推出這張專輯的復黑王版。十多年後，趁著黑膠回潮的趨勢，環球唱片又發行了 *Daydreamin'* 的圖案膠版本，依然受到追捧。

值得一提的是，*Daydreamin'* 的錄音帶版本售價不菲，甚至萬元難求！作為張國榮第一張正式發行的立體聲錄音帶，*Daydreamin'* 錄音帶版本的罕有程度甚至超越了這張專輯的首版黑膠。

I LIKE
DREAMIN'

01 I Like Dreamin'

02 Do You Wanna Make Love

03 Thank You（2006 年再版 CD）

04 凝望（2006 年再版 CD）

張國榮演藝生涯的第一張個人唱片，
也是最難收藏到的哥哥的唱片，這張
存世極少的 45 轉黑膠是哥哥所有唱
片中唯一一張七吋細碟。

專輯名稱	I Like Dreamin'
唱片編號	2076023
發行時間	1977 年 8 月 25 日
發行公司	寶麗多唱片
唱片銷量	全香港 500 張
專輯類型	錄音室 EP
首版介質	7 吋黑膠

S〔●●○○○〕

C〔●●●●●〕

V〔●●●●●〕

01 作詞、作曲：Kenny Nolan │ 02 作詞、作曲：Peter McCann │ 03 作詞、作曲：奧金寶、A. Morris │ 04 作詞：鄭國江　作曲：Anders Nelsson │

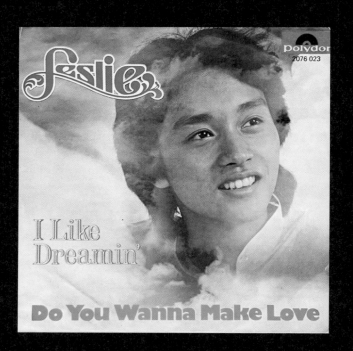

I like dreamin'
Cause dreamin' can make you mine

——*I Like Dreamin'*

　　張國榮音樂人生的起點，一定要從 1977 年說起⋯⋯

　　一位青澀俊朗的年輕人在 1977 年的亞洲歌唱大賽中過關斬將，最終以一首 *American Pie* 獲得亞軍。此時，張國榮 21 歲，頒獎時為他獻花的小朋友叫莫文蔚，時年七歲。這首 Don McLean 的歌時長八多分鐘，但是因為比賽時間限制，哥哥只唱了四分鐘，並對大賽評委、著名音樂人黎小田說，只唱一半會使歌曲「make no sense」（沒有感覺，失去了原汁原味），此舉使黎小田和在場的唱片公司星探對他刮目相看，不僅奠定了他進軍歌壇的基礎和信心，也為其贏得了寶麗金唱片公司前身——寶麗多唱片的一紙合約。至此，張國榮正式踏入歌壇。

　　值得一提的是，寶麗多唱片在 1977 年發行雜錦合輯《多多寶麗多》和《多多寶麗多第二集》，收錄了當年公司當家歌星的熱門金曲。在許冠英、許冠傑、陳麗斯、陳秋霞、鄧麗君、溫拿、李振輝（李小龍的弟弟）等全明星陣容中，便有一個日後熟悉、當年陌生的名字——Leslie！

　　初入歌壇的張國榮並沒有使用自己的中文名，直到 1979 年第一張粵語專輯《情人箭》發行前，他在華語歌壇的名號都是英文名 Leslie。《多多寶麗多》兩張合輯共收錄了哥哥的四首作品 *I Like Dreamin'*、*Do You Wanna Make Love*、*Undercover Angel*、*You Made Me Believe In Magic*，其中 *Do You Wanna Make Love* 可以算作哥哥演藝生涯發行的第一首歌。

　　在大牌雲集的雜錦合輯中初試啼聲之後，新秀歌手 Leslie 終於迎來了自己人生中的第一張個人唱片——寶麗多在 1977 年 8 月推

出的 45 轉黑膠 *I Like Dreamin'*，這是張國榮音樂之旅的第一站，也是其所有唱片中唯一一張七吋黑膠。

I Like Dreamin' 屬宣傳類型，被悄然擺上唱片店貨架之後，並沒有引發歌迷的關注。這張派台打榜的宣傳單曲唱片，也沒有得到彼時電台 DJ 的重視。*I Like Dreamin'* 有投石問路的性質，雖然張國榮已經在歌唱比賽中嶄露頭角，又與唱片公司的大牌歌手一同在合輯中亮相，但寶麗多對他在歌壇的發展前景尚存疑慮。而 *I Like Dreamin'* 也沒有製造太多的宣傳聲浪，嚴格來講，這不是一張正規標準的個人大碟，所以這樣的作品常被定義為「Polydor Promo」（寶麗多推銷唱片）。

不難發現，這張細碟收錄的英文歌 *I Like Dreamin'* 和 *Do You Wanna Make Love* 正是收錄於《多多寶麗多》合輯中的兩首。*Do You Wanna Make Love* 的原唱是 Peter McCann，這首歌也非平凡之作，曾在 1977 年拿到美國 Billboard Hot 100（百大熱門單曲榜）第五名，是一首當年被傳唱一時的熱門口水歌。

2006 年 3 月，環球唱片發行了 *I Like Dreamin'* 的三吋 CD 限量版，是該專輯首次以 CD 形式出版。相比於 1977 年的首版，三吋 CD 增加收錄了兩首歌曲，一首是從未在張國榮的唱片中發行的《凝望》，另一首是曾收錄在 1978 年張國榮首張粵語專輯《情人箭》中的英文歌 *Thank You*。

2023 年 8 月，環球唱片沿用首版 45 轉七吋細碟形式，發行了 *I Like Dreamin'* 再版黑膠，一套三張，分別為黑膠、圖案膠、噴濺藍膠，限量帶編號，一經推出便成為哥迷關注的焦點。

客觀地講，張國榮第一張單曲唱片的演繹水準略顯稚嫩但絕不低劣，他的青澀演唱充滿青春的荷爾蒙氣息，一口標準流利的英音發聲清澈溫柔，讓哥迷受用不已。

◎　經典曲目

　　雖然很多哥迷對張國榮的這張歌壇試水作品並不熟悉，但不能掩蓋 *I Like Dreamin'* 這首單曲在當年的火爆真相。寶麗多唱片怎麼可能讓還是新人的張國榮翻唱一首默默無聞的英文歌？要知道，這首原本由 Kenny Nolan 演唱的歌曲曾在 1976 年雄霸 Billboard Hot 100。Kenny Nolan 還有一首張信哲翻唱過的招牌歌曲 *My Eyes Adored You*。張國榮的另一首勁歌金曲《熱辣辣》也翻唱自 Kenny Nolan（*Lady Marmalade*），也許用粵語詮釋這首法語歌不過癮，張國榮在日後的 live 舞台上，終於還原了原唱的那句法文……

◎　收藏指南

　　毋庸置疑，*I Like Dreamin'* 首版黑膠是流行音樂唱片收藏皇冠上最耀眼的那顆明珠。

　　由於張國榮當時是加盟不久的新秀歌手，寶麗多第一次為他推出個人唱片，只發行了 500 張，且銷量也不理想——全香港總銷量約 200 張，其他 300 張被扔進了香港的堆填區。稀缺的發行數量和遙遠的發行年代，讓這張細碟於今而言已是無價之寶，不可遇不可求。再加上它是張國榮的「初試啼聲」，其市場價值已不是數字可以衡量。放眼收藏領域，擁有這張作品的藏家屈指可數。

上｜《多多寶麗多》合輯是最早出現張國榮照片和英文名的實體唱片

下｜不同介質的 *I Like Dreamin'*（上左起依次為：日本產三吋 CD、首版黑膠、再版圖案膠、港產三吋 CD、再版噴濺藍膠、再版黑膠）

附：張國榮重要錄音室作品錄音帶

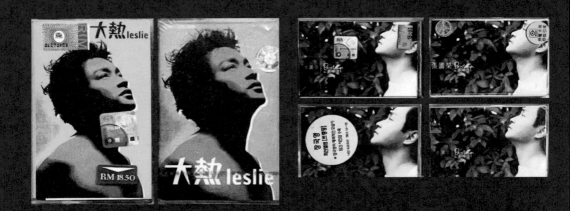

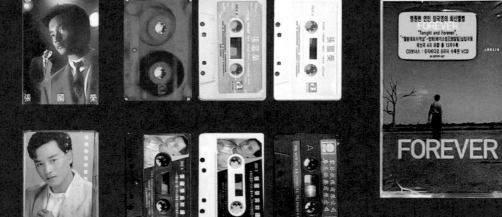

張國榮生前的錄音室作品中，除了首尾兩張 EP *I Like Dreamin'* 和 *Crossover*，其餘幾乎都有發行錄音帶版本。即使滾石時期和環球時期的作品首版未推出錄音帶介質，後期也有發行對應的新馬版、韓國版及中國內地引進版錄音帶。相比之下，張國榮寶麗多時期及滾石、環球時期的錄音帶，更具收藏價值。

我要與你跳出天際：

張國榮的混音 EP

梳理張國榮的音樂作品，迷你專輯（EP）同樣不容錯過。其中，混音作品特別是單獨發行的混音勁歌金曲，值得被系統整理。

在新藝寶時期，張國榮有五張混音 EP 作品——1987 年發行，收錄四首歌曲的 *Leslie Dance & Remix*（黑膠）；1988 年發行，收錄六首歌曲的 *Leslie Dance & Remix*（CD）；1988 年 12 月發行，收錄了四首歌曲的《Leslie Remix 行動》；1989 年發行，收錄了四首作品的 *Leslie Remix*；1990 年發行，*Leslie Collection Vol.1-3* 套裝中的 *Leslie Collection Vol.3*，這是一張在美國壓製的金碟唱片，價格不菲。

除此之外，哥哥 1989 年退出歌壇前還有四首混音版本的歌曲《黑色午夜》、*Monica*、《為你鍾情》、《風繼續吹》，收錄於華星唱片在他過檔到新東家並告別歌壇之後推出的精選合輯 *'90 New Mix + Hits Collection* 中。

20 世紀 80 年代初，張國榮的的士高舞曲 *Monica* 風靡一時，開啟了華語樂壇勁歌熱舞的時代。那時的香港，經濟繁榮，動感時尚，用混音的方式重新包裝歌手的經典作品形成一陣熱潮。

哥哥的勁歌和情歌都是哥迷的心頭摯愛，有人說「慢歌要聽張國榮，快歌更要聽張國榮」。如果你的青春正好綻放於 20 世紀 80 年代，那麼當年一定在夜店的舞池裡伴隨著哥哥性感的聲音搖擺過身體，畢竟，彼時的他是唱跳歌手、偶像派的代言人。就讓哥哥熱情火辣的勁歌金曲，帶我們穿越時空隧道，重回 20 世紀那如歌的年代……

LESLIE
COLLECTION
VOL.3

① 繼續跳舞（Body Mix）

② Hot Summer (Hot Mix)

③ 放蕩（Shake It Mix）

④ 側面（Nah Nah Mix）

新藝寶唱片出品的張國榮告別歌壇紀念金碟套裝（共三張），碟面極其精美，這也是哥哥為數不多在美國壓製的金碟唱片。其中 *Leslie Collection Vol.3* 為混音 EP。

專輯名稱	Leslie Collection Vol.3
發行時間	1990 年 6 月
發行公司	新藝寶唱片
專輯類型	錄音室混音 EP
首版介質	CD

LESLIE REMIX

01　側面（Remix Version）

02　偏心（Extended Version）

03　暴風一族（Remix Version）

04　偏心（LP Version）

這張混音 EP 黑膠與錄音帶版本
港產，CD 版本則以銀圈三吋形
限量發行，由西德壓片（內圈印
MADE IN W.GERMANY BY PDO，
刻碼是西德銀圈最早的版本，西德
圈版是所有海外版本中壓片質量
音質呈現最好的）。所收錄的四首
曲（其中一首是 LP 版本）中，《
心（Extended Version）》這一加長
本只在這張 EP 裡可見，非常耐聽

專輯名稱　Leslie Remix
發行時間　1989 年 5 月 15 日
發行公司　新藝寶唱片
專輯類型　錄音室混音 EP
首版介質　黑膠、錄音帶、CD

日本產三吋 CD

LESLIE REMIX 行動

這張 EP 收錄了香港電台《踏上公民路》節目的主題曲《共創真善美》——張國榮為公益活動量身打造的一首歌曲，這是這首歌首次被收錄在哥哥的唱片中。直到 2004 年，《共創真善美》才又被收錄在《鍾情張國榮》精選 CD 中。

2009 年，環球唱片推出了這張 EP 的復黑版 CD；2015 年 11 月 20 日，環球又發行了由日本製造的三吋 CD 版本，限量 1,000 套。

專輯名稱　Leslie Remix 行動

發行時間　1988 年 12 月 1 日

發行公司　新藝寶唱片

專輯類型　錄音室混音 EP

首版介質　黑膠、錄音帶

LESLIE DANCE & REMIX（CD）

01　拒絕再玩（Play Again Mix）

02　熱辣辣（Remix Version）

03　無心睡眠（Whoo-Oh-O Mix）

04　妒忌（LP Version）

05　愛的兇手（Remix Version）

06　夠了（Enough's Enough Mix）

新藝寶唱片 1988 年發行了 *Leslie Dance & Remix* 的 CD 版本，全球限量 2,000 套。CD 和前一年發行的錄音帶封面採用了與 *Summer Romance '87* 同系列的照片（1987 年 6 月攝於日本東京），CD 版本封面還加入了 *Virgin Snow* 的同系列照片（1987 年 12 月攝於加拿大多倫多）。

這張專輯的三種發行介質所收錄的歌曲都不盡相同——CD 版抽掉了黑膠中的《夠了（LP Version）》，增加了三首新歌（其中兩首是 remix 版）；錄音帶版則收錄了八首作品，其中 B 面五首都是伴奏音樂。無論何種介質，這張混音 EP 都很值得收藏，因為《熱辣辣》和《愛的兇手》的混音版本只收錄於此。

2005 年，環球再版該專輯 CD，並更名為《傳奇：張國榮 Dance & Remix》，新添了曲目，已不是首版的味道。同年，環球還推出了隨寫真書附送的 *Leslie Super Remix* 三吋 CD，收錄四首歌曲，限量 1,000 張，亦可算作 *Leslie Dance & Remix* 的再版。

專輯名稱　Leslie Dance & Remix（CD）

發行時間　1988 年

發行公司　新藝寶唱片

專輯類型　錄音室混音 EP

首版介質　CD

LESLIE DANCE
& REMIX （黑膠）

01　夠了（LP Version）

02　無心睡眠（Whoo-Oh-O Mix）

03　夠了（Enough's Enough Mix）

04　拒絕再玩（Play Again Mix）

Leslie Dance & Remix 首版黑膠是一張
33 轉的 EP，收錄了四首張國榮的招
牌勁歌，同時亦有錄音帶版本發行，
配合此前兩個月剛剛發行的 *Summer
Romance '87*，為張國榮開拓市場營造
出了持續勁爆的宣傳攻勢。

專輯名稱　Leslie Dance & Remix（黑膠）

發行時間　1987 年 10 月 25 日

發行公司　新藝寶唱片

專輯類型　錄音室混音 EP

首版介質　黑膠、錄音帶

珍惜歲月裡，尋覓我心中的詩：

張國榮的精選合輯

　　除了青澀的寶麗多時期，張國榮在華星、新藝寶、滾石、環球都有精選合輯推出。特別是在他宣布暫別歌壇和離世之後，他的「新歌＋精選」及合輯唱片可謂花樣翻新，層出不窮。

　　張國榮 1987 年跳槽到新藝寶後，華星仍不忘「割韭菜」，屢次將他華星時期的作品以精選合輯的形式呈現，當然時而會配上兩首未曾發表的新歌。1989 年哥哥宣布告別歌壇，華星和新藝寶兩個老東家利用歌迷對他的想念，接連推出合輯。最瘋狂的當數 2003 年以後，收購華星版權的東亞和環球頻頻發行不同形式的精選合輯，以「滿足」大家對哥哥的緬懷之情，滾石唱片此時也利用自己的版權資源忙不迭地加入戰團⋯⋯每年 4 月和 9 月，張國榮音樂作品的再版、精選總會新鮮上架，讓本已所剩無幾的唱片店重新熱鬧一番。

　　在這一單元的梳理中，有幾張特殊的 EP 精選值得一提──它們既不是混音 EP，又因為收錄的歌曲曾出現在其他專輯中而未進入前文的錄音室專輯、新歌 EP 及混音作品的序列。不管是「日本天龍」、「美製 24K 金碟」壓盤的噱頭，還是三吋規格，*Leslie Collection Vol.1*、*Leslie Collection Vol.2*、《張國榮電影歌集》、《張國榮（愛慕）》、《張國榮（當年情）》這五張 EP 都值得我們記錄與珍藏。

常在心頭

這是一張百聽不厭的精選合輯，雖然唱片封面上有張國榮和袁詠儀的照片，標題是「張國榮『常在心頭』袁詠儀」，但這並不是一張兩人對唱的音樂專輯。

不得不佩服華星蹭熱度的能力——此前，哥哥加盟新藝寶後，華星推出《情歌集·情難再續》和《勁歌集》；他告別歌壇的消息傳出，華星迅速跟風發行四張黑膠合輯《張國榮告別當年情珍藏版》、混音加精選 '90 New Mix + Hits Collection；哥哥復出歌壇，華星又不失時機地挑選他華星時期的老歌，穿插了幾段袁詠儀的念白，製作出了這張《常在心頭》。

這張專輯收錄的全部為張國榮深情款款的慢板情歌，袁詠儀的「心」字四曲，不在言語，常在心底。因為講述的是戀愛過往，唱片除了哥哥的獨唱作品之外，還收錄了他與梅艷芳、陳

「合」

⑭　　　甘心（袁詠儀）

⑮　　　情難再續

⑯　　　風繼續吹

⑰　　　只怕不再遇上（張國榮、陳潔靈合唱）

潔靈合唱的《緣份》、《誰令你心痴》
和《只怕不再遇上》。

這是張國榮和袁詠儀難得在音樂上的
合作，也是唯一的一次。有了《金枝
玉葉 1》、《金枝玉葉 2》表演上的合
作，張國榮和袁詠儀的聲音搭配愈發
珠聯璧合。「悲」、「歡」、「離」、「合」
每一個章節都由袁詠儀的聲音作為牽
引，她還在歌曲《片段》中奉獻了一
段內心念白，為張國榮的金曲增添了
全新的故事性和戲劇性。

《常在心頭》發行了 CD 和立體聲錄
音帶，內地歌迷對這張張國榮華星時
期的精選並不陌生，因為中唱上海同
步將其引進發行。

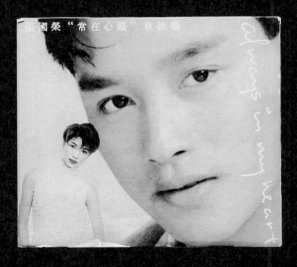

專輯名稱　　常在心頭

發行時間　　1995 年 6 月 18 日

發行公司　　華星唱片

專輯類型　　錄音室精選合輯

首版介質　　CD、錄音帶

MISS YOU MIX

1984 年，張國榮的專輯 *L·E·S·L·I·E* 開「圖案膠」版本之先河，*Miss You Mix* 則是哥哥的第一張圖案 CD。儘管帶有圖案的 CD 印刷工藝現已司空見慣，但這在 20 世紀 90 年代初的香港都實屬罕見。為了突出圖案 CD 的賣點，包裝沒有封面只有封底。這張美國製作的專輯現已絕版，市場價值不菲。1991 年，*Miss You Mix* 再版，仍為美國製，並出現了珍貴的「錯色版」，日後的再版還包括香港製作的以《日落巴黎》劇照為盤面圖案的「日落巴黎版」、母盤直刻版，以及在日本壓製的 24K 金碟版等。

專輯名稱　Miss You Mix

發行時間　1991 年

發行公司　新藝寶唱片

專輯類型　錄音室混音合輯

首版介質　CD

左 | 首版 CD　右 | 日落巴黎版 CD

'90 NEW MIX +
HITS COLLECTION

01 黑色午夜（'90 new mix）

02 風繼續吹（'90 new mix）

03 隱身人

04 情難再續

05 甜蜜的禁果

06 可人兒

07 Monica（'90 new mix）

08 為你鍾情（'90 new mix）

09 那一記耳光

10 柔情蜜意

11 誰負了誰

12 片段

在張國榮 1987 年加盟新藝寶唱片之後，老東家華星不斷推出他的「新歌＋精選」。張國榮宣布告別歌壇，華星自然不會放過這個天賜的「蹭熱度」的機會，發行了 '90 New Mix + Hits Collection。這張唱片收錄了 12 首「哥哥」華星時期的金曲，其中四首製作了全新混音。

值得一提的是，1983 年專輯中的《風繼續吹》，配器模式基本沿襲了山口百惠的原唱《再見的彼端》，而此次的混音版本，則更加突出了張國榮的風格特點。

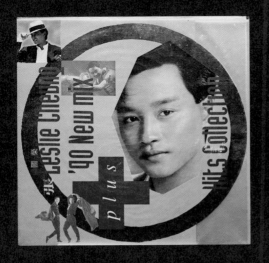

專輯名稱	'90 New Mix + Hits Collection
發行時間	1990 年 10 月 25 日
發行公司	華星唱片
專輯類型	錄音室混音 + 精選合輯
首版介質	黑膠、錄音帶、CD

DREAMING

秉持著榨乾藝人最後一滴油水的精神，新藝寶唱片在張國榮退出歌壇之後，靠一首新歌 Dreaming 加一堆舊經典又拼湊成一張「粵語新歌＋精選」。主打歌 Dreaming 翻唱自 Vanessa Williams 的 Dreamin'，相較原唱，張國榮的氣聲重，咬字浮，初聽似有些詭異，細細品來異常之性感……

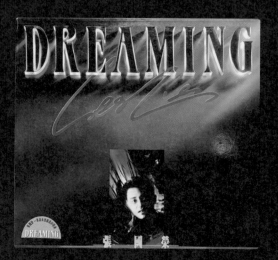

專輯名稱　Dreaming

發行時間　1990 年 7 月 1 日

發行公司　新藝寶唱片

唱片銷量　5 萬張

專輯類型　錄音室新歌＋精選合輯

首版介質　黑膠、錄音帶、CD

製作人　張國榮、梁榮駿

LESLIE COLLECTION VOL.1

01	無需要太多
02	別話
03	最愛
04	天使之愛

新藝寶唱片出品的張國榮告別歌壇紀念金碟套裝（共三張），其中 *Leslie Collection Vol.1* 是一張精選 EP，共收錄四首歌曲。

專輯名稱	Leslie Collection Vol.1
發行時間	1990 年 6 月
發行公司	新藝寶唱片
專輯類型	錄音室精選 EP
首版介質	CD

LESLIE
COLLECTION
VOL.2

新藝寶唱片出品的張國榮告別歌壇紀念金碟套裝（共三張），其中 *Leslie Collection Vol.2* 是一張精選 EP，共收錄四首歌曲。

專輯名稱　Leslie Collection Vol.2

發行時間　1990 年 6 月

發行公司　新藝寶唱片

專輯類型　錄音室精選 EP

首版介質　CD

張國榮（愛慕）

01 愛慕

02 少女心事

03 為你鍾情

04 我願意

實為張國榮同名 CD，因首曲為《愛慕》，一般稱之為《張國榮（愛慕）》。這張精選 EP 最值得一提之處是，由日本天龍壓製，盤面印有「Denon」字樣。

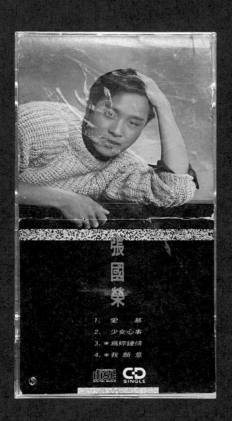

專輯名稱　張國榮（愛慕）
發行時間　1989 年 12 月 29 日
發行公司　華星唱片
專輯類型　錄音室精選 EP
首版介質　3 吋 CD

張國榮告別當年情
珍藏版

第一集

01　風繼續吹

02　只怕不再遇上（張國榮、陳潔靈合唱）

03　一片痴

04　不怕寂寞

05　無膽入情關

06　為你鍾情

07　愛慕

08　黑色午夜

09　Monica

10　打開信箱

11　H₂O

12　第一次

第二集

01　有誰共鳴

02　愛火

03　戀愛交叉

04　全賴有你

05　分手

06　藍色憂鬱

07　Stand Up

08　愛情離合器

09　誰令你心痴（張國榮、陳潔靈合唱）

10　不羈的風

11　少女心事

12　我願意

第三集

01　緣份（電影《緣份》主題曲，張國榮、梅艷芳合唱）

02　當年情（電影《英雄本色》主題曲）

03　默默向上游（電影《鼓手》插曲）

04　闖進新領域（電影《毀滅號地車》主題曲）

05　人生的鼓手（電影《鼓手》主題曲）

06　全身都是愛（電影《緣份》插曲）

07　儂本多情（TVB 電視劇《儂本多情》主題曲）

08　始終會行運（TVB 電視劇《鹿鼎記》主題曲）

09　迷路（TVB 電視劇《老洞》主題曲）

10　情到濃時（香港電台廣播劇《雲上雲上》主題曲）

11　讓我消失去（電影《英雄正傳》主題曲）

12　我走我路（TVB 電視劇《北斗雙雄》主題曲）

第四集

01　當年情（電影《英雄本色》國語主題曲）

02　午夜奔馳

03　迷惑我

藉張國榮告別歌壇之東風，華星唱片一鼓作氣，將他華星時期的經典歌曲重新集結出版。此時距離張國榮離開華星已有兩年光景，此舉未免有些功利，好在這一套四張黑膠的精選唱片，無論選曲還是包裝，都能看出華星的良苦用心。

精選的這些歌曲，可謂張國榮華星時代的完美總結，因此無論是黑膠、錄音帶還是編號 1A1 TO 的日本壓製 CD，均為收藏市場的搶手貨。特別是黑膠套盒，設計精美，內頁精緻，完美品相者已可遇不可求。

專輯名稱　張國榮告別當年情珍藏版

發行時間　1989 年 12 月 25 日

發行公司　華星唱片

專輯類型　錄音室精選合輯

首版介質　黑膠、錄音帶、CD

張國榮電影歌集

01　倩女幽魂

02　奔向未來日子

03　胭脂扣

04　濃情

依次收錄了張國
《倩女幽魂》、《
脂扣》、《殺之戀
年再版時，有香
版本，介質均為
分別呈正方形和

專輯名稱	張國榮
發行時間	1989 年
發行公司	新藝寶
專輯類型	錄音室
首版介質	3 吋 CI

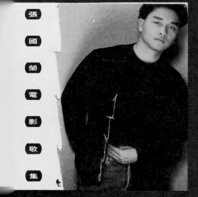

倩女幽魂
[電影「倩女幽魂」主題曲]

奔向未來日子
[電影「英雄本色II」主題曲]

胭脂扣 (88 Live)
[電影「胭脂扣」主題曲]

濃情
[電影「殺之戀」主題曲]

勁歌集

張國榮離巢之後，華星為他推出了兩張優質精選：純情歌的《情歌集·情難再續》和純快歌的《勁歌集》。要瞭解張國榮華星時期的作品，基本上可以通過這兩張唱片窺一斑而知全豹。《勁歌集》收錄的 12 首歌曲，全部是精挑細選出的勁歌舞曲，作為 20 世紀 80 年代跳唱歌手的代表，張國榮用勁歌熱舞詮釋著一個飛速進步的激情年代。

專輯名稱　勁歌集

發行時間　1988 年 1 月 8 日

發行公司　華星唱片

唱片銷量　5 萬張

專輯類型　錄音室精選合輯

首版介質：黑膠、錄音帶

製作人：黎小田

張國榮 （當年情）

實為張國榮同名 CD，因首曲為《當
年情》，一般稱之為《張國榮（當年
情）》，由日本天龍壓製，盤面印有
「Denon」字樣。

STEREO

張國榮

CDS-03-1004

1. *當年情 4:15

2. *一片痴 3:38

3. 風繼續吹 5:07

4. 情難再續 3:20

CD SINGLE

專輯名稱	張國榮（當年情）
發行時間	1988 年
發行公司	華星唱片
專輯類型	錄音室精選 EP
首版介質	3 吋 CD

情歌集・情難再續

1987 年，張國榮跳槽新藝寶唱片，老東家華星挖出兩首翻唱的「新歌」《情難再續》和《全身都是愛》，加上十餘首舊曲，拼湊了這張專輯。《情難再續》是張國榮拿手的慢板情歌，他磁性的嗓音相當動聽；《全身都是愛》是合唱版本，曲風傳統老套，和哥哥對唱的女歌手卻大有來頭——這位叫戴蘊慧的姑娘，是香港著名聲樂教育家戴思聰的大女兒。她在第三屆新秀歌唱大賽上奪得銀獎後正式出道，一曲《我係小忌廉》紅極一時。戴蘊慧當年還和蘇永康、杜德偉、張衛健等一眾華星新秀同前輩羅文一起演唱了《浪淘沙》，並參與拍攝 MV。遺憾的是，她在發表了幾首單曲和一張專輯 *The Opening Line* 之後，便淡出歌壇。

《全身都是愛》是 1984 年電影《緣份》的插曲，《情歌集・情難再續》發行之前，這一合唱版本沒有被收錄在任何張國榮的專輯中。此後，這首歌還被收錄於《張國榮告別當年情珍藏版》的第三集。

專輯名稱　情歌集・情難再續

發行時間　1987 年 12 月 25 日

發行公司　華星唱片

唱片銷量　5 萬張

專輯類型　錄音室精選合輯

首版介質　黑膠、錄音帶

製作人　黎小田

摩擦一刹火花比星光迷人：

張國榮的演唱會唱片

　　張國榮入行 26 載，共舉行過 420 餘場個人演唱會，其中香港紅磡體育館 121 場，世界巡迴演唱會 300 餘場，無不是其音樂人生的高光呈現。1989 年的「告別樂壇演唱會」、1996 至 1997 年的「跨越 97 演唱會」及 2000 至 2001 年的「熱・情演唱會」，堪稱華語樂壇演唱會歷史上的經典個案。

　　張國榮比較有影響的演唱會有：

　　• 1983 年，在泰國連開三場「曼谷演唱會」，馬來西亞等地也上演了這次巡演；

　　• 1985 年 8 月 2 日至 8 月 11 日，在紅館連續舉辦十場「佰爵夏日演唱會」，打破了香港歌手初次開演唱會的場數紀錄；

　　•1986 年 12 月 25 日至 1987 年 1 月 5 日，在紅館舉行 12 場「86 濃情演唱會」；

　　• 1987 年 5 月 29 日至 6 月 12 日，在「香港演唱會之父」張耀榮的海洋皇宮大酒樓夜總會連開 15 場「與你共鳴在海洋演唱會」；

　　• 1987 年，在群星薈萃的「慈善 Top Pop 馬拉松音樂會」擔任表演嘉賓，帶領舞團大秀舞技，演唱了《無心睡眠》等招牌勁歌，慈善音樂會最終為東華三院籌集善款 160 萬港元；

　　• 1987 年 11 至 12 月，在美國、加拿大巡迴舉行「美加不眠演唱會」；

　　• 1988 年 4 月 28 日，坐鎮香港伊利沙伯體育館，舉行「428 熱身演唱會」；

· 1988 年 7 月 29 日至 8 月 20 日，作為亞洲區首位百事可樂代言人在紅館唱足 23 場「百事巨星演唱會」（又名「張國榮演唱會 '88」），後開啟世界巡迴模式；

· 1989 年年底，開啟「告別樂壇演唱會」，除巡迴場外，1989 年 12 月 21 日至 1990 年 1 月 22 日，33 歲的張國榮在紅館連唱 33 場，並不再增加場次，以示紀念；

· 1996 年年底，復出歌壇的張國榮回到闊別六年的紅館，開啟「跨越 97 演唱會」，演出一票難求，場次一加再加，從 1996 年 12 月 12 日至 1997 年 6 月 17 日共舉行 24 場，隨後在世界巡迴約 60 場；

· 2000 年，香港商業電台主辦「張國榮 903 ID Club 拉闊音樂會」；

· 2000 年 7 月 31 日至 8 月 12 日、2001 年 4 月 11 日至 16 日，在紅館舉行 19 場、世界巡迴 43 場「熱 · 情演唱會」。

其中，只有「曼谷演唱會」、「百事巨星演唱會」、「告別樂壇演唱會」、「跨越 97 演唱會」和「熱 · 情演唱會」的 live 唱片正式出版發行。

熱・情演唱會

Disc1

01 Overture

02 夢死醉生

03 寂寞有害

04 不要愛他

05 愛慕

06 風繼續吹

07 儂本多情

08 側面／放蕩

09 你在何地

10 American Pie

11 春夏秋冬

12 沒有愛

13 路過蜻蜓

14 無心睡眠

15 我的心裡沒有他

16 熱情的沙漠

17 大熱

Disc2

01 紅

02 枕頭

03 左右手

04 我（國語版）

05 陪你倒數

06 H₂O Medley：H₂O／
少女心事／第一次／
不羈的風

07 Monica

08 Stand Up: Twist &
Shout/Stand Up

09 為你鍾情

10 I Honestly Love You

11 至少還有你

12 共同渡過

「熱・情演唱會」是張國榮藝術表達的巔峰。他親自擔任演唱會的藝術總監，並成為首位邀請世界時尚大師 Jean Paul Gaultier 設計造型的亞洲藝人。這場演唱會所呈現出的前衛面貌至今尚未過時，美國《時代》周刊稱之為「top in passion and fashion」（激情與時尚的巔峰），日本《朝日新聞》譽張國榮為「天生表演者」。

專輯名稱　熱・情演唱會（Passion Tour）

唱片編號　548390-2

發行時間　2000 年 11 月 22 日

發行公司　環球唱片

專輯類型　演唱會現場實錄

首版介質　CD

Ⓢ〔●●●●●〕

Ⓒ〔●●●●○〕

Ⓥ〔●●●●○〕

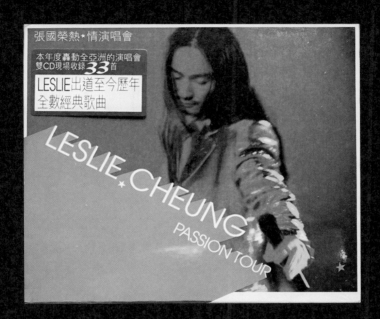

千禧年是張國榮藝術生涯濃墨重彩的一年，不僅推出了製作精良的 EP *Untitled* 和經典大碟《大熱》，還舉行了激情四射的世界巡迴演唱會——他身披羽毛落凡塵，用夢死醉生的戲劇呈現自己的風華絕代；他將髮簪輕卸，烏髮散落，愛慕心迷路的絕美映射傾國亦傾城。

「當，雲飄浮半公分……」張國榮在迷幻的煙霧中緩緩登場，用滄桑、沙啞的嗓音唱出《夢死醉生》的首句，哥迷如同朝聖一般，瘋狂且虔誠地呼喊，那是對偶像的熱切召喚，最為動情的心底吶喊，巨大的聲浪幾乎將紅館的屋頂掀翻。這場前衛、時尚、優雅、華麗的視聽盛宴，傾注了張國榮的心血，也是對他傳奇的音樂人生最完美的注解。「熱・情演唱會」壓軸篇，用歌曲《陪你倒數》結尾，蒼涼的音樂聲中，長髮、蓄鬚的張國榮一身長袍，肅立在舞台中央，緩緩張開雙臂，舉目向天，一臉悲憫……那交織愛與痛的泣血表達一度不被認同，令他滿心絕望。

「熱・情演唱會」的宣傳海報，定格了張國榮生前最高光的藝術瞬間，即使在他身後，陳淑芬為他舉辦的「繼續寵愛」系列致敬演出，也沿用了「熱・情演唱會」的主視覺——赤裸著肩膀的哥哥嬌柔地將手臂舉起，目光堅毅，神色淡定。一如演唱會的英文名「Passion Tour」，充滿雙重含義——實際上，首字母小寫的「passion」詞意是「熱情」，首字母大寫的「Passion」意為「耶穌的受難」，張國榮用充溢著荷爾蒙、張揚著性感、彌漫著汗液味道的表演，講述著內心於「天使」和「魔鬼」之間的掙扎與轉變。從他離開，我們對他的思念從未停止，他也成為華語樂壇不朽的「神」話。

張國榮作為演唱會的藝術總監，對選曲、編曲乃至歌曲排序，都進行了極其慎重並且恰到好處的處理——《夢死醉生》描述天國綺麗的狂野性感；《不要愛他》詮釋冶艷釋放的天使本性；《儂本多情》表露歲月沉澱的細膩溫柔；《路過蜻蜓》演繹愛恨過往的明媚青蔥；《陪你倒數》飽含背叛信仰的掙扎絕望；《為你鍾情》盡

吐愛人攜手的至誠心聲……

有華星時期、新藝寶時期的經典打底，又有《陪你倒數》、*Untitled* 和《大熱》三張環球時期的新作加持，張國榮便擁有了塑造人物鮮活個性的骨、肉、皮。他在舞台上注入更多靈魂的戲劇化表達，使這些作品與錄音室版相比，雖不完美，卻真實生動。

「告別樂壇演唱會」時期，張國榮的聲音醇厚迷人；「跨越 97 演唱會」，他的嗓音則擁有了沙啞滄桑的質感；「熱‧情演唱會」的聲音表現，比以往更有力，更瀟灑隨性，在平靜內斂的表象下蘊含著巨大的潛能和爆發力。

此時，張國榮在藝術上的成熟已是全方位的，除了演唱上的進步超脫，舞台表演也從「告別樂壇」的商業刻板、「跨越 97」的隨心所欲，進化為「熱‧情」的動靜皆合理，顰笑皆有戲。身為以演唱勁歌為招牌的唱跳高手，張國榮在「跨越 97」中的舞步已入化境，但和「熱‧情」相比，前者是為了詮釋歌曲，後者則是為了詮釋角色。

視覺方面，張國榮的演唱會形象，除了「跨越 97」那雙衝擊力十足的紅色高跟鞋，最令人難忘的便是引起極大爭議的「熱‧情演唱會」。這場視覺盛宴，張國榮請到國際時尚大師 Jean Paul Gaultier 按照主題度身打造舞台造型，他設計的「天使到魔鬼」系列六套服裝，成就了張國榮的舞台神話。

如果說「告別樂壇」記錄著張國榮成為歌壇巨星的蛻變過程，那麼「跨越 97」則定格了他成為藝術家的輝煌瞬間。而「熱‧情」時期的張國榮已經具有沙特、尼采一樣的哲學思辨，讓這場演唱會成為綜合音樂、文學、表演、中西文化、禮儀、美學、哲學等多維度的珍貴的文藝作品。對於這場聲、色、藝的完美示範，《明報周刊》毫不吝惜地誇讚它「將本地演藝事業提升到一個更高的層次」。

2003 年以後，每年的 4 月 1 日都是屬於張國榮的。2022 年 4 月 1 日晚，「熱‧情演唱會」超清修復版在網絡免費播出。此次

修復的是巡演的壓軸場，內含 24 首經典作品，最終在線觀看量超 1,700 萬人次。不少年輕歌迷驚歎於張國榮於千禧年驚世駭俗的表演，在當下依然可以成為引領時尚審美的坐標；而那些死忠哥迷卻不以為意，因為他們知道，即使再過若干年，「熱・情演唱會」仍舊能夠代表華人演藝舞台呈現的最高水準。

◎　經典曲目

「熱・情演唱會」可謂首首皆經典，若非要做出選擇，我寧願推薦 *American Pie*。1977 年，青澀的張國榮正是唱著 *American Pie* 踏入歌壇；2000 年的「謝幕」演出，他又一次唱響了這首摯愛經典。張國榮的英文歌本就值得反復聆聽，而這首伴隨他全部音樂旅程的作品，經過 23 年的歲月歷練，被他演繹得毫無修飾，真我質樸，在搖滾風格的伴奏下，盡顯張弛有度，愈發迷人耐聽。

◎　收藏指南

「熱・情演唱會」有 CD、LD、DVD 等一眾貼合時代的介質版本，其中 CD 相較 DVD 增加了《紅》等經典作品。而在數字時代，這場演唱會並沒有發行立體聲錄音帶介質。

CD 版本中，香港首版值得收藏，內有精美貼紙，外有硬紙殼包裝。

跨越 97 演唱會

Disc 1

① Opening / 風再起時

② 今生今世

③ Medley：戀愛交叉 / 打開信箱 / 藍色憂鬱 / 黑色午夜 / Monica

④ 柔情蜜意

⑤ 愛慕

⑥ 側面

⑦ 儂本多情

⑧ 有心人

⑨ Medley：阿飛正傳 / 夢 / A Thousand Dreams of You

⑩ Medley：啼笑姻緣 / 當愛已成往事 / 啼笑姻緣

⑪ 怪你過分美麗

⑫ 風繼續吹

Disc 2

① 只怕不再遇上（張國榮、莫文蔚合唱）

② 怨男

③ 熱辣辣

④ Medley：想你 / 偷情

⑤ 深情相擁（張國榮、辛曉琪合唱）

⑥ 談情說愛

⑦ Medley：紅顏白髮 / 最愛

⑧ 明星

⑨ 紅

⑩ 為你鍾情

⑪ 月亮代表我的心

⑫ 追

1996 年張國榮復出歌壇後的第一次公開亮相，精彩絕倫，毫無冷場。

專輯名稱　跨越 97 演唱會（Live in Concert 97）

唱片編號　ROD-5151

發行時間　1997 年 6 月 28 日

發行公司　滾石唱片

專輯類型　演唱會現場實錄

首版介質　CD

Ⓢ〔●●●●●◑〕

Ⓒ〔●●●●○○〕

Ⓥ〔●●●◑○○〕

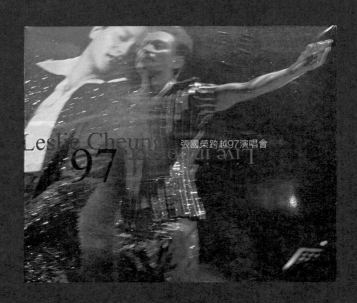

Leslie Cheung 97 Live in Concert 張國榮跨越97演唱會

六年前，張國榮在《風繼續吹》的悲情氛圍中含淚封麥，轉身離去，讓現場萬餘觀眾傷心欲絕。六年後，依然是《風繼續吹》的熟悉旋律，緩緩升上舞台的他頭戴琉璃冠冕，肩披羽毛大氅，霸氣登場，巡視眾生，將金色的面具緩緩撤下⋯⋯這一刻張國榮王者歸來，以嘴角淺淺的傲然笑意演繹著歸去來兮的自在精彩。

　　「跨越97演唱會」在藝術表現上稍遜於「熱·情演唱會」，不少哥迷卻對其青睞有加，原因很簡單——「跨越97」沒有「熱·情」那般另類前衛，卻也不似「告別樂壇演唱會」那樣中規中矩，一切都剛剛好！更何況當時的張國榮正處於顏值巔峰、狀態頂點，他的帥氣、華麗、魅惑、冶艷、深情可以滿足不同的審美需求，令人熱血沸騰。

　　因為復出後有《寵愛》、《紅》兩張專輯橫空出世，張國榮獲得了更多的選曲空間——有深情款款的《有心人》、纏綿悱惻的《啼笑姻緣》（CD版欠奉）、魅惑眾生的《偷情》、眷念紅塵的《明星》、嫵媚絕色的《紅》、坦誠堅定的《追》，亦有袒露心扉向全世界說「愛」的《月亮代表我的心》。此時張國榮的聲音已沒有退出前那般清澈，略帶沙啞卻同樣迷人。他似有意壓抑著嗓音，將纏綿的曲調唱得百轉千回，讓聽者的心隨之顫動——如黃霑所言，「像陳年干邑，醇厚動聽」，令人欲罷不能，回味無窮。

　　一些作品的組合呈現，更是讓經典之間產生了神奇的化學反應——Hotel California（《加州旅館》）的前奏被巧妙地運用到《愛慕》中，《怨男》、《偷情》、《想你》的剪接則將戲劇效果拉滿。而《今生今世》、《有心人》、《阿飛正傳》、《當愛已成往事》等電影歌曲的演繹讓張國榮再度化身片中人，聽者亦隨之陶醉於顧家明、阿飛、程蝶衣等角色的轉換之中。

　　「哥哥」的勁歌熱舞收放自如，性感撩人——《紅》，他腳踩紅色高跟鞋，跳起貼面舞，好似妖嬈的火焰升騰，他是最絕色的傷口，天姿國色不可一世，顛倒眾生吹灰不費；《偷情》，他身著黑色浴袍，一探身露出胸口的玫瑰，曖昧地笑著往寶石戒指上呵氣，

鼓風機吹得浴袍飛揚，這一刻，他就是舞台的王！

演唱會最後，張國榮將《月亮代表我的心》送給母親和摯愛唐先生，這首歌從此成為一首只能唱給最愛的情歌⋯⋯

對於欣賞張國榮的人來說，為「跨越 97 演唱會」賦予再多的溢美之詞都顯得無力——它似乎是一場只可意會不可言傳的美夢，是墜入深淵的誘惑，讓人忽略性別，意亂心迷。

◎　經典曲目

勁歌熱舞串燒一直是張國榮演唱會的保留節目，從早期的青澀，到告別歌壇前的流光溢彩，直至復出後的性感前衛。其中，華星時期的勁歌組曲總能給人以全新的感覺，又尤以「跨越 97」的演繹最具風情——《戀愛交叉》的錄音室版本，張國榮的唱稍顯用力過度，聽上去有種矯枉過正的感覺；1997 年的現場版，發音的隨性和尾音的上揚處理讓這首作品煥發出性感迷人的光彩。接下來的《打開信箱》，他也一改十年前的一本正經，演唱中加入不少頑皮和隨意。而到了《藍色憂鬱》，哥哥與女舞伴拖著手來回走動的表演，盡顯其不凡的舞蹈天賦。《黑色午夜》和 Monica 他同樣用隨心的詮釋替代了以往的發力演繹，舉手投足間，豐盈的情感隨著低吟淺唱傾瀉而出⋯⋯此時的張國榮，已經將情感表達融入骨血之中，對唱腔和肢體語言的把控，完全沒了刻意的表演痕跡。

「跨越 97」是一場即使不看畫面，只聽《紅》與《偷情》，就能讓人死心塌地愛上的演唱會。張國榮對舞台的駕馭顯現出更高的造詣，情緒的醞釀和切換迅速自如。往往一曲唱罷，觀眾還陷在情緒裡，他已轉身抽離。《紅》和《偷情》，便是如此驚艷撩人。

◎　收藏指南

CD 介質的《跨越 97 演唱會》首推香港首版，環保紙盒包裝，帶有厚本寫真。內地版 CD 由上海音像出版社發行，包括日後星外

星發行的再版，均不見環保紙盒包裝，僅為普通 CD 包裝。當年，這張製作精良的 live 實錄躺在香港漢口道 HMV 旗艦店擺放打折扣唱片的貨架上，只要 15 元港幣就可以買到。我一口氣買下多張，作為禮物送給身邊的哥迷，眾人皆愛不釋手。

《跨越 97 演唱會》的黑膠有兩次再版，一次是二度再版的 12 吋紅色、紫色雙彩膠，而首次再版的 12 吋彩膠在市場上更受歡迎，其中限量編號版最為搶手。相比 CD 和黑膠，這場演唱會的錄音帶版本極為罕見，特別是新馬版、韓國版錄音帶，成為藏家苦尋的珍品，內地引進版錄音帶因歌詞原因刪除了一首串燒。

對於這場演唱會，一定要 CD 和 VCD（或 LD、DVD）對照欣賞。相較 1997 年滾石唱片發行的音樂專輯，正式發行的影片中刪去了《柔情蜜意》、《儂本多情》、《啼笑姻緣》、《只怕不再遇上》、《熱辣辣》、《深情相擁》、《為你鍾情》。而除夕倒數和尾場的告白，則被保留在正式發行的影片中，音樂專輯並未收錄。此外，《儂本多情》和《啼笑姻緣》兩首歌網絡上有獨立的影片流傳，也有日本歌迷拍下了《為你鍾情》的現場片段。

見證歷史的「跨越 97 演唱會」還有 VHS 介質，韓國版的 VHS 製作水準不俗，在收藏市場極為罕見。而它的 LD 版本有精裝和簡裝兩種，精裝有硬紙盒包裝，格外精緻有心。

對於這次演唱會的記錄，不同介質有三個不同的封面。日本版的 CD 和 DVD 都採用了張國榮的黑色半身像，韓國 VHS 和 CD 版本大多採用港版的紅色半身像封面，而港版 LD 和 VCD、DVD 則使用哥哥舞台造型中的經典紅色高跟鞋作為封面。

告別樂壇演唱會

Side A

01 Opening / 為你鍾情

02 側面

03 寂寞夜晚

04 Medley：藍色憂鬱 / 少女心事 / 不羈的風 / Monica

05 當年情

Side B

01 Medley：童年時 / 似水流年 / 但願人長久

02 千千闋歌

03 請勿越軌

04 愛慕

05 想你

06 無心睡眠

Side C

01 Medley：有誰共鳴 / 沉默是金

02 倩女幽魂

03 Miss You Much

04 暴風一族

05 由零開始

06 共同渡過

Side D

01 風繼續吹

02 明星

03 The Way We Are

04 風再起時

這場演唱會被譽為香港經典的演唱會之一，張國榮精湛的歌藝、出色的舞台駕馭能力令歌迷如痴如醉。有評論說：「他是最好的舞台表演者，他在台上的歌或舞、動或靜都充滿魅力，他這麼紅是有道理的。」

專輯名稱　告別樂壇演唱會（Final Encounter of the Legend）

唱片編號　846301-1（黑膠）、846301-2（CD）、846301-4（錄音帶）

發行時間　1990 年 8 月 31 日

發行公司　寶麗金唱片、恒星娛樂

專輯類型　演唱會現場實錄

首版介質　黑膠、CD、錄音帶

Ⓢ〔●●●●○〕

Ⓒ〔●●●●●○〕

Ⓥ〔●●●●○〕

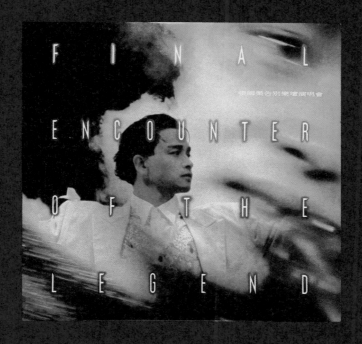

FINAL

ENCOUNTER

OF THE

LEGEND

　　張國榮在 1989 年發行的粵語大碟、國語唱片、翻唱專輯皆誠意滿滿——《側面》（Leslie）是張國榮在新藝寶時期的一張超級佳作；《兜風心情》是他退出歌壇前的最後一張國語唱片，集齊了他在新藝寶後期招牌金曲的國語版本；Salute 成就了華語歌壇翻唱專輯的不朽經典；Final Encounter 作為張國榮退出歌壇之前的最後一張大碟，盡顯他駕馭不同風格歌曲的能力。

　　這一年，張國榮蟬聯香港十大勁歌金曲頒獎典禮最受歡迎男歌手獎；在代表民意和電台播放頻次的首屆叱咤樂壇流行榜頒獎典禮中，他獲得叱咤樂壇男歌手金獎，並憑藉專輯《側面》獲得叱咤樂壇大碟 IFPI 大獎——放眼香港樂壇，哥哥已經孤獨求敗。然而此時，他卻對這個圈子感到了厭倦。

　　1989 年 9 月 18 日，剛過完 33 歲生日的張國榮召開記者會，宣稱將公布新一輪巡演計劃。記者們看到匾額上的「告別樂壇」四個字錯愕不已，原定 23 場的演唱會，門票三天售罄，主辦方不得不一再加場。最終，張國榮在紅館連唱 33 場，並堅持以此與自己的年齡呼應，拒絕再加。而後，張國榮急流勇退，隱居加拿大。

　　「告別樂壇演唱會」無疑是張國榮前半程音樂生涯的極致展現，從中不僅可一窺他的演繹風格，亦可看到深深的時代烙印。三個小時的演出，他演唱了 40 多首歌曲，唱跳均未出現半點差錯。看似隨性、不羈的表演，是他彩排多時的呈現，更是他多年來對事業精益求精的結果。

　　演唱會中的歌曲令人印象深刻——《想你》的間奏，出現了歌迷的陣陣驚呼，此時的哥哥若無其事地解開襯衫的紐扣，一段銷魂迷人的舞蹈性感得無以復加；《倩女幽魂》引發集體合唱，上萬觀眾的和聲被完整記錄下來，製造出錄音室版本無法企及的感動。加之《無心睡眠》的激情四溢、《儂本多情》的深情款款、《明星》的盪氣迴腸、《沉默是金》的大徹大悟……張國榮在動靜之間成就了這場無法複製的歌壇經典。

哥哥對工作人員的尊重也得到了充分的體現——舞台上，他逐一介紹合作過的同事和朋友，表達自己的感恩之心，特別是在演唱《放蕩》時，他用了很長時間介紹樂手、和音，激情澎湃的樂手分件 solo 讓人回味不盡。

「告別樂壇演唱會」堪稱東方文化藝術之美的綜合典範。序幕拉開，從起始曲響起到尾曲封麥儀式結束，歌唱、舞台美術、情感、構思、表演，就連歌曲之間的銜接都猶如文學巨匠執筆般抑揚頓挫、開合自然、新奇巧妙、波瀾壯闊。

因為唱片收錄歌曲數量的限制，官方發行的專輯中缺少很多演唱會上的精彩呈現，但 27 首歌曲，亦足以記錄下那一個個令人血脈僨張的激情夜晚。

對內地歌迷而言，「告別樂壇演唱會」是張國榮的封神之作。大家曾擠在一起，通過錄像帶欣賞那模糊不清卻時尚精彩的舞台畫面，為哥哥的表演鼓掌喝彩，也在他含淚封麥、轉身離開的瞬間淚流滿面……

◎ 經典曲目

演繹《想你》時，張國榮一襲白衣黑褲站定於舞台上，伴隨一句「長夜冷冷」，他開始捲起袖管，繼而在一個轉身之後解開紐扣，半露胸口，以手撫心。接著，他以一段性感的舞動，道盡無助、無望和無奈，直至尾聲，他脫下襯衣，袒露胸襟……那迷人的嗓音，對氣息、情緒和節奏的精準把控，以及顧盼生姿的演繹，無不散發出哥哥獨有的魅力，令他人無法企及。這首現場版的《想你》，因而成為錄製室版不可替代的經典。

《風繼續吹》則濃縮了張國榮前半生的糾結酸楚，他唱到動情處不禁哽咽啜泣，滿懷急流勇退的傷感與無奈。

◎ 收藏指南

《告別樂壇演唱會》除了首版的黑膠、錄音帶及 CD 介質外，亦有很多影片介質發行——官方版（卡拉 OK 版）的曲目有所刪減，1990 年由恒星娛樂發行，介質為 LD，聲像效果俱佳，日後則有 VCD 及 DVD 再版。而無刪節版的介質只有 VHS，同樣由恒星娛樂於 1990 年發行，畫質和音質都不甚理想。

《告別樂壇演唱會》的音像製品有兩種不同封面，一種為張國榮仰頭全身像（LD、VHS、飛圖版 CD），一種為紅底色配合張國榮中景演出照片。因為「告別」的噱頭和張國榮早期金曲雲集的賣點，這張 live 實錄售價不菲。

收藏市場中，最昂貴的是香港首版黑膠，其韓國版黑膠較之哥哥其他韓版黑膠，製作基本還原了港版水平，市場價值遜色於港版。

CD 版本中，除了香港首版為韓國壓製，編號 T113 01，還有罕見的飛圖雙 CD 版本，市場售價極高。錄音帶版本常見香港版和新馬版，均為雙錄音帶裝。

百事巨星演唱會

Disc 1

01　貼身

02　Hot Summer

03　熱辣辣

04　愛慕

05　Medley：H_2O / 黑色午
　　夜 / 隱身人 / 第一次 /
　　Stand Up

06　想你

07　奔向未來日子

08　客途秋恨

09　胭脂扣

10　倩女幽魂

11　訪英台

Disc 2

01　愛的兇手

02　拒絕再玩

03　無心睡眠

04　Stories

05　最愛

06　無需要太多

07　風繼續吹

08　共同渡過

09　沉默是金

1988 年，張國榮的聲音醇厚迷人，他的演唱會較之日後相對傳統。因為對戲曲的迷戀，以及在古裝影視劇中的經典形象深入人心，張國榮在此次演唱會上呈現出多元化的藝術駕馭能力，特別是對戲曲和小調的演繹，讓歌迷感受到他流行時尚之外的不同「側面」。

專輯名稱　百事巨星演唱會（Leslie In Concert '88）

唱片編號　CP-1-0020;0021（黑膠）、CP-5-0020（CD）、CP-8-0020;0021（錄音帶）

發行時間　1988 年 10 月

發行公司　新藝寶唱片

專輯類型　演唱會現場實錄

首版介質　黑膠、CD、錄音帶

Ｓ〔●●●○○〕

Ｃ〔●●●●○〕

Ｖ〔●●●○○〕

較之 1985、1986 年，1988 年的張國榮絕對配得上演唱會名稱中的「巨星」二字，寧采臣的清新脫俗、十二少的風流倜儻都在舞台上得到淋漓盡致的展現。「百事巨星演唱會」無論形式還是節奏，都有了明顯的豐富和變化。沒有年少時被人把帽子反甩上台的尷尬，沒有日後被記者用異樣眼光看待的高跟鞋和長髮，此時的哥哥有的盡是一個男人意氣風發的開朗和明亮，他常常會像孩子一樣露出輕鬆調皮的笑容，帶給人溫暖和感動。這種安全感、幸福感讓他的舞台演繹灑脫不羈、從容不迫。

大概再沒有人如張國榮一般在演唱會上唱粵劇、南音、黃梅戲這樣的地方戲曲，一張長榻、一盞油燈、一件馬褂長衫，讓不管有沒有聽過粵曲的人都認認真真地聽他唱著「涼風有信，秋月無邊」……當年香港邵氏那部風靡一時的電影《梁山伯與祝英台》讓港人對黃梅戲有了親切的認同感，其中的這段《訪英台》被諸多歌壇巨星演繹過，11 歲的鄧麗君在黃梅調歌唱比賽中正是憑藉此曲一鳴驚人，從此開啟了她輝煌的藝術生涯。張國榮的詮釋，與當年鄧麗君、凌波的版本有著明顯不同，歌詞減半是其一，重新編曲節奏更輕快是其二，如若再逐字逐句看，差別更甚。黃梅戲唱腔中的方言性原本很容易在唱詞的韻聲上體現出來，凌波的演繹建立在黃梅時代曲的基礎之上，這一點被忽略掉了，反倒是尊重傳統的張國榮憑藉天生的樂感與後天的勤勉，牢牢抓住了那韻味，每一句都字正腔圓得令人驚歎，詮釋出更貼近黃梅戲的原汁原味。

「百事巨星演唱會」除了引入傳統藝術形式，張國榮在勁歌熱舞上的表現亦堪稱完美，尤其是《側面》，可謂他舞台生涯最經典的 live。不羈中流露出純真，台風誇張，充滿激情，整場演唱會的精彩程度不在「告別樂壇演唱會」之下。

張國榮是華語樂壇將傳統與現代融會貫通的先行者，古典和潮流被他融合得天衣無縫。「百事巨星演唱會」上，張國榮演繹了李宗盛作曲的《最愛》，在舞蹈演員的簇擁下，舞台中央的他長身

玉立，豐神俊朗，氣度不凡，舉手投足間散發出富貴逼人的氣質。
他充滿古典韻味的演唱醇厚濃郁，傾倒眾生。相比「跨越 97」和
「熱・情」兩場封神之作，「百事巨星」的氛圍更加和諧親切。儘
管 1988 年的舞台美術、服裝、燈光、造型等與當下完全不可相提
並論，張國榮的傾情演繹還是讓他自成一派，不愧是為舞台而生的
王者。

◎　經典曲目

　　這場演出中最經典的橋段，要數張國榮一襲古裝，演繹《胭脂
扣》和《倩女幽魂》。他甚至自嘲：「我現在可是電影的福星，所
有和我合作的男演員和女演員都會拿獎，但我卻甚麼都沒有。所以
我決定還是在紅館多唱些歌給大家聽。」

　　與梅艷芳版的《胭脂扣》相比，張國榮的演繹配合現場大屏
幕的電影畫面，更加哀怨纏綿。台上的他幾乎進入了忘我的境界，
把自己完全融入歌中。那句「誓言幻作煙雲字」一出，那花牌、那
嬌笑低語竟都歷歷在目，哥哥的娓娓道來把觀眾帶入戲中，他柔
中帶剛的嗓音讓人不能自已地為他心碎，原來他真不該是這世上
應有的人，不過是來這世上走了一遭，而我們是多麼幸運能與他
相遇！他的神采蓋過射向舞台的所有燈光，他的聲音牽動每個人
的心弦……當然，《客途秋恨》和《訪英台》同樣帶給觀眾諸多
驚喜，張國榮對傳統藝術的駕馭，讓他時尚前衛的演唱會更加豐
富、多元。

　　Stories 的原唱是比利時女歌手 Viktor Lazlo，翻唱方面有齊豫珠
玉在前，張國榮的現場版絲毫不遜色，無論英倫味道十足的念白，
還是深情款款的吟唱，都令人聽出耳油。這是一首獨白與吟唱並重
的歌，很多人卻偏愛獨白，哥哥渾厚的聲音少了幾許女孩的細膩，
卻多了一份略顯壯闊的悲情，回憶的哀愁在低緩感性的誦讀中彌漫

開來，聽上去淺淺的、淡淡的，其實早已濃得化不開……

◎　收藏指南

　　《百事巨星演唱會》的黑膠版本是張國榮演唱會實錄唱片收藏的精品，而黑膠介質也最完美地還原了哥哥驚艷的 live。在 CD 版本中，T113 銀圈版極為罕見，不可多得。這場演唱會還發行了 VHS，當年在內地大量傳播。錄音帶版本為雙錄音帶、雙封面，透明帶身。

　　值得一提的是，這場演唱會也有內地引進版，其中錄音帶收錄 18 首歌，而 CD 版本只有單碟片，收錄曲目僅十首。內地引進單位為浙江文藝音像出版社，演唱會名稱變成了「張國榮最愛演唱會」。

曼谷演唱會

01 Opening / 讓我飛

02 Casablanca / 片段

03 你的眼神

04 身體語言

05 隨想曲 / 倦

06 You Drive Me Crazy

07 白金升降機

08 昂 / 星

09 激光中

10 Oh Carol / 那一記耳光

11 讓我奔放 / 心裡有個謎

12 浣花洗劍錄

第一次被正式記錄的張國榮現場演出，是他成名前舞台狀態的清晰寫照。

專輯名稱　曼谷演唱會

唱片編號　PRO CDN-153

發行時間　2009 年

發行公司　PRO Mediamart（泰國）

專輯類型　演唱會現場實錄

首版介質　CD

S 〔●●●○○〕

C 〔●●◑○○〕

V 〔●●○○○〕

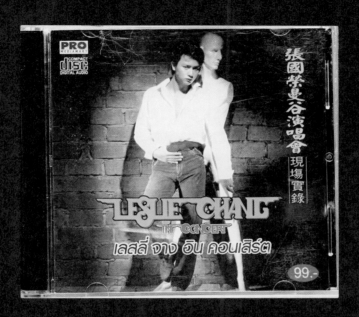

提起張國榮成名前的青澀過往，很多人都會首先想到他在亞洲歌唱大賽中過關斬將，以一首 *American Pie* 技驚全場。而 2009 年發行的《曼谷演唱會》唱片，則真實記錄了張國榮成名前奔走演出的「黑歷史」。

電視劇集在海外的熱播，讓尚未在香港歌壇立足的張國榮率先在泰國擁有了一批忠實擁躉。有報導記載，1982 年，張國榮在新、馬、泰人氣甚盛，演技獲得肯定讓年輕的哥哥備受鼓舞。

1983 年 8 月 26 日至 28 日，張國榮應邀在泰國曼谷文華酒店舉辦了三場演唱會。與其說這是演唱會，不如說是一次走穴。當年香港的當紅歌手都有在夜總會走穴的經歷，而東南亞一帶的商業演出，可以讓他們賺得盆滿缽滿。張國榮曾毫不諱言，曼谷演唱會三天的收入，已經趕超了他此前不久主演電影《楊過與小龍女》的片酬。

簡單的舞台、粗糙的製作、劣質的收音效果⋯⋯這次酒店演唱會的規格甚至不如今天的 live house（現場演出場館）專場，張國榮唯有靠一副天生的好嗓子和巨星初現的舞台氣質征服觀眾。三天的演出場場爆滿，每天 1,400 名歌迷如痴如醉，觀眾人數之多、場面之火爆令人始料未及，張國榮甚至要邊唱歌邊維持秩序，並不時提防歌迷突然的舉動。眾人的熱情讓現場數度失控，更有甚者紛紛爭搶哥哥的演出服，讓舞台上 27 歲的他尷尬不已⋯⋯當下回看，要感謝張國榮的認真和敬業，讓我們得以從這次「走江湖」式的商業演出中欣賞到他青春逼人、激情四射的舞台表演。

「曼谷演唱會」中，張國榮用自己對經典老歌的詮釋致敬著溫拿、陳潔靈、關正傑、羅文、徐小鳳、葉德嫻等粵語歌壇的拓荒者。美中不足的是，剛剛過檔華星唱片的張國榮彼時剛剛發行經典大碟《風繼續吹》，或許是擔心新作不能引發泰國歌迷的共鳴，除了他被選派參加第一屆夏威夷音樂節時演唱的《讓我飛》之外，曼谷演唱會流傳下來的現場版本中，並無《風繼續吹》中的完整作

品，哪怕是哥哥鍾愛的《片段》，也只是作為英文原版 *Casablanca* 的結尾呈現。

泰國 PRO Mediamart 出版發行的《曼谷演唱會》CD，因存儲容量有限，只收錄了 12 首歌，張國榮對關正傑的《恨綿綿》、陳百強的《偏偏喜歡你》、雷安娜的《舊夢不須記》等經典歌曲的現場演繹，都無緣呈現。

時年 27 歲的張國榮擺脫了出道初期的「雞仔聲」，又尚未形成後期飄逸隨性的唱法，一把醇厚低沉的嗓音特別適合演唱《捲》和《隨想曲》等帶有古風的作品。在後來發行的 DVD 模糊的畫面中，張國榮迷人的聲線和《舊夢不須記》惆悵追憶、淒然歡唱的意境渾然一體，相較雷安娜的版本，哥哥的演繹在情緒表達上內斂得恰到好處，每個字都壓得住，哀而不怨，多一分就刻意了，少一分則不得味。

美國歌手 Don McLean 是張國榮的偶像，*American Pie* 就是 Don McLean 創作並演唱的。在曼谷演唱會上，哥哥又翻唱了他 1971 年為紀念荷蘭印象派畫家梵高創作的歌曲 *Vincent*，短短幾句便引發一片驚呼。

值得一提的是，張國榮將演唱會的最後一首歌留給了汪明荃原唱的《勇敢的中國人》，在海外歌迷面前彰顯出自己赤誠的中國心。

演出中，張國榮還展現了他超強的語言天賦，英語、泰語、國語、粵語輪番登場，泰國歌迷對此頗為受用。幸運的是，這張現場 CD 保留了哥哥的串場口白，他純正的英文發音和性感的粵語道白成為這張 live 唱片的一大亮點。

隨後發行的 DVD 版本，則呈現出此次演唱會更多的尷尬——整場演出張國榮居然甚少出現在燈光的「關照」之下，可見主辦方的敷衍，「黑炭榮」的綽號也由此而來。零距離的舞台則為現場觀眾「為所欲為」提供了便利，即使不時有人衝上台尷尬地尋求合

影，也不會受到安保人員的阻攔，而斯文靦腆的哥哥一一滿足了大家獻花、合影甚至更加過分的親密接觸的要求……

曼谷演唱會的 CD 固然有它的意義和價值，但它粗糙的製作一直被細心的歌迷詬病——封面和盤面上，張國榮的英文名（Leslie Cheung）居然被錯印成「Leslie Chang」……

◎ 經典曲目

張國榮走紅前於商演中詮釋的一些經典歌曲，日後經過重新填詞，被收錄在他的專輯中，比如 *Casablanca*。這首歌經過哥哥親自填詞，成為他華星時期首張大碟《風繼續吹》中的粵語經典遺珠《片段》。除曼谷演唱會的「拼接」呈現之外，張國榮在成名後的「佰爵夏日演唱會」上完整演繹了《片段》，足見他對這首作品的熱愛。

早年間，張國榮有意模仿前輩羅文的唱腔是不爭的事實，《激光中》是羅文的招牌作品，也是香港說唱的試水之作，哥哥的現場翻唱，讓這首歌激情四射，彌散出激情無限的青春活力。

◎ 收藏指南

2009 年，PRO Mediamart 在泰國率先發行了《曼谷演唱會》的現場 CD，2014 年夏天又推出單碟 DVD。儘管受限於當年的技術條件，這次 live 的 CD 音質與 DVD 畫質都很一般，且很多哥迷不喜歡購買泰國唱片公司出版發行的音像製品，但因為這是張國榮音樂旅程的第一次專場演出，記錄著他青澀時期的舞台表現，仍舊很有聆聽和收藏價值。

第②章

你所知的我其實是那面……

張國榮的創作才情

　　不得不佩服這些香港殿堂級的音樂家，譚詠麟、陳百強、林子祥、黃家駒⋯⋯他們均是創作高手，他們創作的旋律和他們的歌聲一樣經典雋永。對比同時代音樂人，張國榮同樣在創作上有著不俗的表現。他或許並不高產，卻首首皆為精品。如果說哥哥在舞台上展現的是他絢爛奪目的絕代風華，那麼高光背後的創作作品則為我們打開了走近他的美麗新世界。特別是他對旋律的構建，無不流露出其炫目表象下的真實才情。

　　張國榮的早期創作，即便略顯青澀，仍有著明顯的張國榮風格。一路走來，在歲月的錘煉中，他的作品也如同人一般，漸漸變得成熟與專業。張國榮的創作在他退出歌壇之後，有了境界上的全面提升，他為主演的電影所作的歌曲，尤其鮮明地顯現出與他本人形神合一的風貌，比如為《白髮魔女傳》所作的《紅顏白髮》，以簡單的三個大和弦寫就，樸素實用。《夜半歌聲》、《一輩子失去了你》、《深情相擁》三首歌雖呈現不同的面貌，卻擁有一些技法上的共性——它們都運用了轉調，用了很多跨度較大的音程，用了許多半音，因此具備了西方音樂的調性，散發出歌劇或音樂劇音樂的抒情詠歎味道，同時不乏現代流行音樂的節奏感，恍若一幅以紅黃為主、色調濃稠的古典油畫與 20 世紀 90 年代光影語言的結合。

　　2002 年，張國榮作曲的《這麼遠　那麼近》被香港作曲家及作詞家協會（CASH）授予金帆音樂獎最佳另類作品獎。可見，很難找到精準的詞語定義哥哥收放自如、隨心所欲的創作風格，如此說來，「另類」恰恰應和了他的不羈與神秘。

電影《東成西就》原聲黑膠

◎ 作詞部分

　　客觀而言，張國榮的填詞功力一般，《片段》、《情自困》情感真摯，卻不夠動人。反倒是電影《東成西就》中，他即興為《雙飛燕》創作的新詞讓人驚艷——十足的古詩詞味道和粵曲韻味，足見他對文學和曲風的把握之精準。

　　《雙飛燕》本不算張國榮的作品，或許是他與梁家輝的這段表演實在太過經典，中央電視台《第10放映室》欄目每每製作張國榮或香港喜劇、歌舞的專題時，總會剪輯這一段加以讚揚。

　　在此之後，張國榮專注於旋律創作，填詞則交由那些更具天賦的詞作者，雙方珠聯璧合，成就了更多偉大的作品。

附：張國榮作詞作品（五首）

01. 《情自困》（出自 1983 年專輯《張國榮的一片痴》）
 作曲：徐日勤　編曲：徐日勤

02. 《愛火》（出自 1986 年專輯《愛火》）
 作曲：林哲司　編曲：姚志漢

03. 《烈火燈蛾》（出自 1989 年專輯《側面》）
 作曲：張國榮、許冠傑　編曲：盧東尼

04. *To You*（出自 1990 年韓國發行大碟 *To You*，《天使之愛》英文版）
 作曲：周治平　編曲：林鑛培

05. 《雙飛燕》（1993 年電影《東成西就》插曲，《做對相思燕》改編）
 作曲：任光　編曲：雷頌德

◎　作曲部分

　　張國榮作曲並非科班出身，他甚至不熟悉用五線譜，這反而造就了屬於他的作曲特點。製作人唐奕聰在回憶張國榮的創作時說：「張國榮作曲水準甚高。他會先把作好的曲記在腦中，他的記憶力很好，一來到便可把整首歌哼出來給我聽，讓我配上和弦。」

　　若果真如此，那麼張國榮在旋律創作上可謂天賦異稟，因為這樣的哼唱很容易造成風格雷同，他的作品卻變化萬千，古典、民謠、搖滾，不一而足——既有《想你》、《由零開始》這樣的舒緩情歌，又有澎湃大氣的《風再起時》、《紅顏白髮》，還有戲劇感強烈的《夜半歌聲》、《深情相擁》，繞梁三日的《我》、《玻璃之情》，也有妖嬈華麗的《紅》、《這麼遠　那麼近》，更不乏《大熱》這般的勁歌經典……在張國榮的創作道路上，前期的趙增熹，後期的唐奕聰，都起到過重要的輔助作用。

很多歌迷最早熟悉的張國榮作曲作品，是《沉默是金》。因為有許冠傑和哥哥聯袂演唱的版本，加之許冠傑又是創作歌手，金曲無數，所以很容易讓人產生《沉默是金》是由許冠傑作曲的錯覺。的確，這首歌的風格很像他早期的《浪子心聲》。事實上，這首五聲音階的作品出自張國榮之手，加之編曲上借鑒了古箏名曲《漁舟唱晚》，充滿濃濃古韻，成為以中式曲風創作粵語流行歌的經典代表。

《想你》是張國榮歌曲創作的處女作，非常符合 20 世紀 80 年代的審美——曲調舒緩，朗朗上口，小美的填詞讓深陷戀愛中的無奈與悲情呼之欲出。值得一提的是，在這首歌的副歌段落，張國榮頗具匠心地連用幾個相同的音節，使之成為他早期作曲作品的代表。彼時，張國榮作品的旋律走向稱不上驚喜，好在他對旋律的掌控功力獨到，因此他的作品可以得到歌迷以及樂評人的雙重認可。

張國榮曾於 2000 和 2002 年兩度被香港作曲家及作詞家協會任命為音樂大使，協會主席讚揚他的創作極具個性。或許是哥哥的外表太過搶眼，極少有人以創作歌手來定義張國榮，如果未經統計恐怕很難相信，為他創作最多的作曲者竟是他本人（排名第二位的是黎小田，共為張國榮創作歌曲 22 首，其中兩首作品為一曲雙詞，即同一首曲子分別填寫了粵語和國語歌詞出版）。

在張國榮的所有專輯中，共 33 首作品由他本人作曲，他演唱了其中的 31 首，八首為一曲雙詞——國語歌曲《為你》、《明月夜》、《在你的眼裡看不見我的心》、《直到世界沒有愛情》、《作伴》、《你是明星》、《發燒》、《我》都有其對應的粵語版本。

附：張國榮作曲作品（33 首）

01. 《想你》（出自 1988 年專輯 *Virgin Snow*）
　　作詞：小美　編曲：Iwasaki Yasunori

02. 《為你》（出自 1988 年專輯《拒絕再玩》，《想你》國語版）
 作詞：劉虞瑞　編曲：Iwasaki Yasunori

03. 《沉默是金》（出自 1988 年專輯 Hot Summer）
 作詞：許冠傑　編曲：鮑比達

04. 《共創真善美》（出自 1988 年混音 EP《Leslie Remix 行動》）
 作詞：潘源良

05. 《由零開始》（出自 1989 年專輯《側面》）
 作詞：小美　編曲：藤田大土

06. 《烈火燈蛾》（出自 1989 年專輯《側面》）
 作詞：張國榮、許冠傑　編曲：盧東尼

07. 《在你的眼裡看不見我的心》（出自 1989 年專輯《兜風心情》，
 《由零開始》國語版）
 作詞：宋天豪　編曲：藤田大土

08. 《明月夜》（出自 1989 年專輯《兜風心情》，《沉默是金》國語版）
 作詞：謝明訓　編曲：鮑比達

09. 《直到世界沒有愛情》（出自 1989 年專輯《兜風心情》，《烈火燈蛾》國語版）
 作詞：范俊益　編曲：盧東尼

10. 《風再起時》（出自 1989 年專輯 Final Encounter）
 作詞：陳少琪　編曲：黎小田

11. 《深情相擁》（出自 1995 年專輯《寵愛》）
 作詞：黃鬱、莫如昇　編曲：鮑比達

12. 《夜半歌聲》（出自 1995 年專輯《寵愛》）
 作詞：莫如昇　編曲：梁伯君

13. 《一輩子失去了你》（出自 1995 年專輯《寵愛》）
 作詞：厲曼婷　編曲：梁伯君

14. 《紅顏白髮》（出自 1995 年專輯《寵愛》）

作詞：林夕　編曲：梁伯君

15. 《有心人》（出自 1996 年專輯《紅》）
 作詞：林夕　編曲：Alex San

16. 《意猶未盡》（出自 1996 年專輯《紅》）
 作詞：林夕　編曲：Alex San

17. 《紅》（出自 1996 年專輯《紅》）
 作詞：林夕　編曲：C. Y. Kong

18. 《以後》（出自 1998 年 EP《這些年來》）
 作詞：林夕　編曲：周國儀、陳愛珍

19. 《作伴》（出自 1998 年專輯 Printemps，《以後》國語版）
 作詞：姚若龍　編曲：周國儀、陳愛珍

20. 《寂寞有害》（出自 1999 年專輯《陪你倒數》）
 作詞：林夕　編曲：C. Y. Kong

21. 《小明星》（出自 1999 年專輯《陪你倒數》）
 作詞：林夕　編曲：Alex San

22. 《你是明星》（出自 1999 年專輯《陪你倒數》，《小明星》國語版）
 作詞：林夕　編曲：Alex San

23. 《我》（出自 2000 年專輯《大熱》）
 作詞：林夕　編曲：趙增熹

24. 《我》（出自 2000 年專輯《大熱》，《我》國語版）
 作詞：林夕　編曲：趙增熹

25. 《大熱》（出自 2000 年專輯《大熱》）
 作詞：林夕　編曲：唐奕聰

26. 《發燒》（出自 2000 年專輯《大熱》，《大熱》國語版）
 作詞：林夕　編曲：唐奕聰

27. 《這麼遠　那麼近》（出自 2002 年 EP Crossover）
 作詞：黃偉文　編曲：李端嫻

28. 《如果你知我苦衷》（出自 2002 年 EP Crossover）
作詞：林夕　編曲：梁基爵

29. 《玻璃之情》（出自 2003 年專輯《一切隨風》）
作詞：林夕　編曲：Daniel Ling

30. 《敢愛》（出自 2003 年專輯《一切隨風》）
作詞：黃敬佩　編曲：唐奕聰

31. 《紅蝴蝶》（出自 2003 年專輯《一切隨風》）
作詞：周禮茂　編曲：唐奕聰

32. 《我知你好》（出自 2003 年專輯《一切隨風》）
作詞：陳少琪　編曲：唐奕聰

33. 《挪亞方舟》（出自 2003 年專輯《一切隨風》）
作詞：周禮茂　編曲：陳偉文

附：張國榮作曲作品提名及獲獎情況

《沉默是金》：
第 11 屆香港電台十大中文金曲獎
第 6 屆無綫電視十大勁歌金曲獎

《由零開始》：
第 7 屆無綫電視十大勁歌金曲獎

《紅顏白髮》：
第 30 屆台灣電影金馬獎最佳原創歌曲獎

《夜半歌聲》：
第 15 屆香港電影金像獎最佳電影歌曲提名
第 32 屆台灣電影金馬獎最佳電影歌曲提名

《有心人》：
第 16 屆香港電影金像獎最佳電影歌曲提名
第 33 屆台灣電影金馬獎最佳電影歌曲提名

《大熱》：
第 23 屆香港電台十大中文金曲獎（退出領獎）

《發燒》：
雪碧中國原創音樂榜金曲獎

《我》：
香港作曲家及作詞家協會我至愛的中文金曲冠軍

《這麼遠　那麼近》：
第 3 屆華語流行樂傳媒大獎十大華語歌曲獎
香港作曲家及作詞家協會金帆音樂獎最佳另類作品獎

◎　為他人創作部分

　　除了自己演唱，張國榮還為他人創作了很多首膾炙人口的作品，周慧敏的《如果你知我苦衷》是其中名氣最大的一首。順帶一提，1993 年周慧敏的《流言》專輯收錄了《如果你知我苦衷》的國語版《從情人變成朋友》，這首歌在台灣地區亦有不小的流行度。

　　王菲也演唱過張國榮的創作，這首《忘掉你像忘掉我》作為《白髮魔女傳 2》的劇中曲為人所知。嚴格來說，這不算張國榮為王菲量身打造，不過這首歌與張國榮的《紅顏白髮》難脫關係，甚至被認為是姐妹作品——一方面，兩首歌與《白髮魔女傳》相關；另一方面，都由張國榮、林夕合作創作，妙還妙在兩首作品都以

「髮白透」收尾形成呼應，可見填詞之用心。

此外，陳盈潔、黃翊、麥潔文、許志安、童安格、張智霖、陳冠希等都演唱過張國榮創作的歌曲，共計九人 11 首（周慧敏、陳冠希為一曲雙詞），童安格的《風再吹起》即張國榮《風再起時》的國語版。

附：收錄在他人專輯中的張國榮作曲作品（11 首）

01. 《海海人生》（1988 年，《沉默是金》閩南語版，中視《蓋世皇太子》片尾曲）

 演唱：陳盈潔　作詞：娃娃

02. 《太陽傘下》（出自 1989 年專輯《冬季等到夏季》）

 演唱：黃翊　作詞：潘偉源

03. 《一晚》（出自 1990 年專輯《畢生難忘》）

 演唱：麥潔文　作詞：林振強　編曲：杜自持

04. 《永遠懷念你》（出自 1990 年專輯《愛情沒理由》）

 演唱：許志安　作詞：林夕　編曲：郭小霖

05. 《如果你知我苦衷》（出自 1992 年專輯 *Endless Dream*）

 演唱：周慧敏　作詞：林夕

06. 《從情人變成朋友》（出自 1992 年專輯《流言》，《如果你知我苦衷》國語版）

 演唱：周慧敏　作詞：姚若龍

07. 《忘掉你像忘掉我》（出自 1993 年專輯《十萬個為甚麼》，電視劇《白髮魔女傳 2》主題曲）

 演唱：王菲　作詞：林夕

08. 《風再吹起》（出自 1994 年專輯《現在以後》）

 演唱：童安格　作詞：林明陽

09. 《自首宣言》（出自 1994 年專輯 *Chilam*）

　　演唱：張智霖　作詞：潘源良

10. 《極愛自己》（出自 2000 年專輯《陳冠希》）

　　演唱：陳冠希　作詞：林夕　編曲：陳偉文

11. 《欠了你的愛》（出自 2000 年專輯《陳冠希》，《極愛自己》國語版）

　　演唱：陳冠希　作詞：林夕　編曲：陳偉文

第3章

像失色照片乍現眼前……

張國榮的派台單曲唱片

張國榮的實體唱片中，以首張專輯 *I Like Dreamin'* 最為罕有，堪稱華語唱片收藏領域的無價之寶。除了這張七吋細碟之外，最高不可攀的一個收藏類別，當數哥哥的白版唱片（也有寫作「白板唱片」）——唱片公司的派台單曲唱片。

白版唱片最早出現在 20 世紀 80 年代中期，唱片公司把歌曲壓製成盤，然後套上白色封套，封套上一般會標注曲目名稱與所派送的電台、節目、DJ 名稱。一張新專輯在正式投放市場銷售前，唱片公司會將其送給業內同仁和唱片店，希望他們給予意見或播放推廣，為了區別於市售版本，部分白版黑膠的盤芯只貼一張白紙，有的盤芯則在市售版內容的基礎上加印「for promotion only」（僅用於宣傳）字樣。

香港的白版唱片類似於日本的「見本盤」，這種實體唱片年代特有的音樂介質因其非正式發售的特殊宣傳性質、極少的製作數量，備受哥迷追捧。雖被定義為「白版」，但有些單曲唱片有著漂亮的封面設計，它們和那些傳唱度高的金曲白版成為精品中的精品。隨著時間的推移，白版唱片有了素色封面，多了歌詞頁，印刷精良者絲毫不遜色於正式的專輯。再加上絕大多數白版唱片都是 45 轉的黑膠碟，較之 33 轉的普通黑膠播放出來的聲音更為動聽，又增加了其自身價值。

早期白版唱片多為 12 吋黑膠或錄音帶（又稱白版帶），後來黑膠唱片在香港淡出，取而代之的是打榜單曲 CD。這些 CD 的封套或碟面同樣會印上諸如「宣傳用」、「非賣品」、「not for sale」（非賣品）等字樣以防不法炒賣。

據說，當年香港的唱片公司寄送給電台 DJ 和業內同行的白版唱片無人問津，很多主持人會隨手將它們賣給深水埗的二手唱片店。隨著實體唱片日漸式微，這些產量低、包裝特殊甚至內含特別混音版歌曲的稀罕物成為市場的寵兒。就張國榮而言，他的白版唱片在收藏市場可謂一枝獨秀、奇貨可居，單張身價早已過萬，讓很多哥迷望而興歎。

　　這些哥哥的單曲唱片，就像一張張泛黃、失色的老照片，記錄著逝去的過往和流行導向。

左上｜打榜單曲 CD
右上｜《我未驚過》白版黑膠
左下｜ *Dreaming* 白版黑膠
右下｜ *Miss You Much* 白版黑膠

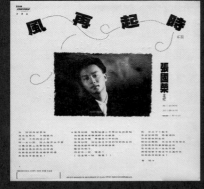

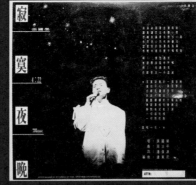

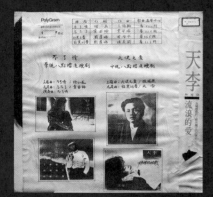

1	2	3	4	5
6	7	8	9	10
11	12	13	14	

1.《風再起時》白版黑膠

2.《寂寞夜晚》白版黑膠

3.《從不知》白版黑膠

4.《明星》白版黑膠

5.《童年時》白版黑膠

6.《天使之愛》白版黑膠

7.《側面》白版黑膠

8.《別話》白版黑膠

9.《偏心》白版黑膠

10.《貼身》白版黑膠

11.《沉默是金》（港版）白版黑膠

12.《沉默是金》（台版）白版黑膠

13.《無需要太多》白版黑膠

14.《無需要太多》白版黑膠（2）

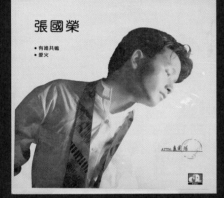

15. 《愛的兜手》白版黑膠
16. 《倩女幽魂》白版黑膠
17. 《有誰共鳴》白版黑膠
18. 《當年情》白版黑膠
19. 《沈勝衣》白版黑膠

第
4
章

只有你的情懷如昨天……

當年情此刻添上新鮮：

張國榮的韓版唱片

　　張國榮是華人歌手中為數不多能夠紅遍東南亞地區，甚至具有世界影響力的超級巨星。特別是在韓國，他的歌曲、影視劇、廣告總能引發強烈反響，所到之處粉絲無不為之瘋狂。

　　回想 20 世紀八九十年代輝煌無限的香港電影與音樂，張國榮無疑是最閃耀的明星。如果說李貞賢、H.O.T 組合是影響中國內地歌壇的「韓流鼻祖」，那麼張國榮則稱得上韓國娛樂圈的「偶像鼻祖」。

　　「韓流」形成的時間並不長，且深受香港影視歌的影響。最初，韓國的音樂相對傳統，韓國人接觸歐美流行音樂較多。20 世紀八九十年代，正值香港文化發展的鼎盛時期，香港的流行音樂以其豐富的旋律、多變的曲風迅速流入韓國，並逐漸打破歐美流行音樂的稱霸之勢。20 世紀 80 年代後期，錄影機在韓國被普遍使用，香港的電影得以廣泛傳播，張國榮憑藉《英雄本色》和《倩女幽魂》等影片俘獲韓國影迷無數，與周潤發、王祖賢等一同成為香港明星的代表人物。據說他甚至因為韓國觀眾特別渴望看到他的動作戲，為韓國引進版《家有囍事》補拍了一段槍戰。

　　1987 年，華星唱片努力為張國榮拓展海外市場，其專輯《愛慕》在韓國銷量突破 20 萬張，哥哥成為首位打入韓國音樂市場的粵語歌手。轉投新藝寶唱片之後，張國榮在韓國勢頭不減，1989 年，他成為首位在韓國舉辦個人演唱會的華人歌手，入場券一票難求，年底發行的精選輯 *The Greatest Hits of Leslie Cheung* 大賣 30 萬張。

1995 年，張國榮復出歌壇後的專輯《寵愛》售出超 50 萬張，相當於每 80 個韓國人就有一人購買，至今仍是華語唱片在韓國的最高銷量紀錄。

時下的年輕人大多已無從知曉張國榮在韓國有多紅。當年，韓國巧克力品牌「To You」在同類產品中銷量墊底，1989 年 9 月，剛剛宣布即將退出歌壇的哥哥受邀成為該品牌的形象代言人，為產品拍攝了一支有劇情的廣告片。改編自他經典歌曲《寂寞夜晚》的廣告主題曲在韓國家喻戶曉，一舉躋身流行歌曲排行榜前三位，創造了韓國的樂壇奇跡。據悉，這支廣告片為該品牌巧克力帶來了 300 倍的銷量增長。

張國榮在韓國的火爆人氣數十年如一日，影視歌全面開花。2003 年以後，每年 4 月 1 日他都無一例外地登上韓網的熱搜，大批韓國哥迷會在這一天表達他們的惋惜和思念。2009 年，韓國為張國榮六周年祭舉辦為期長達一個月的「張國榮電影節」，這是該國首次為紀念某位明星舉辦電影節活動。2012 年，韓國 Mnet 亞洲音樂大獎（MAMA）頒獎禮在香港舉行，開場便以宋仲基演唱《當年情》來致敬張國榮。2013 年，只在韓國發售的圖書《那些年，我們一起追過的張國榮》出版。2014 年，韓國最大的廣播電視台 KBS 評選韓國人最難忘的六大影視金曲，張國榮的《當年情》成為唯一入選的華語歌曲。如今走在韓國的街道上，音像店依然會傳出哥哥的歌聲。

一些韓國明星也毫不掩飾對張國榮的喜愛，火爆一時的神話組合成員金炯完曾說自己初中起就很喜歡張國榮，隨口就能唱出《無心睡眠》；韓國著名歌手李仙姬同樣獨愛張國榮，兩人有過多次合作；更有藝人在綜藝節目中稱張國榮「像外星人一樣」、「100 年都不一定出一個」。

張國榮曾說最令他難忘的就是韓國的哥迷：「他們的熱情和瘋狂令我興奮，但我有時也有一點害怕遇到他們。」轉眼間哥哥已經

離開 21 年，韓國的哥迷依然長情。

　　張國榮在韓國共發行了一張「新歌＋精選」*To You*，以及兩張精選 *The Greatest Hits of Leslie Cheung*、《張國榮》(《當年情》)，同時再版了《愛慕》、*Summer Romance '87*、*Virgin Snow*、《側面》、《兜風心情》、*Salute*、《寵愛》、《百事巨星演唱會》、《告別樂壇演唱會》等唱片。另有一首和林憶蓮對唱的英文情歌 *From Now On* 收錄在發行量極少的 Sandy 韓版同名英文專輯中。

To You

Side A

01 To You（英語）

02 到未來日子（國語）

03 由零開始

04 失散的影子（國語）

05 可否多一吻

Side B

01 天使之愛（國語）

02 明月夜（國語）

03 倩女幽魂（國語）

04 Hot Summer

05 妄想

06 偏心

專輯名稱　To You

唱片編號　CP-1-0001、SEL-RS 235

發行時間　1990 年 3 月 16 日

發行公司　新藝寶唱片

唱片銷量　20 萬張

專輯類型　錄音室合輯

首版介質　黑膠

Ⓢ 〔●●●●◑〕

Ⓒ 〔●●●●◑〕

Ⓥ 〔●●●○○〕

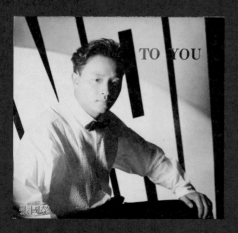

張國榮的韓版精選唱片基本是新藝寶時期的金曲薈萃，將不同專輯中的招牌作品集於一身便成為大賣的保證。這張發行於 1990 年的 *To You*，因收錄了張國榮作詞並演唱的同名英文歌而備受關注。

To You 由周治平作曲，最初的版本是收錄於 1989 年 7 月發行的專輯《兜風心情》中的《天使之愛》，隨後的專輯 *Final Encounter* 中的《寂寞夜晚》為這首作品的粵語版，而英文版 *To You* 因為張國榮的歌詞創作和純正的英音演繹更加經典和迷人。

張國榮一生僅拍攝過四支廣告片，「To You」巧克力是最後一支。廣告拍攝為期六天五夜，其間在酒店召開了一次記者會，眾多媒體爭相報導。最後一晚，哥哥前往 MBC（韓國文化廣播放送株式會社）電視台演出，觀眾之瘋狂至今為人津津樂道。由於不斷有人打電話詢問廣告何時播出，巧克力公司乾脆把時間刊登在報紙上。在張國榮的加持下，「To You」迅速坐上韓國巧克力品牌銷量榜的頭把交椅，成為當年的商業奇跡。

韓劇《製作人》中還有這樣的致敬橋段——女主角說她的媽媽是哥迷，當年她的爸爸買了 100 塊張國榮代言的巧克力，她的媽媽才同意交往。

◎　收藏指南

張國榮新藝寶時期的每一張專輯幾乎都有對應的韓版黑膠發行，但裝幀和音質都不盡如人意。相較之下，收錄新歌的 *To You* 是收藏必選。

張國榮（當年情）

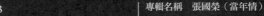

Side A

Side B

專輯名稱　張國榮（當年情）

唱片編號　SZPR-058

發行時間　1989 年 12 月 31 日

發行公司　華星唱片

唱片銷量　不詳

專輯類型　錄音室合輯

首版介質　黑膠

Ⓢ〔●●●○○〕

Ⓒ〔●●●○○〕

Ⓥ〔●●●●○〕

千萬不要被這張唱片的封面所迷惑——它採用了張國榮華星時期專輯《愛火》（《張國榮》）的封面，實則是一張收錄了 12 首華星時期經典作品的精選輯，《愛火》中只有一首《當年情》入選，所以一般也稱這張專輯為《當年情》。相較其他韓版黑膠的「粗製濫造」，這張精選合輯不僅印刷精美，附贈的內頁還有張國榮的韓文介紹及 *Stand Up* 專輯中的精美寫真。

◎　收藏指南

《張國榮》只發行了黑膠版本，獨特的歌曲構成、用心的印製包裝及尚佳的聲音效果都讓這張看似專輯的精選合輯成為收藏市場的搶手貨。除《告別樂壇演唱會》之外，它是最值得收藏的張國榮的韓版黑膠。

THE GREATEST HITS OF LESLIE CHEUNG

Side 1

01 無心睡眠

02 夠了

03 倩女幽魂

04 濃情

05 最愛

Side 2

06 想你

07 貼身

08 奔向未來日子

09 雪中情

10 你在何地

專輯名稱　The Greatest Hits of Leslie Cheung

唱片編號　SZPR-043

發行時間　1989 年 12 月 24 日

發行公司　新藝寶唱片、恒星娛樂

唱片銷量　30 萬張

專輯類型　錄音室合輯

首版介質　黑膠

S〔●●●○○〕

C〔●●●○○〕

V〔●●●○○〕

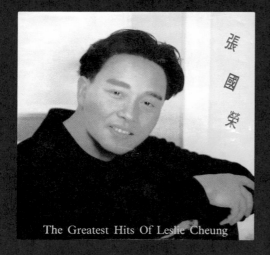

The Greatest Hits Of Leslie Cheung

張國榮正是憑藉這張唱片成為首位聞名韓國流行音樂市場的粵語歌手，30 萬張的銷量是當時華語唱片在韓國的最高紀錄，只是後來被《寵愛》打破。

　　The Greatest Hits of Leslie Cheung 中的大部分作品，來自張國榮轉投新藝寶唱片之後的首張大碟 Summer Romance '87──張國榮憑藉此張唱片打敗譚詠麟，獲得 1987 年 IFPI 香港唱片銷量大獎（全年銷量冠軍）。

◎　收藏指南

　　The Greatest Hits of Leslie Cheung 也是值得收藏的張國榮韓版黑膠之一，記錄了他 20 世紀 80 年代末期完美的聲音狀態。韓國哥迷對張國榮的迷戀已無法用言語形容，很多電影海報和唱片封面，在韓國發行時都被換成了哥哥的大頭照。雖然這樣做的商業目的過於濃重，但也從一個側面記錄著哥哥當年在韓國摧枯拉朽的偶像席捲之風。

　　此外，The Greatest Hits of Leslie Cheung 亦有立體聲錄音帶版本發行。

FROM NOW ON

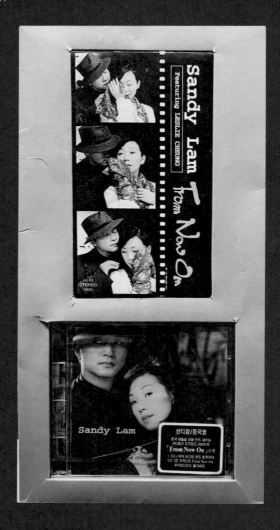

專輯名稱	From Now On
唱片編號	待查
發行時間	1996 年
發行公司	滾石唱片
唱片銷量	不詳
專輯類型	錄音室專輯
首版介質	CD、錄音帶

Ⓢ〔●●●○○〕

Ⓒ〔●●●●●〕

Ⓥ〔●●●●●〕

著名音樂人 Dick Lee 創作的英文情歌 *From Now On* 最初由林憶蓮獨唱，收錄於 Sandy 的英文專輯《I Swear 愛是唯一》，以及合輯《滾石最賣座英文主打歌全紀錄之英雄美人》中。

作為林憶蓮的首張英文專輯及首張翻唱專輯，《I Swear 愛是唯一》在台灣地區銷量達 30 萬張。鑒於張國榮在韓國的巨大影響力，《I Swear 愛是唯一》在韓國發行時，將主打歌和專輯名同時更換為 *From Now On*，所收錄的歌曲則變為哥哥和林憶蓮的對唱版本，並選用二人的合影作為唱片封面。對唱版本日後又被收錄於張國榮的日版精選輯 *Double Fantasy* 及其「加強版」*Double Fantasy Again*，以及合輯《永遠張國榮》、《摯愛 1995-2003》中。

◎　收藏指南

From Now On 是收錄張國榮歌曲的韓版唱片中最為罕見的一張，發行了錄音帶和 CD 兩種介質，其中 CD 另有限量發售的套裝，附送收錄三首 MV 作品的錄像帶。

From Now On 因發行量、存世量稀少，是關於張國榮的 CD 收藏中市場價值最高的一張，堪稱絕版收藏。

附：張國榮於韓國發行的其他音樂作品

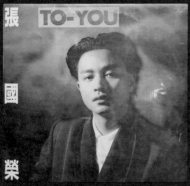
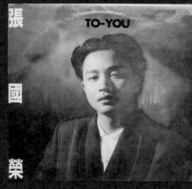
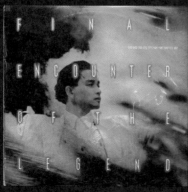

1	2
3	4
5	6

1. *Summer Romance'87* 黑膠　　2. *Virgin Snow* 黑膠

3. 《兜風心情》黑膠　　4. 《兜風心情》黑膠（2）

5. 《告別樂壇演唱會》黑膠　　6. 《百事巨星演唱會》黑膠

當你見到天上星星，可有想起我：

—————————————— 張國榮的日版唱片

　　張國榮和日本的音樂製作團隊及歌迷亦有著深厚的感情。1983年，他正是憑藉翻唱自山口百惠的《風繼續吹》一舉成名，直到1989年告別歌壇前，哥哥這六年間發行的專輯裡，幾乎每張都有日本歌曲翻唱。如果說彼時香港樂壇的繁榮有一半歸功於「譚張梅陳」的巨星魅力，那麼將另一半功勞歸於日本音樂人並不為過。

　　張國榮事業起步時最重要的兩首作品《風繼續吹》和 *Monica* 都翻唱自日本音樂人的經典歌曲。巧合的是，《風繼續吹》的原曲《再見的彼端》是山口百惠告別演唱會的最後一首歌，她一曲唱罷將話筒放在台上，沒有說再見便轉身離去。而張國榮在「告別樂壇演唱會」上演唱《風繼續吹》時，情到深處哽咽地難以繼續，最後離開舞台——兩位劃時代偶像相似的封麥儀式及不同的人生境遇令人唏噓。1985年，已憑藉 *Monica* 成為超級巨星的張國榮發行了專輯《為你鍾情》，其中六首快歌有五首是日本歌曲翻唱，包括他在日後的演唱會快歌串燒裡每次都要演繹的《少女心事》和《不羈的風》。

　　1986年年末，張國榮離開了共事數年的製作人黎小田，從華星唱片過檔到財大氣粗的新藝寶唱片，定位更加日系，退出歌壇前最成功的專輯 *Summer Romance '87* 從封面拍攝到音樂製作全部在日本完成——可以說把這張專輯的歌詞換成日文，拿到日本本土也是一張上乘的作品。此時的哥哥已經在日本擁有了最初穩定的歌迷群體。

滾石唱片在日本的深耕，讓張國榮的專輯在日本擁有傲人的銷量。環球年代，張國榮更看重日本市場，甚至不惜打亂電影的拍攝檔期赴日宣傳⋯⋯

張國榮的音樂生涯中共翻唱過 42 首日本歌曲（不包括《共同渡過》），其中 33 首他是粵語版首唱，九首由其他歌手首唱，後被張國榮翻唱。除了 1985 年他在「佰爵夏日演唱會」上翻唱的《愛不是遊戲》至今未被收錄於已發行的唱片中，其餘 41 首均已收錄在他的個人專輯或精選輯中。

和張國榮韓版唱片都是傳統的黑膠介質不同，他的日版專輯幾乎清一色是當年科技含量很高的 CD。

DOUBLE FANTASY AGAIN

滾石唱片在日本有著不可小覷的資源，1995 年張國榮簽約之後，在日本發行了很多區別於香港版的唱片，對擴大他的影響力功不可沒。時至今日，這些日版 CD 成為難得的收藏品。相較之下，1997 年發行的 *Double Fantasy* 頗顯敷衍，八首曲目實際只是四首歌的經典對唱版本及張國榮個人音軌版本（女歌手演唱部分為無人聲伴奏）。

2001 年，滾石唱片發行了 *Double Fantasy*「加強版」*Double Fantasy Again*，在原基礎上增加了四首曲目，分別是《有心人》和《談情說愛》的張國榮獨唱版和無人聲伴奏版，仍被訴病有販賣情懷之嫌。

專輯名稱	Double Fantasy Again
唱片編號	RCCA-2076
發行時間	2001 年 9 月 21 日
發行公司	滾石唱片（日本）
專輯類型	錄音室精選合輯
首版介質	CD

專輯名稱	Double Fantasy
唱片編號	RJJD-001
發行時間	1997 年 6 月 5 日
發行公司	滾石唱片（日本）
專輯類型	錄音室精選 EP
首版介質	CD

大熱 + UNTITLED

環球唱片 2000 年把張國榮當年發行的專輯《大熱》和 EP Untitled 合二為一，以雙 CD 的形式在日本發售。

2022 年，環球唱片大炒冷飯，以限量編號 1,000 張的噱頭在香港發行了《大熱 +Untitled》的再版，只是把側標的內容刪刪改改，反正不愁歌迷埋單。

專輯名稱　大熱 +Untitled

唱片編號　UICO-1006/7

發行時間　2000 年 11 月 22 日

發行公司　環球唱片

專輯類型　錄音室專輯

首版介質　CD

亞洲金曲精選二千：
張國榮

01　夜半歌聲

02　My God

03　當愛已成往事

04　紅（粵語）

05　追（粵語）

06　宿醉

07　A Thousand Dreams of You

08　這些年來（粵語）

09　有心人（粵語）

10　作伴

11　追（Live，粵語）

12　My God（伴奏）

隸屬於「亞洲金曲精選二千」系列，收錄了張國榮滾石時期的 12 首經典歌曲。

專輯名稱　亞洲金曲精選二千：張國榮

唱片編號　RCCA-2041

發行時間　2000 年 6 月 21 日

發行公司　滾石唱片（日本）

專輯類型　精選合輯

首版介質　CD

GIFT （完全版）

Gift 由日本製造，可以看作 *Printemps* 的日本版，二者同期發行，曲目次序略有不同。*Gift* 增加了《這些年來》EP 中的《以後》及 *Everybody* 的另一個版本《觸電》（歌詞與編曲有改動）。其中《觸電》這首國語歌曲只收錄在這張專輯中。

1999 年發行的 *Gift*（完全版）由台灣地區製造，封面改為橙紅色，增加了三首歌。

專輯名稱　Gift（完全版）

唱片編號　RCCA-2038

發行時間　1999 年 12 月 18 日

發行公司　滾石唱片（日本）

專輯類型　錄音室專輯

首版介質　CD

專輯名稱　Gift

唱片編號　RCCA-2001

發行時間　1998 年 4 月 21 日

發行公司　滾石唱片（日本）

專輯類型　錄音室專輯

首版介質　CD

THE BEST OF LESLIE CHEUNG

張國榮因電影《星月童話》在日本人氣急升，滾石唱片趁勢推出這張精選輯，收錄了他滾石時期的 17 首歌曲。其中《夜半歌聲》（電影版）、《永遠記得》、《談戀愛》三首歌是首次被收錄進張國榮的個人專輯，且《永遠記得》只收錄於這張精選輯中。

唱片發行時，張國榮已高價簽約環球唱片，因此這張精選輯可以算作他滾石時期的紀念專輯。首版禮盒套裝限量 5,000 套，贈送毛巾和寫真集。香港版於 2000 年 3 月 1 日發行，側標增加「張國榮國、英、日最佳精選」字樣，2020 年又有綠色彩膠發行。

The Best of Leslie Cheung

專輯名稱　The Best of Leslie Cheung

唱片編號　RCCA-2025

發行時間　1999 年 6 月 30 日

發行公司　滾石唱片

專輯類型　錄音室精選合輯

首版介質　CD

有心人

01 有心人

02 談情說愛

03 有心人（伴奏）

04 談情說愛（伴奏）

這是張國榮在日本發行的首張 EP，收錄了他主演的電影《金枝玉葉 2》的主題曲《有心人》和《色情男女》的插曲《談情說愛》兩首歌及其無人聲伴奏版本。

專輯名稱 有心人

唱片編號 RJSD-001

發行時間 1996 年 9 月 30 日

發行公司 滾石唱片（日本）

專輯類型 錄音室精選 EP

首版介質 CD

附：張國榮於日本發行的電影原聲作品

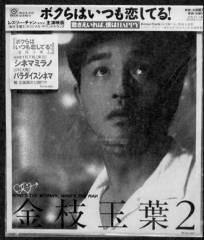

1 2 　　1.《金枝玉葉 2》電影原聲 CD

3 4 　　2.《色情男女》電影原聲 CD

5 6 　　3.《風月》電影原聲 CD

　　　　4.《夜半歌聲》電影原聲 CD

　　　　5.《星月童話》電影原聲 CD

　　　　6.《霸王別姬》電影原聲 CD

第**5**章

顏色不一樣的煙火……

張國榮的其他精選合輯

　　除了前文中細數的印刷精美、口碑不俗或經由特殊工藝製作的精選合輯，張國榮生前身後還有大量的精選輯發行。

　　唱片公司看準市場需求，不厭其煩地將張國榮的經典作品以母盤直刻（刻錄時使用第一版刻錄的光盤作為源介質）、復黑王（封套、歌詞內頁及碟面與黑膠版本一致，音質亦試圖媲美黑膠）、DSD、SACD、K2HD（24BIT High Definition，超高解析度兼容數碼金碟）、24K 金碟等噱頭一次次再版發行，一張經典唱片擁有十幾個甚至更多的版本已司空見慣。

　　這些合輯有的用「平靚正」的招牌吸引年輕歌迷，擴大了張國榮作品的影響力；有的則用先進的製作技術和後期手段還原了最真實動聽的張國榮的聲音，讓發燒友交口稱讚。其間，也不乏濫竽充數的應景之作，卻都在哥哥生辰、死忌等重要時間節點，成為唱片市場上大賣的單品。

聽哥哥的歌：
張國榮金曲輝煌 40 年

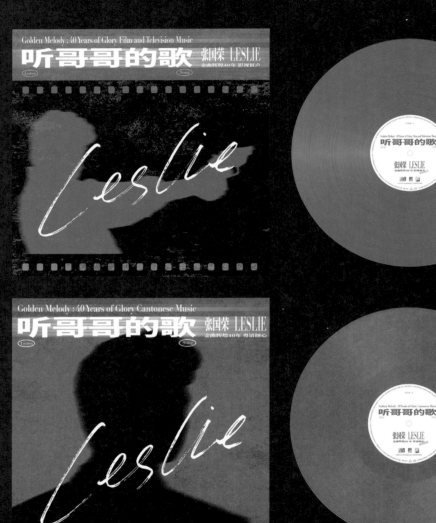

為紀念張國榮離世 20 周年及成名作
《風繼續吹》發行 40 年，廣州星外星
唱片在 2023 年 9 月 12 日張國榮冥誕
當天發行的雙張精選，一張為「影視
留聲」，一張為「粵語傾心」，分別
收錄了張國榮華星時期的影視歌曲和
經典金曲，包括《風繼續吹》、《有
誰共鳴》等抒情歌，掀起勁歌風潮的
Monica、《不羈的風》等快歌，《全賴
有你》、《留住昨天》等哥迷「私藏」，
更有《宇宙大帝》這樣極其珍稀的冷
門佳作。

兩張唱片的封面剪影，設計靈感分別
源自哥哥華星時期最後一張專輯《張
國榮》的封面，以及電影《英雄本色》
中正在射擊的宋子傑。歌詞內頁部
分，「粵語傾心」將歌詞具象化為一
個個瞬間，「影視留聲」則把歌詞輔
以電影票根設計，格外用心。

值得一提的是，CD 版本特製磁吸效
果，兩張可彼此吸合，象徵哥哥「歌」
與「影」雙面人生的精彩融合。外盒
則特別採用動態設計，影影綽綽間，
哥哥的剪影與「歌留春夏」、「影念秋
冬」字樣交相輝映。
黑膠版本每一張均附贈一張哥哥的寫
真海報，供哥迷一睹風華。

專輯名稱　聽哥哥的歌：張國榮金曲輝
煌 40 年
發行時間　2023 年
發行公司　星外星唱片
首版介質　黑膠、CD
唱片數量　2/ 套

卡式張國榮
錄音帶大系

環球以最嚴謹的工序，重製張國榮的卡式錄音帶，模擬數字時代的質感，掀起錄音帶回潮的市場旋風。《卡式張國榮錄音帶大系》限量 1,000 套，其中限量編號 800 套，無編號 200 套。外紙盒燙印銀色編號，內含十卷美國生產、獨立包裝的錄音帶，每盒均附有照片與歌詞。限量禮盒套裝有獨立編號產品證明書，同時贈送全新錄音帶播放機一部，機身印有新藝寶紀念圖案。

專輯名稱　卡式張國榮錄音帶大系
發行時間　2022 年 9 月 9 日
發行公司　環球唱片
首版介質　錄音帶
唱片數量　10/ 套

環球經典禮讚：
張國榮 / II / III

「環球經典禮讚」系列是環球唱片在2021年推出的精選合輯特輯，將旗下實力派歌手的舊作進行普及性集結出版，包括譚詠麟、張學友、黎明、蔣麗萍等。發行規格既有三碟合一，又有單碟裝，內裡專輯採用原裝封面、封底，附加歌詞本，樣式設計原汁原味。張國榮的合輯分為「張國榮」、「張國榮 II」、「張國榮 III」三套，每套均為三碟合一，共收錄了他新藝寶時期的九張經典專輯。較之噱頭十足的母盤直刻及技術成熟的SACD、金碟壓製，「環球經典禮讚」系列以平民化的價格吸引不少歌迷消費——三張精選只有母盤直刻一張售價的三分之一，至於音色音質則無須苛求。

專輯名稱　環球經典禮讚：張國榮、環球經典禮讚：張國榮 II、環球經典禮讚：張國榮 III

發行時間　2021 年

發行公司　環球唱片

首版介質　CD

唱片數量　3/ 套

THE APEX CHAPTER

(6 SACD COLLECTION BOXSET)

環球唱片將張國榮環球 Apex 時期的六張唱片 SACD 化結集出版，2,000 套限量禮盒內含產品證明書及海報，每張SACD 均有獨立編號，手工製作的厚重外盒貴氣十足，包裝由專紙印刷，四面燙銅字。

專輯名稱　The Apex Chapter(6 SACD Collection Boxset）

發行時間　2017 年 3 月 29 日

發行公司　環球唱片

首版介質　SACD

唱片數量　6

張國榮
NEW XRCD 精選

東亞唱片利用華納唱片的發行渠道，將張國榮華星時期六張專輯的經典作品，以 XRCD 的形式集結出版，日本壓盤，音色還原度高。

專輯名稱　張國榮 New XRCD 精選
發行時間　2015 年 11 月 25 日
發行公司　華星唱片、東亞唱片、華納唱片
首版介質　XRCD + SHMCD
唱片數量　1

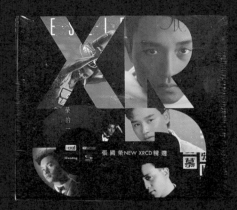

CINELESLIE

Cineleslie 是一個內含十張 SACD 的精選套裝，都是哥哥新藝寶時期的經典專輯，每張皆有獨立編號。這套碟片普通 CD 播放機和 SACD 播放機都能讀取，隨套盒附贈一張質感很好的大幅海報。

專輯名稱　Cineleslie
發行時間　2015 年 9 月 11 日
發行公司　環球唱片
首版介質　SACD
唱片數量　10

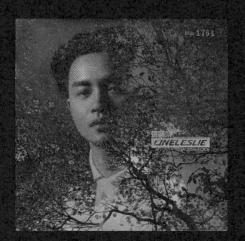

DAYS OF BEING LESLIE

內含張國榮華星時期的七張專輯，配發 72 頁歌詞集。唱片在日本進行 24K 金壓製，音色細膩傳神，限量發行 1,500 套，每張都有獨立編號。

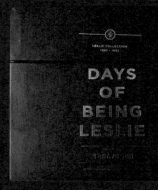

專輯名稱	Days of Being Leslie
發行時間	2013 年 3 月 28 日
發行公司	東亞唱片、華星唱片
首版介質	CD
唱片數量	7

MISS YOU MUCH, LESLIE

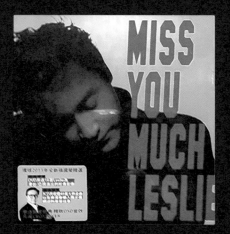

Miss You Much, Leslie 三碟裝 CD 以 DSD 極致音色錄製，共收錄張國榮的 49 首大熱金曲，包括一些珍貴的現場版，如《胭脂扣》、《千千闋歌》、《我的心裡沒有他》、《熱情的沙漠》、《至少還有你》等，以及《幻影 / 霧之戀》、《夜有所夢》、《這麼遠 那麼近》等合唱作品，還有資深音樂人陳少寶親述的哥哥往事。隨碟附送一張包括 16 首作品的張國榮珍貴演出影像 DVD。

專輯名稱	Miss You Much, Leslie
發行時間	2013 年 3 月 25 日
發行公司	環球唱片
首版介質	CD、DVD
唱片數量	3 CD、1 DVD

FOUR SEASONS

環球唱片在張國榮離世八周年之際推
出的精選紀念合輯，四張 CD 全面收
錄他各個時期的不敗金曲，追憶哥哥
音樂世界的春、夏、秋、冬……

專輯名稱　Four Seasons

發行時間　2011 年 4 月 1 日

發行公司　環球唱片

首版介質　CD

唱片數量　4

THE APEX COLLECTION

(24K GOLD 5CD)

日本壓製，24K 金碟，內含張國榮環
球時期的五張唱片。

專輯名稱　The Apex Collection（24K
Gold 5CD）

發行時間　2011 年 3 月 28 日

發行公司　環球唱片

首版介質　CD

唱片數量　5

I AM WHAT I AM

環球唱片在張國榮離世七周年前夕發行的紀念精選，兩張 CD 共收錄 36 首經典作品，包括歌迷苦等 16 年的《金枝玉葉》主題曲《追》及插曲《今生今世》兩首歌的電影版。DVD 則包括 12 支珍貴的 MV，其中《沒有愛》、《潔身自愛》、《玻璃之情》、《這麼遠那麼近》、《我》、《大熱》、《夢到內河》七支為首度出版。

專輯名稱	I Am What I Am
發行時間	2010 年 3 月 23 日
發行公司	環球唱片
首版介質	CD、DVD
唱片數量	2 CD、1 DVD

最紅

環球唱片、東亞唱片於張國榮離世六周年之際發行的精選合輯，推出十天內就累積了四白金的銷量（20 萬張）。三張 CD 運用 DSD 數碼音效重新編製，共收錄 50 首歌曲，其中第一張為 18 首最紅主打，第二張和第三張為 32 首影視劇歌曲。DVD 則收錄了張國榮 12 段經典演出，包括一人分飾兩角的《鴛鴦舞王》及十大勁歌金曲頒獎典禮上的 *Monica* 等。首批限量珍藏華麗套裝內附兩個珍藏鐵盒（獨立包裝 3CD 及 DVD）、精美海報及歌詞照片集。

專輯名稱	最紅
發行時間	2009 年 3 月 27 日
發行公司	環球唱片、東亞唱片
首版介質	CD、DVD

最熱

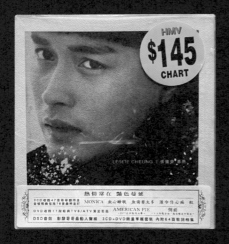

與《最紅》同時推出，三張 CD 同樣採用 DSD 數碼音效重新編製，第一張收錄了 Monica、《無心睡眠》、《無需要太多》、《誰令你心痴》、《紅》等 16 首張國榮的最熱主打，第二張 14 首全部是他與天王天后的合唱作品，包括《緣份》（與梅艷芳）、《誰令你心痴》（與陳潔靈）、《深情相擁》（與辛曉琪）、《沉默是金》（與許冠傑）等，第三張則是 17 首張國榮參與創作的歌曲。DVD 收錄了 11 段張國榮的經典演出，最值得重溫的是 1977 年他在亞洲歌唱大賽中演唱 American Pie，以及 1989 年他宣布告別樂壇之前在十大勁歌金曲頒獎典禮上獲得最受歡迎男歌星獎時大唱金曲《側面》的經典場面。

專輯名稱	最熱
發行時間	2009 年 3 月 27 日
發行公司	環球唱片
首版介質	CD、DVD
唱片數量	3 CD、1 DVD

張國榮 LESLIE CHEUNG LPCD45

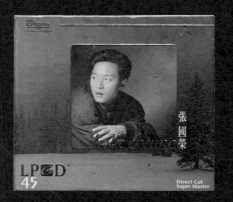

這是一張由發燒音響界著名的雨果公司利用「直刻超級母盤」技術製作的 CDR 唱片，可以用普通 CD 機得到黑膠密紋唱片的模擬音質感受，滿足「音效為主、音樂為次」的音響發燒友的苛刻要求。碟片沒有內圈碼，底部非慣用的銀色，而是貴氣的紫色。

專輯收錄了 16 首張國榮新藝寶時期的經典慢歌，時間長達 69 分 18 秒，內容幾乎是 CDR 光碟能容納的音樂數碼流的上限。

專輯名稱	張國榮 Leslie Cheung LPCD45
發行時間	2008 年
發行公司	環球唱片
首版介質	CD
唱片數量	1

永遠的張國榮

CD 收錄了張國榮黃金時代的 16 首經典歌曲，限量附贈 68 頁豪華寫真集。早於港版約一個月，本唱片率先在日本首發，日版增加了一張「跨越 97 演唱會」的 DVD。

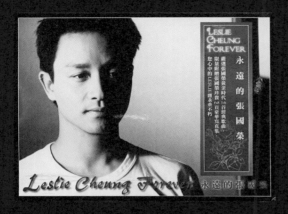

專輯名稱　永遠的張國榮
發行時間　2007 年 11 月 12 日
發行公司　滾石唱片
首版介質　CD
唱片數量　1

戲魅

張國榮 50 歲冥壽之際，Fortune Star 與新藝寶唱片破天荒實現影音界合作，CD 收錄 14 首哥哥最具代表性的電影歌曲，其間穿插電影對白，以 DSD 數碼音效重新編製，其中與許冠傑合唱的《我未驚過》首次被收入張國榮的專輯。歌詞集包括哥哥好友感想及電影劇照。

DVD 則收錄了張國榮五大經典電影歌曲 MV 的重新剪輯版本，包括《當年情》（《英雄本色》）、《奔向未來日子》（《英雄本色 II》）、《倩女幽魂》（《倩女幽魂》）、《胭脂扣》（《胭脂扣》）和《濃情》（《殺之戀》）。

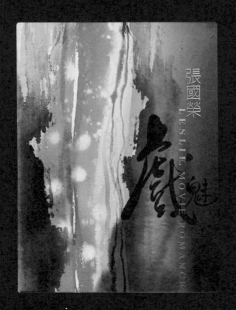

專輯名稱　戲魅
發行時間　2006 年 9 月 12 日
發行公司　新藝寶唱片
首版介質　CD、DVD
唱片數量　1 CD、1 DVD

SUMMER ROMANCE '87 / HOT SUMMER
（正東 10 × 10 我至愛唱片）

2006 年，環球唱片旗下正東唱片為慶祝十周年紀念，舉辦了「10 × 10 我至愛唱片」評選，選出簽約過正東、上華和新藝寶三家唱片公司的歌手的十大唱片，張國榮新藝寶時期的 *Summer Romance '87* 和 *Hot Summer* 排在前兩位，特別是前者的得票率遠遠甩開其他九張唱片。彼時哥哥已離世近三年，可見歌迷對他的愛依然不減。首批限量版特別加送一張收錄珍貴演出影像的 DVD。

專輯名稱　Summer Romance '87/Hot Summer（正東 10 × 10 我至愛唱片）

發行時間　2006 年 3 月

發行公司　正東唱片

首版介質　CD、DVD

唱片數量　1 CD、1 DVD

傳奇：張國榮
DANCE & REMIX

這張唱片是 1988 年發行的 *Leslie Dance & Remix* 限量版 CD（全球限量發行 2,000 套）的再版，除原本的六首作品外，附贈的四首作品分別是選自 1989 年 EP *Leslie Remix* 中的《側面（Nah Nah Mix）》、《偏心（Extended Version）》、《暴風一族（Remix Version）》及選自 1988 年 EP《Leslie Remix 行動》中的《共創真善美》。

張國榮 | Dance&Remix

傳奇
THE LEGENDS

專輯名稱	傳奇：張國榮 Dance & Remix
發行時間	2005 年 12 月 14 日
發行公司	新藝寶唱片
首版介質	CD
唱片數量	1

FINAL COLLECTION

環球唱片在張國榮離世兩周年之際發行的限量版 CD，內含八張他新藝寶時期的專輯 *Summer Romance '87*、*Virgin Snow*、*Hot Summer*、*Leslie*、*Final Encounter*、*Salute*、《拒絕再玩》、《兜風心情》，共 80 首歌，遺憾的是沒有還原當年的獨立包裝。

FINAL COLLECTION 張國榮
LESLIE CHEUNG

專輯名稱	Final Collection
發行時間	2005 年 4 月 1 日
發行公司	環球唱片
首版介質	CD
唱片數量	8

張國榮經典國語
專輯全集

環球唱片將新藝寶時期張國榮的經典
國語專輯《拒絕再玩》和《兜風心情》，
以及寶麗金發行的紀念專輯《風再起
時》集結出版，三張唱片均還原當年
的獨立包裝。

專輯名稱　張國榮經典國語專輯全集
發行時間　2004 年
發行公司　環球唱片
首版介質　CD
唱片數量　3

環球巨星影音啟示錄：張國榮

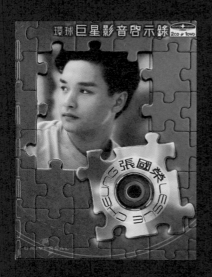

隸屬於環球唱片發行的「環球巨星影
音啟示錄」系列，兩張 CD 收錄了張
國榮新藝寶時期的 30 首經典作品，
DVD 則由 TVB 授權發行，收錄了他
新藝寶時期一些經典歌曲的 MV，是
DVD 形式首次匯總發行。

專輯名稱　環球巨星影音啟示錄：張國
榮
發行時間　2004 年 6 月 29 日
發行公司　環球唱片
首版介質　CD、DVD
唱片數量　2 CD、1 DVD

鍾情 · 張國榮

環球唱片於張國榮離世一周年推出的紀念合輯，收錄了包括他生前從未推出的最後一首作品《冤家》在內的 40 多首歌曲，橫跨寶麗金、新藝寶、滾石、環球等多個時期，可以說記錄了哥哥全部的音樂歷程。

據悉，環球唱片購買張國榮舊作版權時，華星唱片因計劃推出精選輯而拒售張國榮的舊歌，環球唱片只好請張國榮在華星時期共事多年的監製黎小田以鋼琴奏出四首他華星時期所唱歌曲的音樂《風繼續吹》、《當年情》、《有誰共鳴》、《儂本多情》。

專輯名稱　鍾情 · 張國榮
發行時間　2004 年 4 月 1 日
發行公司　環球唱片
首版介質　CD
唱片數量　3

HISTORY· HIS STORY

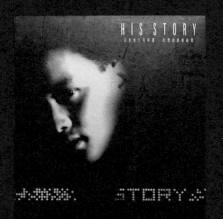

華星唱片在張國榮離世一周年時推出的紀念專輯，其中兩張 CD 收錄了他華星時期的 38 首金曲，《浮生若夢》是首次收錄在他的個人大碟中。VCD 則收錄了《風繼續吹》、Monica、《有誰共鳴》、《為你鍾情》的 MV，《為你鍾情》由哥哥與梅艷芳一同出演。還有一張 CD 特別輯錄了八段張國榮 1985 年在商業電台採訪中珍貴的口述自傳，將一代巨星出道以來的內心世界娓娓道來。

值得一提的是，History·His Story 每售出一張，都會有 5 元港幣捐給張國榮生前一直支持的兒童癌病基金。

專輯名稱　History·His Story
發行時間　2004 年 4 月 1 日
發行公司　華星唱片
首版介質　CD、VCD
唱片數量　3 CD、1 VCD

THE CLASSICS

收錄了張國榮新藝寶時期和滾石時期的 30 首經典歌曲。封面特別選用哥哥最愛的紅色，並特別解釋了專輯名的含義：一個人能被稱為「經典」，意味著他的作品被大多數人所銘記，無論過去多少年，我們都不曾忘記。（A man's "classics" means whose work has been remembered in most people's memories, that we'll never forget even after many years...）

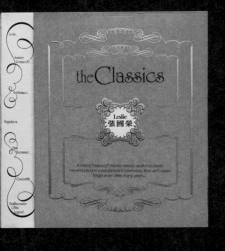

專輯名稱　The Classics
發行時間　2003 年 9 月 2S 日
發行公司　新藝寶唱片、滾石唱片
首版介質　CD
唱片數量　2

張國榮鋼琴精選集

一首首耳熟能詳的張國榮的經典老歌，變成一曲曲高雅的鋼琴樂，那優美的旋律作為背景音樂，讓人不禁陷入懷念。從市場角度看，不得不說這張紀念金碟是環球唱片消費哥哥華星時代作品的一個不錯的行銷案例。

專輯名稱　張國榮鋼琴精選集
發行時間　2003 年 6 月 24 日
發行公司　環球唱片
首版介質　CD
唱片數量　1

摯愛 1995-2003

這張精選輯同一天於香港地區和韓國
發行，CD 收錄了張國榮 1995 至 2003
年的 32 首歌曲，包括與三大天后林憶
蓮、陳淑樺、辛曉琪的合唱曲，當初
只在日本和韓國發行的作品，「跨越 97
演唱會」上對親密愛人獻唱的《月亮
代表我的心》，以及多部電影的主題
曲。專輯附贈的 VCD（DVD）裡有許
多張國榮珍貴的影像，包括他曾公開
表示的最喜歡的 MV《真相》和《取
暖》，與莫文蔚大尺度合演的 MV《紅》
和《偷情》，張國榮在台灣地區唯一的
一次巡迴簽名會畫面，以及公開親密
愛人後演唱《月亮代表我的心》的演
唱會畫面。《摯愛 1995-2003》後於日
本發行了「兩 CD」版本，另有「兩張
CD+ 一張 VCD」的香港地區特別版。

專輯名稱　摯愛 1995-2003
發行時間　2003 年 4 月 30 日
發行公司　滾石唱片
首版介質　CD、VCD（香港）; CD、
DVD（韓國）
唱片數量　1 CD、1 VCD ; 1 CD、1DVD

張國榮 *
電影歌曲精選

隸屬於「滾石香港黃金十年」系列，
收錄了 13 首張國榮參演電影的主題
曲，包括《當愛已成往事》（《霸王別
姬》）、《今生今世》（《金枝玉葉》）、
《何去何從之阿飛正傳》（《阿飛正傳》）
及《夜半歌聲》（《夜半歌聲》）等。

專輯名稱　張國榮 * 電影歌曲精選
發行時間　2003 年 2 月 18 日
發行公司　滾石唱片
首版介質　CD
唱片數量　1

愛上原味張國榮

（新加坡版）

兩張 CD，一張為國語歌曲，一張為粵語歌曲，各收錄了張國榮滾石時期的十首作品，頗具收藏價值。

專輯名稱　愛上原味張國榮（新加坡版）
發行時間　2002 年 9 月 20 日
發行公司　滾石唱片（新加坡）
首版介質　CD
唱片數量　2

張國榮好精選 +
MUSIC BOX

CD 收錄了 16 首張國榮的經典歌曲，Bonus Music Box CD 則收錄了這 16 首歌曲的「音樂盒」純音樂版本。

2003 年 1 月，新藝寶唱片發行了這張精選輯的再版，名為《張國榮好精選 Super Audio CD》，去除了首版中的純音樂 CD，改為單張 SACD，在德國壓碟。

專輯名稱　張國榮好精選 +Music Box
發行時間　2001 年 10 月 24 日
發行公司　新藝寶唱片
首版介質　CD
唱片數量　2

哥哥情歌

收錄了 17 首張國榮華星時期的經典歌曲。

專輯名稱　哥哥情歌
發行時間　2001 年 8 月 16 日
發行公司　華星唱片
首版介質　CD
唱片數量　1

DEAR LESLIE

封面採用航空郵件的樣式設計，收錄了 16 首張國榮華星時期的經典作品，其中《為你鍾情》是最早收錄於合輯 *'90 New Mix+Hits Collection* 中的混音版本。

專輯名稱　Dear Leslie
發行時間　2001 年 9 月 7 日
發行公司　華星唱片
首版介質　CD
唱片數量　2

20 世紀光輝印記
張國榮 dCS 聲選輯

隸屬於環球唱片 2000 年推出的「20
世紀光輝印記 dCS 聲選輯」巨星個
人精選系列，限量發行 2,000 套，主
打高音質，是將張國榮寶麗金時期的
Daydreamin' 和《情人箭》兩張專輯中
的歌曲，以及新藝寶時期的《無心睡
眠》和《共同渡過》用新技術處理後
的發燒碟。

專輯名稱　20 世紀光輝印記張國榮 dCS
聲選輯
發行時間　2000 年 5 月 1 日
發行公司　環球唱片
首版介質　CD
唱片數量　1

永遠張國榮

收錄了張國榮滾石時期的 20 首作品，
其中一張全部為粵語歌曲，另一張中
的合唱歌曲《當真就好》（與陳淑樺）
和 From Now On（與林憶蓮）是首次收
錄於中國內地發行的唱片中。

專輯名稱　永遠張國榮
發行時間　2000 年 2 月 1 日
發行公司　滾石唱片
首版介質　CD
唱片數量　2

張國榮精精精選

華星唱片在張國榮加盟環球唱片後的首張粵語專輯《陪你倒數》上市的前一天，搶先發行了這張精選輯，初版為紅色封面，再版為藍色封面。由於時間匆忙，製作粗糙，特別是封面因選用了一張哥哥隨意的生活照而飽受詬病。

相較之下，這張收錄了 36 首歌曲和 12 首卡拉 OK 版 MV 的合輯，選曲方面反倒給人驚喜，其中包括首次收錄在張國榮個人專輯中的 *Monica* 與 *Stand Up* 的混音版本。此前，這兩首歌收錄在 1989 年華星合輯《辣到跳舞 Summer Remix》中。

專輯名稱　張國榮精精精選
發行時間　1999 年 10 月 12 日
發行公司　華星唱片
首版介質　CD、VCD
唱片數量　2 CD、1 VCD

20 世紀中華歌壇名人百集珍藏版：張國榮

「20 世紀中華歌壇名人百集珍藏版」系列唱片，香港地區入圍的歌手有張學友、王菲、徐小鳳、張國榮、黎明和譚詠麟，這無異於對他們的官方認可。唱片收錄的歌曲選自張國榮新藝寶時期最具代表性的專輯 *Summer Romance '87* 和《拒絕再玩》，由寶麗金遠東辦事處中國業務部提供版權，香港寶麗金唱片有限公司錄製，中國唱片總公司出版。它也是中國內地唯一一張自主編排出版的張國榮的精選唱片，性質上有別於香港歌手唱片的內地引進版。

專輯名稱　20 世紀中華歌壇名人百集珍藏版：張國榮
發行時間　1999 年 1 月 25 日
發行公司　中國唱片總公司
首版介質　CD、錄音帶
唱片數量　1

光榮歲月

隸屬於華星唱片 1998 年推出的「華星 24K 金碟珍藏」系列，內含一張 24K 金 CD 及一張 24K 金 VCD，分別收錄了張國榮華星時期的 15 首經典作品和 11 支 MV。

專輯名稱　光榮歲月
發行時間　1998 年 6 月 8 日
發行公司　華星唱片
首版介質　CD、VCD
唱片數量　1 CD、1 VCD

哥哥的前半生

收錄了張國榮華星時期的 30 首經典歌曲，在各大唱片公司就推出張國榮全集未達成共識前，這張精選對歌迷頗具吸引力。繼 1996 年年底推出雙 CD 精選後，1997 年又同時推出了雙 LD 和雙 VCD 版本，收錄了哥哥 23 支 MV 的卡拉 OK 版，可謂張國榮華星時期 MV 大全。

專輯名稱　哥哥的前半生
發行時間　1996 年 12 月 5 日
發行公司　華星唱片
首版介質　CD
唱片數量　2

LESLIE · 為你鍾情

這張新藝寶聯合華星發行的精選輯收
錄了張國榮的 18 首作品，分為三個版
本，首版是相冊包裝和平裝，重製版則
被歸入「新藝寶優質音響」系列。其
中，相冊版和平裝版中的歌詞，均為張
國榮本人筆跡。

專輯名稱　Leslie · 為你鍾情
發行時間　1996 年 10 月 4 日
發行公司　新藝寶唱片、華星唱片
首版介質　CD
唱片數量　1

張國榮 17 首
至尊精選

收錄了張國榮的 17 首經典作品，首版
為國語版，再版是 24K 金碟，隸屬於
新藝寶「24K 金碟至尊精選」系列。

專輯名稱　張國榮 17 首至尊精選
發行時間　1995 年 9 月 17 日
發行公司　新藝寶唱片
首版介質　CD
唱片數量　1

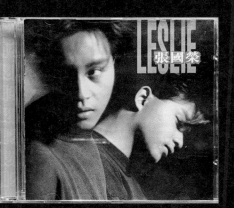

新藝寶十分好味
十周年：張國榮

收錄了張國榮新藝寶時期的五首經典，隸屬於新藝寶唱片 1995 年推出的「新藝寶十分好味十周年」三吋 CD 系列。整體包裝為一個雪糕桶，屬於哥哥的口味是「Rum Raisin」。

專輯名稱　新藝寶十分好味十周年：張國榮

發行時間　1995 年 7 月 2 日

發行公司　新藝寶唱片

首版介質　CD

唱片數量　1

張國榮所有

原本各自為戰的新藝寶唱片和華星唱片首度合作，以 30 首經典作品回顧了張國榮這兩個時期的音樂歷程。

專輯名稱　張國榮所有

發行時間　1995 年 6 月 21 日

發行公司　新藝寶唱片、華星唱片

首版介質　CD

唱片數量　2

狂戀張國榮

內含一張粵語經典和一張國語經典，
分別收錄了張國榮在新藝寶時期的 15
首粵語經典和 15 首國語經典。1995 年
發行了第二版套裝，2003 年 4 月又一
次再版。

專輯名稱　狂戀張國榮
發行時間　1994 年 3 月 2 日
發行公司　新藝寶唱片
首版介質　CD
唱片數量　2

ULTIMATE LESLIE
張國榮經典金曲精選

收錄了張國榮新藝寶時期的 30 首作品，兩年後以 24K 金碟再版發行。2017 年，環球唱片推出限量 1,000 套的 SACD 版本。

專輯名稱　Ultimate Leslie 張國榮經典金曲精選

發行時間　1992 年 5 月 9 日

發行公司　新藝寶唱片

首版介質　CD

唱片數量　2

風再起時
（告別歌壇紀念專輯）

這張紀念專輯和「告別樂壇演唱會」live 唱片，是張國榮僅有的兩張由寶麗金發行的唱片。《風再起時》紀念精選因面向台灣地區市場，所以在選曲上基本以哥哥新藝寶時期的國語作品為主。2004 年 6 月，在環球唱片發行的《張國榮經典國語專輯全集》套裝中，重新發行了這張極易被歌迷忽略的精選唱片。

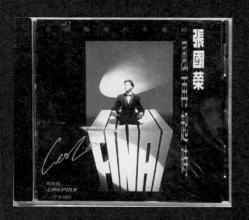

專輯名稱　風再起時（告別歌壇紀念專輯）

發行時間　1990 年 5 月 6 日

發行公司　寶麗金唱片（台灣）

首版介質　CD

唱片數量　1

LESLIE 張國榮

收錄了《風繼續吹》整張專輯及《張
國榮的一片痴》中的四首歌曲，共計
16 首，也是專輯《風繼續吹》首次以
CD 形式出版，由日本東芝壓盤。

華星唱片在 1995 年和 2003 年兩次將
這張精選輯再版，1995 年的版本改
用《風繼續吹》的黑膠版封面並更名
為《風繼續吹》，但曲目仍保持首版
的 16 首。2003 年的再版 CD 同樣是
名為《風繼續吹》的 16 首歌曲版本。

專輯名稱　Leslie 張國榮
發行時間　1988 年 12 月 1 日
發行公司　華星唱片
首版介質　CD
唱片數量　1

儂本多情小說 +
CD 特別珍藏版

與其說這是一張唱片，不如說是一次
TVB 行銷張國榮的事件。按照常理，
發專輯應該是華星唱片的分內事，可
其幕後東家 TVB 卻不甘寂寞，利用剛
剛走紅的張國榮的市場號召力，推出
了這套「小說 +CD」。

CD 是一張張國榮華星早期的合輯，
搜羅了《風繼續吹》、《張國榮的一片
痴》、L·E·S·L·I·E 中的 15 首歌曲，甚至
可以說它是哥哥音樂生涯的第一張精
選輯，因為它的發行時間早於華星唱
片發行的《全賴有你：夏日精選》。

套裝附贈根據同名電視劇劇本改編的
「小小說」，內頁穿插哥哥的靚麗寫
真，取得了不錯的市場銷量。

專輯名稱　儂本多情小說 +CD 特別珍藏
版
發行時間　1984 年 5 月 1 日
發行公司　TVB、華星唱片
首版介質　CD
唱片數量　1

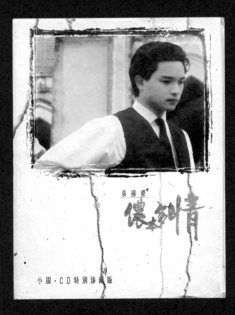

後記

終點又回到起點，到現在才發覺

他是明星，灑脫如風，不羈率性；他是偶像，浪漫撲火，婉約磊落；他是演員，眉目如畫，絕代風華；他是歌手，璀璨若星，永恆閃爍。

在無腳鳥落地的第 20 個年頭，作為一位媒體人、實體唱片愛好者，一名普普通通的哥迷，我終於做了一件長久以來想做卻一直未敢嘗試的事情——經過一個月的日以繼夜、點燈熬油、廢寢忘食、茶飯不思、蓬頭垢面、奮筆疾書、翻箱倒櫃，將張國榮先生的音樂歷程用「陪你倒數」的方式進行了一次系統的梳理。一年之後，《陪你倒數》有幸以繁體字的形式在海外發行。

《陪你倒數》簡體版問世後的一年間，樂評人、唱片收藏家及哥迷朋友紛紛通過各種方式，給予作品支持與鼓勵，同時也提出了中肯的意見。藉推出繁體版之契機，我終於得以修正之前書稿中的紕漏，更加真實地還原張國榮先生的音樂人生。其間，香港三聯出版社的編輯老師亦以極為認真專業的態度，提出了嚴肅而準確的修改建議，從而讓《陪你倒數》以超越當下任何搜索引擎及音樂平台的嚴謹程度，成為市面上關於哥哥音樂生涯最值得參考的「工具書」。

對張國榮的身份界定有很多，主持人、演員、導演、詞曲作者、音樂製作人……而歌手才是他踏入演藝圈最初的職業，也是

他最早為世人所知的身份標籤。張國榮的音樂人生中，共發行過多少首作品？創作了多少首歌曲？出版的錄音室專輯和 EP、精選合輯、混音 EP、演唱會實錄、派台單曲唱片、海外發行唱片等都有哪些？這些作品按照發行時間如何排序？未被收錄在張國榮唱片中的作品、影視劇插曲有幾多？

面對這樣的問題，誰可以做出精準的回答？歌迷無能為力，樂評人噤聲不語，收藏家不作統計，搜索引擎選擇性失靈……即使有悉心哥迷整理羅列，其間也不免出現錯漏。我希望可以用我笨拙的勞動和有限的語言組織能力，將哥哥生前、身後的音樂作品，儘量無所遺漏地展示在有心人面前；也希望這本《陪你倒數》能讓您在閱讀完成之後，對哥哥的音樂人生有一個系統、完整的認知。

整理張國榮先生的音樂作品需要極大的勇氣，因為我面對的是數十年來散落在書架、唱片櫃中的幾百張唱片，包括不同版本、不同介質、不同再版時間的張國榮的作品。最終，我從中選出過百張哥哥生前、身後各種類型的唱片「陪你倒數」，包括單曲、EP、大碟、精選合輯、演唱會現場實錄等，一些海外發行的作品亦位列其中，我希望它可以成為哥迷回憶哥哥璀璨藝術人生的聆聽寶典，也希望為實體唱片愛好者提供一個相對精準的收藏指南。

為此，我特別將這些自己多年來收藏的實體唱片以拍照、掃描等方式，儘可能豐富、細緻地在書中呈現，包括 20 餘張派台單曲唱片、張國榮音樂生涯的首張 EP *I Like Dreamin'* 的七吋黑膠、*Daydreaming'* 的黑膠和磁帶版本、專輯 *Stand Up* 的調色彩膠版本等萬金不換的寶貝。值得一提的是，繁體版特別補充了此前遺漏的、最早收錄張國榮與林憶蓮同名對唱歌曲的韓版專輯 *From Now On*，亦將 2023 年 9 月廣州星外星音樂發行的《聽哥哥的歌：張國榮金曲輝煌 40 年》系列雙精選輯納入其中。

收藏唱片僅憑情懷、熱愛與經濟基礎遠遠不夠，很多時候還

要靠機緣與運氣。在繁體版編審工作進行期間，我不僅通過好友音放在日本東京買到了 *From Now On* 這張天價唱片的 CD+VHS 韓國定製限量禮盒版本，更遇到了苦尋十數年未果、收錄哥哥兒歌作品的華星首版錄音帶《430 穿梭機》。而「新藝寶十分好味十周年」的「雪糕桶」作為一套非常特別的雜錦合輯同樣存世量稀少，就在修訂這篇後記之時，我竟無意間買到了整套……得以在繁體版定稿的最後時刻將哥哥實體唱片的最後一塊拼圖收入囊中，仿佛哥哥冥冥中的護佑，終令我此生無憾！希望讀者也可以在書中，與我一同分享這份如獲至寶的喜悅和興奮。

考慮到數字音樂時代，流媒體哺育的受眾已近乎無從感受實體唱片的質感和魅力，書中的圖片除了必不可少的專輯封面，有的還附帶文宣頁、歌詞頁、寫真海報甚至黑膠、CD 的盤面……這些圖片有細節、有巧思、有年代感、有故事，無不生動鮮活地傳達出張國榮對音樂的認真態度以及對生活的炙熱溫度。

「陪你倒數」張國榮的音樂作品，其工程量遠遠超乎我最初的想象。面對眾多的版本以及搜索引擎中的疏漏，將這些唱片重新梳理、排序需要大量的時間和精力，一直支撐我的，是對哥哥的一份熱愛。我的工作原本從環球唱片 2020 年 10 月 16 日發行的 *Revisit* 開始，繼而依次把 2016 年 9 月 9 日發行的 *Leslie Cheung Legend Continues*、《哥哥的歌》和 2003 年 7 月 8 日發行的《一切隨風》計算在內。坊間很多對張國榮唱片的統計並不包括 2016 年和 2020 年的三張，但上述四張「遺作」都是由張國榮的人聲演唱的錄音室作品，即使其商業動機和個別作品的製作水準飽受詬病，也有理由並且應當是「陪你倒數」的起點。

2023 年 3 月，在《陪你倒數》簡體版編校工作進入尾聲之際，環球唱片於 3 月 24 日發行了紀念張國榮離世 20 周年的特別企劃大碟 *Remembrance Leslie*。既然「陪你倒數」也是因 20 周年而起，那麼

理應將這張新碟包括在內。3 月 31 日，我第一時間衝進香港的唱片店，有幸買到了 *Remembrance Leslie* 的 CD 唱片，並用自己的視角帶領哥迷評測、欣賞這張專輯，讓這次對張國榮音樂歷程的梳理做到了「有終」亦「有始」。

最終，我將張國榮一生中最重要的 56 張唱片（生前 51 張，遺作 5 張）按照錄音室專輯、混音 EP、精選合輯以及演唱會現場實錄的分類進行了倒敘梳理，即書中分量最重的部分。包括錄音室專輯 26 張（粵語專輯 19 張，國語專輯 6 張，英文專輯 1 張）；演唱會現場實錄 5 張；EP 作品 11 張（寶麗多 1 張，華星 2 張，新藝寶 3 張，滾石 1 張，環球 2 張，東亞 1 張，Hello Music 發行 1 張）；新藝寶時期混音單曲 5 張；精選唱片 9 張（華星 6 張，新藝寶 2 張，環球 1 張）。從 2023 年 3 月 24 日的 *Remembrance Leslie* 出發，倒數至 1977 年 8 月 25 日寶麗多唱片發行的七吋黑膠 *I Like Dreamin'* 結束，張國榮入行 26 年，「終點又回到起點，到現在才發覺」⋯⋯

對這 56 張唱片的版本呈現，早期大多為首版發行的黑膠大碟，因為黑膠無論從音色、外觀還是收藏的角度，都更能反映一張唱片的最佳狀態。而張國榮滾石時期和環球時期的大多唱片，則改以首版 CD 呈現，因為相較於日後環球唱片各種形式的黑膠再版，包裝和設計更加傳統的 CD 可以精準反映一張專輯誕生之時的時代特點。

對這 56 張唱片的文字介紹，每一張的細分內容我都儘量做到一致，特別是同一類別的專輯之間，但因為年代久遠，關於有些專輯的發行時間、市場銷量等，我所查閱的資料中說法不盡相同，甚至連當事人都無法給出準確的答覆，我唯有努力接近事實真相，其間難免出現紕漏，還請有心人不吝賜教，幫助我加以修正。

如何準確使用專輯名稱，也是我在「陪你倒數」的過程中格外留心的。比如，張國榮音樂生涯的首張專輯名稱是「I Like

Dreamin'」還是「I Like Dreaming」？看似相同的命名，實則因為書寫習慣而有著不同的呈現。為了尊重哥哥近乎苛刻的完美主義追求，所有以英文命名的專輯我們都沿用了封面所呈現的拼寫形式。

再比如，陳淑芬女士曾多次提醒我，張國榮 2000 年巡演的名稱是「熱•情」，兩個字之間的中圓點必不可少，因為它對演唱會的主題有著重大意義。而 1989 年的張國榮「告別樂壇演唱會」被很多歌迷命名為「告別歌壇演唱會」，雖然「歌壇」和「樂壇」在詞義上無甚差別，但這些看似無關緊要的細節，我都希望儘量作出標準的示範。

一些幕後人員的名姓，我也儘可能地予以最完善的展現，比如梁榮駿（Alvin Leong）、江志仁（C. Y. Kong）、唐奕聰（Gary Tong）甚至已故香港音樂泰斗顧嘉煇先生名字中的「煇」字。這些成就哥哥的幕後英雄都理應被我們銘記於心，包括此前在簡體版中不便提及的陳升先生、林夕先生及黃耀明先生……可以說繁體版的《陪你倒數》，更加真實且鮮活地呈現出哥哥的音樂作品無論是封面設計、唱片創意還是音樂創作本身最原始的樣貌！

希望「陪你倒數」是一個或許不完美卻美好的開始，可以引導更多的媒體、樂評人以及歌迷拋開喧囂漫天的八卦新聞，更多地關注音樂本身，關注華語歌壇星光璀璨的藝術家，關注他們不朽的音樂經典；也希望此次唱片作品梳理的形式，在日後可以關注到更多華語歌壇的殿堂級藝術家。就讓我們從《陪你倒數》開始，記錄曾經的「光輝歲月」，從而永遠銘記張國榮、黃家駒、陳百強、梅艷芳等閃耀華語歌壇的巨星！

張國榮離開了嗎？經過「陪你倒數」的認真聆聽，我相信你會和我一樣，感慨哥哥從未離去，甚至不曾衰老，能夠形容他的，只有永恆。

感謝張國榮先生生前對我的認可與肯定，作為哥迷，我有幸

見證您風華絕代的舞台表演，並有機會近距離採訪接觸；感謝陳淑芬女士 20 多年來對我的信賴與幫助，能與您相識並得到您的信任，我榮幸之至；感謝樂評人愛地人先生，您的指導與幫助令我終身受益，洋洋灑灑的序言令我無以為報、情何以堪；感謝我馬拉松賽道上的摯友、樂評人邱大立，感謝你的序言，你是這個時代為數不多的「鐵肩擔道義，辣手著文章」的良心樂評人，我永遠記得「首馬」35 公里「撞牆期」，當我雙腿抽搐、體力不支時你對我說的那句話：「兄弟，加油，你想像一下，Leslie 正在遠處的原野裡為你加油，他在唱著《風繼續吹》……」正是因為你和哥哥的鼓勵，我完成了人生中的第一場馬拉松，並從此一發不可收拾；感謝「愚人音樂坊」阿 BEN、小櫻、大勇、平凡人等對我的指點和幫助，你們拓展了我的思維空間和知識儲備；感謝寶麗多唱片、華星唱片、新藝寶唱片、滾石唱片、環球唱片等為「哥哥」的每一張專輯精心設計的封面和企宣文案，以及網路上太多歌迷與哥迷對哥哥音樂作品的資料整理和理性評點，這一切均讓我獲益匪淺；感謝百花文藝出版社的薛印勝社長和編輯孫艷小姐，沒有你們的平台、信任和幫助，就不可能有拙作出版，也是你們一個多月不分晝夜的工作，才成就了「倒數」的最終呈現，垂淚、感恩；感謝任璐小姐和香港三聯出版社的周建華先生、編輯李毓琪小姐、編輯羅文懿小姐和設計師姚國豪先生的首肯和努力，是你們讓公眾享受到尊重音樂、致敬音樂起碼的權利，使得《陪你倒數》有了讓更多海外哥迷匡教斧正的機會；感謝我的助手周勇先，20 年，我們製作了上百期紀念張國榮的音頻節目，還有隋怡老師的驚艷獻聲、王曉彤和李長慶老師的伯樂恩情，沒有你們，就不可能有《那些年，我們聽過，哥哥的歌》；感謝「榮門客棧」的蜻蜓、王焯，還有我的讀者，以及天津文藝廣播《音樂江湖》、網路平台關注「DJ 翟翊」「翊個人的江湖」節目的聽眾，是你們的鼓勵與鞭策給了我「陪你倒數」的信心和勇

氣；最後感謝我的親娘老母親，感謝那一年的 4 月 1 日，您把我降臨到人世間，只不過自 2003 年起，我再不慶祝生日，時光荏苒，已 21 年……

　　紅塵雖可笑，癡情卻寂寥，夢裡不知身是客，但願請謹記：那些年，我們聽過，哥哥的歌……

<div style="text-align:right">

翟翊

2024 年 2 月

</div>

攝影及照片提供：翟翊（全書唱片均為作者藏品）

[書名]	陪你倒數：張國榮的音樂之旅
[作者]	翟翊
[責任編輯]	羅文懿
[協作編輯]	孫艷
[書籍設計]	姚國豪
[出版]	三聯書店（香港）有限公司
	香港北角英皇道四九九號北角工業大廈二十樓
	Joint Publishing (H.K.) Co., Ltd.
	20/F., North Point Industrial Building,
	499 King's Road, North Point, Hong Kong
[香港發行]	香港聯合書刊物流有限公司
	香港新界荃灣德士古道二二〇至二四八號十六樓
[印刷]	寶華數碼印刷有限公司
	香港柴灣吉勝街四十五號四樓 A 室
[版次]	二〇二四年三月香港第一版第一次印刷
[規格]	十六開（165mm × 220mm）三六〇面
[國際書號]	ISBN 978-962-04-5438-7

三聯書店
http://jointpublishing.com

JPBooks.Plus
http://jpbooks.plus